落日之舞

台灣舞蹈藝術拓荒者的
境遇與突破

1920 — 1950

徐瑋瑩 —— 著

本書獲得

二〇一三年鄭福田文教基金會台灣文史相關系所博碩士論文獎助

二〇一四年台灣教授協會第三屆優良博碩士論文獎

二〇一四年新台灣和平基金會第一屆台灣研究博碩士論文獎

謹此特致謝忱

為臺灣舞蹈定錨——序徐瑋瑩的《落日之舞》

靜宜大學臺灣文學系教授

彭瑞金

瑋瑩就讀高雄市立左營高中舞蹈實驗班時，我內人是她的導師。我對她的第一印象是，她是很會讀書的孩子。她的入學學科成績可達一般第一志願的高雄女中入學標準，她卻選讀舞蹈班。一般選讀舞蹈班的學生，由於術科訓練的負擔沉重，比較不容易有突出的學科表現。高中三年，她的學科成績，也一直保持名列前茅。第二個印象是，她入學不久，好像是術科老師認為她的身體條件不適合走「表演」的路。我在觀看她的畢業舞展演出時也有相同的外行人感受。不過，瑋瑩似乎不為所動，堅持在舞臺上跳下去。

後來她和多數學舞的人不一樣，選擇到英國去留學，她也終於走到研究舞蹈史和舞蹈理論的路上來。毫無疑問的，這是一條冷僻的小徑。學舞的人，誰不想站在鎂光燈下的亮麗舞臺展現自己，享受掌聲。舞蹈的學術研究，恐怕是寂寞的學術研究中最為寂寞的一門學術。不過，沒有前人腳踪的學術路，固然得有披荊斬棘的魄力和毅力，但也有更多的機會，發現別人尚未發現的

學術「絕境」。我沒有問過瑋瑩發心動念研究臺灣舞蹈史的動機，是不是想走一條沒有人走過的路，以及追問她的動機是什麼？但從她就讀博士班開始，就一再追問臺灣文學史的文學家和文學作品和臺灣舞蹈史的相關，我就知道她想問的是，臺灣舞蹈是否也和臺灣文學一樣，有過一段覺醒的歷程？有過哪些先知先覺？

我雖然對舞蹈外行，但也知道舞蹈不同於文學，設若沒有人用筆記錄那舞臺上一閃而過的肢體傳達的訊息，人們又如何能夠去反覆咀嚼那肢體語言傳達的內涵？舞蹈研究不僅比文學研究艱難，也比戲劇、音樂、美術都要艱難。尤其是瑋瑩要研究的一九二○至一九五○，只有相片，沒有錄影存證的年代。瑋瑩的臺灣舞蹈史，設定範疇為一九二○至一九五○年代，指的是受西方舞蹈影響產生的現代舞蹈。因而找到臺灣新文學陣營的郭水潭、王昶雄等新文學作家的舞蹈史記述和舞蹈家的相關記載。可以說找到了對的研究途徑，卻未必能有如願的成果。就瑋瑩來說，是非戰之罪，郭、王兩位前輩文學人，都是有些「浪漫」的文學人，不是評論家，他們對當代舞蹈的認識、見解，未必能和她們自己參與的新文學運動連結做連動思考，要經由他們的觀察紀錄去考察同時代的舞蹈，未必有很大的參考價值，特別是對於瑋瑩的史的發展研究而言。

換一個角度來說吧！「後來的」文學史家，也是文學家葉石濤，他在一九四九年七月三日發表的一篇〈關於舞踊與音樂──臺南音樂演奏會印象記〉，是他觀賞了在此不久之前在臺南演出的一場舞蹈音樂會的評論。從文章的內容看，批評的重點是舞蹈，不是搭配的音樂。該文根據當時世界知名的現代舞蹈家鄧肯、崔承喜、石井漠的「舞蹈」，討論當晚擔綱演出的蔡瑞月、李彩娥、程金治、黃采薇、許石五人的演出。葉石濤認為空有高蹈理想的蔡瑞月，演出由於缺乏「依

據」，因此白費力氣，觀眾只是看熱鬧。「原來沒有鄉土的靈魂的藝術是空冷的，尤其舞踊需要高度藝術的感覺，因此往往會從人民底生活脫離。」程金治的《阿拉神的安息日》取材於土耳其回教的沙漠的悲哀，卻用柴可夫斯基的小曲，用了不同民族的民謠。許石的《鳳凰花落時》，有強烈的鄉土色彩，卻用了西歐的旋律。脫離了臺灣民謠暗淡的色調及辛苦的人民生活。葉氏的結論是：「無根——是臺灣藝術家特有的悲哀，我們要確實地生根在人民。從這裡誕生的一切，夠於趕走枯萎的過去。」

一九五○年代，葉石濤從文學經驗出發的臺灣舞蹈評論，一針見血地指出，徒有舞蹈技巧輸入的舞蹈是不能生根的，從這場演出幾乎全場皆是南轅北轍的舞蹈、音樂搭配，充分凸顯舞蹈的無根，放著民謠不知道搭配，無異生根是絕望的。雖然，瑋瑩的研究以一九五○年為下限，卻並不表示一九五○年以後的臺灣舞蹈史不再重蹈臺灣舞蹈歷史的覆轍。從《落日之舞》的參考書目看得出來，瑋瑩的臺灣舞蹈史還真是前無古人。雖然這是一本學術研究的著作，但瑋瑩是否也是看到，大家都只想去跳舞，都想去跳自己的舞，而沒有一個人（臺灣的舞蹈人）肯回頭去看，我們曾經跳了怎樣的舞時，是不是所有的舞蹈跳過了就沒有了，只是瞬間的存在？還是舞蹈也和其他的藝術一樣，有人民的生活、歷史、靈魂的灌注，可以跳出民族靈魂的舞呢？我相信，瑋瑩能從立志走向有鎂光燈的舞臺，再從舞臺走到沒有鎂光燈的學術研究，一定是有感於幾乎跳了一世紀的臺灣舞蹈人，到底跳出了臺灣的舞蹈了嗎？歷史是一面鏡子，即便天天都見落日，但一九五○年以後的「鏡子」還是會不斷地照見臺灣的舞蹈，發出相同的疑問。

自序

人的生命旅程往往充滿著驚奇與不可知，然而冥冥之中卻又似乎有所安排，本書的出版即是如此。從小到大以舞蹈藝術為專業的我，怎樣也想不到生命中會從動態的實作轉而跨入靜態的思考；從追求身心合一的剎那閃耀、絢爛即逝到冷靜書寫希冀流傳後世。從舞蹈藝術進入社會學博士班像是從一個世界飛越到另一世界，從酒神戴奧尼索斯的國度進入日神阿波羅的殿堂。我試著以日神的理智捕捉酒神的慾望與狂喜，但是那畢竟不完全而有所缺憾，只願在此缺憾中能留下對台灣舞蹈藝術史絢麗的想像。

本書修改自我的博士論文，其研究動力來自解答自身對所學專業（舞蹈）知識與技術來源的疑惑，與我從事此專業在台灣社會難以自我定位的困擾。我從一個困擾我多時的疑惑開始研究的探索之路。這個疑惑是：一九五二年由國民黨推行的民族舞蹈運動如何能在短時間內蓬勃？特別是受日本教育的台籍舞蹈家在不熟悉中國舞與邊疆少數民族舞蹈時，還能順應官方的期待創作？即使事後（尤其一九八〇年代中期以降，兩岸開始交流後）舞蹈人皆知當時許多民族舞是編舞家自行創作，與原生地的舞蹈迥異，而這對一九六〇─一九七〇年代左右出生，主修民族舞蹈的人

有相當大的震撼。但是，台籍舞蹈家是如何辦到的？我花了兩年時間查找此答案，卻找不到一個可以合理解釋的依據。

直到要求趙剛老師當我指導教授的第一次對話時，他說「把妳想說的從頭寫一遍，大概就可以找到研究問題了」，這看來無足輕重的話卻像把手電筒般開啟了我的摸索之路。我把研究從一九五〇年代向前推進，卻發現我對國府遷台前的舞蹈史認識非常稀少，但是答案或許藏在國府遷台前的歷史中，而那是一段我完全不認識的歷史，卻是我已逝的祖父母輩活生生的生活經驗。由於我的無知與好奇，在完全沒有先備知識（如台灣史、台灣文學）的養分下，也沒想到日治到戰後初期歷史的豐富性與複雜度，更是不懂日文，就一頭栽進了本書的研究。倘若當時顧慮到林林總總的複雜因素，或許這本書就無緣問世了。換言之，本書的問題是在嘗試「錯誤」後，才摸索出來的。

就此探索性的研究而言，史料的蒐集與脈絡化的解讀是主要的工作。為了拼湊舞蹈藝術史的圖景並理解行動者與現象在其中的意義，社會學與文化研究眾多的理論並非沒有幫助，但是只能提供概念式的引導，尚無法在行文過程細緻地與之對話。其中很現實的原因即是本書論述的建構依賴所能蒐集到的資料，因此很難運用特定的理論或方法對話。因此，本書雖然有核心的問題意識——舞蹈藝術在台灣如何可能，但是研究過程卻沒出的論述。因此，本書雖然有核心的問題意識——舞蹈藝術在台灣如何可能，但是研究過程卻沒有清楚的路線圖或方法，而是靠著不斷蒐集、整理、熟悉與比對史料的過程，梳理出有意義的論述。換言之，本書對相關的資料進行整理、將資料作歷時性與共時性的脈絡化與比較，以發掘事件的因果關係與事件在特定時空下可能的意義。雖然這並非是有效率與科學的方法，也非社會學

界認同的研究模式，但卻是得力於指導教授趙剛的鼓勵才得以大膽實踐。

礙於「台灣舞蹈萌發史」至今還未有清楚與脈絡化的輪廓，而舞蹈相關資料相較於文學、美術、戲劇甚至音樂領域更少，因此本書的研究方法是以可蒐集到的舞蹈家口述歷史或自傳為中心，將之置入宏觀的時代脈絡中，考察行動者如何邁向舞蹈藝術之路。檢視第一代新舞蹈藝術家的生命史，會發現其中有共享的生命現象，但是也有個人的特殊遭遇。舞蹈家所共享的生命現象表示特定歷史社會對同一代人的生命現象，可以觀察到促成新舞蹈藝術的是外在於舞蹈的政治文化力的強制力。脈絡化地理解舞蹈家共享的成長經歷，可以觀察到而生成。舞蹈家個人的特殊遭遇則彰顯同世代的舞蹈家相對微觀的生命處境或機緣造成差異性的生命表現；此差異性成為研究必須注意之處，特別是當差異造就了特定時代中的特殊歷史事件，則更凸顯舞蹈家差異化的經歷是創造歷史的契機。本書兩位主角林明德與蔡瑞月即是差異化下的關注。將共享的社會結構與差異化的生命經驗比對，我歸納出促成與阻礙新舞蹈藝術的社會結構力與行動者在其中的能動性。考察林明德與蔡瑞月兩位舞蹈家的生命史，本書發現台灣舞蹈藝術的萌發朝向兩條路徑發展：一條是沿著日治時期現代化國家教育體制的規訓與陶塑，而後朝向藝術創作的追尋；一條是與日治時期跨域與跨國的反殖民文化政治運動攸關。

「舞蹈藝術在台灣如何興起」？此問題與日本殖民台灣所帶來的殖民現代化有關。台灣第一代精緻舞蹈藝術者的養成受到日本殖民帝國極大的社會形塑力，她/他們的舞蹈啟蒙坐落在台灣政治運動高漲、經濟型態由農業逐漸邁向工業化與文化逐步現代化，和文學、美術、音樂各藝術領域漸趨發展的一九二〇與一九三〇年代。在此新舊文化交疊的時空下，傳統漢人社會的身體道

德觀點與實踐逐漸鬆綁，而國家對殖民地人身體工具性的要求增強。台籍第一代新舞蹈家的啟蒙主要是在現代化的國家教育下，透過身體活動、遊戲與遊（學）藝會的展演逐漸累積。

然而，身體能夠舞動與把舞蹈當成職志畢竟不同。因此本書更核心的關懷是進一步探問這些少數得以在日治後期赴日學舞的人，其養成的家庭階層為何？與一九二〇年代風起雲湧的文化政治運動有何關係？又，舞蹈家的學舞之路與一九三〇年代日本軍國主義高漲、台灣政治運動在各方面受挫後繼起之文化反殖民運動有何關係？再者，這些在二戰之際赴日學舞的青少年／女，在戰時文化統制的控管下學到哪些舞蹈類型？又如何能在高舉皇民化的戰時氣氛中展演具中國特色的民族舞？最後，本書考察戰後初期留日舞蹈家歸台後，舞蹈在台灣社會開展的困難與突破。台灣第一代舞蹈家開始在自己家鄉獨當一面之時，也是台灣回歸中國之際，舞蹈家們如何延續或轉變之前所學投入台灣光復的時代氛圍是本書的關懷。本書藉著回答以上問題，揭開舞蹈藝術在台灣上演的第一幕與後台準備的情景，而這正是發生在日本帝國戰力國勢日落之時與國民政府遷台前的短暫暮光之際。

本書部分內容曾在尚未完成博士論文之前發表在期刊上，博士論文以這些為雛形，再將之擴充延伸。本書則在博士論文的基礎上改寫與增訂，特別是關於舞蹈家林明德的部分增加了王昶雄的文章加以印證，使論述與詮釋更為合理。本書第三章的雛形以〈打造時代新女性：由日治時期學校身體教育探尋台灣近代舞蹈藝術萌發的基礎〉，發表於二〇一一年《台灣舞蹈研究》。第四章的部分以〈舞蹈、社會階層與文化資本：台灣舞蹈藝術拓荒者在日治時期的養成教育〉，發表於二〇一三年《台灣舞蹈研究》。第五章的雛形以〈舞蹈、跨域與反殖民：從台灣首位現代

舞者林明德赴日拜崔承喜為師，考察日治時期台灣舞蹈史〉，發表於二〇一三年《藝術與文化論衡》。第七章的部分以〈當代現代舞蹈藝術遇見台灣本土文化：以蔡瑞月舞蹈為例的藝術社會學觀察〉，發表於二〇一二年《通識教育與跨域研究》。幾年的研究過程是在不斷修改、提問與資料發現、累積的交互循環中，逐步深化對台灣舞蹈藝術史的認識。

我在寫作過程銘記在心的是，舞作產生的意義並非由舞作本身決定，端看其所處的文化、經濟與政治脈絡。因此研究舞蹈現象時，我將事件往外推展，觀察事件受哪些結構力的作用，再思考事件在此結構中所產生的意義為何。這是我的研究與舞蹈學界聚焦於舞蹈文本詮釋，或對舞蹈作歷史性的描述有所不同之處。倘若缺少了將事件置入所在的社會脈絡，事件的意義便很難推導出，因為類似的事件在不同的脈絡下有不同的功能與意義。只有將事件置入層層相關的網絡中，才能理解其中的因果關係與找到妥適性的詮釋。

另一個我在書寫過程意識到的是，研究中歷時性的時間長短或共時性的結構脈絡大小，會導致事件的重要性與意義位移。就台灣舞蹈藝術史而言，從國府遷台後談論舞蹈藝術的發展相較於從日治開始討論，理解舞蹈生成的視野將會不同。把研究的時間從國府遷台推向日治，本書觀察到許多現象的產生似乎都有脈絡可循，這樣的理解同時也解構了某些現象的權威性或被認為的創發性（而創發性是藝術創作者認為最寶貴的資產）。後繼者總是在某些面向上踩著前人的路子，並將之進一步擴展。即使在政權交替與威權統治中，威權者試圖銷毀前代的文化影響，但是逝者未曾完全離我們遠去。威權者能夠抹除的只是知識上的認識（或遺忘），但是潛移默化的習性卻在世代間流動著，默默地卻有說不出的深刻困擾。

由於舞蹈史料之於其他藝術領域相對稀少，因此在研究過程我參照了美術，尤其是文學相關的研究成果。作為推測舞蹈可能發生的知識基礎，同時也思考舞蹈在大時代中是否有其因媒材所產生的獨特性。除了參考當前學術性的日治台灣史研究，我也透過小說的閱讀、老照片的沉思與古蹟巡禮（但是在旅遊商業化的操作下，這項最令我失望），希望能捕捉一點過去的味道。對長期受舞蹈訓練的我而言，身體感此被認為主觀而非客觀的因素，是我發問、思考與論述的誘發點，由此才進入「理性」或「客觀」的思考與論述。對事件的有感與感動是我研究與行動的基礎。祖父老家的三合院與母輩留下的農耕生活形式、日常工具，也讓我感受過去農業社會的生活多少有些幫助。此外，我兩邊祖父母輩對日本與中國文化的情結，也讓我感受到經過日治到國府主政的台灣人所有的複雜情緒。我的外祖父是生長在現代知識分子家庭（台南一中畢業，其兄長有些畢業於帝國大學醫學系），在世時對日治生活非常懷念。而我的祖父在日治時因親戚為私塾先生，故在接受現代化殖民教育的同時也在寺廟中接受傳統書房教育，後為高中國文老師，並對傳統中華文化的耕讀人生有深刻的實踐。可惜的是，當我還未來得及與他們溝通時就先後逝世了。

此書寫作過程，我發覺自己與出生一九二〇年代前後的藝文家雖然有莫大的時空隔閡，然而當我閱讀彼代人寫的小說，或在政治文化高壓與監控下所留下的詩文，我也能「莫名」地深受感動，甚至淚流不止，似乎在某個層面上我也分享（亦或是繼承？）彼代人在追尋理想與現實束縛中的挫折。倘若歷史書寫與思考是自我解惑與清理的一面鏡子，我試圖從建構出的鏡中影像檢視自己生命來源，以便獲得更積極面對未來的契機。這本書是以歷史記憶曾在台灣舞蹈藝術史上拓荒的前輩舞蹈家們，從她／他們的故事理解舞蹈藝術在台灣萌芽扎根的過程，與其中交織的努力

與創意、無奈與感傷。對身為舞蹈人的我而言，台灣舞蹈藝術史的建構不只是學術知識的積累，還有對於自我內心空虛的填補與療癒，與啟動繼續追尋台灣舞蹈史的動力。

本書的出版要特別感謝蕭阿勤老師的鼓勵與中研院社會所的支持，讓我在長達二十年的北中南奔波兼課下，暫時有博士後研究員的位置可以專心在學術工作上。研究過程一路走來要感謝的人太多了，有些人擦身而過卻帶來極度的啟發，有些人默默地陪伴給予支持。感謝曾健民醫生提供戰後初期民歌民舞的資料、周明德先生（一九二四─二○一六，台籍首位氣象官）提供舞蹈家林明德的寫真、許素蘭女士在博士論文修改成書稿之際適時地提供王昶雄寫林明德的文章。這些資料讓研究更具歷史感、論述獲得更充分的支持證明。書中精采的舞蹈圖像要感謝蔡瑞月文化基金會與李彩娥女士無償提供。日文文獻翻譯得感謝蔡瑪莉和胡萱苡的專業協助。還要感謝鄭福田文教基金會、台灣教授協會、新台灣和平基金會、羅曼菲舞蹈獎助在研究過程中的鼓勵。最後，我要感謝親愛的母親為我分擔家務，以及永遠支持我並為我做文書兼照顧小孩的先生。當然，還有兩個甜蜜負荷的兒子。其他在我人生路上曾經幫忙、給我指引的許多人，在此一併感謝。

目次

第一章

重返歷史

第一節　從迷惘中找答案

這本書書寫出我自身的困惑與迷惘。身為台灣舞蹈藝術圈的一員，從一九七〇年代末學舞開始，我從來就不知道所學的技術如何而來，以及為甚麼跳舞不是快樂地動一動身體，而是要學芭蕾、中國舞，甚至在年少時認為是「難看、怪異」的美國葛蘭姆（Martha Graham, 1894-1991）[1] 現代舞技術。這些問題不只舞蹈老師不會提，在我腦海也從沒出現過。小時候父母為了矯正我嚴重的駝背與讓我獲得運動的機會，送我去學「跳舞」，我也能在舞蹈過程中享受舞動時身心異於平時的歡快，即使日復一日地重複著既定的體系化動作，我還是能在異於日常動作的舞蹈中，感受到生命豐富的氣息與精神上的昇華。

高中進入舞蹈實驗班後，在我的印象中很少有假期，暑假寒假都要到學校練舞、排舞。受傷了，就像是天要塌下來的感覺，覺得自己「窮途末路」了。當時生命的重心就是練舞，即使好不容易有假期能夠在家休息，也要搬張椅子、放上音樂練習芭蕾基本動作，深怕一日不練身體能力就會退化似的。當時的日子就是日復一日努力練、認真跳，夢想成為一位出色的舞者，儘管並不知道舞者的實際生活是怎樣，更何況當時台灣並沒有太多舞團能實現得了這個夢想。在學校我們被灌輸，要為藝術犧牲一切，當然包括舞蹈的工具——自己的身體，以及沒有明言的心靈自由。

然而，吃得苦中苦，不一定能方為人上人。當年紀漸長，眼見同輩們都已有份穩定工作與人

生規劃時，自己卻在舞蹈藝術圈與更廣的社會場域中找不到定位而茫然。於是，對於「自己為何是今日的自己」感到困惑與莫名的氣憤。正是困惑、迷惘與失落的情緒成為我執意追尋台灣舞蹈藝術史的動力，畢竟個人無法自外於歷史社會的洪流。我希望透過對歷史社會處境與行動其中的舞蹈家的理解，思考自身的困惑、理解所學從何而來，以期能了然於當下、前瞻未來。台灣舞蹈藝術史的建構對一個舞蹈實作者而言，不只是學術知識的積累，還有對於身為舞者內心空虛的填補與療癒。

台灣舞蹈藝術史的學術建構勃發於解嚴後的一九九〇年代中葉，最具代表的是一九九五年由行政院文化建設委員會策劃主辦、國立藝術學院（今台北藝術大學）承辦的「台灣舞蹈史研討會」。此研討會論文集初步建構一九二〇年代前後出生的舞蹈家的生命故事，以口述歷史的方式描繪第一代受現代舞蹈藝術教育薰陶，開拓台灣舞蹈藝術的舞蹈家們。此研討會也開啟了後續台灣舞蹈史的研究。[2] 彼時《台灣舞蹈雜誌》[3] 在會後還特邀文化界人士舉辦一場會後會，命名為「再

1 一九七〇年代林懷民從美國帶回葛蘭姆技巧，直到一九九〇年代此技巧成為台灣舞蹈班（系）學生最重要的現代舞訓練系統。其核心技術是利用腹部的收縮與復原，帶動身軀與四肢的動作。

2 此研討會受邀撰文中的兩位，陳雅萍與趙綺芳目前任教於台北藝術大學舞蹈系，自一九九五年起即致力建構台灣舞蹈史，特別是陳雅萍（二〇〇三）的博士論文 "Dance History and Cultural Politics: A Study of Contemporary Dance in Taiwan, 1930s-1997."：為首開台灣舞蹈史學術研究的巨作。

3 蔡麗華是《台灣舞蹈雜誌》創辦者，也是台北民族舞團創辦人。這個被稱為台灣第一個專業的舞蹈雜誌壽命並不長，一九九四年六月發刊，一九九六年五月停刊，以雙月發刊的形式，共發刊十八期。

談「台灣舞蹈史研討會」的「未來」，會中並決議成立「台灣舞蹈史料工作室」，由雜誌成員擔任連絡義工，推動舞蹈史料的蒐集書寫等相關工作，同時擬定每兩個月定期研討。很可惜，《台灣舞蹈雜誌》就在充滿著建構台灣舞蹈史的熱情中，於次年停刊，統籌舞蹈史料的彙整小組也隨之解散。倘若，《台灣舞蹈雜誌》沒有停刊，「台灣舞蹈史料工作室」積極運作，或許今日舞蹈史的研究與論述將以不同風貌出現，畢竟當時參與史料蒐集與研究人員比筆者更年長、更貼近台灣舞蹈藝術萌發的時段，且第一輩舞蹈家也大多健在。舞蹈藝術以難以捉摸、瞬間即逝的形式展演，舞蹈的內部研究依賴研究者對一個世代的舞蹈身體感有所掌握。研究者若能感同身受地進入時代氛圍，把握當下的動作特質與舞蹈精神，舞蹈論述與詮釋就能相對生動、精準。倘若研究者對所書寫的時代沒有親身經歷，只能靠蒐集的文獻資料書寫，舞蹈作品的血肉精神將難以具體深刻展現。而舞名、舞意若無參照的舞蹈圖像也無法得知舞蹈如何展演，更遑論對作品本身進行解讀與詮釋。因此，舞蹈研究有其時效性，在時間沖刷下，後人是愈來愈難貼近時代的脈動，感悟體驗地深入書寫。建構一百年前的台灣舞蹈史，筆者能做的是考察舞蹈與社會條件的關係以理解舞蹈如何可能，並盡可能藉助資料與同為舞者的身體經驗揣摩推想行動者舞動當下的心境。這是筆者撰寫本書的限制。

從一九九五年探索台灣舞蹈藝術史至今約莫二十年的光景，第一代舞蹈家們陸續凋零，舞蹈學者雖然努力書寫台灣舞蹈史，但是因人數屈指可數，加上瞬間即逝的舞蹈藝術讓資料蒐集、釐清、理解相對困難，因此舞蹈史的建構比起文學或美術在史料的蒐集、學術思想的深度與廣度上都遜色些，也呈現片段化的現象。舞蹈藝術現象的整理與論述，如釐清歷史發展軌跡與藝術風格

轉變之關係，或論述舞蹈藝術與宏觀層次的政治文化場域互動，目前雖有累積，但是還有許多議題等待深入挖掘與闡明。本書探究日治到戰後初期（一九二〇—一九五〇）台灣舞蹈藝術萌發的機制，希望理解舞蹈藝術在台灣如何可能，受制於那些社會因素的形塑與影響，以期為後續舞蹈藝術史的研究立下根基，並增補台灣史中從政治、文化、戰事等視角的舞蹈研究。

舞蹈，在當前台灣社會有豐富的種類與意涵。本書所稱的舞蹈在類型上指的是精緻舞台藝術的表演活動，在觀念與形式上是殖民現代化的成果，與傳統的祭儀、慶典活動有所區分，也非自發地從傳統戲曲蛻變而成，這在第二章有進一步討論。為了與傳統社會中的儀式或娛樂性的身體表演有所區別，文後以現代形式的舞蹈或新舞蹈稱之。

本書的目標是理解新舞蹈藝術在台灣如何可能。筆者將舞蹈當成是傳統社會向現代化社會變動過程所浮現出的現象，強調日本殖民帝國在其中發揮的影響力，彰顯舞蹈藝術之萌發是西方文化經過日本殖民統治橫向移植的成果，而非自發地從傳統蛻變而來。本書的討論聚焦於舞蹈與政治（戰爭）、性別、階層、教育等因素之關係，討論的核心議題為：新舞蹈藝術的正當性如何取得？與傳統觀念中戲子伶人從事的表演活動有何區別？新舞蹈藝術正當性的考察關注舞蹈（藝術）在何種社會文化情境，透過怎樣的價值與觀點，被不熟悉新舞蹈的台人接受，並視之為值得參與的活動。延伸的子議題包含：新舞蹈（藝術）被何種政治文化因素所決定或影響？日治到戰後初期累積的藝術成果，如何影響國府遷台後一九五〇年代由官方推動的民族舞蹈運動？最後一個問題是本書潛在的關懷，以理解政權轉換下舞蹈藝術延續、斷裂或變形、嫁接的過程。台灣舞蹈藝術的萌發鑲

嵌在三個極為不同的時代脈絡中：日本殖民統治、戰後台灣光復的短暫過渡，與國府遷台後兩岸對峙、國際冷戰的局勢（本書討論前二者）。在三個看似政治文化斷裂的時代環境中，底層卻有歷史的伏流延續但是轉變著。歷史的斷裂或延續無法以二分法劃開，但是值得深思的是在斷裂與延續中，歷史以何種細膩的水文交融奔流？哪些值得紀念與學習的經驗消失了？哪些留下來塑成今日的我們？

為了理解台灣新舞蹈藝術如何可能的社會原因，本書以兩位被目前台灣舞蹈學界喻為「台灣第一」的新舞蹈家林明德[4]（一九一三—？）與蔡瑞月[5]（一九二一—二○○五）為主軸，將其生命史置入宏觀的時代脈絡，考察行動者如何邁向舞蹈藝術之路，也揭示形塑舞蹈家之可能（或不可能）的社會機制。此外，書中同時參照同一世代其他舞蹈家的生命歷程，藉此彰顯舞蹈家們因同處的時代脈絡所分享的共通生命經驗，與蔡瑞月、林明德在同世代舞蹈家中的殊異性。

本書以林明德與蔡瑞月為論述主軸、其他舞蹈家為輔，主要是因為此兩位男女舞蹈家在日治到戰後初期的舞蹈表現具持續性與鮮明性外，還有下列幾點的考量。首先，被喻為台灣舞蹈藝術第一人的林明德至今還未被仔細研究過，但是其舞蹈之路在台灣舞蹈史卻顯現一條與同輩女舞蹈家不同的路徑，因此值得探究。本書說明林明德能夠成就其舞蹈藝術是和一九三○年代的反殖民政治文化運動，與太平洋戰爭期間日本「大東亞共榮圈」的政策緊密相扣。這與第一代女性舞蹈家的學舞之路大不相同，因此更彰顯研究林明德作為觀察台灣舞蹈藝術萌發另一條路的重要性。

本書的女性舞蹈家以蔡瑞月為例，此選擇是因為其相關公開資料比其他女舞蹈家豐富，同時蔡瑞月也是目前所知台灣著名女舞蹈家中最早出生、在戰後初期活動力旺盛，且是唯一受牢獄之

災者。如此，本書研究對象的選擇在台灣舞蹈藝術發展史上可以說別具個殊性，但是在大時代下也具共通性。若兩位被稱為「台灣第一」的男女舞蹈家相較於同一世代的舞蹈家更具個殊性，那就更能凸顯台灣舞蹈藝術的萌發，需要與眾不同的人憑著自身的勇氣與大環境的機遇來圓夢。

本書的標題「落日之舞」意指台灣舞蹈家開始登上大舞台演出並受到藝術界矚目的時間，是在日本帝國戰力國勢趨於日落的太平洋戰爭後期，與國民政府於國共內戰敗退遷台前的短暫暮光之際。在一九四○年代短暫的幾年中，台灣舞蹈藝術如夕陽中的幾抹雲彩，短暫、多變、絢麗，與國府遷台後的舞蹈現象有極大的差異。[6] 本書以「落日」作為台灣舞蹈藝術發展的分界，比喻國府遷台前的舞蹈氛圍，不同於其後在一九五○年代大力推行的民族舞蹈運動。

4　本書標記的林明德出生年分是根據《淡水國小慶祝建校九十週年專輯》中關於林明德的介紹而得。杜明德為淡水國小第二十五屆校友，生於大正二年。在《台灣大百科全書》「林明德」條目中，其出生註記為一九一四年。

5　這兩位男女舞蹈家被台灣舞蹈學界譽為「第一人」，是以獨立創作演出與開班授課最早為界定。

6　這裡並沒有意指國府遷台後對舞蹈藝術而言是暗長的黑夜，相反地，可以說是另一個如日當中的白天，蓬勃卻不多變。

第二節　研究的意義與重要性

本書研究的時段（一九二〇—一九五〇）源自困擾筆者多年的問題，此問題是：受日治殖民教育、不熟悉中國身體文化的台籍舞蹈家們，如何在一九五〇年代官方推行民族舞蹈運動之際，立即能編創出中國民族舞。舞蹈家們以怎樣的知識與技術編創中國民族舞？為了釐清此問題，筆者將研究時段從她們從何處、在怎樣的環境下接觸與習得表演與創作技能？更重要的是，他／一九五〇年代往前推進，以理解台灣舞蹈（藝術）史萌發的社會過程，特別是跟隨殖民現代化開啟的舞蹈在台灣社會並無文化根柢，其正當性如何確立？換言之，筆者從舞蹈史流變的角度提出本書的研究問題。以如此的方式提問也預設了國府遷台前後，台灣舞蹈藝術史一方面有其延續性（因此民族舞蹈得以可能），另一方面在政權轉換與藝術思潮更迭下卻發生極大的轉變。為了確認這樣的想法不至於太過偏頗，下文例舉同時段文學、戲劇、美術史作為參照，並以此確認本書研究時段對台灣舞蹈藝術史的分期有其重要性。這個前置作業也將導引我們想像日治到戰後初期舞蹈藝術的圖像，作為研究進行的起點。

一、文學、戲劇、美術史的變遷

黃金麟在《戰爭、身體、現代性：近代台灣的軍事治理與身體（1895-2005）》一書中，從身體的軍事養成和社會的軍事化角度提出：一九四五年台灣政權的更迭與一連串去殖民、再中國化的政策並不構成歷史、文化系譜的斷裂而是嫁接。他指出過去歷史斷代常把國府來台當作是許多政治、文化、經濟、軍事的起點，不但膨脹了國民黨的功績也模糊了許多深層潛藏的台灣史生成原因（黃金麟，二〇〇九：一〇九）。黃金麟從身體的軍事養成和社會的軍事化角度提出日本與國府兩個政權治台前後身體軍事化的嫁接，以換湯不換藥的作法，立基在相似的現代軍事文化上治理台灣人民。這是從現代化的國家治理角度來看由上而下推動的統治技術的策略與成效。然而，這樣的思維運用在文化藝術領域，特別是牽涉到統治政權轉換與藝術思潮更迭的議題時，會有甚麼不同的回應？

文學相較於其他藝術領域是與政治關係最密切的表達形式。一九二〇—一九三〇年代台灣曾掀起一股新文學運動，也累積了不少文學的果實。根據蔡其昌（一九六二：五八）的研究，日治新文學運動至一九四九年國府遷台前的時段，台灣知名的作家超過百人，然而這些人在一九五〇年代中文學界的名單中幾乎不見，取而代之的是不認同中共的大陸來台作家。這個現象出現的原因有二：其一是因為語言轉換，使得以日文為書寫工具的作家在國府的去日文運動下，一時無法透

過中文表達而噤聲；另一個可能更重要的原因是一九三〇年代在文壇嶄露才華的作家，多有反殖民、反威權與替廣大民眾發聲的藝文精神，當主政者換人後他們同樣具有威脅當權者的風險。這些人同戰後初期來台的左傾知識分子於二二八事件以及其後的「清鄉」過程，不是遇害或被關、就是逃亡或躲藏，有幸逃過一劫之人也因之不再涉入文學[7]。如此，伴隨國府遷台的過程，台灣文學界也起了變化，新的一批外省籍作家替換了日治時期台灣的新文學運動者，也驅逐了戰後初期來台、具有左傾思想的外省籍作家。當一九五〇年代台灣文學場域上占位的人在大環境的牽制下，其思想狀態（反共與現代主義）相異於日治到戰後初期（社會主義與寫實主義）的人，台灣文學的發展也就經歷了斷裂與重整。至於一九五〇年代起台灣在冷戰、反共、親美的國際戰略局勢中，反共文學、現代主義思潮或交織或並行（趙稀方，二〇〇八：二七），又是另一篇故事了。

戲劇是另一種具有廣大政治影響力的媒介。台灣的戲劇「舊劇」原是民間節慶祭祀的一環，與常民生活密切相關。根據戲劇學者邱坤良（一九九二：三六一）的研究，日治時期台灣傳統戲劇大部分是清代從中國傳入，而後結合在地生活形式成為地方戲。之後傳入的戲劇不管來自大陸哪一省也都能融入台灣當地的劇種，並受到民間社會的歡迎。徐亞湘（二〇〇〇：二三六—二三八）指出日治時期大陸戲班來台交流頻繁，不但演出形式大大影響台灣的地方小戲如歌仔戲、採茶戲等，使其快速邁向大戲形式，中國戲班來台演出也開啟了商業性的劇場形式，歌仔戲、採茶戲多有移入劇場演內台戲的趨勢。此外，京劇在日治時期的台灣就已風行一時，存在非常多欣賞京劇的仕紳階級觀眾，而不似過去對於京劇的認識是隨國民政府遷台後才勃發的印象。同時，自一九二〇年代起，台灣許多歌仔戲班也渡海到廈門、泉州與漳州一帶，成為當地的劇種之一，

甚至擴展到東南亞華僑居住地（邱坤良，二〇〇一：二五；楊馥菱，二〇〇二：八六）。如此可知，日治時期兩岸的傳統戲曲不但交流頻繁且相互通。然而，一九四九年由大陸來台的京劇及其他劇種卻沒有融入台灣民間社會或與本土的文化傳統結合。邱坤良（一九九二：三六二）指出「戰後的台灣戲劇發展並未珍視日治時期的經驗」。日治時期兩岸戲曲活動是透過民間有機地交流與吸收，但是一九五〇年代由官方欽定京劇為「國劇」，並在軍政體系設立學校、劇團自成一格地發展。如此兩岸戲曲的交流就不復以往是建立在民間有機自發的情境下，導致傳統戲曲發展態勢在一九五〇年代前後迴異。

此外，一九二〇─一九三〇年代的「新劇」是台灣政治與文化運動風起雲湧之際的一環。這個由新知識分子參與，以戲劇作為文化改良、反日運動的媒介，在二戰時期受到日本政府嚴重的打壓，在戰後又因政治環境的影響，使台灣新劇傳統幾乎全面消亡。台灣新劇的重要推手與新文學家在戰後遭遇類似的命運，邱坤良感嘆地說：

日治時期的新劇運動者在殖民地政府監視與控制下，猶能宣揚社會文化改革，對抗殖民強權，在戰後竟未能在「祖國」的土地上繼續創作或提供戲劇經驗，甚至死於非命，實乃近代

7　詳細的歷史過程與日治時期台籍作家於一九五〇年代活動的狀況可以參閱蔡其昌，《戰後（1945-1955）台灣文學發展與國家角色》，私立東海大學歷史研究所碩士論文，一九九六，頁五九─六一。另外，東海大學社會系教授趙剛也提出了一個台籍作家於一九五〇年代沉默的原因：他們很難實踐當時反共藝文的任務。與台灣文學界不同的是，出生日治時期的舞蹈家在一九五〇年代的民族舞蹈運動中有很大的貢獻。

文化發展的無奈與缺憾，也是台灣戲劇史上的最大諷刺。（邱坤良，一九九二：三六一）

邱坤良的研究顯示，台灣的戲劇生態，不論是民間的通俗戲曲或是具有政治意識的新劇，在一九五〇年前後呈現殊異的情況。從邱坤良的觀察，可以說國府遷台後，不論是菁英階級從事的新劇或是俗民社會過去在兩岸之間往來活絡的通俗戲曲，都得不到延續與發展。台灣從日治到國府遷台的過渡，在戲劇圈也發生了相當程度的斷裂與重整。

新文學與新劇運動的參與者之藝文傾向，多涉及反威權與同情大眾的社會理想主義政治意識型態，因此在國府遷台後被強力鎮壓，致使此二者在歷史進程中難以維續。此外，受到黨政軍體系厚愛而缺少有機融入台灣民間社會的京劇也自成一格在台灣發展，搖身變為「國劇」並透過官方的加持大力推廣，反之，俗民文化的歌仔戲則被貶為粗俗不雅。日治時期兩岸戲曲自發性的交流與融通不復以往。如是，文學與戲劇在國府遷台後因為政治力的干擾出現斷層，那麼，不深入涉及政治領域的美術是否較能有伸展的空間呢？

日治時期殖民政府帶來一套新式的殖民現代化教育體系，美術教育是其中一環，由此培養具美術專長的新知識分子。這批學有專長的美術家透過殖民政府舉辦與評定的比賽——「台展」，徹底排擠傳統中國文人書畫的臨摹創作，使得傳承自西方的繪畫技術（素描、水彩、透視法、色彩學等）成為評定美術標準的量尺。日治時期台灣新美術運動並非從本土傳統繪畫蛻變而成，而是來自殖民政府的橫向移植。然而，注重寫生觀念的技術也使新一代畫家以寫實的眼光、印象派的技術觀看與描繪台灣的風土人情，帶來美術革命。與文學和新劇運動不同的是，現代美術場

域的建構是殖民政府一系列從學校教育到展覽比賽的規劃，美術家若要成名必須順著這條路向前
邁進。如此，美術對台灣文化政治運動的激進性就不如新文學與新劇（劉益昌等，二○○七：
九）。

　　台灣美術的發展於戰後曾因中國來台藝文人士的匯集，形成一股以社會主義為理想的文化建
設運動，但是僅止於曇花一現。同時，陳儀所支持的官方美展與競賽還是延續日治時期的體制。
然而，一九四九年後台灣在冷戰反共結構下，卻改變了戰後美術運動的走向。在一九五○年代的
戒嚴局勢與振興中華文化藝文政策下，傳統的水墨畫得到官方的支持再度復興，相對的是日治時
期膠彩畫的沒落。此外，深受美國文化影響的現代抽象主義畫派，相較日治時期的印象派更受新
一代畫家的喜愛。水墨畫與抽象主義畫派看似水火不容，然而，抽象主義畫派卻以發揮個人性、
自由性來投合以美國為首反共、反集權的冷戰政治氣氛。於是，台灣美術界因為美國文化的大舉
輸入而產生了向抽象藝術形式轉變的美術革命。這次的轉變不僅拉大了藝術與群眾的距離，也斷
裂了日治時期到戰後初期以描繪台灣風土人情的現實關懷。現代主義畫派的抽象技法加上形而上
的東方思維，展現的是與台灣社會真實生活格格不入的畫面，這在一九七○年代的鄉土藝文運動
中獲得了反省（劉益昌等，二○○七：一一）。如此，台灣美術發展潮流在國府遷台前後政治局
勢的變化中，藝術風格與關懷也隨之轉變。

　　從上述台灣的文學、戲劇、美術的發展歷程觀之，不論是在哪一個藝術領域都受一九五○年
代國民黨反共政局情勢的壓迫、藝術政策的影響，與台灣被納入國際冷戰體制下受美式文化霸權
的浸染，而產生藝文風格的轉向。如此，舞蹈藝術自然也無法超出時代局勢的牽制。下文以舞蹈

家的生命史精簡呈現國府遷台前後台灣舞蹈藝術發展的現象，呼應上述藝術史的變遷。

台灣現代形式的舞蹈（藝術）是在日本殖民現代化的教育體制下，透過身體教育（體操、遊戲、體育舞蹈）催生出，因此是橫向移植西式的身體健／美觀與技術的果實，與原有台灣俗民慶典的身體活動在形式與意義上迥異。在此要提醒的是，目前許多人認為舞台表演形式的「民族舞蹈」是直接來自民間節慶或古代中國舞的承繼，其實不然。所謂的「民族舞蹈」是自太平洋戰爭、戰後初期到一九五〇年代這段時間舞蹈家據可得素材建構出來的。從文後的討論可知，不論民間舞或古典舞，舞蹈家建構舞蹈所依據的觀念是摻揉西方表演藝術的審美觀與技巧。

相較於新文學、新劇和新美術運動在一九二〇年代即陸續發生，舞蹈一直要到一九三〇年代末的二戰之際，台灣有志舞蹈者如林明德（一九一三—？）、蔡瑞月（一九二一—二〇〇五）、李淑芬（一九二五—二〇一二）、李彩娥（一九二六—）與林香芸（一九二六—二〇一五）才長成並渡日習舞。二戰末期、特別是戰後初期，可說是台籍舞者學舞有成、能獨自開創舞蹈天地之始。蔡瑞月與林明德留日時拜日本現代舞大師石井漠[8]（一八八六—一九六二）及其弟子石井綠[9]（一九一三—二〇〇八）為師，並在戰後初期活躍於台灣藝文界。林香芸留日時入與崔承喜[10]（一九一一—一九六九）為師，回台後與母親林氏好自組歌舞團巡演（林郁晶，二〇〇四：二七）。蔡瑞月於一九四九年夫婿雷石榆被驅逐出境後入獄三年，出獄後即被捲入官方推行的民「大船松竹攝影所」俳優專門學校，回台後與母親林氏好自組歌舞團巡演（林郁晶，二〇〇四：二七）。蔡瑞月於一九四九年夫婿雷石榆被驅逐出境後入獄三年，出獄後即被捲入官方推行的民族舞蹈運動中。林明德的表演結束在一九五〇年，之後雖也曾參與民族舞蹈的推動，但是於一九五五年之後便移居海外。

戰後初期台灣舞蹈藝術的開展最具活動力的是：蔡瑞月、林明德、林香芸。蔡瑞月與林明德留日時拜日本現代舞大師石井漠（一八八六—一九六二）及其弟子石井綠（一九一三—二〇〇八）為師，並在戰後初期活躍於台灣藝文界。林香芸留日時入與崔承喜（一九一一—一九六九）為師，回台後與母親林氏好自組歌舞團巡演（林郁晶，二〇〇四：二七）。蔡瑞月於一九四九年夫婿雷石榆被驅逐出境後入獄三年，出獄後即被捲入官方推行的民族舞蹈運動中。

戰後初期活躍於藝文界的蔡瑞月與林明德，在國府遷台後都必須重新校

正所編創的舞蹈風格甚至與人生的方向，也凸顯一九五〇年代前後舞蹈藝術的發展在政治力的影響下有部分斷裂。較不受政治力影響的舞蹈家是走大眾藝術形式的林氏好與林香芸母女。

林香芸的母親林氏好在日治時期曾是台灣當紅歌手，並與活躍於一九二〇年代台灣文化協會的反日人士盧丙丁結為連理。或許是因為林氏好於日治時期便遭受夫妻離異的政治迫害，因此在戰後初期藝文界左傾於社會主義理想的創作時，林氏母女似乎並未涉入，而是自組歌舞表演團體在舞蹈史上前進。她們致力開發常民大眾親近觀賞的歌舞藝術，也促成後來聞名遐邇的藝霞（原名芸霞）歌舞團的產生。二戰末期林氏好害怕日本戰敗後政治效應會波及留日的台灣人，因此由日本移居東北。這使林香芸有機會在戲班學習，開啟她從動作研究與編創中國古典舞的契機（林郁晶，二〇〇四：二九—三〇）。根據林香芸的自述，其母敏感到日本即將戰敗，因此選擇赴滿洲作為身為台籍身分的緩衝地，並要林香芸學習與創作戲曲舞蹈，將來可以向中國人證

8　石井漠（Ishii Baku,1886-1962），日本現代舞大師，曾希望往音樂、文學界發展，最後集藝術精華於舞蹈。殖民地台灣與韓國的第一批著名現代舞蹈家幾乎都拜師在其門下學藝。關於石井漠的簡介可參考蕭渥廷，《台灣舞蹈的先知——蔡瑞月口述歷史》（台北市：文建會，一九九八）。頁二二—三〇。

9　石井綠一九二九年高中畢業後即進入石井漠舞蹈研究所，一九三〇年初登場擔任女主角，為石井漠舞團重要的舞者，之後自創舞團，是與崔承喜前後期在石井漠研究所的同學。一九三四年首次發表個人創作《南風吹起的地方》、《無邊無盡的幻覺》、《紅的薔薇》，一九三五年創立石井綠舞蹈研究所。參閱《台灣舞蹈研究》第四期〈大師殞落——日本國寶級舞蹈家石井綠的辭世〉，頁二〇七。

10　崔承喜在本書第五章第二節〈聞名世界的舞姬：崔承喜〉有進一步的介紹。

明自己是有中華文化淵源的台灣人[11]。

國府遷台後林明德與蔡瑞月的人生與創作轉向，預設了國府遷台前後舞蹈藝術的走向隨同整個藝文界產生了一定程度的變化。然而，上述林明德與蔡瑞月於一九五〇年代在台灣舞蹈藝術發展史上的轉向，在過去（特別是一九九〇年代之前）常被視為是台灣舞蹈藝術萌發的起點。這樣的認識有很大原因是一九五二年起官方大力推行的民族舞蹈運動，與跟隨此運動開始的舞蹈教育文憑化所造成的結果。這個現象同時也呼應了黃金麟所指出的：過去對台灣史的斷代是把一九四九年國府來台當作是許多政治、文化、經濟、軍事的起點，如此不但膨脹了國民黨的功績，也模糊了許多深層潛藏的台灣歷史生成因素（黃金麟，二〇〇九：一〇九）。以我個人從一九七〇年代進入舞蹈領域的經驗而言，我從小就知道民族舞蹈與相關的比賽，但是卻不知道在一九五〇年之前台灣舞蹈藝術就以另一種非常不同的形式展開。下面我要舉第一代舞蹈家創作民族舞蹈的現象，來佐證我認為的一九五〇年前後台灣舞蹈藝術發展上的斷裂與某個程度的嫁接。之後，我再舉例說明一九九五年「台灣舞蹈史研討會」之前，台灣舞蹈界並不太珍視日治到戰後初期的舞蹈經驗，而是從國府遷台後的藝文發展開始談起。下節先以舞蹈家們的現身說法討論民族舞蹈的創作如何可能，以此彰顯日治與戰後初期的舞蹈發展對創發民族舞蹈的重要性。這是再次確認本書研究時段對於理解台灣舞蹈藝術史變遷之意義。

二、舞蹈史的變遷

在高舉反共抗俄的一九五〇年代，官方制定的藝文政策不免要以此為目標。一九五〇年代是民族舞蹈運動的年代，將民族舞蹈運動看成是國家治理機制之一環，國民黨希望透過推行大眾化的民族舞蹈為中介，提供群眾休閒娛樂、健康身心，同時散布文化霸權。官方對內大力推動屬於大眾化的民族舞蹈運動、舉辦民族舞蹈大型比賽並指派隊伍參加，在國際外交場合也以較精緻化的民族舞蹈展演作為宣示正統中國的表徵。雖然此時的「民族舞蹈」在動作與編創風格上展現了怎樣的中華民族精神尚有爭議，但是不論如何，當時在台灣的舞蹈家不分省籍，在官方的藝術政策下都致力於民族舞蹈的研發、編創、勞軍表演、國際邦交。然而，我們從留日學舞但是未有深層中國經驗的台籍舞蹈家蔡瑞月、李彩娥、辜雅棽創作民族舞蹈的經驗即可發現，民族舞蹈的創作對這些人而言是一大挑戰，也是另一種新的身體經驗。辜顯榮的孫女辜雅棽（一九二九—）在一次訪談提到民族舞蹈的編創說道：

11 參照〈五分鐘認識一位舞蹈家——林香芸〉。http://mymedia.yam.com/m/2362848。擷取日期二〇一三年十二月二十六日。筆者於二〇一七年十二月再度查閱，此影音檔已不存在。

民族舞蹈在我們那個時候沒有參考的東西，都是每個人編自己的東西。我們那個時候，沒有民族舞蹈。……到後來，我就認識一些新疆的貴族，他們都有一些影片，就叫我到他們家去，他放給我看。就學一些東西[12]。

辜雅琴的說法證明了官方推行的民族舞蹈是在很短時間內「東拼西湊」創作出來，即使編舞者自己也沒有太多相關的資料，「都是每個人編自己的東西」。而編舞家能夠在資料與動作匱乏的情況下編舞，則是運用留日所學的動作知識加上創意想像創發而成。

李彩娥初創民族舞蹈時也是對何謂民族舞蹈沒有概念，她在日本學的是創作舞[13]、芭蕾舞和東洋舞，創作舞的背景使李彩娥能靈活地將蒐集到的資料加以運用。李彩娥一開始編創中國古典舞《王昭君》時說：

我未曾去過大陸研習，也沒讀過中國歷史，不了解民族人物的特色……。當時我正在傷透腦筋時，有一位學生家長主動提供一張有「王昭君」曲子的音樂唱片。學生家長又講了有關王昭君的歷史故事給我聽，使我有一些概念，於是決定採用這個題材。我為了揣摩王昭君的心情，開始到圖書館找資料、翻古書，再看到舅公家裡的琵琶，而有了靈感。除了舞蹈是創作外，我自己也縫製跳舞衣裳、設計髮型。昔日在東京習舞，石井漠舞蹈學校曾教過舞臺化妝和裁縫方法，在縫製舞衣時可派上用場，實在非常感謝老師的指導。（楊玉姿，二〇一一：六七）

李彩娥的陳述和辜雅琴的講法類似，皆是運用留日所學的舞蹈知識與透過他人提供的資訊創發出民族舞蹈作品。那麼，蔡瑞月呢？她是如何編創民族舞蹈呢？

一九四六年蔡瑞月在台灣第一次看到歐陽于倩領導的「新中國劇團」演出《清宮外史》，她說：「我之前經歷的是日本時代，這是第一次看到中國宮廷風格的戲劇，對我而言是頂新鮮的。」不同於日治時期的歌仔戲與京劇身段，踩著花盆底、頭上頂著屏冠、挺著身體走路的清朝宮女，讓蔡瑞月留下深刻的印象（蕭渥廷，一九九八a：一四五）。不只是中國劇團帶來了感官上的全新體驗，蔡瑞月於一九五〇年代為了創作中國古典舞拜訪齊如山時的回憶也讓我們發現，京劇身段對她而言是一種新的知識與感受⋯

他（齊如山）將拇指輕放在中指的第一內關節上一比，面對這第一個出現在我眼前的中國舞姿，使我當時驚奇不已。在那個時代，一個動作或姿勢的發現，都是那麼寶貴的事。他那略覺無力卻輕靈的蘭花指，到現在我還深深記著。（同上，頁一四六）

齊如山的蘭花指震驚了當時的蔡瑞月，讓她在四十幾年後的記憶中仍然清晰。可見，蔡瑞月

12 〈打開一扇窗——五分鐘認識一位舞蹈家——辜雅琴老師〉。取自 http://mymedia.yam.com/m/2362832。擷取日期二〇一二年十一月二十二日。筆者於二〇一七年十二月再度查閱，此影音檔已不存在。

13 創作舞蹈是一種舞蹈的類屬，以音樂節奏的變化或主題引導舞者做出創意動作。

不熟悉京劇動作。不只如此，一九六〇年代透過好友魏子雲與學生李清漢的引介，蔡瑞月向京劇家蘇盛軾與國術家劉木森學習中國武術與京劇動作，期間因為語言不通甚至還需請人翻譯（蕭渥廷，一九九八a：一四六－一四七）。如此，蔡瑞月的中國古典舞編創是在邊學習邊創發的過程中累積而成。蔡瑞月的邊疆舞也多是透過拼湊與想像而成的，例如蔡瑞月十分著名的創作《苗女弄杯》，是她向政工幹校湖南籍學生姚浩習得其故鄉的一套「敲杯」作成《苗女弄杯》。湖南的敲杯遊戲在蔡瑞月的創作下被賦予新的命名（或許是為了符合官方提倡邊疆舞的政策），但是這套遊戲與苗族女孩並無關聯。有趣的是，《苗女弄杯》不但屢次在民族舞蹈競賽中獲獎，還得了最佳創作獎（同上，頁一四、一五七），並被編寫成民族舞蹈示範教材，收錄在一九六〇年的《民族舞蹈》月刊中。

　　就上述現象可見民族舞蹈作品在短時間內「拼湊」的風格，不只苗女可以弄杯，在辜雅琴創作的蒙古舞中，舞者也拿雙筷子夾在手中敲擊，飲食器皿讓許多編舞家得到創作靈感。然而，不論是以中國古典舞或是邊疆民族舞為題材的舞蹈，都是受日治教育、學習芭蕾與創作舞的舞蹈家們所不熟悉的。其實在太平洋戰爭與戰後初期，舞蹈家如林明德、林香芸甚至蔡瑞月就致力於開發中國古典舞與編創台灣民俗舞，然而在國府遷台後，官方扭轉了戰後初期民間自發性的編舞風格與審美品味，重新規範舞蹈美學觀。為了速成地配合官方發起的民族舞蹈運動，出生台灣留學日本的舞蹈家只好四處請益、東拼西湊，在短時間內創作出能夠搬上舞台的作品。值得注意的是，因為舞蹈是現代化的產物，當文學、戲劇與美術在強調反共抗俄與復興中華文化時能夠找到既有的傳統形式上場，一九五〇年代官方推行的民族舞蹈卻沒有足夠的替代品。民族舞蹈倡導者

之一，來自東北的李天民[14]（一九二五—二〇〇七）說：

> 文藝界同仁，經過充分商討，對於推行民族舞蹈達成了共識。但是，什麼是民族舞蹈？其特徵如何，卻茫然不知，因為從來沒有在舞台上看過明確標明民族舞蹈的表演，其名詞也是陌生的。（李天民，二〇〇五：二二九）

相對於文學、戲曲、美術在政權轉移時能有符合官方趣味的技術與審美形式可以取代，在兩岸都處於剛起步的舞蹈則需靠當時舞蹈家摸索編創。從這個角度觀察，台灣的舞蹈藝術發展可能與其他藝術領域有所出入，造成此現象的原因來自舞蹈在近代中國文化的無根性。上述說明可知，一九五〇年代的民族舞蹈多是在短時間內根據舞蹈家留日所學的舞蹈知識技術，配合官方以政治、軍事為目標的需求創發出來的。這與舞蹈家林明德在太平洋戰爭期間研發中國舞（第六章討論），或林香芸於二戰末期在滿洲戲班學習，抑或是蔡瑞月在戰後初期以民謠歌曲創作（第七章討論）有不同的心態。一九五〇年代本省籍舞蹈家創發民族舞蹈的經驗，不但說明了國府遷台前後舞蹈藝術的發展，出現藝術形式與題材的斷裂，與以西方技術與創作思維為基底的延續，也

14 李天民（一九二五—二〇〇七），曾就讀滿洲映畫協會演技科，一九四八年底國共內戰時由東北來台。民族舞蹈推行委員會要員。一九七〇年台灣藝術專科學校（今台灣藝術大學）舞蹈科創科主任，歷任多屆中華民國舞蹈學會理事長，著作頗豐。民族舞蹈推動主要倡導者，

凸顯出釐清日治時期的舞蹈現象對理解國府遷台後舞蹈發展的重要性。

我們再從另一個例子觀察國府遷台前後台灣舞蹈藝術知識技術傳承上的斷裂。民族舞蹈在一九五〇、一九六〇年代的聲勢之浩大，使戰後出生的第二代舞蹈家不清楚一九五〇年代之前台灣舞蹈藝術曾經開展出不一樣的園地。這可從一九三七年上海出生、來台接受教育的旅美舞蹈家黃忠良[15]（一九三七—）於一九六七年回台教授韓福瑞[16]體系的美式現代舞，與演出具有中國意象的現代舞得到的迴響探察到。當時二十歲的林懷民（一九四七—）說：「鈴聲噪噪的『山地舞』的社會，忽然來了這樣的老師，教大家在地上打滾，讓身體自由地『呼吸』。幾乎喜歡跳舞的年輕人通通跑去上課，我也去學了一招半式，……」（林懷民，一九九二：八五—八六）。林懷民的描述讓我們看到黃忠良帶回了能讓「身體自由地『呼吸』」的舞蹈。然而，這樣的身體自由舞動印象對台灣人卻不是頭一遭。根據李彩娥回憶二戰期間在石井漠教室練舞時的印象：「我們那時學的就是創作舞蹈，自由自在地……」（楊玉姿，二〇一一：三三）。從前後相差一世代對身體自由舞動的敘述，可以覺察到台灣舞蹈藝術的傳承中間發生相當的斷裂。李彩娥與同時期的舞蹈家如蔡瑞月等回台後，並沒有在台灣的舞蹈教學園地上傳承石井流派自由創作的舞蹈風格與精神。值得提醒的是，兩代人同樣強調「身體自由」的舞動，但是卻在兩種不同舞蹈形式（來自歐洲與美國）的引導下作用，兩者對「身體自由」的體會與解釋也不盡相同。儘管如此，舞蹈在這兩代人身上都被視為是一種能夠超越與解放日常身心的活動。

此外，從大陸來台的畫家席德進[17]（一九二三—一九八一）對黃忠良演出的迴響，也可以發現在一九六〇年代，台灣出生受日本教育的舞蹈家的貢獻並不被認識。席德進說：「黃忠良應該

是第一位用中國現代音樂（周文中[18]的曲子）跳現代舞給中國人欣賞的中國人」（席德進，一九七七：六四）。或許席德進並不清楚和他同世代在台灣出生的蔡瑞月，於戰後初期就曾用過出生台灣受日式洋樂教育的江文也，[19]吳居徹、陳清銀等人創作的中國／台灣現代音樂，編創以台灣原住民為題材的《水社夢歌》（汪其楣，二〇〇四：七九）。

15　出生上海，名將黃珍吾之子，建國中學畢業後赴美國學建築，因緣際會轉學舞蹈。

16　朵瑞斯・韓福瑞（Doris Humphrey,1895-1958），美國第二代著名的舞者與編舞者，與瑪莎・葛蘭姆齊名。韓福瑞自創了一套以呼吸帶動身體律動的技巧，主要動作原則為跌落與復原（fall and recovery）、擺盪（swing）與重心轉換（weight shift）。

17　席德進（一九二三―一九八一），四川省出生，曾進入成都技藝專科學校，受留法畫家龐薰琹的啟發，接觸到馬蒂斯、畢卡索等畫家作品。後轉學至沙坪壩國立藝術專科學校，受教於林風眠，並與趙無極、朱德群、李仲生諸畫家有所往來。一九四八年，席德進來到台灣。

18　周文中（一九二三―），華裔美籍作曲家，生於山東煙台。一九四六年赴美國，入新英格蘭音樂學院學習作曲。一九四九年入哥倫比亞大學，學習音樂學和作曲。一九五四年取得音樂碩士學位。一九五八年入美國籍，結識二十世紀作曲大師瓦瑞斯（Edgard Victor Achille Charles Varèse, 1883-1965），開始與其研習作曲，日後並成為瓦氏摯友。瓦瑞斯過世後，周文中更肩負其音樂遺產的管理，包括編校瓦氏的作品及完成其未完遺作。周文中致力於東西音樂的交流與融合，他的音樂對二十世紀下半葉東西方音樂的融合有關鍵性的貢獻。

19　江文也（一九一〇―一九八三），作曲家、聲樂家、教師。出生台灣三芝，一生活動於日本與中國間，是享譽國際樂壇的東方作曲家。一九三六年以《台灣舞曲》獲得德國柏林舉辦的第十一屆夏季奧林匹克運動會文藝競賽中二等獎。二戰後留在中國發展，經歷政治磨難。作品蘊含著濃厚台灣故土、宗教聖樂與中國古典文化情感，奠定台灣與中國的現代音樂風貌。

如果把台灣現代舞的出現定位在一九六〇年代受美國現代舞團與旅美中國籍舞蹈家黃忠良或王仁璐[20]的影響而興起，那麼我們對台灣現代舞創作形式的舞蹈發展將無法得到全面的理解。如此，不僅忽略台灣出生的第一代舞蹈家在一九六〇年代之前於現代舞蹈創作上的貢獻與意義，也很難擺置出生東北、受日本教育、隨國府遷台、於一九五〇年代末期即開始創作中國現代舞的劉鳳學在台灣舞蹈發展史上的位置[21]。忽略了日治到戰後初期發生在台灣的舞蹈現象，也將失去理解舞蹈藝術在不同階段的精神與風貌，以及舞蹈在特殊社會環境下的意義與產生的效力，甚至可能對舞蹈史的詮釋產生偏差。

許劍橋（二〇一二）於《台灣舞蹈研究》的文章〈起舞的可能：六、七〇年代現代舞在台灣的生成〉，在摘要起頭就言「如果以『現代舞在台灣如何生成？』為題，有許多論者都曾將解答指向六〇年代『美國現代舞蹈的引進與影響』，本文以此為基礎……。」換言之，現今台灣舞蹈界是受冷戰期間由美國輸送的舞蹈文化所影響而成，特別是以林懷民成立的雲門舞集最具代表性。但是學界如此的觀點卻也簡化了舞蹈史在既有的資源與新引進的知識技術間的合流或分歧的問題；在探究台灣如何吸收與轉化美式現代舞的議題上，也難有清楚的文化立基。美式現代舞引進台灣之時，台灣舞蹈前輩並非完全不熟悉相對於芭蕾、強調「解放」身體與創作性的現代舞，雖然通過日本取得的創作舞在身體動作樣素的使用上，與一九六〇年代美國形式化的現代舞技術有很大的不同。蔡瑞月認為戰爭的暴力與戰後人們對生命與身體爭取自由的權利，使人們更要求解放的精神。她接著說：

而要求解放的精神，為「現代主義」自由的展向。所以我說在我所處的年代，現代舞的概念已經確立了。這概念不限於視力所及的動作形式，而是現代舞整個領域，相關於身體、動作、空間、環境、速度、能量、媒材，以及後來的劇場、觀念等多方的解放。不僅如此，更期另闢新意。（蕭渥廷，一九九八a：一三七）

就這段引文分析，蔡瑞月認為對她而言，現代舞強調解放與創新的概念至少在二戰結束後即湧現。若依此而論，則一九六〇年代美式現代舞輸入台灣是此潮流下的分流，於是理解二戰前後的舞蹈現象更有其重要性。

上述對國府遷台前後舞蹈現象的簡短討論，目的是確立本書研究日治到戰後初期的舞蹈藝術史之所以重要且有意義。本書期許透過對台灣舞蹈藝術萌發史的建構，能在更高的層次上重寫台灣舞蹈藝術史的某些觀點，同時能更深入地掌握舞蹈與台灣政治社會變動之關係。

20 王仁璐一九四二年出生昆明，成長於香港，少年時移居美國，父親是中國銀行的經理。從小耳濡目染中國京劇名伶並學過平劇。曾進入哥倫比亞大學醫科，後棄醫從舞。一九六八年因俞大綱的鼓勵，在台授課並公演融合現代技術與傳統京劇的舞碼如《白蛇傳》，對台灣當時的舞蹈界產生很大的震撼。

21 劉鳳學自述在一九五七年同時開始研究中國傳統舞蹈並實驗中國現代舞（李小華，一九九八：五一）。

第三節　章節安排

本書考察兩位被舞蹈界尊稱為「台灣第一」的舞蹈前輩林明德（一九一三—？）與蔡瑞月（一九二一—二〇〇五）的生命史，輔以同世代舞蹈家為例證與對比，將兩位舞蹈家的生命歷程置入當時的社會脈絡，探查促成舞蹈藝術可能（與不可能）的因素，以理解日治到戰後初期舞蹈藝術發展的圖像。就此探索性的研究而言，史料的蒐集與脈絡化的解讀是主要工作。由於書中的論述建構依賴所能蒐集到的資料，因此很難套用特定的理論或方法，而必須根據史料思考能夠從中提出的論述。本書雖然有核心的問題意識，但是研究過程卻沒有清楚的路線圖或方法，而是靠著不斷整理、熟悉與比對史料的過程中梳理出有意義與相關聯的論述。本書章節安排如下：

第一章〈重返歷史〉即本章，主要從國府遷台前後舞蹈史斷裂與嫁接的角度，提出日治到戰後初期的研究對台灣舞蹈史的重要性與意義。

第二章〈台灣舞蹈藝術史的研究〉是對相關的舞蹈史料文獻進行回顧與討論，目的是整理學界在台灣舞蹈萌發史的領域累積了哪些知識與觀點，作為本文研究、探問或思考的基礎。

第三章〈殖民教育體制與舞蹈〉探討舞蹈在台灣社會萌發之可能與正當性的建立。此章從日本殖民台灣的治理政策，尤其是「同化」政策談起，以理解殖民政府如何看待與對待台灣人（的身體），進而提出改造與打造台人身體的策略。舞蹈即是打造台人身體工程中的一環，它是以國

家為最高目標，透過教育實現現代化身體的政治經濟學，加上日式的倫理學。在此前提下，本書聚焦於學校身體教育與遊藝會的考察，以理解身體活動以何種目的、透過何種機制作用於台人學子，而後逐漸偏離原先設定的目標。

第四章〈舞蹈與社會階層〉仍聚焦於第一代舞蹈家如何可能的問題。相對於上一章從宏觀的視角——殖民地的學校教育體制談起，本章從另一個相對微觀的角度——舞蹈家的家庭背景與所屬社會階層來回答此問題。本章目的是探究舞蹈家們除了學校教育之外，從日常生活環境中潛移默化哪些跟舞蹈活動有關的習性、受到哪些家庭文化的薰陶與感染、教育與鼓勵，而能在台灣社會普遍對舞蹈藝術還不熟悉之際成就其舞蹈之旅與其他女舞蹈家差異之處，藉以說明在特定時代的同行者中，個人差異性的生命境遇具歷史創造性。也凸顯蔡瑞月的學舞之旅與其他女舞蹈家差異之處，藉以說明在特定時代的同行者中，個人差異性的生命境遇具歷史創造性。

第五章〈舞蹈、跨域與反殖民〉將視角轉向在台灣舞蹈藝術萌發的另一條路。這是一條與日治時期少女求藝不同的路徑，也是一條還未被學界探勘之路。本章首先鋪陳與推測林明德青年時期可能的反日傾向，再討論一九三〇年代在左翼跨國籍、跨藝術領域的藝文交流下，韓國舞者崔承喜來台演出如何為林明德找到了透過舞蹈展演爭取民族認同的方式。藉此觀察日治時期台灣藝文發展與左翼文化政治運動之關聯，以理解林明德如何在此脈絡中受影響而成就「台灣舞蹈藝術第一人」之尊稱。本章提出的觀點是：以林明德為例，台灣舞蹈藝術的萌發有一條路是與日治時期抵殖民的政治文化運動同流而形成。在反帝與反殖民的時代氛圍下，林明德赴日追隨崔承喜習舞，孕育出太平洋戰

爭期間的現代化中國民族舞蹈。

第六章〈舞蹈與「大東亞共榮圈」〉延續第五章對林明德舞蹈之路的探索，但是聚焦於太平洋戰爭後期林明德如何能在日本東京著名的日比谷公會堂上演中國民族風的舞作。若林明德依循崔承喜的理念以創發自己的民族舞蹈作為民族認同與抵殖民的武器，為何在戰時嚴峻的藝文政策與高唱皇民化的氣氛中能於一九四三年在東京展演，並受到日人極度地推崇？此表面看起來具民族認同弔詭的現象如何可能？本章欲理解當太平洋戰爭時，日本以大東亞首領之姿，如何透過一系列的文化政策，一方面鞏固自己的民族優越感，一方面又「包容」並創造他者之地方文化。

第七章〈戰後——短暫的璀璨〉以蔡瑞月為主，其他舞蹈家為輔，考察戰後初期到國府遷台的短暫時光中，舞蹈藝術在台灣的發展。戰後是台灣舞蹈藝術實踐，從日人為主導過渡到以台人為主導的時段。日治時期留日學舞的少女在戰後陸續返台耕耘、播下舞蹈藝術的種子，因此這段時期是台灣舞蹈藝術萌芽的重要時段，也是舞蹈文化從日本過渡到中國文化的階段。本章主要討論兩個議題：第一，一九四〇年代的在禮教父權仍盛的台灣社會中，舞蹈創作與藝文思潮之民族化、民主化與現代化之關自主藝術的困難與機制；第二，觀察當時的舞蹈創作與藝文思潮之民族化、民主化與現代化之關係。

戰後初期的舞蹈藝術研究，目前在學界還未見得，本章是此一領域探索性的嘗試。

第八章〈結論〉總結日治到國府遷台這段期間，台灣舞蹈藝術得以發展的社會條件，與在不同階段的發展狀況。這也是回答本書的核心問題：舞蹈的正當性如何可能？再者，思考國府遷台前後舞蹈藝術的延續與斷裂，作為後續研究之基礎。最後，以舞蹈家與藝術創作如何可能為本書畫上句點。

本書企圖理解台灣舞蹈藝術萌發的社會機制，透過脈絡化文獻上片段的舞蹈資料，從而理解促使舞蹈藝術可能的社會條件。本書的理想不在於將歷史定於一尊，而是希望在此基礎上日後有更多的研究發現、修補、反思、更正與批判。本書作為研究台灣舞蹈藝術史的基礎，期盼能豐富既有舞蹈史的論述，並為日後舞蹈藝術史的研究鋪路，也為百年前出生並踏上舞蹈藝術之路的先輩們的努力顯影。

第二章

台灣舞蹈藝術史的研究

舞蹈藝術史的研究在台灣相較於其他藝術領域要遲些，一九八〇年代末期隨著政治上的解嚴與台灣研究在各領域的蓬勃，舞蹈史回顧在眾多社會條件的聚合下啟程。一九九五年由行政院文化建設委員會主辦、國立藝術學院（今台北藝術大學）承辦的「台灣舞蹈史研討會」，驅動舞蹈史研究的開展。此一波舞蹈史建構透過口述歷史的方式累積第一代舞蹈家的生命史，然而直到二十一世紀相關的學術研究成果始陸續產出。本章回顧日治到戰後初期台灣舞蹈藝術史已有的資料與研究成果，並從中提出本書援引的立論基礎，與澄清和既有研究差異化的研究視角。下文以文獻書寫時間的先後次序進行討論，說明本書立基在哪些史料上進行研究與發問，並釐清本書的研究構思與核心關懷和既有研究相同與不同之處。

第一節　政權轉換與舞蹈史回顧

一九五五年《臺北文物》音樂舞蹈運動專號中的四篇文章，最早勾勒台灣舞蹈藝術萌發的樣貌。這些文章在國府遷台後的民族舞蹈運動中，記錄了日治時期的舞蹈發展。〈臺灣舞蹈運動述略〉是一篇統整台灣舞蹈藝術萌發的文章，文中指出殖民現代化教育為新舞蹈開啟了契機，這與本書第三章〈殖民教育體制與舞蹈〉有關。此篇文章的作者郭水潭（一九〇八─一九九五）為日治時期台灣新詩佼佼者，和吳新榮、徐清吉被推為「鹽分地帶文學」的共同領導人。〈音樂舞蹈運動座談會〉則是記錄座談會中音樂與舞蹈家們談論國府遷台前各自的藝術學習經驗與活動，參與此座談會的舞蹈家們有林明德、蔡瑞月、林氏好（林香芸之母）、黃秀峰等。林明德的舞蹈歷程自書成〈歷盡滄桑話舞蹈〉一文，李彩娥以〈談談我的舞史〉說明她留日學舞的經驗。這些文章由藝術家根據自身經驗書寫與口述，為我們留下簡短但是極為珍貴的歷史，然而既有的學術研究卻很少參照引用。本書重要的研究之一即是透過林明德的自述，開展出尚未被深論過的台灣舞蹈史另一景象。值得警覺的是，閱讀這些資料需要注意書寫的時代背景。在高舉反共抗俄與光大民族舞蹈的情勢中回顧異族統治下的舞蹈發展史，很容易讓人聯想到抵抗的政治隱喻。更何況前一年（一九五四年）《臺北文物》的《新文學、新劇運動專號》發刊後，即被國民黨保安司令

部副司令李立伯指為「內容有以唯物史觀為依據並對舊時台共及普羅作家頗多讚揚之處」，提報中國國民黨第四組審查後即遭查禁，同時此專號的刊出也遭到質疑，臺北文物內部人員受到清查（蔡其昌，一九九六：一六九）。史料書寫的時代背景與背後發生的故事是我們讀史料時應存於心的警覺，尤其是探討曾追隨當時人在北韓的崔承喜習舞的林明德的資料時，更需多方比對。

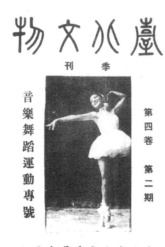

圖2.1　《臺北文物》第四卷第二期封面，圖為李彩娥的芭蕾舞姿（取自《臺北文物》）

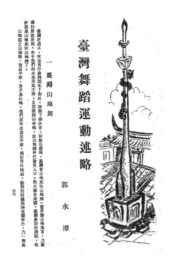

圖2.2　郭水潭〈臺灣舞蹈運動述略〉（取自《臺北文物》第四卷第二期）

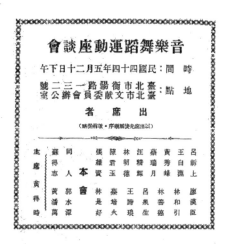

圖2.3 音樂舞蹈運動座談會與會者名單與合照（取自《臺北文物》第四卷第二期），後排立者由右至左，黃春成、王詩琅、廖漢臣、呂訴上、蘇得志、陳君玉、郭水潭。前排坐者由右至左，張維賢、呂泉生、林明德、蔡瑞月、黃秀峯、黃得時

據郭水潭在〈臺灣舞蹈運動述略〉所言，日治時期台灣最具特色的舞蹈便是原住民的樂舞，此外在漢民族移墾過程中也從中國閩粵兩地帶來廟會、節慶等儀式進行間的民間鄉土舞蹈，如《宋江陣》、《獅陣》、《舞獅》、《舞龍》、《十八婆姐》、《公肩婆》、《弄花鼓》等。但是中國古典舞除了祭孔時的《八佾舞》與在戲曲中的舞蹈片段，並無可見（郭水潭，一九五五：三七—四〇）。依郭水潭所言，日治時期台灣本土的樂舞以原住民和節慶俗民鄉土樂舞為主，祭孔的《八佾舞》與戲曲中的舞蹈片段是少數存在的古典舞。

郭水潭如何看待這些台灣既有的樂舞對舞蹈藝術的貢獻？他認為民間節慶的鄉土舞蹈並不算是舞蹈藝術，雖然這些舞蹈具有樂舞的雛形。他認為這些樂舞「最初不以舞蹈為出發，自不能以舞蹈藝術而獨立……如加以藝術工夫，隨便可以導入舞蹈之領域，使之變成舞蹈而獨立，絕非為難事」（郭水潭，一九五五：三九—四〇）。俗民鄉土樂舞在慶典或儀式脈絡化的情境中展演，本不以舞蹈（藝術）的觀念創生，所以稱不上是舞蹈（藝術）。如此，郭水潭似乎賦予「舞蹈」有一特定的概念，此概念並非只是廣義的身體律動，而必須具有所謂的「舞蹈結構」。至於甚應是「舞蹈結構」，他並沒有說明。但是如果要把鄉土樂舞導入舞蹈領域則必須「加以藝術工夫」。於是是否為舞蹈（藝術）最為關鍵的要素即是「藝術工夫」的有無。對藝文人士而言，舞蹈藝術與民間的節慶儀式有所區別，節慶儀式中的身體表演並不直接等同於舞蹈。可惜的是，郭水潭沒有細談其中的差別為何。

郭水潭指出鄉土藝陣非舞蹈藝術之後，接下來說「日據時期，洽值西洋文化東漸，由于社會環境使然，對於舞蹈藝術，始有正確認識」（郭水潭，一九五五：四〇）。如此，台人接觸舞蹈

藝術的開始是在日本殖民台灣時，「西洋文化東漸」下因殖民現代化而生之產物。他隨後指出舞蹈藝術得以在台灣生根的機制。首先，是透過學校教育。其二，是透過少數的私人舞蹈研究所，台南的大西舞蹈研究所專教日本舞、台中的日高舞蹈研究所[1]主要教西洋現代舞。其三，是透過日本舞蹈家來台表演的啟發。這三種方式中，又以學校教育、尤其是遊藝會的舉辦影響最廣泛。透過遊藝會「社會人得以欣賞的機會而至於理解。因此，故亦能說，現代的舞蹈藝術由學校教育萌芽而至成長的」（郭水潭，一九五五：四○）。郭水潭以其親身經歷，認為西洋舞蹈藝術是透過日治時期的學校教育逐漸被台灣社會所認同與理解乃至吸收。換言之，現代形式的學校教育與遊藝會是新舞蹈藝術在台灣得以萌發的培養土。而激勵台人以行動追尋舞蹈藝術為職志，則是來台的日籍與韓籍舞蹈家，郭水潭稱這些舞蹈家是達到「高度」的藝術水準，因此憧憬了台人從事舞蹈藝術的決心。

郭水潭對台灣舞蹈萌發過程之描繪，區別了承繼傳統民間文化的俗民活動與現代化學校教育所教授之新舞蹈。只有後者，他認為才稱得上是舞蹈藝術。作為傳統生命週期的日常儀式、慶典，與作為現代人為編創表演的舞蹈，被以藝術性的多寡與是否能獨立演出區分開來。這個區隔

<hr>

1 「日高研究所」是日人日高紅椿於一九三○年代所經營。她的教學包含戲劇、舞蹈、音樂（童謠）等，同時也組織「日高兒童樂團」作戲劇、舞蹈與音樂的綜合性表演。現代舞大師石井漠曾擔任「日高兒童樂團」的顧問。參照郭水潭，《臺灣舞蹈運動略述》，《臺北文物》四（二）一九五五，頁三七─五六。及簡秀珍，〈觀看、演練與實踐：台灣在日本殖民時期的新式兒童戲劇〉，《戲劇學刊》一五，二○一二，頁七─四八。

標示出傳統與現代、儀式與舞台表演在形式與意義上的不同。郭水潭以現代形式的舞蹈藝術為前瞻，希望從既有的俗民活動中萃取資源，轉化為舞蹈藝術。當然，這也呼應一九五〇年代國民黨的藝文政策與民族舞蹈運動的推行藍圖。

從郭水潭對台灣舞蹈發展的描述，我們可以確定今日所稱舞蹈的概念是隨著日本殖民現代化引進的產物，注重藝術性的編創、舞台形式的展演，與既有的俗民節慶或祭典中宗教化的身體活動不同。本書所指的舞蹈在上述的解釋下是指現代化、藝術化、創造性的舞蹈，透過日本殖民現代化的學校身體教育啟蒙，成為今日舞蹈藝術界熟悉的舞蹈。如此，台灣舞蹈藝術開展的社會基礎並非是本土原有的身體活動自發地從傳統過渡到現代形式，而是現代化進程中的舶來品[2]。

這使得舞蹈如何在台灣社會正當化的議題顯得重要，而此議題正是本書探問的核心議題。郭水潭這篇簡介性質的文章為我們提供現代化下的產物，透過現代學校教育逐漸讓台灣社會接納的身體舞動文化，強調舞蹈藝術是日本殖民現代化下的論述，將舞蹈指向注重人為創作、經過編排練習、依據人為時間（相對於宗教或生命週期時間）決定的現代形式。本書論述主軸是將郭水潭對舞蹈萌發的見解作政治文化的脈絡化理解，討論學校教育推動新舞蹈的目標和機制，與具高度藝術水平的日韓舞蹈家如何憧憬台人邁向舞蹈藝術之路，回答促使舞蹈正當化的社會基礎背後更複雜的推力。

第二節　解嚴後口述歷史與史料的重整

一九五五年郭水潭書寫的〈臺灣舞蹈運動述略〉簡要地記錄了新舞蹈萌發的經過，然而在之後的四十年間幾乎被淡忘。一九九〇年代隨著解嚴後興起的台灣歷史重建氛圍，舞蹈史的建構再度被重視，但是書寫者已從生於日治的文人轉而成為國府遷台後出生的學者。從一九五〇年代到一九九〇年代的四十年間，台灣舞蹈藝術界著重在實作上的技術訓練與作品創發，嚴謹的學術性研究尚未成風氣。一九九五年由行政院文化建設委員會策劃主辦、國立藝術學院（今台北藝術大學）承辦的「台灣舞蹈史研討會」，再度帶起了探求台灣舞蹈藝術史之興趣。此研討會的專文著重描述藝術家的生命史，當時文建會主任委員鄭淑敏強調這是「為了彌補台灣舞蹈史空白的篇章」（行政院文化建設委員會，一九九五：序言）。研討會不但有論文報告，還有舞蹈重建與

2　即便創作者編創內容取自台灣鄉土素材，其創作思維仍是以現代化的舞蹈審美為基礎。

3　時任《中時晚報》的舞蹈記者盧健英，也在一九九五年出版的《舞蹈欣賞》中的〈台灣舞蹈史〉與《表演藝術》雜誌中的〈舞過半世紀，讓身體述說歷史〉以十年為一單位，整理四〇到九〇年代台灣舞蹈藝術發展的現象。文中提點出日治學校教育對舞蹈萌發的影響，與一九二〇年代新女性身體觀的轉變。

座談會，報告人含括當時的老、中、青三代，專文集分別對李天民（一九二五－二〇〇七）、李淑芬（一九二五－二〇一二）、李彩娥（一九二六－）、高棪（一九〇八－二〇〇一）、蔡瑞月（一九二一－二〇〇五）、劉鳳學（一九二五－）等六位舞蹈家的生命史作回顧。此次研討會對台灣舞蹈史的建構具有歷史性的意義，會後陸續出版的前輩舞蹈家傳記或口述歷史是既有研究與本書重要的資料參照。[4] 立基於這些史料上，本書才能進一步將舞蹈家個人生命史放置在更大的社會脈絡中，挖掘舞蹈藝術形成的機制與詮釋其時代意義。

雖然名為「台灣舞蹈發展史研討會」，但是副標卻是「回顧民國三十四年至五十三年台灣舞蹈的拓荒歲月」。換言之，台灣舞蹈的拓荒歲月被界定在戰後的一九四五年到中國文化學院成立第一個舞蹈科的時段。如此的時間定位應該是為了配合台灣光復的歷史斷代（一九九五年正是台灣光復五十週年），而其更重要的意義為舞蹈家們開始在台灣獨當一面地教學、編創、表演。然而由一九四五年開始重建台灣舞蹈史，忽略了日治時期台灣舞蹈藝術的發展是舞蹈家們得以拓荒的前提，沒有這個前提，台灣舞蹈史即無法被完整地說明與解釋。況且，縱使有舞蹈家的歸來但是沒有發揮的環境也很難展開拓荒的工作。幸運的是，為了追溯舞蹈家的生命史，論文集內的許多文章皆跨越一九四五年從舞蹈家出生的場景談起，倘若細讀就不難發現舞蹈啟蒙是舞蹈家們邁向舞蹈藝術重要的推力。

論文集內六位拓荒者，除高棪[5]是南京金陵女子大學體育系畢業外，其餘都受日本教育或藝術的影響。舞蹈家蔡瑞月、李淑芬、李彩娥生長在日治台灣，李天民是東北遼寧省錦縣人，而劉

鳳學是東北黑龍江齊齊哈爾人。以一九三一年九一八事變日軍占領東三省成立滿洲國[6]觀之，此時段正是李天民與劉鳳學受教育之際，因此他／她們受的是日本殖民教育。李天民曾入滿洲映畫學院，他自言在此「真正的接觸學習了各種舞蹈藝術，擬以終生從事舞蹈工作」（行政院文化建設委員會，一九九五：四六）；劉鳳學[7]大學一至三年級入日本教育體系的「長春女子師道大學」音樂體育系，主修舞蹈副修音樂。如此，台灣舞蹈拓荒者的舞蹈知識技術是與日本現代化的殖民教育息息相關。

4 以下列出前輩舞蹈家生命史最常被引用的文獻。關於李彩娥的口述歷史有李怡君，《蜻蜓祖母：李彩娥70舞蹈生涯》（屏東：屏東縣立文化中心，一九九六）；楊玉姿，《飛舞人生：李彩娥大師口述歷史》（高雄：高雄市文獻會，二〇一〇）。關於蔡瑞月的有蕭渥廷（主編）《台灣舞蹈的先知——蔡瑞月口述歷史》（台北市：文建會，一九九八）。關於劉鳳學的有李小華，《劉鳳學訪談》（台北：時報文化，一九九八）。此外，二〇〇四年文建會出版台灣舞蹈館——資深舞蹈家系列叢書，此系列收集高棪、李天民、林香芸、李彩娥等人的生命史。

5 高棪（一九〇八—二〇〇一）生於江蘇南通，南京金陵女子文理學院體育系畢業，中日戰爭期間，她於重慶與姊姊高梓研究中國古代舞，創作《宮燈舞》、《拂舞》、《干舞》、《劍舞》，並深入蒙古、新疆、西藏等地採集少數民族舞蹈。一九四九年隨國民政府來台，先任教於國立師範大學，並對民族舞蹈的推廣極有貢獻。一九六四年應張其昀邀請籌辦文化學院（現為文化大學）五年制舞蹈專科，為第一位創舞蹈科（系）主任。

6 滿洲國（一九三二—一九四五）是日本占領中國東北三省後，所扶植的一個傀儡國家。領土包括現今中國遼寧、吉林和黑龍江三省全境（不含關東州），以及內蒙古東部、河北省承德市（原熱河省）。首都設於新京（今中國吉林長春）。

7 劉鳳學二戰結束畢業於「長白師範學院」（原為「長春女子師道大學」）。曾任台灣師範大學教授，台灣藝術大學教授兼系主任，兩廳院主任，為台灣第一位舞蹈博士，在中國古典舞的重建上頗具盛名。

李天民是第一代舞蹈家中集教學、編創與大量書寫在一身的人，對舞蹈史的資料蒐集與研究也有產出。李天民、余國芳《臺灣舞蹈史》（二〇〇五）是一部從史前到二十一世紀台灣舞蹈發展的巨作，此書匯集兩位前輩畢生的資料蒐集，其中也包含日治與戰後初期的舞蹈描述。此書非以學術方式書寫，偏向文獻資料的蒐集與呈現。由於書中缺乏貫穿資料的問題意識，也尚未對所呈現的資料加以脈絡化地整理、分析，使得讀者難以對其中龐大與片段的資料進行意義化解讀。

此外，內文也無引用文獻可供參照，因此很難確定文內的陳述是根據何種資料得來，或是李天民自己的經驗。再者，李天民是一九四八年十一月才從東北來到台灣，他並沒有日治台灣的生活經驗。相對於一九九五年後舞蹈家口述歷史呈現的清楚度與二十一世紀起舞蹈學術研究的嚴謹度，本書僅將《臺灣舞蹈史》列為參考資料。

第三節 二十一世紀台灣舞蹈史的學術研究

一九九〇年代的舞蹈家口述歷史立下了台灣舞蹈藝術史研究的基礎，使得二十一世紀起的學術研究能逐漸累積。[8] 學界對於舞蹈藝術在台灣如何可能的探問已從解纏、學校身體教育、社會階層等面向切入。解纏與學校身體教育是打造新女性身體的必要條件，社會階層（包含經濟與文化）則是少女得以就學的基礎與赴日學舞的關鍵。本書除了將這些議題做深入細緻的闡述，更以貼近行動者的視角，觀察社會結構如何作用在台灣女子的身體、思想上，成為新舊女子不同的生命狀態。

許劍橋〈臺灣第一代女舞蹈家的生成、迎拒與想像〉（二〇〇八）觀察舞蹈家們的口述歷

8 不在此章正文討論內，卻對台灣舞蹈史的建構有所貢獻的是蔡瑞月文化基金會每年舉辦的活動。蔡瑞月文化基金會二〇〇六年開始舉辦蔡瑞月舞蹈節與文化論壇，探討蔡瑞月的生命史並重現其作品。這些論壇不論是召集人或與談者很少是舞蹈圈內之學者，大多是研究台灣史的學者，討論議題聚焦在一九四九年蔡瑞月入獄後簸磨難的一生，強調她身陷困境中仍發光發熱地舞蹈著。舞蹈在多數學者的眼中成了抵抗強權，與身體、靈魂救贖之管道。雖然舞蹈界之人對於只把蔡瑞月的形象建構在受難者之上，卻沒有對舞蹈本身有所論述提出質疑（趙玉玲，二〇〇八：一一一），然而眾集台灣史各領域的學者共同探討蔡瑞月的苦難生命與舞蹈可能產生的力量，的確對舞蹈史研究有許多啟發。

史，樸素地提出解纏、學校身體教育、中上社會階層的身家（此文談論的是家庭經濟的富足），是第一代女舞蹈家們能邁向舞蹈之路的共通條件。趙綺芳〈南台灣舞蹈文化史：以李彩娥為例之初探〉（二〇〇四）以李彩娥的生命史理解舞蹈藝術發展的社會文化因素。趙綺芳於一九九〇年代即開始李彩娥口述歷史的建構，成果為二〇〇四年《李彩娥：永遠的寶島明珠》，因此她在極為熟悉李彩娥的生命史條件下延伸其研究。趙文將李彩娥的青少年成長過程置入台南此一特殊地域，從李彩娥居住的現代化城市地景與家庭的人際網絡觀察舞蹈家的養成。趙文認為李彩娥居住地台南的現代化城市生活空間，使她得以掙脫傳統漢人的教化模式。趙文也指出李家與台南政治文化菁英交往密切，尤其是具基督教信仰與台灣文化協會的菁英。這說明了李彩娥不只出生於經濟富足的家庭，同時其家庭成員也與推動台灣社會轉變的文化政治菁英關係密切。本書討論第一代舞蹈家們之家庭環境時，也將同時關注經濟與文化兩層次，檢視第一代舞蹈家父母的人際網絡，並提出舞蹈家的父母自身正是台灣文化政治菁英、文化轉變的推手。此外，本書也試圖理解台灣社會菁英階層的舞蹈觀，釐清文化菁英們透過甚麼觀點正當化舞蹈為女子值得追求的藝術。

相對於上述兩篇研討會文章，陳雅萍研究台灣舞蹈史起於二〇〇三年的博士論文《舞蹈史與文化政治：台灣當代舞蹈研究，一九三〇年代—一九九七》（*Dance history and Cultural Politics: A Study of Contemporary dance in Taiwan, 1930s-1997*），與本書直接相關的研究集大成於《主體的叩問：現代性、歷史、台灣當代舞蹈》一書中之第二章〈解放與規訓——殖民現代性、認同政治、台灣早期現代舞中的女性身體〉[9]。此文分四個小節討論日治到戰後初期台灣女舞蹈家的身體展演與殖民現代性、認同政治與主體追尋之關係。由於此文與本書的研究範圍直接相關，下文

展開討論，並釐清本書與之不同的問題意識與詮釋角度。

陳文的第一節〈殖民現代性與日據時期台灣女子（體育）教育〉，討論殖民現代化學校教育的主要目的是「國民化」（日本化）、「現代化」與「文明化」，而日人更帶著種族差異論來規訓與「進化」台灣人的身體。女子體育教育雖然最終目標是「賢妻良母」與「強國保種」，但是此身體陶塑過程卻使得女性身體得以從禮教社會的纏足與居家避外的習俗，轉變成活潑與刻苦耐勞的現代新女性。本書第三章〈殖民教育體制與舞蹈〉討論殖民教育與打造新女性之關係時，同樣關注現代化學校身體教育之目標為國族身體打造，然而論述重點有所差異。陳文強調殖民宗主國操作的大方向（如現代化、日本化、文明化等）為舞蹈萌發的推力，筆者關注歷史演變過程中的機制、現象（例如殖民政府打造現代新女性的步驟，與台人的接受與抵抗），與彰顯不同世代的行動者差異化的生命思維與經驗感受。此外，本書根據上述郭水潭的文章提出，雖然學校身體教育催化女子舞蹈的興趣，但是宣傳學校教育成果的遊藝會表演，更是促成學子往舞蹈藝術之路邁進的推力。

陳文的第二節〈現代舞與日本戰時文化總動員〉，討論現代舞編創者的主體性與日本戰時文化動員的國家性之間的拉扯問題。陳雅萍指出舞蹈是總動員戰爭的一環，日本舞踊動員的方式呼

9　此文是陳雅萍國科會九十五年度與九十七年度專題研究計畫的綜合成果，雛形在二〇〇九年於里斯本的《國際劇場研究學會》發表，而後於二〇一〇年日譯發表於日本《西洋比較演劇研究》，二〇一一年又大幅擴充以中文發表於《戲劇學刊》。這也顯示其對日治時期的舞蹈研究投入了許多精力。

應德國納粹操作舞蹈的方式，主要展現強健活潑的國族身體。日本現代舞於一九一〇年代以創新、實驗的精神萌發，但是在戰爭情勢下轉為以國家為中心的舞蹈展演[10]。二戰時的舞蹈現象討論，陳文聚焦日人編舞家在國家與創作主體間的張力，本書則以台灣為主體提問林明德的中國舞創作展演如何可能。因此本書聚焦在「大東亞共榮圈」的藝文政策及其影響，討論文化在「大東亞共榮圈」的象徵與實際作用，與「大東亞共榮圈」的理念如何收編其他亞洲地區的文化，進而影響殖民地台灣人的舞蹈創作表演。

陳文第三節〈被殖民者的《太平洋進行曲》：身分認同的「中介」〉從李彩娥獲《太平洋進行曲》首獎、登台領獎的現象，討論女舞蹈家在二戰中的認同議題。陳文以荊子馨《成為日本人：殖民地台灣與認同政治》（二〇〇一）的觀點，提醒讀者認同無本質性與複雜性，指出日治時期台灣人屬於多重認同的「中介」地帶，且人際關係間的認同不能簡化為民族／國族的範疇。相對於陳文對女性舞者做認同研究，本書以男性舞蹈家林明德為例，追溯其在一九三〇年代抵殖民文化政治運動中赴日學舞的機緣，討論太平洋戰爭期間林明德如何在日本首都成就自己、以自己所屬文化展現自我民族認同，而仍被日本官方接受與鼓勵的弔詭。

陳文第四節〈舞動《印度之歌》——東方主義 vs. 亞洲新女性〉以蔡瑞月的《印度之歌》為例，指出此舞所展現的異國風情風貌，並詮釋蔡瑞月透過舞蹈展現自由新女性的想像。本書處理《印度之歌》的方式是把它脈絡化地置入戰後台灣光復的時空背景下，理解此舞作之所以能夠如此大膽展現身體與當時台灣藝文氛圍之關係，同時探問這樣的舞蹈風格對當時社會的審美與道德觀有何衝擊？在台灣舞蹈藝術發展史上的意義為何？這是藉由《印度之歌》理解蔡瑞月在戰後台

灣社會拓展舞蹈藝術時所遭遇的助力與阻力。此外，陳文指出《印度之歌》的風格與起於一九二○年代美國丹尼蕭恩舞團（The Denishawn）[11] 赴日展演的異國風情舞蹈。雖然歷史上確有此淵源，但是，為甚麼在二戰時的藝術總動員中，此類舞蹈仍創作不斷？如果異國風舞蹈無助於日本的戰勢，為甚麼會成為蔡瑞月的老師石井漠與石井綠勞軍巡演時展演的舞碼類型之一？本書將指出一九二○年代由丹尼蕭恩舞團所帶動的異國風舞蹈，不足以解釋二戰時此類舞蹈持續不衰的原因，較好的解釋為日本戰時藝文政策「大東亞共榮圈」的支持。

綜觀〈解放與規訓──殖民現代性、認同政治、台灣早期現代舞中的女性身體〉一文，陳雅萍（二○一一：八七）書寫策略是「援引多重脈絡的資料並交互辯證，以進行文化文本的多層次分析與解讀」。相對於陳文從文化研究的視角援引西方理論解釋舞蹈現象；本書的討論聚焦於理

10　趙綺芳〈全球現代性、國家主義與「新舞踊」：以一九四五年以前日本現代舞的發展為例之分析〉（二○○八）即討論日本現代舞的創作發展在國家與個人間的張力。她指出起源於歐美的現代舞，雖然被認為是以追求個人主體性與身體自由為核心的舞蹈，然而此一觀點放在日本現代舞的發展史上卻無法成立。由於日本現代化的推行是以上而下的主導，是以國家而非個人為目的，因此造成思潮與憲政中權力觀的矛盾。日本現代舞的創作源起即是在國家的召喚與個人自由的拉扯間，展開往內心深處的探索之旅。而二次大戰時，藝術家必須背負著國家使命上場演出，那是一個怎樣的情緒？然而，正文沒有直接清楚回答此問題。

11　丹尼蕭恩舞團是由聖丹尼斯（Ruth St. Denis）與其先生蕭恩（Ted Shawn）所創。這個舞團是美國現代舞的先驅，美國著名的舞蹈家瑪莎‧葛蘭姆（Martha Graham）、韓福瑞（Doris Humphrey）、懷德曼（Charles Weidman）等都在此舞團學習過。這個舞團最著名的是東方異國風情舞蹈的演出，曾於一九二五、一九二六年亞洲巡迴時到日本演出。

解舞蹈現象為何與如何發生，以及舞蹈如何正當化的社會機制（包含制度、觀念、信仰）。在此基礎上才進一步解讀現象可能的意義，這是為了能貼近現象發生的脈絡做理解性的詮釋。因此本書以舞蹈家林明德與蔡瑞月的生命史為主軸，探討舞蹈藝術在台灣萌發的社會機制，以史料的蒐集與解讀為基礎，整理與理解歷史現象與演變過程，而不急於以特定理論分析與詮釋現象。

小結

本章回顧國府遷台後的一九五五年、解嚴後的一九九〇年代，與二十一世紀的舞蹈文獻與學術研究，說明既有研究對日治與戰後初期舞蹈發展的觀點、切入角度，與提出的議題。在既有研究的基礎上，本書以林明德與蔡瑞月兩位舞蹈家的生命史為主軸，探問舞蹈如何可能的社會條件；從資料的整理與脈絡化中，理解身為舶來品的舞蹈藝術，如何在台灣社會不同時期累積不同層次的正當性。為了使研究清楚呈現影響舞蹈如何可能的社會因素，本書一方面深化已被提出的議題，如纏足與舞蹈之關係、現代化殖民身體教育與舞蹈、戰後初期舞蹈展演的困境與意義；一方面豐富這些議題內尚未開展的子議題，如遊藝會的展演對舞蹈學習的影響、台灣文化政治菁英的舞蹈觀、台灣社會才德觀的轉變與舞蹈之可能；另一方面開拓新的研究議題，如林明德的舞蹈之路與抵殖民文化政治運動之關係，「大東亞共榮圈」的藝文政策對中國舞創發的影響、戰後民主化思潮對舞蹈創作的衝擊。然而，不論是深化、開展或提出新議題，本書探問舞蹈正當化的社會條件，還有以下兩項更深刻的關懷。其一是去理解舞蹈家與其藝術如何可能，也就是探問特定時代環境下行動與結構的互動關係，以及行動者的自主性在何種情勢下、透過何種方法發揮。其二是理解非語言的舞蹈藝術如何對特定社會發揮影響力、發揮了哪些影響力。這些問題與關懷

是身為舞蹈人的筆者面對自身從事的藝術可能性的探尋，以及，舞蹈之於社會意義的深沉叩問。

下章為本書拉開台灣舞蹈史舞台的大幕，從日本帝國現代化台灣人的人體工程談起，考察舞蹈如何被置於此浩大的工程中，最終成為藝術萌發的養分。

第三章

殖民教育體制與舞蹈

二十世紀前半葉，台灣舞蹈藝術是隨台灣社會殖民現代化的進程開展。台灣現代化的進程比歐洲晚兩、三百年，且非源於內在自發性地生成，主要是在日本殖民過程中逐步展開。台灣從十七世紀起就經歷荷蘭、西班牙以經濟利益為主的占領，後經鄭成功，復又回歸清廷管轄，這也顯示台灣具有高度經濟軍事價值，主權者不斷更換。中英鴉片戰爭（一八三九—一八四二）後，台灣成了英、德、美、日、法等國競相爭奪的目標，而日本欲奪取台灣的態度最為積極。在中日甲午戰爭之前二十年，日本從牡丹社事件1起即以台灣為目標蒐集情報資料，包括軍事設備、港灣地形、氣候物產、風俗交通等，且在甲午戰爭期間由參謀部編纂《台灣誌》詳記調查所有資料。這顯示日本占領台灣的野心靠的不只是機會，而是經過精心謀略、策劃調查的準備，這是理解日本治台政策的基礎。在《馬關條約》的談判桌上，日本對清廷割讓台灣一事始終不讓步，並多次以出兵中國作威脅，這也道出台灣是日本志在必得之地（羅吉甫，二〇〇四：二一、三八—四〇）。

台灣對日本而言具有重要的戰略與經濟價值。在日本積極擴張版圖與全球列強競爭之際，日人認為占領台灣可以控制黃海、朝鮮海、日本海的航權，使日本獲得挺進東南亞與印度洋的航道，認定台灣是開東洋門戶的重要之鎖。換言之，日本占領台灣背後更大的企圖是將台灣作為南進跳板來擴張領土。在經濟方面，台灣氣候溫和，物產、礦藏豐富，主要有米、糖、鹽、茶、煤、硫磺還有產量極高的樟腦，這些不僅可以供應日本民生需求，還有龐大的經濟利益可圖（羅吉甫，二〇〇四：三〇、三二）。十九世紀起，在全球強國不斷擴張版圖，取得經濟軍事資源以壯大宗主國的局勢下，台灣成為中日戰爭的犧牲品，被當時無力還擊諸列強的清朝政府割讓給日

本。此後五十年，台灣在日本殖民統治下過著與日人差別待遇的生活，然而為了達成以殖民宗主國利益為首的目標，日人在台灣展開現代化的社會工程。此殖民現代化帶動的不只是物質建設，更是社會文化、思維價值的巨大轉向[2]。正是在邁向現代化的社會思潮衝擊下與身體改造的過程中，孕育了台灣新舞蹈藝術的種子。

若把台灣目前所謂的第一代舞蹈家比喻為種子，那麼促使這些種子能夠發芽茁壯甚至枝繁葉茂的機緣看來或許微不足道，但卻是十分重要。種子離開了適合生存的環境就不得發芽成長，舞蹈家若不在身體律動被啟蒙、賞識的社會與教育環境中，也無法認識到蘊藏於體內的舞蹈才華並進一步發揮，即使對殖民政府而言身體開發的最終目標是經濟與政治利益。那麼，日本政府如何治理其帝國統治的第一個殖民地，並將舞蹈安置於其中？這個問題與宗主國日本如何在台灣布署政治、文化、醫療與教育等多項制度有關，其中教育制度與內容的布署與台灣舞蹈藝術的萌發緊密相關。第一代舞蹈家如蔡瑞月、李彩娥、李淑芬、林明德、康嘉福等在口述歷史或自傳中皆提及，啟蒙她／他們舞蹈興趣的是在公（小）學校中的體育舞蹈課或遊藝會的表演。因此，隨同現代化學校教育引進的新式身體教育是開啟台灣舞蹈藝術，雖非僅有但卻是非常重要的第一線曙

1　一八七一年，當時載有六十九名琉球人的船隻，因海難漂流到台，其中六十六人誤闖原住民領地，五十四人遭殺害。一八七四年日本以琉球歸屬問題，藉口保護琉球人民為由出兵攻打南台灣原住民部落。

2　日治時期常民生活中現代物質與活動的引入，可以參考陳柔縉，《台灣西方文明初體驗》（台北：麥田，二○○五）。作者從飲食、日常用品、社會生活、公共事物、交通工具、體育活動、教育、裝扮與兩性關係等面向描述台灣常民現代化的點滴。

光。換言之，不論是體育課中的體操、舞蹈活動或是遊藝會中現代化形式的舞蹈表演，都是傳統台灣社會所不曾有過的景象。更值得注意的是，舞蹈的啟蒙是被安置於教育的類屬中，因此與戲子伶人相關的身體表演才能在台灣社會獲得正當性而逐漸萌發。也就是說，日治時期中上階層的知識分子或社會菁英看待學校教育中之舞蹈活動或表演，和傳統社會看待戲子伶人的角度不同。如此，舞蹈的正當性在文明開化的願景下才能確立，並成為少數菁英鼓勵女兒精進的才藝。現代形式的舞蹈在台灣之所以可能，是在殖民宗主國設計的教育培養皿中逐步形成，雖然後來的發展可能溢出原來所設定之教育目標。

本章從日本治理台灣的「同化」政策談起，以理解殖民政府如何看待與對待台灣人（的身體），進而提出改造與打造台人身體的策略。就台籍女子的身體教育而言，台灣舞蹈藝術的萌發是以國家為最高目標的現代化政治經濟學，加上日式倫理學的進程中浮現。因為男性舞蹈家自傳性資料的匱乏，本章以女性舞蹈家為例，討論學校教育如何開啟她們邁向專業舞蹈藝術之路。下文考察學校身體教育與遊藝會來理解身體活動以何種目的被安置於學校教育中，以及，在原初的教育目標下，舞蹈如何逐漸偏離樸素的身體訓練而逐漸往表演藝術的方向發展。最後，討論新式學校教育（雖然不是唯一）如何翻轉傳統台灣社會對女性才德觀的認識，使得台灣第一代女性舞蹈家獲得往才藝道路開展的基礎。

第一節　同化政策與殖民教育

台灣做為日本第一個殖民地，考驗著日本政府的治理能力，也關係到日本是否能躋身與西方列強並列於帝國的位階。透過教育教化台人以便有效率地獲得殖民地的各類資源，是身為殖民宗主國的日本必須面對與審慎評估的議題。陳培豐（二○○六：二六—二七）在《同化的同床異夢：日治時期臺灣的語言政策、近代化與認同》一書中指出，日本政府思考殖民政策時雖然有許多意見，但從開始的大方向便是對台灣實行「同化」政策，塑造台人成為擁有大和精神的「日本人」。根據矢內原忠雄的說法，「同化」（assimilation）源於歐美殖民地政策，將殖民地視為是本國的一部分施政，透過溫和與非暴力的手段去除殖民地原有的文化，灌輸宗主國的文化、價值給被殖民者，同時也賦予被殖民者和宗主國人民相似的參政權。然而，日本在台灣的同化政策與此不同，例如台灣居民幾乎沒有參政權，且總督府的專制十分嚴苛。與西方殖民宗主國如法國相較，日本不積極給予被殖民者在政治或法律上的權利，卻比法國更強調語言同化最重要，以此可以達到意識型態與精神上的同化。陳培豐指出，相較於西歐殖民帝國的同化政策，日本在台灣推行的殖民方式是否能稱為同化主義有待商榷。矢內原忠雄認為，就台灣長期存在憲兵與警察之事實，台灣的同給被殖民者，同時也賦予被殖民者和宗主國人民相似的參政權。然而，日本在台灣的同化政策與此不同，例如台灣居民幾乎沒有參政權，且總督府的專制十分嚴苛。與西方殖民宗主國如法國相較，日本不積極給予被殖民者在政治或法律上的權利，卻比法國更強調語言同化最重要，以此可以達到意識型態與精神上的同化。陳培豐指出，相較於西歐殖民帝國的同化政策，日本在台灣推行的殖民方式是否能稱為同化主義有待商榷。矢內原忠雄認為，就台灣長期存在憲兵與警察之事實，台灣的同

化政策是被迫從屬日本。

當西方宗主國對殖民地的治理政策逐漸放棄同化主義轉而以實務性教育（如農務、手工藝教導）為主要目標，且提出與被殖民者文化調和之主張；日本對台實施同化教育與西方殖民政策潮流相違。一九〇〇年於巴黎萬國博覽會召開的國際殖民地會議中，同化政策的實施被認為不但違反世界道德與文化觀，同時也提高統治成本，甚至容易造成社會動亂。據此，日本政府堅持在台灣實施同化政策有違當時西方殖民宗主國的治理策略，矢內原忠雄甚至認為「台灣的國語教育是『時代錯誤』的決策，是世界殖民地歷史中稀有的例子」（轉引自陳培豐，二〇〇六：二六）。但是，日本政府為何堅持對台灣實施同化政策？

對於這個問題，陳培豐（二〇〇六：五一一五九）提出國體論。近代日本國體論的提出與幕府政權面臨內憂外患的亡國危機有關。國體論主要彰顯日本國家形成的神話，透過天皇的神聖性扮演非宗教的宗教，把全國人民凝聚在一起，主要的目標是強調自身超凡的優越性並把砲口對準西方。日本政府透過擬血緣制的國家觀，以不分地位貴賤皆源自同一始祖的觀點來凝聚人民的向心力。語言在此成為「國體的標誌」與「日本人的精神血液」。日本為了完成舉國一體的理想，對統治範圍內居住的異民族施行國語教育，使之從精神信仰融合為日本子民。日本為了達成舉國一體的理想對異民族實行同化政策，但是這也反映出日本中央具有內在分裂的危機感與對從屬國背離的不安。

對於同化的問題，小熊英二（吳玲青譯，二〇一二：八七、一〇七）提出了與陳培豐差異的關注，把同化論與當時對國防的重視一起討論。小熊英二指出一八九九年《讀賣新聞》的社論討

論了英國對印度以經濟奪取為目的懷柔與間接統治，此種殖民地治理策略與日本統治台灣的情況大不相同。台灣不是純粹以經濟為目標的領有，還有軍事上（帝國南進）的考量，以間接統治的方式容易在國際關係不利於日本時，由於無法確保被殖民者效忠於宗主國日本而失去殖民地。因此，小熊英二的論點指出日本以同化政策治台，除了經濟還有軍事考量，也和日本不如西方宗主國在軍事與文化上的自信有關。此外，日本實行同化論的輿論來源還有日台間相似的人種觀與地理位置鄰近，甚至存在領有台灣的鄭成功其母親也是日本人的想法，因此產生台灣原屬日本之領土等觀點。然而，日本對台灣的同化論一直有著統治正當性上的困擾。

小熊英二（吳玲青譯，二〇一三：八九—九一）指出以武力取勝中國的日本，在文化上不似西方國家對於被殖民者，能自信地宣稱擁有自豪的文化與高大的體格，而能以「教化」為名進行殖民。日本統治台灣除了科技與文明不如西方的自卑感外，與中國相比，日本的儒教文化還源自中國，這造成日本在殖民台灣的過程中必須特別強調大和民族精神──效忠天皇與日語──的特殊性。小熊英二認為，不如西方也不如中國的焦慮感造成日本統治殖民地台灣時，採取暴力強迫被殖民者忠誠。後藤新平（一八五七—一九二九）一八九六年擔任台灣總督府衛生顧問，於一八九八到一九〇六年任職民政長官時，也煩惱著日本無法樹立統治台灣的正當性，他在一八九八如此說：

在殖民地之中，務必讓殖民地的人認為本國人終究是殖民地人所不及的，……然而真是可悲阿，……日本人和中國人在膚色上，一點也沒有差異，這與荷蘭、法國、西班牙等人種

在面對支配應該殖民地時是相當不同的；從頭到尾，在其行為舉止上，不謹言慎行、保持品格風度的話，要使殖民地的人對這個新版圖、對本國人產生尊敬之意，相信是困難的。因為，一旦斷髮、穿著洋服，就一點差別也沒有，不只在形體上沒有差別，說起骨骼反而要優於日本人，因此要使這等人產生尊敬本國人之意，什麼是必要的？說起來唯一的就是精神而已……。（轉引自小熊英二，吳玲青譯，二○一二：一一九─一二○）

在沒有甚麼文化可以勝過被殖民者時，對萬世一系皇室的效忠成為日本人認為可以自豪的美德與特殊精神，而這也是同化論的核心。但對被殖民者而言，皇國精神不過是強迫他人效忠天皇的手段。

雖然日本對台灣名義上施行同化政策，但是日本在此過程中從未一視同仁地對待台灣人。這從台灣採行與日本不同的法律制度《六三法》即可知。對日本政府而言，同化台灣人並不是把台灣人徹頭徹尾地當作日本人，享有與日本國民同樣的權利與義務；相反地，同化政策所關心的只是台灣人必須擁有對天皇，也就是對國家絕對效忠的精神。教育設置的目的即是培養此精神的最佳場所，所重視的兩個科目即是「國語」（日語）與「修身」[3]，後者甚至更重於前者（小熊英二，吳玲青譯，二○一二：八九）。

根據同化論的原則，台灣首任教育政策的規劃者伊澤修二指出，以武力征服台灣人之際，同時也要征服其精神、改造其思想，這是教育的責任。為了能培養出忠誠與良善的日本人，伊澤初期的計畫是設立培養口譯、公務員與實業家的國語學校，並設培育師資的師範學校，然後在師範

學校內附屬小學校。學校完全免費還發給伙食費，授課項目最重要的是修身與國語，還有歷史、地理、理科、體操、歌唱、圖畫等科目。修身與國語主要是為了培養台灣人成為忠誠、有禮的「日本人」，歷史與地理的目的是用來教育親日的史觀，把台灣統合於日本此想像共同體中（小熊英二，吳玲青譯，二〇一二：九一—一〇七）。根據許佩賢（二〇〇五：四六—四七）的研究，歌唱初始的目的是為了配合學校舉行的儀式或典禮所需。而後來發展成體育舞蹈的體操課，是在人種差異的觀點上作為端正與規訓學生的身體姿勢、儀態，以及與他人協同合作而設置。這反映出日本政府欲樹立被殖民者身體紀律與秩序的意圖（許佩賢，二〇〇五：一九九；湯志傑，二〇〇九：七一）。換言之，學校教育的規劃與科目的實施帶有強烈的目的性與時效性，主要是身體規訓與思想教育雙管齊下，把台灣人轉化成聽話忠誠的子民。然而，伊澤於一八九七年失去職位，其理想礙於經費的問題未能持續執行，但是台灣的教育政策基本上繼承了他的「日本化」路線，只是教育的質與量被簡化，教育的經費也落在被殖民者的身上（小熊英二，吳玲青譯，二〇一二：一〇八）。這也顯示身為殖民宗主國的日本是以差別待遇對待台灣人，並以教育政策防阻台灣人在智識與思想上勝過日本人。附帶一提的是，矢內原忠雄指出在一九一九年之前，日本

3　修身課主要目標為施予德育以涵養國民性格。一八九八年總督府在《台灣公學校規則》中明定修身為「人道實踐的方法、日常的禮儀作法、教育勅語的大意、本島人民應遵守之重要諸制度的大要」。一九〇四年修訂為「基於教育勅語的旨趣，以涵養兒童的德性並指導道德之實踐」，以後修身課的目標大致為此。公學校的修身課雖一星期只有一至兩個小時，但其重要性卻置於所有科目之首（蔡錦堂，二〇〇九：五）。

政府把治理台灣的重心放在樹立殖民政府的威權與培植日本資本家的勢力，達到政治與企業的重要地位全由日人獨占的情景，日本政府並不重視台灣人的教育（矢內原忠雄，林明德譯，二〇〇四：一九二）。

第二節　新女性的身體歸屬：從家庭邁向國家

有了上述日本治台教育政策規劃方針的理解，下文我們進入與舞蹈有關的學校身體教育與遊藝會設置的討論。為了對比現代化學校教育所打造之新女性不同於傳統女子，此節首先說明台灣傳統禮教社會下的女性身體規範，並討論（解）纏足對女子身體與生命氣質的影響。

一、傳統台灣禮教社會下的女性身體

舞蹈是以身體為主的活動，身體的可動性成為舞蹈的基礎條件，相對地，身體部位的殘缺就降低了舞動的最大可能範圍。然而，有一副天生自然發育不加限制而長成的身體，並不是古今中外跨越時空地理範圍的準則，每個社會對於何種身體是文化上自然與合乎道德的樣態自有一套檢驗標準。身體雖然不言語，但卻無時無刻不體現（embodiment）個人所屬社會的身分階級與展現內在的精神氣質。身體外觀（如衣著服飾、行為舉止、體態神情）的展現有其社會性的象徵意義，是特定社會文化建構與約定俗成的產物。倘若身體的呈現具有社會性與象徵性，身體就不可

能是個中立自然的肉體，而是長期沉浸在特定文化理念下，經過陶塑、規訓、教養而成的社會性身體。身體可以如何裝飾、如何運動、在什麼社會空間中出現、以怎樣的姿態呈現都與特定的文化運作機制相關。以身體運動為核心的舞蹈作為社會文化產物，自然也不能脫離社會對身體樣態可以如何展現的文化預設與期望。

根據游鑑明（一九八八：一四、二九）的研究，清代的台灣社會呈現兩種社會型態——移墾社會與文治社會。至清朝晚期，台灣各處的移墾社會形式已大多轉為文治社會，也就是具有粗獷活力的社會文化形式轉移為禮教社會形式，表現出保守儒雅的文化型態，雖然兩者間在歷史進程上並非完全取代而是比重的多寡。台灣的禮教規範到了十九世紀後期才普及，這是一套以儒家思想結合宗族法制的規範，女性是附屬於家庭與男性的權威下。女子之為人是因其在家庭中的身分、名位和尊卑關係交織而定位的，沒有法治社會中法律所賦予之生而平等、可以獨立自主的權利。在嚴謹的禮教社會中，女子一旦脫離了家庭，就一無所有、無依無靠，成為沒有任何社會位置、不被准許也不被社會接納的飄魂，只有煙花之地與寺廟之所能棲身。在以家為核心的社會規範中，女子不被期待要出人頭地、揚名社會、彰顯家族。女子的人生價值在於相夫教子、淑德保守以作為男性揚名的助手、教養後代的推手。於是有別於男子入私塾讀書，考科舉、求功名，女子教育多為代間傳承的禮教知識與持家的女紅技藝。即便出生於仕紳家族的上層閨秀得以進入私塾或請家庭教師授課，所學內容也著重於教導貞潔溫順的婦德與倫理教育，如《三字經》、《女論語》、《閨則》、《孝經》、《列女傳》等。對於中上階層家庭的女性而言，遵守禮教是贏得嫻淑之譽的基礎。於是，傳統禮教基於家庭人倫規範，對於女子在行為上是將其保守於屋內，於

身體行動不鼓勵出外，於心智行動不鼓勵有好奇心。此外，行住坐臥、言談舉止皆以安靜含蓄為原則，喜怒哀樂的內心情緒必須隱藏，不可真誠流露。再者，女子的性情必須養成溫文柔順，對父兄長輩恭敬遵從不可違逆。這些屬於婦德的規範可見於用來教導女子立身處世的《女論語》。

《女論語》吸收《女誡》等女訓內容，取《論語》之名表示對儒家思想體系的尊崇與繼承，作為流傳後世女子遵守之典範。《女論語》的開場為「立身」：

凡為女子，先學立身，立身之法，惟務清貞，清則身潔，貞則身榮。行莫回頭，語莫掀唇，坐莫動膝，立莫搖裙，喜莫大笑，怒莫高聲。內外各處，男女異群；莫窺外壁，莫出外庭，出必掩面，窺必藏形。男非眷屬，莫與通名；女非善淑，莫與相親。立身端正，方可為人。

《女論語》開場為女子的立身之道，首要關切的不是勤勞節儉，或是注重生產效率等屬於經濟面向之強調，而是清白貞潔的道德規範。女子的清白貞潔在以家庭倫理為核心的運轉下，成為鞏固父權秩序、保障家族凝聚的重要基礎之一。為了達此清白貞潔之目標，《女論語》的內容首重的不是概念上的認知，而是作用於身體，對日常生活的一舉一動詳加規範。如此，也可以體認到流傳於中國與台灣社會的纏足風氣與道德禮教的信仰息息相關。纏足正凸顯了以外力殘害雙足，導致女子行動不便來約束女子身體行動與可移動之範圍。在傳統禮教社會以清白貞潔為女子修身典範下，屬於表演藝術的現代舞蹈不可能被視為正當的活動存在。相對於藏形掩面、居家避外的要求，在大庭廣眾目視下的舞蹈作為表演活動恰恰與之相反。對立於身體拘謹保守、不可見

動的規訓，舞蹈卻得舞動身體、衣裙飄搖。相對於內在情緒的隱藏不露，現代形式的舞蹈正是要抒發情感，表現內在的精神狀態。二十世紀初由歐美開展出的現代化舞蹈形式與精神，大多違背中國禮教社會對女子所作的規範。從此角度觀看，日治時期以女性為主的舞蹈可以萌芽，意蘊台灣社會整體道德與價值觀的大轉型。這個巨變能快速發生的原因之一是殖民宗主國根據其利益，透過具體實作策略作用於台灣女性身體。

日治時期國家以強制力作用於女性身體，最直接的介入是解纏與學校教育，此二者對女性身體的重塑是台灣舞蹈藝術能夠萌芽的契機。解纏的足部解放提供身體穩定平衡的立基，女子身體能能移動的空間更遠、能活動的範圍更大，且身體對世界的感受與經驗也與纏足者不同。換言之，天足（自然足）的身體比起經過纏足後的身體有持久、耐操、動作敏捷、四肢協調、增加生產效率的優勢。此耐久、有效率的身體可以在不同的崗位上發揮效能，為母——生養教育健康體魄的後代，為妻——勤勞刻苦地操持家務，在戰時更能遞補男性工作崗位，或為勤補給與慰勞軍隊奉獻。以解纏作為身體訓練與遭遇世界之準備，那麼學校教育提供的不只是打造有效能與受規訓的身體，也提供觀念與知識上的燃料，使得準備好的身體可以朝國家預設的價值理想邁進。肉體的調整與知識的灌輸兩者相輔相成，一步步改造台灣女子的生活世界，於是必須在大庭廣眾下抛頭露面、舞動身體的表演性舞蹈，也在國家教育中以體育與才藝項目慢慢被接受了。女子足部的解放與身體、思維的重新教育，對習慣傳統禮教的台灣人而言並非容易。除了勸誘獎賞的機制外，在短時間內最有效的作法就是透過公權力的強制，這個策略雖然不人道但收效最大。

二、解纏的國家政策與新女性自然[4]身體的形成

雖然學校教育中的身體活動是開啟第一代舞蹈家舞蹈萌芽的土壤，然而日治前期女子接受現代化教育且身體力行者多為中上階層的子女。然而，不需勞動而能有多餘時間上學的女性所遭遇最根本的問題是纏足所造成身體上的不便，導致上下學的路程成為就學的阻力。大橋氏描繪日治初期女子上學的情景：

當時婦人多是地方中上階層以上者，討厭外出，全都是細小的纏足者，稍微站一、二分鐘就受不了。所以要大人小孩一起上學是一件困難之事。八、九歲的小孩必須由家人負責接送，因為走路的關係，時常會有腳痛的苦惱，到了教室後躲在教室的一隅哭泣的可憐樣子，常被看到。又何況運動遠足之類的行動更不能強行。纏足對女性所帶來的弊害可見一斑。

（轉引自蔡禎雄，二○○六：二）

如此可見纏足對身體行動的影響，既不能久站又對走路上學造成極大困擾，更不能遠足、運

4 這裡的「自然」是指身體在不受外力下順隨生理機制發育成長，而不是指一個毫無受社會文化約束的身體。

動。此外，走路上學腳痛的女子到教室後便躲在一角哭泣而影響學習。纏足以外力抑制腳掌長大並捆綁使之變形，削弱女子身體耐力與活動能力，更不能遠行，這是以實際的身體限制加強禮教運作。新舞蹈之所以可能，很重要的因素是纏足的廢除，沒有雙腳作為穩定與支持整個身體的基礎，新舞蹈（包含跑、跳等大動作）的可能性將很難想像。伴隨著纏足的解除是男子斷髮運動的推行。此兩項身體形貌的改變不但轉變了傳統社會的道德與審美觀，例如以腳小為美才是貞節的表徵，也帶動異服改裝之風氣（吳文星，二○○八：二五三）。

據高彥頤（二○○七：二一八）的研究，纏足大約起源於五代時期（A.D. 907-960）從文學詩賦對宮廷舞伎之足（指的或許是鞋子）的讚美，與足之小巧清秀形成體態優美舞姿之描寫，逐漸擴散為中國社會所接受之實踐。纏足從作為上層階級的身分區分（因為纏腳之後不利於勞動所以只有富貴人家的千金才能承擔得起），逐漸成為約定俗成的社會規範，到清朝已演變成一般婦女認為理所當然的實作。纏足的社會演變史與漢人社會的道德倫理、禮節態度、審美風尚甚至是閨房情趣的變遷有關。受纏足影響而不能遠行的結果，被認為是捍衛女性貞潔的標記；纏足過程中必須咬緊牙關忍受痛苦的煎熬[5]，成了女性堅忍、勇敢與毅力的美德呈現（陳惠雯，一九九九：五六）。弔詭的是，此種美德的目標不是用於對外在世界的探尋與挑戰，而是用來對抗自己身體的自然發育。對自己身體的殘害折損了面對外界的適應力。纏足者行動不便、無法久站，只能生活在處處依賴他人的處境。在封建父權的傳統習俗下，女性犧牲雙腳的自然成長，犧牲身體的靈活運動，禁錮了身體與心靈的廣度，確保家族世代延續的穩定性。

纏足者小時經纏後，一生至死都得自己為自己纏足，否則腳趾歪曲成型無法走路。每日流淚

為自己纏足的動作也透露出無奈與不得不自我束縛卻沒有出路的苦悶。陳惠雯憶起她纏足且且不會說日語的母親時：

> 很可憐，看她綁腳時都哭得很傷心，整天都要洗腳，因為味道不好聞，我都看她綁，整世人都這樣綁，綁一綁白布再塞到裡面（按：腳背弓曲，腳底有空隙），細漢時一直綁綁到死，到死那天還在綁腳。（陳惠雯，一九九九：五六）

> 她簡單的生活就是在亭仔腳看人，和隔壁說一下話，罕少出去，要去哪裡要有人帶，她走路慢慢地，多是去隔壁的阿嬤那裡說話，最遠就是去城隍廟，城隍廟只是一段路而已，她就慢慢的走，拿個雨傘叩叩地走去。（陳惠雯，一九九九：五七）

纏足象徵的貞潔美德是剝奪婦女身體可活動的範圍、能力與速度換來的，女性纏足後只能安於家室，也削減了肉體面對社會的勇氣。[6]

然而，同樣是能忍、勇敢與毅力等的美德表現，在一九二〇年代出生的台灣第一代舞蹈家身上，則以體育強化身體舞動的表演能力，使身體得以做出一般人做不到的動作。雖然纏足與舞者的身體都經過規訓、教養，都需要能忍、勇敢與毅力，但兩者的身體能力與生命視野卻天差地

<hr>

5 參閱柯基生，《三寸金蓮：奧祕、魅力、禁忌》（台北：產業情報雜誌，一九九五）。尤其是頁一〇〇—一〇五中女性自述纏足痛苦的經過。

別。新、舊時代女子的身體形塑揭露了這兩代人非常不同的生命經驗與價值取向。

經年長久的舊習如纏足，很難在短時間內革除，即便日治不久就有接受現代化思想的上層階級發起放足運動，或發行月刊說明纏足對身心的殘害、宣講鼓吹甚至訂立獎勵辦法，但都不見明顯收效。根據一九〇五年台灣總督府的普查資料顯示，當時共有八十萬六千一百一十六位女子纏足，約占台灣女性總人口的五七％，如扣除五歲以下尚未達到纏足年齡的女娃，則比例增為六六‧六％。由此可知在日治十年後的台灣尚有三分之二的女性纏足，而當時放足者只占纏足人數的一‧一％。此外纏足者多為閩籍婦女，客籍與原住民婦女多不纏足（吳文星，二〇〇八：二一八—二二一、二二五）。

直到一九一五年（日本治台二十年後），伴隨著社會整體思維、價值觀、文化形式逐步轉變，台灣中上階層普遍響應解纏與斷髮，[7]並以女性生產效率、個人生理衛生與養育健康後代的效益觀點撻伐纏足。[8]總督府在四月十五日通令各廳長將禁止纏足及解纏事項附加於保甲，[9]規約中，違者課以罰款（吳文星，二〇〇八：二四九）。四月下旬全島各保甲熱烈展開斷髮解纏足活動，保甲會議內容如下：

在派出所警察監督下，區長、保正、甲長、壯丁團長等逐戶實查未斷未解人數，規定期限，實施斷髮放足；或舉行斷髮大會和解纏足大會，實施集體斷髮放足；或舉行慶祝會或紀念會，以掀起高潮。許多地區均以六月十七日「始政紀念日」為最後期限，如有「頑執不聽」，則依照保甲規約處分。（吳文星，二〇〇八：二五〇）

將斷髮解纏足列入強制性的保甲規約中，並「逐戶實查未斷未解之人」，表示國家的公權力進入到家庭與個人的身體，對其監視、檢查與審核。個人不能依照自我意願選擇留髮或斷髮、纏足或解纏，而必須依照總督府的規定。在強制性的規約下身體形貌的決定權不屬於自己，也不屬於所認同的道德或文化，而讓渡於強制的公權力。當時新舊知識分子對斷髮解纏足的討論是以文明化的富國強種思維與國家經濟生產之理性算計為考量，然而，文化風俗也是自我認同的表徵，

6 陳惠雯（一九九九：五五）研究台北商業區大稻埕日治之前出生的婦女時指出，「大稻埕上層社會的女性，尤其受到身體的束縛，鎮日走動的地方，幾乎不出家裡、店前亭仔腳和寺廟。房間更是最為私人的所在，家庭功能尚未分化時，新婚洞房、生育、養兒及平日梳洗幾乎都是在同一個地方完成……」這裡指出家裡、店前亭仔腳和寺廟這二個地方是女性（被准許）活動的空間，其中又以私密的房間為最主要的活動空間。相較於現代化的女性，能夠移動的範圍固定且狹小。

7 在解纏足運動中，公學校扮演重大角色，不但在課本內容指出纏足與編髮是台人的兩大惡習，並介紹時代環境的文化趨勢，透過宣導與教學展覽，潛移默化學生對纏足與編髮革除的認同，使其自覺自發地執行。一九一四年台北國語學校附屬女學校的一百二十位學生已無人纏足（吳文星，二○○八：二一九）。

8 台籍新、舊知識分子對纏足的認識可由一九一四年《臺灣日日新報》舉辦「論纏足之弊害及其救濟策」的徵文比賽得知。其中多數論者認為纏足「殘害身體、不衛生、行動不便、浪費人力資源、生育孱弱子女而有害強種等，……纏足女子不便工作，因之不事生產，完全仰賴男人供養，成為社會的寄生蟲，不僅有害於家庭生計，而且浪費人力資源，妨礙產業經濟發展而損國計」（吳文星，二○○八：二四一）。此觀點是以國家為前提強調女性的重要，而非以女性自身的利益為並提。

9 保甲制度出於清代，十戶為一甲，十甲為一保，保有保正。保甲的主要工作是協助警察做戶口調查、災難救助、盜匪的警戒搜查，並在各戶互相監察下對管區內的人監視，若有失責受連帶處分。保甲制度在日治時期並非單純是民間自治制度，而是受地方警察指揮的行政輔助機制，將全民納入國家所布置的嚴密監控網絡中。

斷髮與解纏對有祭祖習俗、強調緬懷先人的台人更有認同上的掙扎，覺得落實改朝換代而自責對不起祖先。保甲會議標明斷髮解纏足「許多地區均以六月十七日『始政紀念日』為最後期限」更有日人勝利同化台人的意味。

經過治台二十年的努力，台灣總督府才將解纏斷髮強制列入保甲規約，期間台籍紳商、地方領導階級的鼓吹、學校教育的教化，使得斷髮放足的觀念與身體形態逐漸被台人接受。女子小腳不再作為身體資本和追求社會地位晉升的管道，取而代之的是以全球競爭下的家富國強、效率進步的現代理性來審視纏足之害處。如此，女性不但被期待要做賢妻良母，還要增產報國。解纏所帶來的自由是以更多的負擔為代價，女性不只要照顧家務還要參與社會活動。女性的身體不再只是私人或屬於家庭倫理的身體，還要上升到作為國家管控下有用的社會身體，並承擔起延續國家血脈的使命。知識分子的解纏論述展現出新舊社會對女子身體的歸屬、功能、審美標準的巨大轉變，也道出了女子在現代社會中以國家為最終目標所必須承擔的責任、扮演的角色和過去以家庭為中心的差異。

解纏運動的強制推動使得年輕女性不論是自願、被迫或跟隨社會趨勢，皆能讓自己的雙腳自然成長，不再需要長時間照料雙足，得以跑、跳、遠行。日本統治台灣二十年後，台灣中上社會階層乘著邁向現代化社會的願景與總督府軟硬兼施的治理方式，在短短二十年間革除了流傳中國近十個世紀的纏足習俗。一九二○年代纏足女子的比例逐日遞減，與之相呼應的是女子就學比例逐日遞增[10]（游鑑明，一九八八：一○一）。以解纏為基礎，再加上社會風氣與學校教育的薰陶，女子逐漸脫離足不出戶、掩形藏身的傳統禮教規範，轉向涵養婦德的修身、技術藝能的

陶養，和強健體魄、參與現代化國家運作的新女性。解纏增加女性身體可移動性，也意味著鬆動與轉變以家為核心的倫理次序的可能性。雖然，女性的身體看似相對自由了，但是社會秩序的保持是以另一系列更為宏觀與細緻的方式規範，從思想與身體規訓上發揮形塑效用。學校體育課或舞蹈相關活動就是一系列身體規訓中的一項。如此，國家設計的法令制度，逐步侵蝕或重疊傳統社會以家為核心的社會秩序。女子教育的場所也逐漸由家庭過渡到負責傳遞國家意識與價值的學校。以國家和法律為中心的現代化台灣社會在日治時期逐步建立。

解纏後的西式身體教育（例如體育）與解纏前的纏足身體文化都是以身體為標的，但訴求的目的卻有極大差異。新女性的標準逐漸從柔弱羞閉轉向健康壯美、從依賴保守逐漸增加勇敢毅力、從私人房間或家室走向社會人群。如此，新舞蹈的出現不只標示了新的表演藝術形式，也揭示出新女性在新時代被賦予和傳統相異的倫理道德判準與生命經驗。對比日治初始舊體制下的纏足婦女，一九二〇年代起出生於商紳家庭的女舞蹈家們從小就有非常不同的生命體會。家在台南市中心繁華商店街本町三丁目（現為民權路），父親經營此區唯一一棟中、西、日式合璧的三層樓房「群英會館」旅館的蔡瑞月回憶：

10 根據游鑑明（一九八八：八七—八八）的研究，在日本治台最初的十一年，台籍女童就學率只在一％—五％之間，一九一九年則上升為七・三六％，此後十年保持在九一〇—一〇％之間。一九三〇年增加為一五・九九％，從此加速成長趨勢，一九三八—一九四二年由三四・一二％增加為五四・一〇％，一九四三年起實施義務教育，就學率提高為六〇・八五％。

對我而言，舞蹈出自天生本能。我自小就極愛跳舞，不是因為聽到音樂或是有人教導，在那個年代還沒有電視，唱機也不普遍。我的身體總是不由自主律動著，一股歡快自內心裡湧出，只是那時候還不知道我所深愛的就叫做「舞蹈」，當然也沒想到此後的一生都在從事舞蹈藝術。（蕭渥廷，一九九八a：八）

不只是蔡瑞月從小認為舞動身體是「天生自然」的，趙綺芳（二○○四：二二）描述父親經營房地產生意，後來又是「帝國生命保險事業里港代理店」負責人的李彩娥七歲時在屏東女子公學校就讀的一景，也認為身體的律動是「情不自禁」的表現：

在學校舉行的一次遊藝會當中，被選為合唱隊參與表演，但她因年紀小不敢開口歌唱，在練習時屢次躲在鋼琴旁，卻情不自禁地隨著伴奏的音樂舞動身軀，後來被老師發現了，「鋼琴後面那位跳得比女主角還好呢！」（趙綺芳，二○○四a：二二）

被蔡瑞月認為是「出自天生本能」導致她總是「不由自主律動著」的舞蹈，或李彩娥「情不自禁」隨音樂舞動的身體，這樣的經驗對於纏足的女性而言幾乎是不可能。天生本能有賴文化與教育的泥土滋養。蔡瑞月、李彩娥認為舞蹈是內在快樂的湧現，因而身體自然地被帶動起舞，這種舞動身體「再自然不過」的觀點，確實不是舊中國文化下恪守人倫道德的纏足婦女可以體認到的。

纏足的革除伴隨現代化的生活景象與思維，使得女性從小就有機會以身體游移於更多空間場所、體驗更多變的身體姿勢、接受更多彩的生命情境，慢慢地讓身體向世界敞開。例如蔡瑞月回憶十多歲年少時：

　　有一次和父親、後母到高雄鳳山的寺廟，回程在火車站等火車時，大人們一邊吃冰邊聊天。而我發現車站後頭有一座陡峭的小山丘，好奇，想爬上去探看究竟。雖然坡度很陡，我仍然試圖攀爬，想挑戰自己的能力，結果父親和後母在一旁緊張地叫喊。這些片段記憶都影響了我日後編舞的經驗；也就是這樣勇於挑戰的個性，使我赴日本學舞，在那樣艱困的環境下卻能支撐下來。（蕭渥廷，一九九八a：九）

　　這裡顯示蔡瑞月自年少時就有好奇心和喜歡嘗試與挑戰困難的身體動力。相較於傳統禮教社會，好奇心是女子教育典範《女論語》所提坐、立、行概念之外的行為舉止。女子攀爬更是超過《女論語》所禁止的，例如「莫窺外壁」。女子攀爬更是超過《女論語》所禁止的，也是自主性與能動力的展現。在蔡瑞月的攀爬記憶中，她清楚知道這是出於好奇心的驅使與想要挑戰自己的能力，然而，她沒意識到的是在挑戰自己體能之前，因為不再拘束於纏足文化，使她不但可以自在地遊走在特定的公開場合，也具有某程度的身體肌耐力與協調能力。在解纏的基礎上，學校教育雖然不是唯一，但卻是訓練身體、提供表演舞台與啟蒙舞蹈天賦的重要場域。

第二節　舞蹈與女子學校身體教育

國家教育體系是一套用來傳遞國家認可的道德規範與知識價值的現代機構。從家庭教育、私塾過渡到國家體制下的學校教育，意味的是國家權力對國民身體與心智的滲透與形塑。日治時期學校教育的掌控者是殖民政府，殖民政府透過學校作為孩童從家中過渡到社會的教化機構。日治時期主要教育目標是把台人培養成溫馴忠誠的「日本人」。現代化的學校課程設計除了國語、歷史、地理等傳布國家認同的學科外，也包含體育、畫畫、唱歌等科目。這些科目設計設置的目的主要是功能性的，因為學校不只是傳遞知識、培養倫理道德與國家認同的場所，也是訓練國民身體、社會化個體，與傳授有用技術的地方。打造健康有秩序的國民身體、社會化個體，使之能與他人協同合作，是體育（內含舞蹈）與歌唱在學校教育中所能發揮的特殊功能（許佩賢，二〇〇五：一五）。相較於傳統私塾，現代學校教育更全面與細緻地規訓與陶塑學子的身心發展，然而此種陶塑卻透過比傳統私塾教育在課程上更多元、在教學方法上更活潑的方式吸引著學子。日治前期，執政者以威脅利誘的方式削弱私塾教育的主導力。在地方上的名望之士受總督府之託（不論是自願或被迫）大力勸學子入校下，成果是一九〇四年日治台灣近十年的時間，就讀公學校的人數便超過了私塾，女子入公學校就讀的人數也日漸增多（許佩賢，二〇〇五：二六）。總督府治理台灣雖然一開始就朝「同化」的目標前進，但在教育制度的設計上始終是以培養

技術人員而非學術智士為目的（許佩賢，二〇〇五：一三）。那麼，在殖民政府的教育體制下，日治時期女子教育的目標為何？與舞蹈有關的身體教育又如何安置於女子學校教育中作為打造新女性的一環？

一、日治時期女子體育教育目標

日式的教育政策強調男女有別的分工合作，女子教育首重養成「賢妻良母」，再者作為家庭勞務的支柱，扮演丈夫經營事業的助手。此種以父權社會為主導的教育政策平行於傳統中國文化中男女社會地位與分工角色。一八八七年日本文部大臣森有禮強調，女子的教育方針是結合國家至上與賢妻良母的觀念（游鑑明，一九八八：五三）。在男主外、女主內的勞務分工下，國家體制下的學校教育終極目標是以國家的整體利益為核心來劃分性別與所對應的工作。就森有禮提出的「教育是國家富強之根本，而教育的根本乃在女子教育，故女子教育之興廢關係著國家安全」（轉引同上），女子教育是確保國家富強的根本。女子教育目標是透過輔助男性經營事業與教養健壯的下一代來確保家富國強。這是以國家利益為終極目標對國民做性別分工的配置。這也顯示日本在現代化進程中遺留有傳統男女角色分工觀念，隱含兩性權力和空間占有上的不平等。日本統治下的台灣女子教育也不偏離這些原則。即使在第一次世界大戰後，日本逐漸興起自由主義的教育觀，或者日本國內有女權運動與社會主義運動的聲浪，女子教育政策仍採傳統保守的態度，

以勤儉修身、涵養賢淑貞潔為根本，為家庭犧牲性奉獻為主。因此，總督府對台灣女子的學校教育是以「齊家興國」為目標，具體實踐內容以普及日語、涵養婦德、強健體魄三項為主（同上，頁七七）。舞蹈在學校教育的實踐是體育課[11]內強健體魄的方法之一，其次是展現女子才藝作為涵養婦德之一項，甚至更有透過舞蹈進行時歌曲與動作的配合，增強日語的熟練度與身體化大和精神文化。

殖民地人民身體素質（包含文化與生理）的「文明開化」是教育的重要目標，體育課能規訓出聽話有紀律的身體與訓練強健的體魄，培養速度敏捷、身體耐操，與能夠和他人協同合作的人力。根據謝士淵（二〇〇四：二七六）的研究，在明治維新時體操科被定位為維持「勞動力再生產」的重要基礎，是支撐「殖產興業」的一環。另外，根據湯志傑（二〇〇九：六一）的研究，身體教育在明治維新時的引進是由上而下以富國強兵為目的，主要項目即是在現代化的軍隊與學校實行德式體操作為身體鍛鍊的方法，因此流露出準軍事訓練的色彩。一八七八年日本成立體操傳習所，研發與改進西式體操以符合日本人的身體訓練方法。一九二六年文部省更新一九一三年所公布的舊學校體操要目，在維持體操、教練、遊戲的架構下，將遊戲分為遊戲及競技（或簡稱做遊技），並納入球類運動及舞蹈，活潑化初等體育教育課程。台灣總督府於一九二七年也跟上日本的腳步，公布學校體操要目（蔡禎雄，一九九五：一七一一八），如此，可以說表面上看似與嚴謹刻板的軍事體操相反的舞蹈活動，在教育目標上其實源自軍操，為了培養忠貞愛國、能與他人協同合作的強健國民。在富國強兵的最高目標下，現代化的身體教育透過愈來愈多元、豐富與有趣的操作機制，展開愈來愈

有效率的作用，潛移默化日本人及其殖民地人民的身體。新舞蹈在台灣的萌芽是殖民宗主國規訓與強健殖民地子民身心的手段，也是凝聚殖民地子民國家意識與向心力的方法。可以說，舞蹈在台灣的萌芽是身體國家化的政治經濟學之一部分。而一九二六年文部省更新舊的體操要目，把舞蹈、遊戲、競技與球類運動納入初等教育的體操要目下，因此可以理解為甚麼台灣第一代舞蹈家集中出生在一九二〇年代。

一九二〇年代之前在體育課還沒有舞蹈時，普通體操與遊戲活動可看作是孕育舞蹈發展的基礎，這些活動提供學生感受身體運動的經驗、訓練出敏捷與守紀律的身體。一般人覺得單調的徒手體操，其實只要加點想像力、感受力和動作連慣性就可以成為舞蹈動作。例如蔡瑞月的回憶：「早上朝會時有廣播體操時間，那是一種類似大會操的晨間運動，我每次都把動作盡量延展，把呆板的節拍作流動節奏變化，想像在跳舞一樣」(蕭渥廷，一九九八a：一〇)。換言之，蔡瑞月透過自己對動作的想像與詮釋把體操活動賦予特殊的、屬於個人的意義。

比體操更接近舞蹈氣氛的是低年級課程中的遊戲活動。遊戲活動分為競技遊戲、行進遊戲與動作遊戲。競技遊戲是競賽性的活動，例如拔河、奪旗、障礙賽跑等，這類活動需要團體合作爭冠，也強調競爭與效率。此外，競賽性的遊戲也涉及創意，例如國語附屬公學校的教員玲木梅太郎在一九〇三年所創的「造字遊戲」——以十五—二十人列隊的方式造出教師所指定的字形，類似簡單的隊形創意。動作遊戲也稱表情遊戲，類似戰後國民小學的唱遊課，和著音樂邊唱歌邊舞

11 體育課在一九四一年以前稱為體操科，一九四一年之後稱為體鍊科（游鑑明，二〇〇〇：七）。

蹈，歌謠多是大家熟悉的童謠如〈桃太郎〉、〈蝴蝶〉等。動作遊戲中動作與音樂相互配合，多數動作是模擬歌詞中的所指或刻畫出歌詞情境，這已具備了舞蹈形式與內容的基礎。行進遊戲是一面移動一面變換隊形的活動，動作步伐配合適當的音樂節奏，例如直線步行、方形步行、圓形步行、渦卷行進、車輪行進、迴旋行進等，目前的研究指出行進遊戲所搭配的音樂節奏應屬明顯，但動作內容尚無法確定（許佩賢，二〇〇五：二〇七）。如果把上述的競技遊戲、動作遊戲與行進遊戲組合起來，就會出現舞蹈的雛形，其中包含和著音樂起舞的簡單身體動作、空間移動與隊形變化。在遊戲與體操的基礎下，一九二〇年代學校教育引入舞蹈活動，對台灣中上階層而言即容易被接受。

紀律與號令在體育活動中極為重要，其重要性勝過課堂靜態的學習。學生在寬廣的空間中活動身體甚至移動，比起在靜態的座位上學習要難控制，這就需要參與活動的每一個人都能遵守號令與規矩，否則秩序將難以維持並呈現一片混亂。這是為甚麼日治初期的國語傳習所花費近乎一整年的時間練習整隊、行進、向左右轉（許佩賢，二〇〇五：二〇五）。這種訓練的目的不只是在熟悉這些號令與動作的關係，更在於將號令與動作的關係內化為學生習慣之一部分，使學生聽到號令立即反應出預期的動作。在遵守號令與秩序的情況下，教師才能控制學生，體育活動也才能進行。因此，體育課是學校教育改造台灣人身體外型與態度慣習的機制之一，不只創造出注重運動的身體，也創造出守紀律的身體。在守紀律的基礎上，從整齊隊伍開始，身體必須以嚴謹的紀律、聽令的態度為先，否則幾乎不可能。日治初期必須花費比今日多許多倍的時間才能達成身體逐漸發展出舞蹈化的身體。換言之，看似能夠自由開展、自如舞動的舞蹈，身體必須以嚴謹的紀

規訓，也顯示今日身體的規訓與秩序化早已蘊含在各個層面的生活機制中。

二、學校中的舞蹈表演

出生一九二〇年代的台灣第一代舞蹈家，上學時在體育課或晨間運動接受體操與舞蹈訓練，然而令她們引以為傲且記憶深刻的並不是在課程中與同伴一起練習的過程，而是異於日常生活的登台經驗。因為並非每個人都能登台演出，只有優秀者才有機會，且登台必須打扮一番也能夠體驗超越日常的奇異性，又是眾所矚目的焦點。日治學校教育中，學子們以歌唱或舞蹈表演獲選登台的榮譽感，對照日治初期台人反感於歌唱或身體運動的教育活動，是一巨大的突破。過去將歌唱舞蹈視為是身分低賤的伶人所為，或是有害道德、敗壞風俗的觀念隨時代轉變。登台表演不再為禮教道德所排斥，相反的，成為學生們競相爭取的目標。學校遊藝會的場合為炫耀這些資本提供舞台。被觀看成為一種榮譽。能在遊藝會、園遊會、運動會參加表演，對學童而言是無比的光采。沒被選中參與表演的心情是極為羞悲與疑妒的，例如張深切在回憶錄中說道：

或許受了老師的厭惡，那一年不能參加遊藝會，這使我又惱又羞，十分難過。同級的代表，在會前幾星期，就開始練習，大家都瞧不起我，笑我「你有什麼本事？你瞧！」我一下

課就像喪家之犬，悄然趕回家，不敢逗留在學校和人家玩。（張深切，一九九八：一○七—一○八）

由此可知學生們對於被選中參與遊藝會表演非常在意。被選上在大眾面前表演者，能證明自己在某方面的才華被肯定，尤其獨舞時更是集大眾焦點於一身。然而，不可忽略的是舞台上展示的是現代國家所欲求的新國民，匯集健美的身體動作、亮麗的服飾裝扮，與活潑朝氣的精神。

學校遊藝會、園遊會與運動會在日治時期不只是學生非常期待的日子，也是整個鄉里都熱烈參與的地方活動。遊藝會從一九二○年代起逐步普及台灣學校，每年舉行一至二次，在重大節日或校友聯誼會時亦舉辦。表演場所在校內或借地方禮堂、廣場，是全體師生共同參與的藝能活動，也是大家最感興奮的時刻，深受家長與地方居民支持（游鑑明，一九八八：一三二；許佩賢，二○○五：二七八）。遊藝會的主要目的是在大眾面前呈現學生平日學習成果，供家長與老師參考反省，才藝部分則提供學童潛能發展的興趣與陶養美感情操。換言之，遊藝會舉行的目的是以公開展示為手段，激勵兒童學習的意願；另一項目標是藉此機會作為學校與家長溝通的管道，讓家長認識學校的教育過程與成果，也是學校為自己宣傳的手法。此外，也有以教化地方民眾至各地巡迴舉辦的「部落遊藝會」。戰爭時期更有讓學校兒童至醫院表演慰問傷兵的「慰問遊藝會」（許佩賢，二○○五：二七八—二八○）。因此由學校所舉辦的遊藝會在日治時期發揮多種功能，不但藉由成果的公開展示激勵學生學習，也是溝通家長與宣傳、娛樂的媒介，更營造出

一種非平日的節慶氛圍以調節單調規律的生活。

於整個地區的鄉民，活動常配合殖民宗主國的國家紀念日、傳統民間節日或台灣民間節慶（例如農曆春節）（許佩賢，二〇〇五：二七九）。如此，國家紀念日與日本傳統節日的歷史追憶也成為遊藝會發揮的主題。透過歌唱、戲劇、舞蹈、圖畫展演等形式以及表演時開閉幕的致詞、合唱等活動，讓觀者在輕鬆愉快的氣氛下不自覺地涉入殖民宗主國所欲傳布的官方歷史與國家意識型態。地方家長熱烈參與學校舉辦的遊藝會，學生也為此提早幾個星期做準備。在家長參與自家子弟展演之際，國家也透過展演的身體與作品不斷召喚觀者，將其所欲的道德價值滲入被殖民者的生活與知識中。雖然被殖民者可以選擇以記憶或遺忘來回應官方傳播的訊息，但在台灣人自願與熱心參與的狀態下，遊藝會作為灌輸殖民宗主國的思想價值，仍不失為一個有力的場合[12]。意識型態競奪的戰場或許不在嚴肅講堂而在歡樂的氣氛下，以渾然不覺或潛移默化的手法進行滲透，這樣的策略要比強制性的聽訓灌輸要深入扎實，且易為人所接受。

根據許佩賢（二〇〇五：二八三）的研究，第一代新舞蹈家受教育的一九三〇年代，遊藝會

12　畢業於宜蘭女子公學校的游明珠回憶起遊藝會時說：「……學生最喜歡的遊藝會，雖然現在我已經七十幾歲了，但我還記得當時我演的角色、說的話、唱的歌，和跳的舞。那時我們花很多時間去排練……但我對遊藝會的情景，到現在都還印象深刻，非常懷念。」可見遊藝會內容深植於人心。《宜蘭耆老談日治下的軍事與教育》（宜蘭：宜蘭縣立文化中心，一九九六），頁一八六─一八九。轉引自許佩賢（二〇〇五：二八六─二八七）。

已從教育為主的活動逐漸向娛樂表演傾斜，以豐富華麗的視聽效果吸引觀者，且表演主題與內容與皇國思想、軍國主義思想和日本傳說有關。可見，遊藝會的功能與形式隨著日本國家局勢的情況調整，從早期強調知識與實用技能，蛻變為以娛樂的方式中介台人皇國精神。

為了能讓遊藝會的表演盡善盡美，師生們無不努力投入練習，甚至還挪用正課的教學時間排練。除此之外，學生的扮相服裝也愈來愈華麗。為了呈現最完美的成果，有論者指出指導者往往指派固定的少數學生上台，而這種現象對其他學生造成傷害（許佩賢，二〇〇五：二八八）。例如，李彩娥在回憶中提到公學校舉辦遊藝會時她都上台表演（趙綺芳，二〇〇四：二二），一方面顯示李彩娥的舞藝優於同學許多，另一方面也凸顯表演人員的固定性。另外，蔡瑞月回憶在女中就學時的情景指出，園遊會的舞蹈節目都是由舞蹈部的成員演出，她因為是被分配到合唱部，因此受邀舞蹈部演出五人舞《水仙花》感到十分意外，以「竟然」的驚訝語氣表達受寵若驚的心情（蕭渥廷，一九九八：一二）。此外，在二〇一〇年紀念恩師石井漠的研討會上，李彩娥強調「我從小學時就開始跳舞了，而不是長大才學」[13]，這句話若不放置在當時公學校的體育舞蹈教育與正規教育的輔助活動遊藝會之下是很難理解的，因為李彩娥小時候並沒有上過民間舞蹈班之舞蹈課。李彩娥似乎透過這句話來說明她的舞蹈生涯啟蒙很早，且學校體育舞蹈或遊藝會的登台表演對她影響很大。趙綺芳在描寫李彩娥童年時寫道：

當時的李彩娥，已經把跳舞當成一件十分重要的事；上學的意義是為了要跳舞；而原本因為經常轉學和同學之間不熟識，又因家境好與同學顯得格格不入，而不太啟口的她，舞蹈

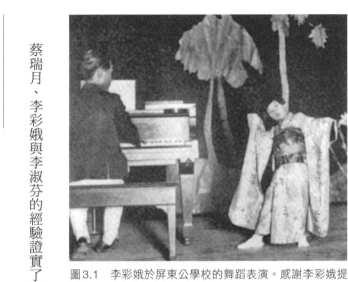

圖3.1　李彩娥於屏東公學校的舞蹈表演。感謝李彩娥提供圖片

蔡瑞月、李彩娥與李淑芬的經驗證實了原本起於教育成果展示的遊藝會在一九三○年代，逐

時活潑開放的模樣，判若兩人。（趙綺芳，二〇〇四：二二）

李彩娥因為家境富裕[14]在公學校和同學無法打成一片，因此不太開口說話，舞蹈成了李彩娥當時上學的重心之一。因為李彩娥在舞蹈表現上亮眼，使她能獲得許多人無法獲得的個人獨舞機會。舞蹈表演人員的固定性也可以從李淑芬的經驗觀察到。受母親啟蒙舞蹈天分的李淑芬在學校中經常是大會舞的領舞人，甚至老師還請她自行編舞或是在全校師生前示範（盧健英，一九九五：八七）。這也證明了李淑芬從小在舞蹈上就有優異的表現，並常為老師指定舞蹈示範的人選。

漸變質為以表演為主的表演會。如此，雖然喪失了機會均等的教育意義，但卻也朝舞蹈表演的專精化推進，奠定了少數才藝優秀的兒童往後發展的道路。值得注意的是，舞台上的亮麗展現也靠精巧的布景與華麗的服裝撐場，因此經濟資本的有無也成為能否上台表演的限制。於是舞台成為展示經濟資本與文化資本的空間，表演者的社經地位與文化教養和過去被視為粗俗低賤的優伶戲子情況大不相同。在表演者身分、家庭背景與學校教育等關係的交織下，舞蹈逐漸成為一項在特定脈絡中被社會接受的表演活動。而遊藝會也從原初以學習成果展示為目的，位移至需要額外花時間、精神甚至金錢投入的活動，此轉變也使得舞蹈展演的形式日漸精緻化與創意化。

第四節　才德觀的轉變

本章主要從解纏與女子學校體育教育的目的、遊藝會的登台演出，檢視日治時期女子的身體實踐——如何從以家為中心的傳統禮教社會，過渡到以國為至高點的現代社會。解纏的推行與現代化的學校教育打造出與傳統社會相異的新女性身體。女性在社會和家庭中被期待的角色與負擔的責任也隨之不同。這個轉變逐漸鬆動傳統台灣社會的才德觀。

在以家為中心的傳統台灣社會普遍存在「女子無才便是德」的信仰。此信仰認為女子不需具備任何才華才能稱得上是有德性的，因為害怕女子具有才華容易逾越禮教規範。這樣的觀念即使至今日在中下階層的人家仍然可見[15]。這個觀點來自中國社會向來重德多於重才，甚至有「才過德者不祥」或「才多福薄」、「造物忌才」等觀念。才華外顯並不被推崇且有可能遭遇險境。而女子一旦有才華後，彰顯才華或借才炫耀反而會破壞以家為基礎的父權秩序。因此女子追求可能動搖道德秩序的「才」是不被鼓勵甚至是被禁止的。我們以成長於日治初期，作品曾入選台展、府

15　就讀博士班時，婆家對面鄰居曾問我「女子書讀那麼多幹嘛」（台語）。此外，我送小孩到國小，看到一位小女生畫圖畫得很棒，就問帶她到校的阿姨是否小女生有學畫，沒想到阿姨居然說「女生學這麼多幹嘛」，當場我覺得很驚訝。

展的張李德和（一八九三—一九七二）的生命境遇為例，觀察傳統才德觀牢固嵌入女性的思想與日常實作中。

張李德和（後稱張李）從小受私塾教育，再進入國語學校第二附屬學校技藝科，並精於琴棋書畫。她二十歲嫁入夫家時，公公擔心她因才忘德，為了防範其可能過於炫耀自己才華而忘記身為女性應盡的責任義務，特別作詩贈與告誡。而張李自己也尊崇禮教以家以夫為中心的道德觀，她重視兒子追求功名，教導女兒遵守婦德婦道。即便張李頗有才華，彰顯才華並非她追求的人生價值，才華是她怡情養性的身外之物。雖然在台展、府展入選後，從詩作可以看出她對聲望與揚名仍有欣喜之意，但是畫作得獎卻不是因為張李執著於藝術專業的追求而得。此外，獲獎的榮耀也不影響她對女子禮教的信仰，她視出色才華為人生附帶價值（賴明珠，二○○九：四三—五八）。

從張李的例子可以觀察到，以禮教為中心的倫理次序中，女子即便有不凡的才華仍視之為陶養心性之餘技，如能獲獎高興一時，也不代表會持續地往藝術領域鑽研。畢竟，日治時期以相夫教子為中心的女性生命理想阻礙了女子自我追求精進藝術的勇氣與意志。即便有才，婦德還是社會運作的核心價值。這也是為甚麼日治時期有許多女子參加台展、府展獲獎，甚至留學日本進入美術學校，但只有陳進一人能以繪畫為專業，延續畫家的藝術生命（賴明珠，二○○九：一○六）。

總的來看，日治時期現代化的學校教育雖然激發與拓展了女子的才藝（如繪畫、音樂、舞蹈、裁縫等），使女子無才便是德的傳統觀念轉而成為才華是女子德性的一部分。然而，才藝的

知識與技術還是以國以家為中心的功能性建置，而非以凸顯個人才華、成就個人興趣、名望為目的。雖然舞蹈透過學校教育得到陶養心性、強健身體的社會認可，也被視為是身體教育中重要的一項，卻不被當時社會視為一門值得鑽研精進的專業表演性技藝。即使一九三○年代有名氣的日韓舞蹈家來台呈現專業的舞蹈藝術演出，但是以舞蹈表演而非教育為職業，並非當時台灣女子普遍可以想像。下一章將檢視第一代新舞蹈家所屬家庭的文化與經濟條件，以理解他／她們如何能走在時代前端留日拜師學舞藝，並以舞蹈表演為專業在二戰中巡演東南亞，且在戰後為台灣舞蹈表演奠定基礎。

小結

本章討論日本以富國強兵為最高目標的「同化」政策對殖民地台灣施展的政令制度，特別是解纏與學校身體教育，如何一步步影響台人的身體樣態。同時，例舉個案的生命情境說明身體形貌的改變如何連帶地改變人與世界之互動關係，並轉變台灣社會傳統女性的才德觀。這一系列由官方至民間的政令制度因著台人邁向文明開化的願景得以落實，也間接或直接地開啟舞蹈活動的可能性，成為新舞蹈藝術在台灣萌芽之驅力。本章指出舞蹈正當性的可能是落在學校的身體教育與遊藝會的活動框架內，這是女子相夫教子成為賢妻良母的基礎配備，然而職業性的舞蹈藝術表演還不足以被視為是當時女子值得從事的正當、高尚活動。

殖民宗主國日本以培養女子成為賢妻良母為最終目的，在學校教育中透過體育教育活潑身心、陶養性情、美化儀態，培養能強國保種的女體。而遊藝會的展演，從對話、唱歌舞蹈，到演故事的兒童劇、歌唱劇、舞踊劇等各式類型，時常結合國語課、修身課與歌唱課的教材演出，總是以語言同化、精神同化為目標。日本對台灣的殖民現代化教育，將宗主國的利益透過細緻且有趣的方式滲入台灣學童的身心，逐漸改變傳統台灣人的身體實踐，慢慢旁岔出一條強調表現力的舞蹈藝術之路。然而，日治時期真正邁向舞蹈藝術領域之人是如此稀少，這必然與上述所討論的

才德觀有很大的關係。舞蹈，在當時雖然以教育的方式被接受，但並不被認為是門值得平凡女子追求的專業技藝。於是，下一個問題是：這些之後成為舞蹈家的少女，具備何種家庭條件，才得以走出一條當時還不太被一般人熟悉的道路？這個問題將於下一章討論。

第四章

舞蹈與社會階層

台灣第一代舞蹈家邁向舞蹈藝術之謎，第三章以日本治台的「同化」政策開場，從解纏的殖民地身體改造政令與學校教育體制切入，探問促發舞蹈家可能的社會機制。本章要從另一個相對微觀的角度——舞蹈家的家庭背景與所屬社會階層——來回答此問題，觀察舞蹈家們如何能在台灣社會普遍對舞蹈藝術還不熟悉之際成就其舞蹈藝術之路。本章根據舞蹈家們的口述歷史，考察目前較為人知的舞蹈家蔡瑞月、李淑芬、林香芸、李彩娥、辜雅棽等人的家庭環境，以理解這些少女得以邁向舞蹈之旅的可能原因。同時，凸顯蔡瑞月的學舞之路與其他舞蹈家不同之處，藉以說明在特定時代的同行者中，個人的境遇與抉擇也能有凸出主流社會想像的可能。

日治時期出生且目前較為人知的台灣舞蹈藝術家按照出生前後順序，依次是林明德（一九一三—？）、許清誥（約一九一六—一九六二）、蔡瑞月（一九二一—二〇〇五）、康嘉福（一九二六—二〇一五）、李淑芬（一九二五—二〇一二）、李彩娥（一九二六—）、林香芸（一九二六—二〇一〇）、辜雅棽（一九二九—）[1]。林明德因為缺乏幼年的生活資料因此無法分析，然而根據張建隆（一九六一：一四四）的調查，以及筆者訪問與林明德同鄉並有台灣第一位天氣預報家之尊稱的周明德先生之說法，林明德生長在一個非常富有的家庭中（見第五章）。許清誥因為太早辭世，因此沒有留下太多個人生平資料[2]。康嘉福雖出生台灣，並曾在一九五〇年代初回台教授芭蕾舞，但一生大多居於日本，同時兼顧舞蹈與牙醫兩領域。目前所知研究康氏的文章為趙郁玲〈記憶、跨界、共舞：臺灣舞蹈家康嘉福及其芭蕾舞社會教育之圖像〉（二〇一〇），但是此文主要描述康嘉福回台六年間教授與展演芭蕾舞之圖景，並未對其原生家庭背景有詳盡的描述。李淑芬於一九六一年便移居新加坡，但在一九九五年的台灣舞蹈史研討會專文集

中有篇由盧健英所寫的〈為中國文化而跳的台灣舞蹈家——李淑芬〉，因此可以獲得一些李氏早期學舞的資料。辜顯榮的孫女辜雅棽在《臺市舞蹈拓荒者的足跡》一書中有一些描述性的紀錄；林香芸則有一本口述歷史《妙舞璀璨自飛揚》。上述舞蹈家中資料較完整的是蔡瑞月與李彩娥兩位拜師於日本現代舞之父石井漠與其弟子石井綠門下的女舞者，其原因主要是這兩位舞蹈家皆有子媳傳承舞蹈藝術，同時從一九九〇年代起學者們也較為積極地記錄她們的舞蹈經驗與重建舊作。下文根據這些口述歷史觀察舞蹈家所屬之社會階層，說明第一代舞蹈家如何可能。[3]

1　另兩位出生日治時期的女舞蹈家黃秀峰與張雅玲，只有非常約略地記載於昭和期間赴日學舞，戰後回台開班授課，至於確切的時間與情況並不清楚。根據李天民在《臺灣舞蹈史・上冊》的書寫方式，他把這兩位放在〈四十年代中後期的舞蹈——光復伊始之舞〉一章的第六節〈本土的第一代舞蹈家〉中，所以此二人在戰後初期即在台灣開始教學活動。

2　根據陳玉秀（一九九二：五）的描述，許清誥（又名高洲健）為屏東人，十八歲開始學習芭蕾，師事日本芭蕾舞家東勇作並就讀新興俳優學校，為東勇舞團主要男舞者，舞蹈表演遍布日本與南亞，更於一九四年獨立組團，在東京青年會館舉行「高洲健首次芭蕾舞公演」，並曾帶團回台演出。許清誥表演過多首著名的古典芭蕾作品，例如《天鵝湖》、《胡桃鉗》、《牧神的午後》等等。陳玉秀從資料推算許清誥大約在一九一六年出生，若上述為真，則許清誥是目前所知最早從台灣赴日學西洋舞蹈藝術之人。一九五四年許氏回台定居，一九五六年底於台北開班教授芭蕾，以法語之芭蕾術語授課，一九五七年於中山堂開發表會。陳玉秀推算許氏去世年代大約在一九六二年左右，享年不到五十。

3　日治時期出生，二戰後回台教舞並持續教學與展演至一九七〇年代之後的舞蹈家都是女性，曾經於二戰或更早赴日本學舞與表演的台灣男舞者在一九五〇、一九六〇年代即因故消失於台灣舞壇，是甚麼原因導致此現象發生，因為缺乏男舞蹈家詳細的自傳資料而無法說明。

第一節　舞蹈與經濟、文化條件

日治時期台灣社會型態由傳統逐漸過渡到現代化模式，社會中的菁英階級儘管從地主、仕紳、豪商擴大到新知識分子，但是受現代化教育的新知識分子與其他身分的舊台灣社會領導者多有關係。舞蹈這項新興藝術正是透過上述人際網絡所形成的菁英階層對子女身體教育的提倡與鼓勵，開始萌芽於台灣社會。

觀察第一代舞蹈家的養成背景，大略可分為兩個類型：一類為商賈或地主家庭出生，包括林明德、蔡瑞月、李彩娥、辜雅棽；一類為母親具有與舞蹈相關的文化資本，如李淑芬與林香芸。

這些人的父母大多接受過現代化的殖民教育（甚至留學日本），或者是因商與日人有所往來，可以說第一代台灣舞蹈家出生於受現代化生活形式影響較深之家庭。日本殖民台灣後，新式的現代化教育逐漸取代舊式的私塾教育，文憑與專業技能替換了科舉功名之路，要能爬上社會階層的階梯，受新式教育的多寡便是關鍵。日治時期台灣還在新舊思維交替重疊之際，能夠不只是允許而且贊同並支持自己的子女邁向舞蹈專業的家庭，必定不只具有經濟能力，還必須具有超越當時社會普遍對舞蹈所秉持的負面價值觀，或者父母親自身從事藝術活動，進而對舞蹈專業認同。在經濟條件的允許與家長對舞蹈此項活動認同的雙重支持下，第一代舞蹈家才有可能走上以舞蹈為專業的道路。

台灣第一代舞蹈家來自具有經濟資本與文化資本的家庭，因此西式的舞蹈藝術雖然表演形式上接近傳統戲曲，然而與戲曲不同，舞蹈者不像戲曲演員有許多是出身卑微不得已而入行。相反的，有幸得以透過新式學校身體教育接觸舞蹈活動或表演，並以此為志向留學日本者，多出生中上階層家庭。當台灣大部分人還是以勞力維持日常生活所需，這些舞蹈家幼少年時不但能擁有閒暇時間，還能獲得額外的文化薰陶。他／她們的身體不為經濟而勞動，身體運動（舞動）首要是為了滿足自身的興趣，也間接累積文化與象徵資本。以下將從具有經濟資本背景的家庭分析起，首先是李彩娥，再者是辜雅琴；然後分析母親具有與舞蹈相關文化資本的李淑芬與林香芸；最後分析蔡瑞月。蔡瑞月自述的舞蹈啟蒙與上述舞蹈家有差異之處，因此另闢一節討論，此差異並非因家庭經濟或文化資本的懸殊所造成，而是源於居住處的物質環境誘發其幼年身體舞動的熱情與生命氣質，這是其他舞蹈家所不曾提及的。

一、房仲保險業與商業鉅子的千金：李彩娥與辜雅琴

李彩娥的祖父李金生（一八八七—一九四一）是家中長子，到日本東京與京都念書，後來經營不動產與保險事業，因病早逝。李家在現代化過程中，透過原有的土地資本為後代累積新式教育的文化資本。李彩娥回憶起小時候的生活

李彩娥的祖父李金生（一八八七—一九四一）為屏東大地主，父親李明祥（一九〇六—一九

說道：

我的父親非常重視家人的生活品質，從小家裡用的、穿的、吃的，無一不是當時少有的舶來品或是比較稀有的民生物品。我上小學時，別的同學走路上學，父親卻要我坐小轎車；參加學校遠足，同學們都帶粽子當午餐，父親則堅持要我帶當時很稀罕的麵包。我父親愛看我母親打扮，常常買很多珠寶、進口貨給她，還給她專屬的人力車。我的母親每天都打扮得漂漂亮亮，很有明星架勢。（趙綺芳，二○○四 a：二一）

李彩娥描述了她與一般兒童生活的差異，舶來品、稀有的民生物資、坐車上學、旅行帶西式麵包、母親奢華的裝扮等，說明她出生在比一般能供子女上公學校的家庭還要富裕的人家。李彩娥也以日常生活中使用稀罕的舶來品為榮。根據比李彩娥早一年出生於小地主家庭的葉石濤（一九二五─二○○八）的敘述，當時公學校「……不是義務教育，大多數屬於赤貧的台灣人子弟是無法負擔昂貴的學費的。帽子、制服、皮鞋、書包、書本樣樣都要錢，而且每天都得帶便當，每個月要繳五角學費，所以公學校把所有窮苦人子弟摒除在外」（葉石濤，一九九一：三五）。上學除了要繳錢之外，以務農維生的多數台灣人孩童也是勞動力的來源，上學也等於奪去了能夠使用的勞動力，[4] 因此能夠上學表示家中不缺勞動人手。

李彩娥的童年敘述，除了展現日常生活消費的不凡外，她在屏東住的是獨棟有庭院的大型洋房。此外，有一張相片顯示李彩娥在台南家中還聘請老師教授鋼琴（趙綺芳，二○○四 a：二二

三；楊玉姿，二○一○：二四—二五）。這些生活與文化環境都不是一般普通人家所能享有的。

在李彩娥口述史出現的照片，不論是在專業相館拍攝或在公園、自家門前的家庭照，抑或是公學校上台表演的留影，裝扮上都以西式洋服皮鞋或華麗的日本和服出現。其中一張（如圖4.1）李彩娥與近乎同齡的小傭人一起入照，李彩娥穿著典雅的和服，而傭人則穿台灣服腳踩木屐（趙綺芳二○○四a：二一；楊玉姿二○一○：二四）。衣著裝扮顯示李彩娥從小所受的文化品味與習性走在整體台灣社會之前端，是以西方或日本文化為前瞻的千金小姐。然而，富裕的家庭習氣也導致了李彩娥自述讀公學校時顯得與同學格格不入（趙綺芳二○○四a：二二）。李彩娥出生富裕之家，無需為日常生活勞動，還獲得只有少數人能享有的文化資本。當李彩娥的舞蹈才華在公學校遊藝會的練習中被老師發現後，舞蹈就成為她最擅長也最喜歡的活動，每每學校有表演她都有機會登台。登台表演往往需要盛裝打扮、穿著華麗的服裝，因此也需要經濟條件的支持。李彩娥的舞蹈天分加上優渥的家庭經濟，使她成為遊藝會登台表演的最佳人選。接著，我們再看看辜雅棽的例子，辜顯榮的孫女辜雅棽成長的家庭環境比起地主階級的李彩娥有過之而無不及。

　　辜雅棽是日治時期商業鉅子鹿港辜家後代，[5] 其祖父辜顯榮因甲午戰爭後為仕紳代表迎接日

4、葉石濤沒有提及此點，可能因為他出生於小地主家庭。我的祖父母在一九五○年代除了當小學教員外還務農，大伯回憶小時候的情景，不但說明了當時農家子弟的辛苦，生活必需品都需花時間動手才能得來，還要從山下挑水到十分鐘以上路程的山上灌溉茶園。也指出農忙時家裡所有小孩都不去上課，必須在家幫忙。學校若有課後社團活動也不得參加，必須回家處理農務。

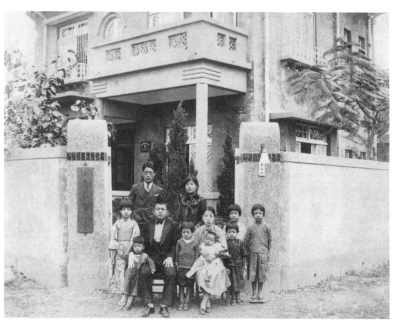

圖4.1　李彩娥與家人於屏東住家（左一穿和服者為李彩娥，右一穿台灣服與木屐者為傭人）。感謝李彩娥提供圖片

本軍進入台北城而聞名，受日方賜予「單光旭日章」、「雙光旭日章」[6]，後任台灣公益會會長、日本貴族院議員。辜顯榮因為幫日人平台有功與日本政府政商關係良好，曾獲鴉片菸草等多項專利權，並經營製糖等多項企業。辜雅棽出生的家庭應屬當時台灣社會金字塔最頂端的階層。在很少的資料中記載著辜雅棽小時候便把玩奢侈品翡翠，請家教教漢文，還有好幾個伴讀的同伴。同時，家中還養遠從日本帶回的名貴寵物狗（而非當時一般台灣人所飼養具功能性的看門狗），讀的小學是日本的貴族學校（嚴子三，二〇〇一：六五—六七）。從這些記載中可觀察到普通人家不可得或視為珍寶的奢侈品，在辜家卻一點也不稀奇，能讓孩童盡興地把玩。

豐厚的經濟資本使得文化資本的累積可以透過更多管道如私人家教取得，並生活在許多常民無法見識到的世界。辜雅琴的舞蹈與繪畫也請私人家教教導，她五歲時就有老師到家中教舞蹈與繪畫（同上，頁六六、八八）。當時上層階級比較常見的是請鋼琴家教（如李彩娥童年時），舞蹈家教在一九三○年代的台灣人家中是非常稀少的。從教育與培養女子氣質角度而言，學習舞蹈這種暇在家習作琴棋書畫，因此學習繪畫和音樂還有傳統的道德習慣可以支持。但是，主動而非主靜的藝術活動則必須是在現代化或是在日本貴族文化養成的觀念下才得以實現。商業鉅子的辜家人見識眼光與文化習性都走在台灣社會的尖峰，培養子女性情的方式也具特殊性。

辜雅琴五歲時有家教到府教授舞蹈[7]，八歲（一九三七年）時與父親一同到日本學了兩年的芭蕾舞與繪畫，十七歲因為姊姊在日本習牙醫而留日一年，到各舞蹈社習舞（嚴子三，二○○一：六六）。此外，根據筆者在舞蹈界的資訊，辜雅琴彈得一手好琴。換言之，在辜雅琴的身上匯集了西洋音樂、繪畫與舞蹈的技藝。相較於李彩娥上小學後舞蹈天賦才得以被發覺，辜雅琴從小就得以依靠家中豐厚經濟資本的轉換而累積（特殊）文化與象徵資本，例如接受私人的舞蹈教育，這是同一代舞蹈家中少見的。可惜的是，我們不知道辜雅琴在學校教育中是否如其他舞蹈家

5　辜雅琴的父親為辜孝德，母親為賴快。辜孝德為辜顯榮兄長辜顯忠之子，因辜顯忠早逝而由辜顯榮繼養。

6　旭日章是日本勳章的一種，授與對國家有顯著功績者。章分六等，單光旭日章是六等章、雙光旭日章是五等章。

7　辜雅琴的相關資料中並沒有提及她小時候學的舞蹈為何。但是關於辜雅琴學舞的過程，郭水潭一九五五年在〈臺灣舞蹈運動述略〉中提及，辜雅琴曾在「日高研究所」（日人稱現在的舞蹈社為研究所）學習過。「日高研究所」是日人日高紅椿於一九三○年代所經營，以音樂舞蹈的律動方式啟發孩童身心健全活潑的發展。

般展露舞蹈天分，還是因為她熱愛舞蹈而邁向舞蹈之路。辜雅棽在其回憶中言，小時候家鄉鹿港每每有節慶，年少的她都會上台表演[8]，因此可知辜雅棽從小就累積不少登台經驗。出生在大戶人家又是父親娶的三房之中唯一親生的女孩，辜雅棽個性很強勢、脾氣很大，但是很英挺[9]、很亮麗（同上，頁七二）。將辜雅棽強勢英挺的氣質與李彩娥的溫婉柔順相較，兩位同是出生在台灣上層社會、受現代文化教養的新女性，因為財團與地主的家庭背景而展現出不同的生命氣質。

李彩娥與辜雅棽二人基於豐厚的家庭經濟基礎，而能透過經濟資本的轉換取得普通人家無法容易獲得的文化資本，建立或開發日後往舞蹈發展的潛力。這麼說並沒有否認兩位對舞蹈有其發自內心的熱愛與才華，而是強調才華得以成就有其社會性，才華必須被發現並持續培養才能彰顯。另外兩位舞蹈家李淑芬、林香芸與前述李彩娥、辜雅棽的家庭經濟環境相較並不豐厚，然而她們的母親擁有當時少數人具備的文化資本，倘若仔細觀察即可發現李淑芬、林香芸也有不凡的家世背景。下面我們將焦點從經濟面向轉移到文化面向考察，思考另一種孕育第一代舞蹈家的可能性。

二、傑出教育家與著名女聲樂家的女兒：李淑芬與林香芸

李淑芬（原名石淑芬，嫁後冠夫姓李）為清朝五品將官的後代，在出生時家道便已中落，即使如此石家在一九二〇年代的集集仍屬望族。李淑芬小時候因為在銀行當經理、身為長子的

父親要供應在日本學醫與開業的三個弟弟，家裡必須縮衣節食。儘管石家生活「清貧」（李淑芬語）卻不匱乏（盧健英，一九九五：八五、八六）。李淑芬的舞蹈教育得自當國小老師的母親的薰陶，而李母的舞蹈則是從現代化教育中習得。李母曾代表南投縣參加日本教育局在台北召開的教育性舞蹈講習會，回來後將所學教授給集集的老師們（同上，頁八五），這也顯示李母在舞蹈教育上相較於同輩老師們的卓越。從李淑芬的回憶中，啟蒙她舞蹈之人是其母親。

李淑芬的母親石陳珠（冠夫姓石，大約生於一八九六年）生於漢醫與產婆家庭，其祖先是清朝官員，因此也是舊式知識分子家庭（盧健英，一九九五：八四、九一）。開明的陳家在日治早期就讓女兒無須纏足且離家接受新式教育，李母可算是新舊時代交替中早期的新女性：

在那個許多女子還是綁著小腳在家做女紅，習家事的年代裡，石陳珠在家庭的支持下，卻遠到台北唸完高中（台北二女中，如今的中山女中），再回到故鄉草屯任教，在日據時代教育當局的徵召下，後來並自願到偏遠的阿里山區裡擔任國小校長……。（同上，頁八四）

8　參照《五分鐘認識一位舞蹈家——辜雅棽》。http://mymedia.yam.com/m/236282。擷取日期二〇一三年九月十四日。筆者於二〇一七年十二月再度查閱，此影音檔已不存在。

9　以「英挺」形容辜雅棽是取自其學生陳雲慶的說詞（嚴子三‧二〇〇一：七二）。《臺中市舞蹈拓荒者的足跡：王萬龍、辜雅棽》一書中有一張辜雅棽的生活照，也能讓人理解陳雲慶用「英挺」形容辜雅棽的貼切。

一百多年前，陳家讓女兒不纏足並從草屯「遠到」台北念書，算是走在台灣社會前端具現代化的「文明開化」家庭。陳柔縉（二〇一二：二〇〇）在《舊日時光》中寫到一九〇六年有位名叫郭希韞的女學生，從台南地區的公學校畢業要到台北念書，官廳不但動員了小學生歡送，還登上報紙。可見，日治初期女子遠離家鄉到外地念書是一件大事，李母在當時也算是走在時代前端的新女性。

日治時期台灣社會從尊重傳統的私塾教育，轉而仰望新式學校教育所教授的現代化知識，與伴隨文憑可得的社會地位。受過現代化教育的李母雖然身為女性，但是在鄉里卻有特殊的威望。

根據李淑芬的回憶，當時算是高學歷的母親雖然是從草屯嫁到集集的女子，但在村子裡「一言九鼎，德高望重，經常是調解糾紛的重要人士」（盧健英，一九九五：八四）。在李淑芬的記憶中：

　……母親不僅學問好，而且能歌擅唱，詩書畫畫皆通，集集的村人有婚生喜慶，常有人拿了床帳、枕巾讓母親畫上鴛鴦龍鳳，或者讓新嫁娘來家裡請媽媽教他們繡花配色。……晚上去夜校裡教沒錢上學的農民們漢文，也教他們跳舞。（同上，頁八五）

如此看來，李淑芬的母親因為受新式教育且日漢文兼具，加上嫁入當地望族善於協調地方事務，並精於女紅、熱心助人與傳授知識，是當地民眾尊重的「先生」，也算是地區性有影響力的人物[10]。

身為國小教員的李母是把歌唱舞蹈當作教育的一環實踐於日常生活的身教當中。在李淑芬的回憶中，童年時母親在日常生活中歌唱舞蹈的景象令她印象深刻，例如放學走路回家、打掃庭院時母親都領著小孩唱歌跳舞，有時李母也會把歌仔戲的動作如蘭花指加入舞蹈中（盧健英，一九九五：八五、八七）。如此可知，舞蹈是李淑芬從小生活樂趣的一部分，且自然地被植入身體習性中。日常生活中的舞蹈陶養，目的是活潑身心、調節情緒、培養氣質，動作的技術性並非這類舞蹈首重。相較於李彩娥和辜雅棽童年時期受教師啟蒙舞蹈，李淑芬在學校每每有唱歌跳舞的經驗，並不需要刻意學習。這個由母親養成的興趣，使得李淑芬在日常生活中就時常有表演時常被指派上台，且都能獲得大家讚賞，同時她在大會舞的表演中經常成為指揮台上示範的學生。一九四〇年李淑芬自中學畢業，有幸隨著前往日本學醫的姊夫與姊姊留日學習。但是一九四三年因為戰事吃緊，日本政府要徵調女子到戰地當護士，日人希望身為集集望族的石家能帶頭表率，李淑芬於是緊急被召回結婚，因為只有已婚女子可以免去軍中當護士（同上，頁八六—八八）。李淑芬的舞蹈也因此斷了一些時日，直到戰後應學校之聘才得以從事學校舞蹈教育的志向。

李淑芬出生在教職與白領行政人員（李父為銀行經理）的家庭，同時受到母親的影響，使她往後的舞蹈發展與創作偏向以教育為目標的舞蹈路線，其志向是成為一位舞蹈教育家。雖然在一九五〇年代李淑芬不但親自登台表演，還出國做了多次的舞蹈外交演出，但是她說「我從沒

10 根據李淑芬回憶，村內有一位老太常為了兒子毆打媳婦來求救，李母只在她家門口輕咳一聲，「那個正舉著一隻大木棍要打老婆的男人，一聽到聲音便把手收了回去，頭也低下來了」（盧健英，一九五五：八五）。

想到要做一個舞台上的舞蹈家」（盧健英，一九九五：九〇）。李淑芬的學舞歷程與舞蹈志向，說明了其母親從小對她的身教言教，深刻地影響其日後的舞蹈想像。然而，由於一九五〇年代國家大力推動民族舞蹈，且以舞蹈為文化外交之一環，李淑芬也因此順應情勢成為舞台上亮麗的表演者。個人氣質、家庭教養、社會環境的交織與轉變，形塑出舞蹈家在每個人生階段的選擇與表現。個人生命雖然伴隨自認的可預見性，但是隨著外在環境、甚至心境的轉化，更充滿不可預見性。

和李淑芬相較，林香芸成長在一個非常不同的家庭。林香芸於一九三〇年四歲時被盧丙丁與林氏好收養，影響林香芸邁向舞蹈之路是母親林氏好。林氏好（一九〇七—一九九一）是一九三〇年代台灣著名的女歌手，在古倫美亞與泰平唱片公司灌了多首膾炙人口的暢銷唱片，也經常在電台演唱並巡迴台灣公演。她演唱的音樂類型廣泛，從台日民謠到西洋歌劇，亦有其夫盧丙丁與文化協會成員所作的歌曲。

林氏好沒有受過學院式的音樂教育，但是從小在台南太平境教會受洗與成長，因而有機會隨英籍牧師娘與義大利聲樂家學習唱歌彈琴（林郁晶，二〇〇四：二二）。自公學校與教員養成所畢業後，林氏好進入末廣公學校擔任音樂教師，同時也在台南管弦樂團擔任第二小提琴手。一九二三年林氏好經學校同事盧敬之的介紹，認識盧敬之的兄長，當時熱心於台灣文化運動的盧丙丁（一九〇一—一九四五），並於當年民俗節日七夕日結為連理（黃信彰，二〇一〇：二〇）。在一九二〇年代，這種透過自由戀愛而成婚的例子非常稀少。

畢業於台灣總督府台北師範學校（前身是台灣總督府國語學校）[11]的盧丙丁是台灣文化協會

重要的推動者之一。盧丙丁出生於台南一個以販售木材致富的大家族中[12]，文化協會成立之際即熱心參與其中活動，文協分裂後則參與蔣渭水領導的台灣民眾黨並擔任重要幹部，積極參與領導工運活動與日本政府抗爭。他膺任民眾黨中央常務委員，負責社會部及宣傳部，並任台南支部常務委員兼民眾黨之外圍組織「台南勞工會」、「台南機械工友會」之負責人，是民眾黨內引領工運的「頭兒」（黃信彰，二○一○：六七）。盧丙丁因為強烈的反帝反殖民意識，並不斷地進行演講與運作工會罷工，終於在一九三二年幾度被捕後行蹤成謎。林氏好與熱心社會運動的盧丙丁結為夫妻，也以女子之身參與社會運動。林氏好先是因為其夫的牽連在一九二八年被免去教職，並受到高等特務的恐嚇，但是她還是不畏懼地協助台南線香工會幹部與工友，於一九二八年自組香工公司成功營運，使得原來的資方大為恐慌。一九二八年林氏好也與台南地區的有志婦女組織「台南婦女青年會」與女詩人團體「香英吟社」，一九三一年還被推選為《臺灣新民報》舉辦的模擬台南市議員選舉候選人並當選。一九二九年盧丙丁與林氏好為了紓解台灣民眾黨的財務支出，把家宅充當台灣民眾黨台南支部事務所及附屬讀報社（黃信彰，二○一○：九二—九四、二○○）。林氏好在一九二○、一九三○年代的台灣儼然是一位大膽投入社會運動，並引領文化潮

11 一九二○年代之前，台灣總督府醫學校與台灣總督府國語學校堪稱台灣最優秀的兩大學府。日治時期推動台灣文化與社會運動的菁英多為台灣總督府國語學校校友，如蔡培火、黃呈聰、盧丙丁、謝春木、林秋梧、倪蔣懷、劉錦堂、黃土水、陳澄波、郭柏川、王白淵等等（黃信彰，二○一○：一一）。

12 根據「盧丙丁哲孫林章峰轉述其父親之回憶」，其祖父曾在壽誕宴客時邀請戲班前來祝壽，其演出時間竟長達一個多月，此刻家境隆盛之景不在話下」（黃信彰，二○一○：一○）。

流的新女性。一九三〇年之後因為日本政府對台灣的政治社會運動強力打壓，盧丙丁行蹤不定，林氏好的舞台轉移到她的音樂才華上，成為台灣著名的歌手，並於一九三五年赴日發展承擔一家之生活開銷。林氏好因丈夫的關係於一九二〇年代投入社會運動，一九三〇年代走紅台灣流行音樂歌壇，最後赴日發展並肩負一家之經濟責任，她在當時的台灣社會是位走在時代尖端的公共人物與獨立女性。

一九三六年林香芸隨母親赴日本進入「大船松竹攝影所」俳優專門學校。母親希望她能集歌唱、舞蹈、表演於一身往電影界發展，因此林香芸與其他同時代舞蹈家不同，她是朝全方位藝人的養成學習，之後因為組歌舞團要與母親有所區分以增加演出的可看性，才專心往舞蹈方面發展。林氏母女所走的歌舞路線不是只適合少數人欣賞的精緻藝術，而是製作適合大眾觀賞的歌舞表演。這應該也與林氏好過去曾參與工人運動，並在流行樂界發展有關。一九六〇年代轟動全台的藝霞歌舞劇團（原為芸霞歌舞劇團，後因林香芸退出而改名），即是在一九五九年由林香芸與王月霞共同組織而成。

李淑芬與林香芸兩人因為母親提攜而邁向舞蹈之路。這兩位母親都是當時少見的時代新女性，兩人皆熱心參與公共事務，一反過去傳統女子居家避外不問公事，或者女子無才便是德的習俗。林氏好甚至隨夫參加反日工運活動，雖然落得夫妻離散，但是也見證了她的勇氣。也因為這兩位當時少見的新女性，她們的女兒才能以教育或大眾娛樂的角度認識舞蹈，並投向舞蹈這種新興的活動。

從第一代舞蹈家的家庭背景與習舞過程觀察，李彩娥、辜雅棽與後續要談的蔡瑞月，學舞的

動機在於享受舞動時的樂趣，並圓自己對創作、舞動的理想，至於舞蹈如何維生，或以何種方式成為受人尊敬的職業，不在她們的顧慮之內。這些少女得以往自己有興趣的才藝發展，是因為家中經濟富足能有所靠，又身為女子無須顧慮負擔未來的家庭經濟。出生白領與教師人家的李淑芬雖也對舞蹈展露天分，但是她留日所選的篠原藝術學院是教授日本舞蹈、花藝、茶道等保守修養的身體教育[13]，也是培養女子象徵資本的教育，與蔡瑞月、李彩娥的創作舞蹈訓練有所不同。相對地，林香芸一開始走的即是大眾與商業藝術的方向，朝向演出老少婦幼都能欣賞的歌舞表演。

但是值得注意的是，這三種在今日被區分為藝術、教育、娛樂等不同領域的舞蹈，在當時所使用的技術類型是互通共用。

三、居住環境對舞蹈的誘發：蔡瑞月

李彩娥與辜雅琴出生富裕家庭得以請私人家教教授鋼琴、舞蹈，李淑芬與林香芸則是受母親的啟蒙邁向舞蹈之路，然而蔡瑞月口述歷史刻畫出其舞蹈萌發的圖景有異於上述舞蹈家之處。要強調的是，此差異並非因為家庭經濟或文化資本的懸殊所造成，而是源於居住處的物質環境，誘

13 雖然李淑芬在課餘時間也入見谷八百子學校學習芭蕾，同時涉獵了印度舞、印尼舞、韓國舞、現代舞、爵士舞等，但是這出於她認為要當一位舞蹈老師必須要多方面涉獵舞蹈技術與知識（盧健英，一九九五：八七）。

發蔡瑞月幼年身體舞動的熱情與生命氣質，這是其他舞蹈家所不曾提及的。

蔡瑞月自述父親白手起家先經營餐廳，因此住進這間應該算是非常別致的旅館。此旅館是當時此區（本町三丁目八二番地，現址為中區民權路）唯一一棟三層樓的大房子，外觀建築與裡面裝潢都非常精緻。旅館內部全是木頭地板，屋內裝飾則混雜日式、洋式與台式。對小蔡瑞月而言，更重要的是四處都有用上等檜木鑲邊的大面鏡子，她時常在鏡子前映照自己的身影舞姿，扶著上等檜木做的樓梯把手舞動（蕭渥廷，一九九八a：九）。蔡瑞月在其口述歷史中，對旅館的家有非常細緻與生動的記憶，旅館華麗的裝潢、大而錯落有致的空間設計、大面鏡子與木質地板（如同舞蹈教室的設計）。蔡瑞月小時候穿梭於旅館內，對著鏡子、扶著樓梯把手起舞。她說：

> ……我常在鏡子前面照映舞姿。樓梯很寬，扶梯是用上等的檜木製做，我就把它當作芭蕾扶把來練腿。14 ……我很喜歡爬上二樓屋頂，和朋友在高高低低的屋頂上嬉戲遊走，再爬上前棟三樓，沿著牆緣從窗口溜進樓內。（蕭渥廷，一九九八a：九）

蔡瑞月幼年時的身體動能被生活其中的具體環境挑起。她雖生為女子，然而幼年卻是在樓層中攀爬嬉戲，在鏡子前面映照多變的姿勢中渡過。也就是說，具體的生活空間無形中鼓勵身體動作開發的可能性，激活蔡瑞月舞動的潛力。從小生長在樓層交疊、可以攀爬遊戲的旅館，是蔡瑞月舞蹈習性開展與累積的基礎。透過大面鏡子反射出自我的身體形象，也使她從小就對自己身體

的姿勢形態有些概念，並意識到身體舞動時的造型變化而增加對舞動的興趣。客觀的生活空間提供並鼓勵蔡瑞月探索身體活動的可能性，體驗活動中冒險與快樂的生命感受。同時，鏡子也回饋她不同身體姿勢的視覺美感。這樣的生命經驗逐漸成為蔡瑞月生活習性的一部分，最終轉化為一種生命需求，成就蔡瑞月一生不停舞蹈的火種。在沒有家教指導下，蔡瑞月自發性的舞蹈也較自由、較多她自己賦予動作的想像空間。這種「自然」的創意開發讓蔡瑞月上學時，即便是做廣播體操，都能以自己的想像力把肢體延伸更多，好像在跳舞（蕭渥廷，一九八八：〇）。

此外，蔡瑞月從小在日常生活中就有機會接觸中西音樂，與李彩娥嚴謹的鋼琴學習不同，音樂是蔡瑞月父母日常生活的一部分。蔡瑞月的母親是虔誠的基督教徒，每週帶著小孩做家庭禮拜、吟唱聖詩和祈禱，蔡瑞月尤其對母親在教堂唱詩歌時的嘹亮歌聲印象深刻。四方基督教在傳教的同時，對台灣西式音樂教育也產生相當大的影響，上述林香芸的母親林氏好即是一例，如果沒有教會人員的教導，林氏好的音樂潛能即難以有機會施展。此外，蔡瑞月的父親閒暇時則拉唱南管並加入南管樂團，還有一間專屬的樂器房。蔡瑞月記得南管優雅的弦律與緩緩的節奏，與母親唱聖歌的嘹亮音色相對。由於從小浸淫在充滿中西對比的音樂文化環境中，蔡瑞月說她在女中時最喜歡的科目就是舞蹈和音樂，尤其是聽音測驗此項別人畏懼的考試她時常拿高分。在播音設備還不是非常興盛的時代，蔡瑞月得以透過父母與學校陶養音樂才華，她自述這對她日後的編舞

14　這段引文是蔡瑞月年老時對小時候的回憶，因此她說把扶梯當作芭蕾扶把練腿，並不等於她當時藉著扶把跳具有嚴謹動作系統的芭蕾。蔡瑞月的描述所指的應該是手扶著扶梯，做任何可能的腿部動作，有些腿部動作來自學校的教導。

創作有很大的幫助（蕭渥廷，一九九八a：一二—一四）。相較於其他女舞蹈家透過私人或學校教育展現舞蹈才華，蔡瑞月似乎在還未有人指導時，就享有舞動身體最基本的環境——家中旅館的大空間、木質地板與鏡子，以及從小浸淫在中西音樂的成長環境。在《台灣舞蹈的先知——蔡瑞月口述歷史》一書的開頭，蔡瑞月說：

> 對我而言，舞蹈出自天生本能。
>
> 我自小就極愛跳舞，不是因為聽到音樂或是有人教導，在那個年代還沒有電視，唱機也不普遍。我的身體總是不由自主地律動著，一股歡快自內裡湧出，只是那時候還不知道我所深愛的就叫做「舞蹈」，當然也沒有想到此後的一生都在從事舞蹈藝術。（蕭渥廷，一九九八a：八）

蔡瑞月認為出自「天生本能」的舞蹈，與她認為非拜現代播音設備所賜的影響，可以從她居住的家庭（旅館）環境分析與聯想。

除了居住生活的客觀環境與父母潛移默化的音樂教育外，住在台南市中心的蔡瑞月還常常去戲院看演出。一方面是因為旅館經營的需求，家中請了數名傭人輪班，閒暇時他們就帶小蔡瑞月去戲院看歌仔戲，使蔡瑞月從小就對戲劇充滿幻想。另外，由於父親事業的關係，有時候警察會到家中推銷票券，蔡瑞月的父親則買了人情票後無暇觀賞，她就拿著票到劇院看演出。石井漠舞

團即是蔡瑞月在女高時觀賞過後極想加入的，這也使她認識到舞蹈可以是一門專業，一種生活形式（蕭渥廷，一九九八a：一一）。許多著名舞蹈家的傳記顯示，一場令人印象深刻的演出是促發青少年邁向舞蹈重要的引力，例如一九三〇年代在台日韓三地當紅的韓國舞者崔承喜，即是看了石井漠的演出後追隨石井漠習舞，台灣舞蹈家林明德則是在一九三六年看了崔承喜的演出後追隨崔承喜習舞，這些現象在第五章會有更進一步的討論。也就是說，蔡瑞月即使熱愛舞蹈，還是需要有一種對舞蹈在藝術上與人生上可以如何成就的想像。有了這個想像作為目標，蔡瑞月邁向舞蹈的決心更堅固。可惜的是，我們不知道同輩女舞蹈家幼少年時是否觀賞過專業舞蹈演出，以及這些經驗對她們邁向舞蹈藝術的追求有多大的影響。

從蔡瑞月的口述歷史可見其成長環境，例如可供身體舞動的旅館的住家、居住在大城市並有傭人陪伴得以看到較專業的演出、父母日常生活中的音樂實踐等等，皆是刺激她體內舞蹈種子的外緣。蔡瑞月的舞蹈啟蒙相較於同輩女性舞蹈家，較少受到特別的指導或指引，而是她成長於適合且能激發舞動的環境。正是這種從小就舞蹈著的生命驅力，與舞蹈才華受到長輩青睞與鼓勵（見下段），使她之後不論在任何艱難的環境下都無法停止跳舞。舞蹈，成為蔡瑞月生命的一部分。

除了外在環境誘發蔡瑞月體內的舞蹈種子，長輩的鼓勵也是堅定蔡瑞月往舞蹈之路的助力。蔡瑞月自述她五歲時曾以「童謠《桃太郎》編舞，一個人飾演桃太郎和猴子兩個角色。父親看了很歡喜也很驕傲，要我表演給他的朋友看，這位父執輩還發給我紅包呢」（蕭渥廷，一九九八a：一一四）。如此可見，蔡瑞月的父親從小鼓勵她舞蹈，使她自小認為舞動身體是能榮耀父親、

得到獎賞的技藝。蔡瑞月對這個超過一甲子的記憶印象如此深刻，也說明了這件事對她產生了深層的影響。類似的，李彩娥的父親留日時看過舞蹈演出，也認為舞蹈藝術是一項適合女子發展的技藝，當李彩娥在公學校展露舞蹈才華而受到校長建議進入石井漠舞蹈學校時，李彩娥的父親也欣然答應（楊玉姿，二○一○：二八）。父母輩對女兒學舞的肯定與鼓勵同樣可見於辜雅棽、林香芸、李淑芬的生命經歷。辜雅棽出生豪門，小時候父母就聘家庭教師教導舞蹈；李淑芬有個在國小任教且善於舞蹈教育的母親；林香芸則有個以音樂出名的母親，且母親希望林香芸能集歌舞技藝於一身做一位全方位的演藝人員。這些家庭對舞蹈都有相當的認同。如此看來，一九二○年代中葉起接受過新式教育的父母對於舞蹈認同的面向或許有異，但是都已超越傳統中國文化對女子行為舉止要求嫻靜的界線。

第二節　舞蹈家所屬之社會網絡與文化思想

日治時期不論是舊式的官宦、地主或是富商，都必須遵循或依賴日本政府的各項政策，接受可以維持或爬升社會階層的新式教育。當時，維持家計的溫飽還是多數台灣人優先考慮的目標，能夠上學甚至進入高等學校是有錢有閒人家才能負擔得起的活動，更遑論第一代女舞蹈家皆留學日本學習舞藝，顯然這些舞蹈家各個家庭經濟條件都屬中上階層。然而，經濟條件的充裕雖然是女子邁向舞蹈的重要條件，卻並非是最核心的條件，因為經濟屬中上階層的家庭在台灣社會並非稀有，而真正能讓女兒邁向舞蹈專業之路卻是極少數。因此除了經濟條件外，更關鍵的是家中長輩文化思想的開明程度與對舞蹈的認同。換言之，經濟資本雖可以被視為其他資本轉換的基礎，但是不必然能夠進行轉換，而必須有其他條件的配合才得以作用。上節分析李彩娥、辜雅棽、李淑芬、林香芸、蔡瑞月等人成長的家庭背景與享有的資源。觀察上述五位舞蹈家，筆者認為驚人的現象是這些人的父母或祖父母在日治時期的台灣社會皆屬菁英階層，甚至直接或間接參與推動台灣社會轉變的文化政治運動，從文化（包含藝術、教育）與政治面向引領大眾朝現代化社會前進。這也證明了當時整體社會對舞蹈藝術還未熟識時，能鼓勵自己女兒把舞蹈當成專業而不畏懼他人異樣眼光的家長，也正是走在時代尖端、引領台灣社會變遷的菁英階層。這一節分析第一代

舞蹈家的家庭網絡所媒合的社會階層，並窺探當時由知識分子所帶動的文化教育思想之屬性。

一、新知識分子、地主與台灣社會菁英階層

上文分析李淑芬與林香芸兩位獲得母親的教導、鼓勵因此邁向舞蹈專業時，已指出她們的父母在當時社會是屬於區域性或全台性的菁英階層，有帶動或組織公共事務的能力。李淑芬的母親是日治時期較早接受新式教育的新女性，不但在處理地區性的公共事務上有發言權、參與權，也在舞蹈教育方面展露才華，甚至李淑芬說他父親因為受了高學歷妻子的刺激，在結婚前三年始終不敢與妻子同房，直到台中一中與台南商科畢業後，李家第一位女兒才出世，那時李母陳珠嫁到石家已過十年了（盧健英，一九九五：八四）。如此可見，在一九二〇年代具有新式教育文憑的女子被視為是令人景仰的知識分子，獲得參與家庭或公共事務的權力，其社會名望也不同於未受教育的男女。可惜的是我們缺乏資料觀察生長在集集望族的李淑芬其家庭的人際網絡為何，是否與台灣的政治文化運動有緊密關係。

另一位舞蹈家林香芸的父親盧丙丁，不但是台灣文化協會、台灣民眾黨重要的幹部，更積極參與領導、組織工運，母親林氏好則是台灣社會運動與流行音樂界的引領者，身跨政治與文化兩個領域。與李淑芬母親的教員身分相同，林香芸的父母盧丙丁與林氏好接受師範教育，也出身教員。在日治早期接受（高等）師範教育者，除了家庭經濟無虞外，男性必須有過人的資質，因為

當時學校少錄取率非常低[15]。女性除了家庭經濟豐厚與個人資質的考量，父母對新式教育的接受與重視則為首要，這主要落在舊官宦或知識分子等原本就對教育重視的家庭，或者從小在教會成長的孩童如林氏好。日本政府早期為了統治殖民地，以「同化」為目標培養日語教師而設立的新式教育機構，卻變成了推動台灣文化政治運動的搖籃，例如台灣總督府國語學校培育出著名美術家如蔡培火、黃程聰、盧丙丁、謝春木、林秋梧等文化政治協會領導幹部，同時也培育出著名美術家如倪蔣懷、劉錦堂、黃土水、陳澄波、郭柏川、王白淵等領導台灣文化政治前進的現代化知識分子。因此殖民政府的師範教育體制並沒有完全收編台灣學子的政治文化意識型態，相反的，與在台日人的福利、權利兩相比較下，新知識分子反而從所接受的現代化知識與思維看待殖民者的不公不義，並以子之矛攻子之盾的方式，成為批判殖民政府最嚴厲者。

不可否認的是，這些受新式教育的菁英推動台灣社會邁向現代化過程、追捍西方世界腳步時，是以科學與理性思維為方法，以現代化的觀點批判原有台灣民間習俗如廟會或歌仔戲等活動，並視之為迷信、落伍。雖然新知識分子極力吸收殖民政權所帶來的現代性知識，然而在日常生活中仍傳承自己所屬的漢文化，並以文化差異作為自我區別於殖民宗主國的認同依歸。例如，李淑芬的母親雖受新式教育，但是在家卻教導子女漢文，而李淑芬終其一生也都致力於中國舞蹈的鑽研。即便是被認為親日的辜家，也都請家教到家中教兒孫漢文。然而除了李淑芬與辜雅棽從

15 以盧丙丁一九一七年應考台灣總督府國語學校，即後來的台灣總督府台北師範學校為例，當年的錄取率為一四‧五％。同年，台灣總督府醫學校錄取率為八‧六％。此二校在當年的台灣有劍橋與牛津大學之美譽（黃信彰，二〇一〇：一四）。

小受漢文教育外，其他舞蹈家如蔡瑞月、李彩娥、林香芸卻沒有這方面的記載。第一代新舞蹈家生長在以漢文化為基礎，日、西文化交錯其間的生活環境中，而這是否令她們產生文化認同上的焦慮或衝擊，目前從僅有的資料中察覺不到。

李淑芬與林香芸的母親有特殊的舞蹈、音樂才華，並能將自己的才華、知識貢獻於地方社會，因此稱得上是引領台灣社會的菁英階層。下文我們觀察李彩娥這位出生大地主後代的女兒，其家族如何透過經濟資本的轉化躋身日治時期台灣社會菁英階層之列。從一九二○年代台灣文化協會（簡稱文協）台南重要幹部的人際網絡，我們可以觀察到李彩娥的家族在其中的位置。關於台灣文化協會對一九二○年代台灣社會的影響，與間接促發舞蹈藝術開展的可能，將在第五章論述舞蹈家林明德時予以更詳細的討論。此處主要考察李彩娥的父祖如何與新知識分子站在同一個文化層次上。

一九二一年台灣文化協會成立，同時展開一系列文化與政治啟蒙運動，主要目的是向日本政府爭取台灣人政治與經濟上的權利，因此台灣文化協會可說是喚醒台灣民眾爭取自主權的反日組織。台灣文化協會的重要幹部主要是由地主、醫師和從事文化協會事務的三類人士所組成。地主階級提供地方性的資金與勢力，後兩類現代知識分子則提供啟蒙台灣群眾運動的思維、輿論，並進行各項事務的實際推廣與宣傳（林柏維，一九九三：七四）。例如，林香芸的父親盧丙丁就是進行各項事務的實際運作的主要幹部，不但是電影放映團「美台團」[16]的重要辯士，也是一九二七年台灣民眾黨創立後全台工運的領導人物。

相較於林香芸的父母身體力行推動文化政治活動，李彩娥出生南部大地主的後代，家中有充

裕的資金與地方人脈勢力。然而，擁有經濟資本而沒有可與新知識分子溝通的文化思維也難立足於社會，李彩娥的父親李明祥所受的教育不是透過台灣錄取率極低的新式學校教育，而是留學當時台灣人心中現代化的國度日本，見識到比台灣更豐富新穎的現代化情景。李彩娥的祖父雖然是屏東大地主，但是祖父的兄弟與大多數的親戚定居台南，李彩娥也在公學校四年級時隨父親舉家遷往台南。在李彩娥的回憶中，祖父與台南知識分子蔡培火（一八八九—一九八二）、高再得醫生（一八八三—一九四七）、吳秋微醫生（一八九○—一九六八）等文協重要幹部熟識，而蔡、高、吳三者不但有姻親關係，也皆是基督徒。台南文化協會的成員中有許多是基督徒，高再得即是台灣基督教長老教會第一位信徒高長的三子，其兄弟也多為醫生或牧師，並參與文化協會的活動。李彩娥少年時認為這些知識分子「比較開明」，她也時常出入這些人的家中，她的鋼琴教師即是高再得的女兒（趙綺芳，二○○四a：一九）。李彩娥留日暑期返台之際也應這些醫生們的邀請在宮古座劇場演出。由此可見，基督教長老教會十九世紀中葉來台宣教並建置了一系列的文化、教育、醫療系統，對台南地區現代化的推動有不可抹滅的貢獻。尤其受西方宗教洗禮的基督教家庭，價值觀相對較不受漢文化傳統思想的束縛，接受西式的民主思潮、藝術文化等面向更快也更敏銳（趙綺芳，二○○四b：五—六）。成長於台南的舞蹈前輩如蔡瑞月與林香芸的母親皆信奉基督教，也顯示基督教家庭對於現代音樂、舞蹈活動接受度相對較高。出生地主後代的李

16 一九二六年蔡培火將母親的祝壽禮金購買放映設備與影片，並請口才良好的人士擔任影片講說員——辯士，藉由影片宣傳現代科學、農業與教育。

彩娥能順利進入石井漠舞蹈學校，也與蔡培火的提攜有關。蘆溝橋事變後，長期從事文化政治運動的蔡培火為了避開總督府的壓迫（賴淳彥，一九九：一○五），與李彩娥的父親移居東京，在新宿開了間「味仙」餐館。蔡培火並領著自己的女兒蔡淑姬與李彩娥進入石井漠舞蹈體育學校學舞（楊玉姿，二○一○：二九）。根據蔡培火的自述，蔡瑞月到石井漠學校學舞也是由他介紹學舞（黃得時，一九五五：六○）。

從李彩娥、林香芸、蔡瑞月這三位成長於台南的舞蹈家的家庭網絡觀之，似乎她們家族之間都有所聯繫，此聯繫的中介是台南文化協會以及其中的基督徒，最具代表性的人物即是蔡培火。倘若這樣的觀察成立，也就顯示一九二○年代文化協會不只在政治上刺激台灣社會，亦同步引進與開拓新形式的藝術，在文化上也對台灣社會有所影響。此影響一開始是從文化協會成員間的內部網絡開始，並逐漸地往外擴散到更大的社會環境中。如此，台灣舞蹈藝術史的萌發不只是被動地受日治時期解纏足政令的指揮、學校身體教育的啟蒙，更受到台灣社會菁英階層所帶動的文化政治思潮與藝文活動的影響。換言之，台灣舞蹈藝術萌發的可能是殖民宗主國在政令與制度上的強制性，與台灣社會菁英企圖引領台灣民眾邁向政治文化現代化的願景，前後兩相合力下所達成。

另一個屬於台灣社會菁英階層的舞蹈家是日本御用仕紳辜顯榮之後代的辜雅琴。辜顯榮是與台灣文化協會打擂台的另一個有政治影響力的組織「公益會」的重要人士。儘管辜家與文化協會在日本殖民台灣的政治與經濟利益分配，表面上是持對立的態度，但是雙方在邁向現代化的道路上理念雷同，形成引領台灣社會前進的兩大勢力。如此，第一代舞蹈家的家庭多為台灣社會（或

至少是地區性）的菁英階層，舞蹈藝術即是透過這些走在前端的社會菁英對自己女兒的支持而逐漸萌芽開花。

以上為李淑芬、李彩娥、林香芸、蔡瑞月與辜雅棽之家庭呈現第一代舞蹈家不只生長在經濟富裕的家庭環境中，更重要的是她們的家族成員、長輩（與他們的朋友）自身即是推動台灣社會文化政治風潮前進的菁英，因此才能在台灣社會普遍對舞蹈（藝術）還是陌生之際，鼓勵與支持自己的女兒邁向專業的舞蹈學習。下文以台灣文化協會的幹部為例，觀察當時台灣社會菁英階層如何看待舞蹈，從而能支持與鼓勵自己或親友的女兒以舞蹈為專業。

二、台灣社會菁英階層的舞蹈觀

台灣文化協會雖然是替台人爭取利益的政治組織，但是其設立的宗旨與所舉行的活動必須以文化啟蒙而非政治抗爭為手段，以避免被台灣總督府取締。事實上，以各種不同類型的文化運動，例如演說、戲劇、音樂、競技等方式進行思想上的啟蒙與生活上的陶養，正是喚醒普羅大眾邁向新文化與新生活型態最有效的方式。因此文化協會宣說現代化的思維、法治觀念、兩性與婚姻關係、風俗、衛生等議題，也同時藉由展演助長了台灣新文化的具體呈現，例如舉辦音樂會、體育會、電影放映會、文明戲演出與新文學運動等。透過吸引普羅大眾的藝文活動為中介，文化協會啟蒙台灣民眾現代化思想觀念的同時，對推動台灣的新藝文風氣也大有影響。例如，林

香芸之父盧丙丁口才超凡，因此隨文化協會電影隊「美台團」擔任辯士說明影片內容，讓觀眾容易理解。林香芸之母林氏好也傳唱文化協會人士如蔡培火、陳君玉、廖漢臣和黃金火等人創作的歌曲（黃信彰，二〇一〇：一三六），透過唱盤的傳播使這些歌曲更容易傳誦。除了電影、歌唱外，集視覺、聽覺、思想於一的演劇活動，也是一項親近普羅大眾的藝文形式。一九二四年起，新知識分子便對傳統的歌仔戲加以撻伐，並提倡改良台灣戲劇作為教化民眾之媒介。自文化協會創立以來，新知識劇團在台灣各地興辦，台南地區的新劇團中，台南文化劇團的成員大多為文化協會成員，其中包括韓石泉、王受祿、黃金火三位醫生，與盧丙丁、莊松林、蔡培火等人（黃信彰，二〇一〇：四八）。由這些非戲劇專業的知識分子擔綱演出，即可知新劇的文化教育意圖要強過純粹藝術面向的關懷，尤其是演劇的內容多帶有諷刺性或煽動民族意識的成分，也屢遭日本警方取締（王乃信等譯，一九八九：二一五）。此外，在勞工罷工期間，領導工運的幹部也會為勞工團體安排演藝會與演講會等休閒兼具凝聚團體士氣的活動，上台演出人員即是領導工運的知識分子（黃信彰，二〇一〇：七九）。這些例子說明了由知識分子親自參與的文化劇，因為鮮明生動的演出形式，在當時是一項教育普羅大眾的重要媒介。

綜觀上述由新知識分子親自參與和推動的活動，如演劇、歌唱、電影放映的解說和對體育的提倡，多是現代化的文化活動。這些活動在傳統禮教社會不被認為是讀書人應該從事的高尚活動，卻在受新式教育的菁英身上具有使命感地親自實踐。如此可見，文化協會的成員在啟蒙台灣人自覺、養成獨立人格以為自己爭取權利益的同時，也透過自身的實踐正當化並高尚化新式文化藝術媒介。換言之，新的思潮與生活方式是透過新的媒介仲介傳播，文化協會所舉辦的活動不只啟蒙普

羅大眾新思維，還引進新的大眾藝術形式。更甚者，文化協會的核心成員們也以身作則示範了新時代的前端嘗試新文化。

知識分子所應負的社會責任，親身參與文化活動，其家中女眷不論是自發或被鼓勵，也較能站在時代的前端嘗試新文化。

文化協會的活動與舞蹈相關的除了同屬表演藝術的戲劇，就是體育活動。受新式教育的知識分子意識到要有健全的人格，必須具備健全的身體，體育衛生是文化政治活動得以推動的基礎，因此振興體育活動是文化協會的要項之一。在文化協會的《旨趣書》中即提及文協的目標為

「……相互切磋道德真髓，振興教育，獎勵體育，涵養藝術趣味……」（林柏維，一九九三：八五）。

教育啟發智能、體育強健身心、藝術美化生活提升精神層次，文化協會成員欲透過這些活動改造普羅大眾的生活習性以邁向現代化的世界潮流。

對蔡培火等同屬文化協會的知識分子而言，舞蹈的柔美比起競技運動的陽剛更適合女子的身體教育。熱心台灣文化運動的蔡培火，自己女兒中的兩個曾學習過舞蹈，他對舞蹈的見解是：

我的愚見以為男子和女子的教育，應該有個區別，因為男子和女子的體格不同，所以不論在遊戲或職業上，也要男女各自選擇適合自己的體格的種目，努力下去，方算合理。我並不是一味反對獎勵體育，但鼓勵男子跳高跳遠，同時也要鼓勵女子跳高跳遠，似乎不太雅觀。因此自早我就主張女子的趣味，遊戲，職業，最好是指向藝術方面努力下去。（黃得時，一九五五：五九—六○）

師範教育畢業的蔡培火以教育喚醒台灣人邁向世界文明的同時，在男女性別與應受教育類型的考慮上還是有所區分。女子的興趣與從事的活動不必要與男子相同，柔性、表現力強且非競爭型的舞蹈藝術，比起陽剛競技性的體育活動更適合女子從事。換言之，女子雖然必須強健身心，但是不必與男子競賽性質活動相較。

蔡培火的見解可以呼應被質疑為御用媒體的《臺灣日日新報》於一九二○年代起在家庭專欄中對舞蹈的論述。一九二○年（大正九年）四月二十八日由總督府經費補助的《臺灣日日新報》家庭專欄有一篇〈舞踊的價值〉，這篇文章從日本社會的日常女子儀態談起，說明舞踊帶來的效應。文章開頭指出近日在街上若母女並行，可見女比母在身形姿勢要挺立、身高要高，這要歸功於學校的體育健身教育。然而，體育課中的體操訓練雖然能夠強壯身體，但是對女子而言卻無法美化姿態。舞踊的價值就在於它是一種既可強健身體又可美化儀態、活潑心志的身心活動。舞踊不只具體育健身效用，還有藝術價值，且是否受過舞蹈陶養在儀態的日常表現上一目了然。此文作者（不具名）也指出許多身體健康不佳的兒童六歲起開始習舞，身體狀況不但改善，還比同齡兒童健康。這是因為舞蹈的運動量甚至比學校中的輕體操要來得大。作者指出就當時台、日的社會風氣，要父母鼓勵小孩從事舞蹈還是有困難，畢竟舞動身體不在既有的家庭文化中，甚至被認為是身分地位低下的戲子伶人從事的活動。慶幸的是，有愈來愈多的上流社會家庭已認可舞踊的價值，並鼓勵子女投入美的、高尚的舞踊活動。

〈舞踊的價值〉寫在第一代台籍女舞蹈家出生之前，在理念上為女子體育舞蹈教育鋪路。文章提出舞踊不但具有實際健身功效，對女子還有美化姿勢儀態的作用，因為舞踊過程兼具適量的

運動強度與藝術性。強健的身心融合優雅挺立的儀態，此兼具柔性美與強韌身體特質，正是打造現代新女性的理想典範。蔡培火認為男子與女子的健身教育應該有別的想法也呼應〈舞踊的價值〉一文。而此文為了鼓勵台、日人女子練習舞蹈，在結語更強調有愈來愈多上流社會家庭投入舞踊活動，將現代化舞踊與上層階級「進步」的價值觀與現代化的審美觀關連起來。

圖4.2 《臺灣日日新報》家庭專欄〈舞踊的價值〉（大正9年4月28日）

根據竹中信子（曾淑卿譯，二〇〇七：三八九）所著的《日本女人在台灣》一書顯示，大正（一九一一一九二五）末期中、日上層社會對於女體的姿態就多有注意，因此有美姿美儀示範及演講出現；同時，《臺灣日日新報》也出現以少女儀態為題的講座。由此可知，一九二〇年代起女性的生活風格逐漸迥異於過去。美姿美儀與女子對身形的重視，反映出女性在公共空間出現的頻率愈來愈高，因此才需要注重外表與身體姿勢、形態的優雅。舞蹈此項以活潑身體、端正體態、培養氣質為訴求的活動，是培養少女身形外貌和儀態的最佳訓練方式。由總督府支持的日文報紙把舞蹈這項新興活動與階

級、身體健康、美體姿態連結，也順勢將舞蹈推升為上層社會身體健美與教養的活動。新舞蹈表徵現代化、「進步」、高尚的身體觀，也同步被出生於一九二〇年代的女孩認同。陳楊彩鳳女士（一九二三─二〇一六）回憶她在公學校學藝會上觀賞舞蹈表演時說：

> 小時候去公學校觀賞學藝會舞蹈活動時，對台上舞動的身體充滿想像與憧憬，認為舞蹈體現高尚文明的現代化女子身形氣質。陳楊彩鳳有兩個女兒以舞蹈教育為職業，其外孫女也以舞蹈藝術為職志，可謂一家都投入在舞蹈藝術的經營中。陳楊彩鳳讓女兒學舞的因緣始於她極為羨慕能在學藝會中登台表演的同學，因此日後在經濟無缺的環境下，即讓女兒完成她無法享有的「待遇」。有意思的是，舞蹈之所以吸引陳楊彩鳳是年少的她賦予舞蹈的價值，她認為能夠舞蹈是一種「證明自己是高尚、有水準的現代人」的方式之一。陳楊彩鳳的回憶與感受也與文化協會的成員和當時報紙上的舞蹈論述一致。

此外，跟隨瑞士音樂家達克羅茲（Emile Jaques-Dalcroze, 1865-1950）學習「律動」（eurhythmic）的日本音樂家山田耕作[17]（一八八六─一九六五），於一九二四年九月十二─十六日在

陳楊彩鳳回憶在公學校觀賞日本老師雖然很兇，但是可以唱歌、遊戲，十分開心。跳舞只有少部分的同學可以參加，內心卻很嚮往，所以之後經濟好些就讓自己的女兒去學舞蹈，證明自己是高尚、有水準的現代人。（轉引自石志如，二〇一六：七五）

《臺灣日日新報》上連載文章〈家庭的舞踊與音樂化〉，內容說明如何在家庭內實踐舞踊藝術，這也反映西洋古典音樂與舞踊風氣在日本逐漸興盛，且有日漸普及的趨勢。山田耕作從當時日本家庭內流行聽西洋古典音樂與歌劇的風氣談起，指出家庭音樂的興盛與普及，不但是因為有錄音技術與留聲機的設備，還有日本政府五十年來在學校推動音樂教育的貢獻。山田耕作認為音樂的普及與化與家庭化連帶使舞踊也隨之興起，若家中時常飄散著音樂舞踊的氛圍即能提升家庭藝術涵養。然而，如何將舞台上藝術性的舞踊家庭化呢？山田耕作指出一般人舞踊以模仿為基礎，但是這並非他理想中的舞踊，因為模仿動作無法真誠地表現個人內在情感。山田耕作區分舞踊藝術與運動，強調舞蹈不是以姿態為主的運動，舞蹈強調的是律動，而律動是由內而外的身體連續動作的表現過程，律動是舞蹈和音樂的基礎。山田耕作認為家庭化的舞踊應該以律動為基礎，不需模仿特殊技術，講求以身體自由表現內在真誠情感、心念，如此家庭舞踊也能不被狹小的室內場地侷限。

日本社會在音樂舞蹈此類新藝術日漸興盛之際，山田耕作提出如何將舞踊家庭化。他鼓勵在家庭中實踐自由、隨著音樂或心境律動的舞蹈。此種舞蹈不需有固定動作形式，也無特別的時空限制，隨時隨地可舞。這些關於舞踊的報導都放在家庭專欄中，以婦女與兒童為推廣對象。上文

17　山田耕作（Kosaku Yamada, 1886-1965），日本最早的西洋古典樂作曲家之一，就學於東京音樂學校，留學德國，創辦日本最早的專業交響樂團NHK交響樂團的前身「日本交響協會」。山田耕作也是台灣出生、廈門就學、日本揚名、二戰後居中國的音樂家江文也的老師。江文也在一九三六年以《台灣舞曲》榮獲德國柏林舉辦的第十一屆夏季奧林匹克運動會文藝競賽二等獎。山田耕作一九一〇年代從歐洲回日本啟發了石井漠的舞蹈創作，尤其是「舞踊詩」（以舞蹈表現如詩般的內容與意境）的開發。

圖4.3　山田耕作於《臺灣日日新報》談家庭的舞踊與音樂化

說明李淑芬當教員的母親以舞蹈結合音樂即興律動，將藝術落實在生活中（例如在放學走路或灑掃庭院時邊唱邊跳來教育子女），即呼應山田耕作家庭化舞蹈的理念。

為了使舞蹈普及化，石井漠一九三〇年〈作為運動的社交舞〉一文更提出西洋社交舞的推廣是使舞蹈藝術普及化的中介。石井漠在文中比較西洋與日本舞蹈的差異，指出西洋舞強調動作過程的動態美，日本舞著重姿態展現的靜態美。就現代人的生活而言，西洋社交舞強調動態的舞蹈過程，比日本舞的靜態姿勢更能呼應時代節奏。特別是日本傳統生活中因為特定的服裝與日常姿勢，而對腳、腿與上半身有所束縛，透過社交舞可使身體獲得「解放」與強健。石井漠說明了社交舞的益處後，更極力澄清社交舞雖然形式為一男一女，但卻是高尚的藝術活動，也是舞蹈藝術大眾化的催化劑。

被譽為現代舞之父的石井漠為了普及化與高尚化舞蹈藝術，指出注重舞蹈過程而非靜態姿勢的西洋舞有釋放與強健日本人身體的好處，也較傳統日本舞更能呼應現代性的生活形式。石井漠極力替社交舞正名，不但說明了社交舞對身體的益處，並指出社交舞為高尚的、具藝術性質的活

動，適合作為舞蹈大眾化的推廣。

　從上述《臺灣日日新報》刊登舞蹈相關的報導可知，一九二〇、一九三〇年代日本的舞蹈風氣不但包含女子健身、陶養體態的體育舞蹈，也包含社交性質的舞蹈，甚至是家庭舞蹈。然而不論是何者，論者（包含知名音樂家山田耕作與舞蹈家石井漠）皆將西洋舞蹈論述為現代、高尚的藝術活動，且對身心健康有極大助益。如此的舞蹈論述不但影響也呼應台灣社會菁英自己參與社交舞活動的想像，以及，以舞蹈教育女子的觀念。以現代化的日本為效法對象，走在時代潮流前端的台灣社會菁英階層讓女兒赴日學習新興且高尚的舞蹈藝術就不難理解，雖然此舉仍有違或超過普羅大眾對舞蹈的認識與想像[18]。這也凸顯一九二〇、一九三〇年代台灣社會對舞蹈想像的兩極化。這個兩極化以我個人生活於台灣南部大都市的經驗，概括而言一直到一九八〇年代還是存在著[19]。

　從《臺灣日日新報》舞踊相關的報導可知，一九二〇年代開始（也就是第一代舞蹈家出生或年幼的時代），舞蹈不只是作為女子活潑身心、強健身體的活動，還強調能夠矯正姿勢、具有

18 例如蔡瑞月一九三七年要到日本學舞，當時她的好友認為「這麼乖巧的女孩怎麼去學舞？」當蔡瑞月搭船赴日時，因為資料卡上填的是學舞，船長認為極不尋常，還被請去問話（蕭渥廷，一九九八a：一七）。從這些例子可觀察到當時學習專業舞蹈並不被一般社會熟識。

19 我在一九八〇年代上小學時，跟同學說下課要去學舞，幾位女同學揶揄著說「是要跳甚麼舞阿？」上高中舞蹈班坐計程車，跟司機提到是學舞蹈的，司機一臉疑惑問我「是電視上那種唱歌後面跳舞的嗎？」我回應說「像雲門舞集那種的。」司機接著說「那種我們看不懂的喔。」

美體的效果，且被宣稱是上流社會女子的健身活動。如此的論述把健康的身體與身形美貌的標準扣連在一起，從而轉變台日社會對於傳統女性溫文柔雅、婉約含蓄之沉靜美的觀點。更透過階層差序指出擁有健康美麗的新式身體是上流社會的象徵。藉由健康─美體─階層三個層面的關聯，日本政府透過半官方的報紙與留學歐美音樂舞蹈專家的論述，巧妙地把對子民身體的期望建立在民間社會的美學和階層競爭上，透過宣稱舞蹈為上層女子的體育活動，轉化傳統台人對舞蹈的偏見。而這樣的宣傳之所以能成功，是官方與民間上層階級共享對西方文化追求的興趣，只是目標有所差異。從國家的角度而言，官方宣傳西式的舞蹈活動，除了強健身心的目的，則有進步、時尚相對於傳統、落後的身分表徵。在新舊文化潮流替換且崇新厭舊的時代氛圍下，身體作為象徵資本能發揮社會位階的歸屬效用；西化代表的是進步文明，相對於台日舊傳統的落後與遲滯。女子的健身運動作為中上階層追求模仿西方文化之一環，平行於日本政府以國家為最高目標培養強健女體的目的。舞蹈在半官方的傳媒上被形塑成高級時尚的活動，並透過學校教授，就當時台灣沒有義務教育的情況下，能就學的子女大約也屬中等以上的人家。如此，舞蹈活動被塑造成一種新興時尚的體育活動，並且具有階層象徵性。

第三節 大環境中的小變奏：蔡瑞月的學舞之旅

從第一代舞蹈家的家庭階層與社會網絡分析，我們觀察到她／他們屬於一九二〇年代台灣社會菁英階層的子女，她們步上舞蹈之路大都由家長所引導或啟發。其中比較不清楚的是蔡瑞月家庭的人際網絡，這在她的口述歷史中缺乏可進一步探查的資料。令人驚訝的是，蔡瑞月在戰後到國府遷台前的短暫時間中，卻以舞蹈藝術參與台灣政治、文化的轉型與推動，成為台灣社會舞蹈藝術的開拓者。下文分析蔡瑞月的生命史，以理解戰後初期她能在藝壇發光的個人習性，與導致她成為第一代舞蹈家中在國共內鬥下唯一入獄的舞蹈人。此節的分析凸顯蔡瑞月與同一代女舞蹈家在類似的社經環境下仍展現差異性的舞蹈旅程，彰顯蔡瑞月相對於其他時代同行者的特殊之處。下文以蔡瑞月赴日學舞的事件來說明她相對於同輩女性有較強的自主意識與行動力。

蔡瑞月赴石井漠舞蹈學校習舞是獨自一人前往，相對於其他女性有家人陪同，例如李彩娥隨父母遷往日本、李淑芬隨姊姊與學醫的姊夫前往日本、辜雅琴隨父親留日、林香芸隨母親留日。蔡瑞月因為父親不放心她獨自一人赴日習舞（而非不認同舞蹈專業），因此不支持她留學。然而蔡瑞月並不放棄，在屢次要求後，最後拿著自己申請通過的入學函央求父親，並當時一般少女赴日留學常見的狀況是有親友陪伴，獨自一人赴日的情況並不多（游鑑明，一九八八：一九七）。蔡瑞月因為父親不放心她獨自一人赴日習舞（而非不認同舞蹈專業），因此不支

獨自一人搭船前往（蕭渥廷，一九九八a：一六）。這事件顯示蔡瑞月從青少年時便勇於爭取心中的理想，並不因為父親反對就打消念頭。同樣的狀況也在她的婚姻選擇上。蔡瑞月與雷石榆因藝術上的交流自由戀愛，但是欲成婚時遭到家庭反對，她也是經過幾番爭取才如願（同上，頁六六）。蔡瑞月因為熱愛舞蹈而選擇舞蹈這門在當時還未被台灣常民認可的技藝為專業，同時在父親的反對下極力爭取赴日的機會，就當時台灣社會而言，是對社會價值與父權規範的雙重突破。

蔡瑞月雖然沒有（也不可能）違反家父長制的規範與限制，但是要想盡辦法不斷地爭取父親的支持，亦非當時一般女性常見的行動。例如，曾入選台展與府展，因此可能成為女畫家的黃新樓，也與蔡瑞月有類似的處境。黃新樓因為父母無法放心讓她一人遠渡日本求學，但是她也無強求地即放棄追尋學畫之路（賴明珠，二〇〇九：二三）。換言之，當時女子是否能赴日繼續發展自己的才華，主要是根據家長（通常是父親）的支持與允諾。畢竟女子讀完女高後不久即邁入婚姻與操持家務階段，公學校或女高的才藝學習是為了找尋理想的婚姻對象而準備的文化資本。[20] 而大多數的少女也都順從家長的決定，沒有為自己的興趣極力爭取、也無抗爭。更甚者，蔡瑞月赴日是學習舞蹈，而非當時女子會選擇的家政或醫科。舞蹈並非當時一般人所能想像的正當專業或職業，甚至還得承擔被汙名化之後果。舞蹈在當時庶民的心中可以是健身休閒或培養儀態的活動，但是需要在公開場合以身體展現的表演，不被視為是女子發展的正當專業。[21] 蔡瑞月在「堅持自己的理想」赴日學習當時還不被認為是「女子正當職業的舞蹈」的雙重突破下，是一九三〇年代台灣中上階層女子中很特別的例子。

此外，家庭教育對女子人生的期許，也會影響少女是否有意願朝已展露的才華發展。這是指

即便家庭應許女子留學的可能，少女自己也不一定有意願。例如，和蔡瑞月同齡，畢業於台灣最

高女子學府「台北女子高等學院」並曾擔任《臺灣日日新報》家庭文化版記者的楊千鶴，回憶年

少時母親對她的期許，她說：

> 母親生前她一邊兒想著我長大的情景，一邊兒像口頭禪似地常說著：「女兒絕對不讓她當
> 女醫，職業婦女一概免談。結婚相夫教子才是女人的真正幸福。」或許是因為這句話銘刻於
> 我心中，使我對去日本留學意興闌珊。（楊千鶴，一九九九：八四）

不論是台灣傳統禮教社會，或是日治的女子學校教育，以家為中心的養成教育，讓女子難以

相信並想像生命的存在有不同的價值與出路。即便能夠想像，實踐與開創的可能性也受到自己心

態與客觀環境限制。楊千鶴的回憶道出，從小受母親灌輸實踐賢妻良母角色是女性生命價值與幸

20 根據賴明珠（二○○九：二一）的研究，日治時期雖然曾有許多少女在女高時展現優異的繪畫天賦，但是只有陳進一人得以把繪畫當成專業。陳進入日本東京女子美術學校是其師鄉原古統力勸其父才得以成行。對此鄉原古統耿耿於懷，因此反對如黃新樓的姊姊黃早早赴日深造繪畫，陳進雖然仕繪畫上展現優異的才華，卻成為高齡的單身者。勸她應以家庭為重。

21 即使是在當時的日本，保守人士對於女兒成為專業舞蹈表演者也不接受。一九一八年生於日本的玲不惠美子，於二戰後隨夫婿來台定居，她回憶上中學時在東京觀賞美國人的演出，愛上舞蹈而立志學舞，但「父親極力反對，他認為，女人應學習插花、裁縫，豈可拋頭露面去跳舞，破壞『門風』」（高三村，一九九八：一三）。

福所在，此種價值觀長大後也下意識地影響她前去日本求學的意志，即便有優渥的經濟與優秀的學識都不被自己或周遭之人認為應當要善加誘發。當女人的幸福被設定在相夫教子的軌道上，即便女醫生是個難得且高名望的職業，也不被女子視為是理想的人生目標。蔡瑞月反骨的性格也能從她回憶小時候的成長故事中看到。例如，蔡瑞月提到就讀女高時，父親買了人情票不能去看演出，於是獨自一人「鼓起勇氣」去看表演。這是因為當時有些表演和電影除非是校方帶領，學生是不准私下觀賞的（蕭渥廷，一九九八a：一一）。這個例子除了道出蔡瑞月為了自己的興趣甘冒風險外，也說明蔡瑞月的父親並不嚴厲阻止女兒的行為。此外，蔡瑞月因為在學校舞蹈表現出眾而受邀參與《水仙花》的演出，做後仰動作時，同學認為她動作幅度太大因此胸部線條過於凸顯，但是蔡瑞月還是堅持自己的動作（同上，頁一二）。從這些小事件都可以看出蔡瑞月因為家庭教育上的自由而養成自我堅持的個性。蔡瑞月也自言從小就喜歡冒險與挑戰，因此她曾讓家人緊張地獨自一人爬上陡峭的小山丘，或者在更小的時候穿梭在旅館高高低低的屋頂間（同上，頁九）。但是即便蔡瑞月做出這些令父母擔憂之事，她似乎也不曾受到懲罰。蔡瑞月小時候的回憶在其他女舞蹈家口述歷史中沒有可類比的記載。然而冒險與挑戰的性格並非出生於一九二〇年代初的女子的普遍特質，雖然女子體育活動被鼓勵，但是主流社會對女子的期待仍是做個操持家務的賢妻良母，而不是鼓勵女子冒險與挑戰。我們從蔡培火認為女子學舞的理由是涵養藝術性與趣味性而非競技、挑戰性的角度，也能理解台灣社會菁英階層仍是以保守的態度對待女子。蔡瑞月從小喜歡冒險與挑戰的個性，潛藏她不受拘束與勇於對抗主流社會價值的能量，這似乎也呼應了她日後

的舞作表現與在大環境中顛簸的人生（見第七章）。

成長在父母親忙碌的商人與虔誠的基督教信仰家庭，蔡瑞月相比其他同時代的女舞蹈家，較不受傳統禮教與儀式的束縛，且似乎也沒有人特別引導她人生方向，因而養成其自由開展的藝術性格。此自由的性格日後展現於舞蹈就不是尋主流社會所認識的，將舞蹈視為培養美姿美儀、涵養女性美的活動，而是透過舞蹈展現個人意志與思想。這也是同樣學習自石井流派的蔡瑞月與李彩娥舞蹈風格走向差異化的原因。蔡瑞月與李彩娥雖然師出同門，然而從小教養的家庭背景與生活習性不同，導致日後的舞蹈思維與生命發展在同個時代環境下也不盡相同。李彩娥因為二戰末期的婚姻而甘願放棄舞蹈蟄伏六年，直到一九四九年經蔡培火的幫忙才能以舞蹈教育的使命復出。相對地，蔡瑞月在此時段卻積極從事舞蹈表演與創作，直到一九四九年入獄（見第七章）。如此看來，大時代中個人人生長環境、生命氣質與人生際遇的異同，對生命旅程的開展有極大影響。

蔡瑞月的例子使我們思考一九三〇年代台灣女子是否能在藝術方面展現才華，與是否能把才藝轉變為專業來經營，家庭經濟與文化條件固然重要，但是家長對女子習藝的認同要大於女子自我的決定。賴明珠（二〇〇九：三六）研究日治時期在繪畫上展露才華的女性，是否得以留學並以此為專業時指出，女子成就藝術之路與家庭的支持和父母對女性生命發展的期許有關。上述分析顯示蔡瑞月是當時年輕女性中自我意識較強的一位，她在決定自己的命運上相較於其他女子多了些堅持，彰顯她熱愛舞蹈、非跳不可的熱情與生命衝動。蔡瑞月說她熱愛看表演，每當表演開始她就希望演出不要結束。小小中學時每當有舞蹈與舞蹈課的那天，整天都會很興奮，上其他課程時無法

專心，會在桌下踩著舞蹈的步伐。甚至，在別人眼中節奏與動作機械化的廣播體操，都能讓蔡瑞月將之當成舞蹈舞動著（蕭渥廷，一九九八a：一〇一一二）。換言之，舞蹈之於蔡瑞月不只是一種藝術或技術，對她而言，舞蹈是生命必要的養分，唯有如此她才會想盡辦法向父親爭取赴日學舞的機會。正是這份被舞蹈附身、非跳不可的生命衝動，讓她能在戰後旁人對她閒言閒語的環境下堅持自我的演出風格。然而，也是這樣的個性，使她於一九四九年後踏上坎坷不順遂的人生之路。

分析蔡瑞月早期的生命經驗，對比當時其他女子的特殊意義是，她翻轉了女子只能被動地接受父權體系的價值觀與決定。蔡瑞月讓我們看到在新舊思潮交替之際，透過不斷地爭取，女子也有機會改變原本被規劃好的人生道路，創造屬於自己的生命歷程。此外，蔡瑞月的生命故事也讓我們看到原本在國家教育體系中作為強健女子身心與培養氣質的舞蹈，在她心目中卻是生命發展的一部分而非附屬品。就這個層次而言，舞蹈對生命的成長與豐實有其更高的意義與價值。此非附屬於政治、經濟、道德的意義與價值，讓舞蹈得以逐漸脫離其他領域的規範，成就其操作與展演的自主性，這在第七章會有更詳細的說明。

小結

本章以第一代女舞蹈家為例，觀察她們家庭社經背景所屬之社會階層與人際網絡，以理解日治時期這些少女能走在社會前端、邁向舞蹈專業的條件。本章總結，第一代舞蹈家皆成長於有經濟、文化資本的家庭，且更重要的是舞蹈家的父母、祖父母輩（以及他／她們的親戚朋友）所組織的人際網絡屬於一九二○年代參與地方或全台公共事務，並引領台灣文化政治轉變的菁英階層。伴隨殖民現代化所引進的舞蹈還未能被普羅大眾清楚認識之前，台灣社會菁英階層不但已能接受認同此項新興活動，還鼓勵自己的女兒參與，甚至將之視為一項值得追求、日後可期待的專業。菁英階層陳述女子舞蹈的觀點也平行於半官方《臺灣日日新報》的論述，認為舞蹈此非競技性卻具藝術性的活動適合女子發展。現代化形式的舞蹈也因為與上層階級的美容健身運動扣連，而進一步得到正當化的基礎。雖然台灣第一代舞蹈家所屬的家庭網絡與一九二○年代文化政治運動的推行者有關係，但是即便是父祖輩熱心參與文化政治運動，或者有強烈的政治意識與主張，筆者卻觀察不到第一代女舞蹈家受到反殖民文化政治運動的影響。筆者認為在第一代文化政治運動上體現的新舞蹈是受殖民現代化的國家教育體制的影響，與中上階層家庭陶塑女子身心的成果。

新舞蹈的可能是台灣社會菁英邁向現代化社會願景中女體打造的實踐與期待。

舞蹈雖然有活潑身心、強健體魄、美姿美儀的功能，但是對於日後成為第一代舞蹈家的少女而言，喚起她們舞蹈興趣的是律動本身所開展與昇華的生命狀態，其次才是舞蹈所能達到的功效。成長在經濟富裕家庭中的少女熱衷舞蹈是發自內心的無比喜愛，舞動不是用來達成舞蹈之外其他目的的工具。即使日後舞蹈家們「為舞蹈而舞蹈」的初衷在軍事政治環境的強迫下必須被迫調整，但是我們也不能忽略是那一份單純受著舞動所感動或雀躍的心，成就了舞蹈家願意（或努力爭取）邁向舞蹈專業之路。這並非是要刻意抹除殖民宗主國藉舞蹈此種身體教育，潛移默化所欲灌輸於學子的意識型態。透過脈絡化舞蹈於教育體制的位置與功能（見第三章），對照第一代女舞蹈家的口述歷史可知，殖民教育政策成功地透過形式活潑的身體活動與學藝會的展演，中介宗主國所欲的文化政治理想。

當第一代少女舞蹈家帶著天真與單純的心追求舞蹈專業之際，台灣史上有另一位男性舞蹈家除了基於自身對舞蹈的熱愛外，其邁向舞蹈專業之路還交織著反殖民文化政治運動影響下的驅力。下一章讓我們轉個視角，討論台灣舞蹈萌發的另一條路，這是一頁目前尚未被開發與論述的歷史，聚焦於舞蹈與反殖民政治文化運動之關係。

第五章

舞蹈、跨域與反殖民
——日治時期台灣舞蹈藝術萌發的另一條路

考察台灣第一代女舞蹈家邁向舞蹈藝術之路，日治時期台灣舞蹈藝術的萌發較為人熟悉的是順著殖民現代化的政策與教育體制展開。本章要提出目前在台灣學界還未被討論的另一條舞蹈藝術開展之路，這是一條受反殖民文化政治運動影響所成就的路線。本章以在台灣舞蹈界被尊稱為「舞蹈第一人」的男性舞蹈家林明德（一九一三—？）為例[1]，透過對林明德生命史的考察，建構舞蹈藝術在台灣發展的另一道軌跡。林明德因為一九四三年在東京日比谷公會堂舉辦首次的台人個人展演，而被台灣舞蹈藝術界喻為「台灣舞蹈第一人」[2]，當時他演出的拿手舞碼是取材自戲曲動作加以重新創作的中國古典舞，如《天女之舞》、《鳳陽花鼓》、《紅牡丹》、《霓裳之舞》等。理解林明德舞蹈之路之所以重要，不單只是因為他是第一位站上舞台自編自跳獨撐全場的舞蹈家，更重要的是透過考察林明德的學舞過程理解在何種社會條件與機緣的媒合下，他能成為一位舞蹈家且擅長殖民宗主國之人無法教他的現代化中國舞。透過對林明德生命史的探尋，我們得以認識日治時期台灣舞蹈藝術正當性的建立，除了與學校教育所提倡的強健身心、陶養性情的身體教育有關，也與反殖民的文化政治潮流相關。此外，透過林明德的例子，我們也驚訝地發現在日本殖民時期，台人透過現代形式的舞蹈創作技術所開發的題材包含以中國戲曲為藍本的舞蹈。如此，中國民族舞蹈在台灣的興起並不似過去大家所認為的是從一九五〇年代官方推行民族舞蹈運動算起，而是日治時期以文化作為反殖民政治抵抗過程而起動，但是其展演得以實現是與二戰中日本提出「大東亞共榮圈」的名義有關（見第六章）。本章希望透過考察林明德的舞蹈之路，開啟我們對台灣舞蹈藝術史更多層次的認識、想像與省思。

第一節　舞蹈界的「台灣第一」：解密林明德

林明德，一個在台灣舞蹈界很少被提及且逐漸被淡忘的名字，在日治時期曾是日本與台灣舉辦個人舞蹈發表會的第一人（林明德，一九五五：八三；陳玉秀，一九九五：二），但是卻在一九五五年後移居異鄉，從此台灣舞蹈藝術界便幾乎不再出現其名字。林明德雖然被台灣舞蹈

1　與林明德同在一九四〇年代初已在舞壇上展露丰采的另一位男性舞蹈家，是專修芭蕾舞的許清誥（高洲健），然而許清誥的資料過於稀少，難以一窺這位舞蹈家的生命歷程。此外，台灣新劇重要推手之一的張維賢，曾因為演劇的需要於一九三二年入東京的舞踏學校，學習達克羅茲的身體律動（楊渡，一九九四：八一），當時的新劇與文化協會所提倡的文化教化運動、社會批判息息相關。

2　當時台灣的現代化對象以殖民宗主國日本、尤其是東京為首，因此台人能在東京著名的日比谷公會堂演出，顯示其具有一定被公認的藝術水準。林明德被認為是台灣舞蹈藝術第一人，是從個人發表會的有無為衡量的標準，這包含能夠獨當一面的編舞與表演。同樣與林明德在二戰時期活躍於舞蹈界的李彩娥與蔡瑞月，並沒有舉辦個人發表會。同時，根據李彩娥與蔡瑞月的口述，當時「出師」的認定是要舉行個人家鄉訪問表演，因為二戰的危險局勢，兩位皆沒有舉行個人的返鄉表演（蕭渥廷，一九八八：四〇；楊玉姿，二〇一〇：五七）。林明德於一九四四年回台，七月在台北大世界戲院公演，據他說這也是台人在台灣第一個現代化舞蹈藝術的表演（林明德，一九五五：八三）。

界公認為台灣首位舞蹈家，顯示他對舞蹈藝術的拓荒具歷史意義，但是關於他的公開資料卻極為匱乏，比較完整的資料是林氏自傳的五頁舞蹈歷程回顧，刊於一九五五年《臺北文物》，題名為〈歷盡滄桑話舞蹈〉；再者，同林明德居住於淡水的牙醫作家王昶雄，在太平洋戰爭期間曾寫過三篇介紹林明德其人其舞的短文。這些資料是理解林明德學舞過程，與舞蹈展演風格和戰時藝文政策之基礎。此外，陳玉秀一九九五年於「台灣舞蹈史研討會」論文集中〈台灣的表演舞蹈——光復前後〉有一小段林明德的介紹；趙郁玲於台灣大百科中撰有「林明德」條目；李天民在《臺灣舞蹈史》介紹台灣前輩舞蹈家時著有一小段關於林明德的描述（李天民，二〇〇五：一五三）。然而，除了林明德自己的書寫與王昶雄寫林明德學舞、表演的文章較為完整清楚，其他的資料雖甚寶貴，但是卻有斷簡殘篇之憾。

歷盡滄桑話舞蹈

林明德

這次「落北文物」編輯先生囑我寫些關於過去我的舞蹈活動的回顧。固然我是個舞蹈家，但是這幾年來，卻都是從忙碌裡溜過，徒然增加感慨。對於光陰容易消逝，全不曾有遺形值得告慰。對於過去，有時不堪回首，有時卻覺得一個舞蹈的老兵，一身創痕纍纍，在夜闌人靜時，慢慢地，一個個地摸清這些藝跡，反覺得別有一種風味。

圖5.1　林明德自傳文章〈歷盡滄桑話舞蹈〉（取自《臺北文物》第四卷第二期，頁80）

林明德之所以會在《臺北文物》留下自傳文章是受人所託（林明德，一九五五：八〇）。《臺北文物》在一九五四與一九五五兩年間策劃了一系列以回顧日治到戰後的台灣藝文為主的專刊。一九五四年第三卷第三期是「新文學、新劇運動專號」。一九五五年第四卷第二期以「音樂、舞蹈

專號」邀請台灣文學、戲劇、音樂、舞蹈人士就過去台灣藝文發展狀況做一回顧，因此我們有幸得以讀到林明德的自我敘事。然而在一九五〇年代的冷戰反共之際、官方高舉大中國文化與去日本殖民文化的意識下，回顧日治時期的藝文發展，潛藏著背離官方意識型態之危險。更不幸的是，日治時期的藝文創作有許多隱含左翼思想傾向，因此一九五四年「新文學、新劇運動專號」發刊後，即被國民黨保安司令部副司令李立伯指為「內容有以唯物史觀為依據並對舊時台共及普羅作家頗多讚揚之處」，提報中國國民黨第四組審查後即遭查禁。然而台灣新文學運動在日治時期的開展，主要的作用，要求對《臺北文物》內部人員展開清查。然而台灣新文學運動在日治時期的開展，主要的枝幹即是揭露日本殖民政府對台人的壓迫並為廣大的普羅階級發聲，這些文章當然多有反抗威權的精神展現。此反抗精神之所以不容於一九五〇年代台灣的強人統治，是因為在白色恐怖下，蔣氏政權所肅清的對象不只是左翼分子，還包括任何批評與威脅到其政權之人、與曾參與抗日運動之人。於是對台灣新文學史的回顧即被國民黨懷疑有顛覆蔣氏政權、傾附共產黨之嫌。許多日治時期反日、反殖民、為廣大勞苦人民發聲的文學家，都被統治當局列為是共產黨的同路人（蔡其昌，一九九六：一六九）。由此也可見在白色恐怖正盛的氛圍下，任何言論書寫都必須小心謹慎、步步為營。林明德身為藝文知識分子，此時寫作自傳性文章必然無法暢所欲言而必須遮遮掩掩，所以他於一九五五年的自述有些地方交代不清，例如未說明曾追隨左翼傾向的韓國舞者崔承喜習舞[3]，但是這卻是理解林明德之所以赴日學舞與編創中國風舞蹈的關鍵。對於上述的不確定因測，林明德可能在避免得罪國府之時，也同時膨脹傾官方意識型態之言論。或許我們也可以推素，筆者盡可能透過其他資料參照與查證。在無法查證下，筆者以信任的立場看待林明德的自我

一、一九二〇年代台灣的政治文化運動對林明德的影響

出生於一九一三年的林明德，上小學的時間正是台灣文化協會勃發之際。本書首先論述文化協會在一九二〇年代掀起的一連串活動對台灣社會政治與文化的影響，再透過既有的研究推演林明德小學畢業後，既不留在台灣也不赴日留學，卻自己要求父母讓他赴廈門集美中學就讀可能的原因。由於林明德自身沒有說明赴廈門求學的動機，下文這段對其個人史的推理主要的目的不在於建構林明德謎樣的生命史，而是為了理解林明德赴廈門留學，並就學於極富中華民族意識的華僑陳嘉庚所辦的集美中學，此行動本身的意義。從以下的討論可發現，將林明德此選擇與行動置放於當時台灣的政治文化情境中，即彰顯其悖離殖民宗主國對被殖民者的教育期望，因此隱含有反日或抵抗殖民宗主國所灌輸的教育意識型態的可能。再者，留學中國返台的林明德於一九三〇年代受到日本特務跟蹤與惡言相向，也埋下他日後開啟他日後創作中國舞的關鍵因素之一。換言之，林明德生於淡水的商人之家。淡水在清領時期逐漸由漁港變成國際通商口岸，十九世紀中葉

敘述，並將其置入歷史脈絡中思考與詮釋。本書的態度是把林明德放在未知的位置去思索、描繪、發問，試圖建構出在怎樣的歷史脈絡下，使林明德成為首位登台演出現代化中國舞的台人。

至於本書所建構的林明德圖像是否正確、詮釋是否偏頗，則有待後續的資料與研究加以驗證。

起不但成為全台最大的貿易港口，也成為西方文化登台之重站，日治時期淡水因河道日漸淤淺逐漸被基隆港取代。4 即便如此，日本政府對淡水投入大量公共建設，讓它成為附近鄉鎮的商業、文化、行政中心。林明德自述家中經商，也是典型淡水文化的呈現。林明德沒有留下更多對自己家庭與幼年生活的敘述，但是從他自傳的生命史片斷，例如自小就酷愛藝術、一九三〇年代收集不少東西洋唱片5與一九四三年在日本登台時的服裝花費（林明德，一九五五：八〇），可以斷定林明德生長在一個相當富有的商賈之家，從小就累積豐富的文化資本得以品味藝術、培養出對藝術的喜好與細膩感觸。這也呼應林明德自言的從小就熱愛藝術——尤其是舞蹈，仕小學遊藝會時

3　林明德在台北文獻委員會舉辦的「音樂舞踏運動座談會」中表示「我到日本學習舞踏是在民國二十五年，即日本昭和十一年。最初我在韓國有名的舞姬門下，開始研究，後再就石井漠及高田世子深造，前後研究了十來年，大概負笈到過日本，研究舞蹈的本省青年男女，沒有一個的學習期間，比我更長……」（音樂舞踏運動座談會紀錄，一九五五：五八）。林明德所指韓國有名舞姬，即是崔承喜，這可從陳玉秀與王昶雄的文章加以印證。

4　淡水在清領時期由漁港變成通商口港，並約於天津條約（一八五八年）後成為國際通商口岸，一八六四年成為全台最大的貿易港，也成為西方文化登台之首站。當時淡水為全台正口（安平、打狗、基隆為子口）總理全台關務，涵蓋茶、樟腦、硫磺、煤、染料等土產的輸出，和鴉片、日常用品的進口。一八八四年的中法戰爭，更肯定了淡水經濟、國防和政治上的重要地位。文化上，淡水也是台灣開西化風氣之重鎮。馬偕在一八七二年登陸淡水以此作為宣教、醫療和教育的根據地，對於二十世紀日治台灣時，淡水的地位漸次於基隆，商業榮景漸趨衰退，但人文資源與自然環境的豐富使淡水成了文化與休閒之城鎮。資料取自淡水歷史沿革，http://tamsui.yam.org.tw/tshs/tshs0016.htm。擷取日期二〇一二年八月十七日。

5　一九三〇年代黑膠唱片並不便宜，要能收集中外著名的唱片也得投資不少金錢。

必然擔任一、兩項表演節目（林明德，一九五五：八〇）。換言之，林明德的家庭環境與同時代的女性舞蹈家接近，屬於當時台灣社會較早接觸西方文化藝術的菁英階層。根據張建隆（一九九六：一四四—一四五）在〈淡水傳統曲藝瑣記〉中記載，大約在一九一八年淡水有「淡水青年音樂會」的西樂團體，由許川隆、林江海、周寶銅、鄭碧華、林榮煌和林愿等人所組成，他們大多為中產階級或有錢人家的子弟，其中林愿即是林明德之父。如此更能證明林明德從小成長在一個經濟與文化資本極為豐富的家庭中，很早就受西方文化的影響[6]。

第四章討論舞蹈家的社會階層與文化資本時，我們觀察到日治時期較早接觸新式教育與文化之台人，多來自經濟或文化資本原本就豐厚的家庭，例如台灣第一代舞蹈家，除了蔡瑞月之外的祖父輩們都有相當的身分地位，因此能夠促成子女在日治早期就接受新式教育，使她／他們再對自己子女的文化藝術與教育造成影響。再者，愈早接受新式文化、教育之人在台日差別待遇下，為自己爭取權利的希望與批判殖民政策的能力也相對要高，例如林香芸與李彩娥的父祖輩與反日團體台灣文化協會關係密切。但是在異文化的入侵下，這些原本仕紳之家雖然極力吸收新文化，卻也致力保存原本所屬的漢文化（例如李淑芬與辜雅棽在家學習漢文），並以文化的差異認同自己所屬的民族，這也是當時文化協會致力於現代化台灣文化的企圖（見文後討論）。下文將從這些方向思考林明德中學的行動與一九二〇年代台灣政治文化情勢之關係。

林明德自言小學畢業後請求父母讓他到廈門名校集美中學就讀，是何種原因促使林明德不在台灣或日本就讀中學而轉往廈門求學，他並沒有交代。令人好奇的是，林明德為何要留學廈門並就讀於集美中學（而非其他學校）？他在文章中說是自己要求前往的，因此應該有理由說明這麼

做的原因，但是林明德只說父母並不反對他到廈門留學，因為期望他能繼承父業，當個成功的商人（林明德，一九五五：八〇）。此外，他自言負笈祖國留學是「抱了滿懷的雄志」（同上），為甚麼滿懷的雄志無法在台灣或日本開展而必須到中國——林明德自稱的祖國？把林明德的生命史置入更大的時代脈絡中，或許可以拼湊出一些圖景。

台灣自從一八九五年淪為日本殖民地後，從全台的乙未抗日之戰到一九一五年西來庵事件為止，台人以武裝抗日的手段告一段落，也意識到從事武裝流血的抗日行動只會造成重大的犧牲而無法取得勝利。當武裝抗日不再，日本殖民政府也對台灣確立了相對穩定的統治體制。但是在一戰前後全球掀起一波波政治運動與思潮，日本的大正（一九一二一一九二五）民主思潮、蘇俄的社會主義革命（一九一七）、美國總統威爾遜於一戰後發表和平宣言主張民族自決（一九一八）、中國發起五四運動（一九一九）、朝鮮的三一獨立運動（一九一九）、愛爾蘭獨立宣言提出（一九一九）。這些運動刺激早期接受現代化殖民教育與留學日本的新知識分子對台灣前途的想像。尤其留日學生激增之際正是日本國內政治、文化、社會劇變的大正民主[7]時期。留日學生的劇增也與殖民政府在台灣制定的教育政策有關，在缺少高等教育的環境下，留學日本（或中國）成了知識青年的選擇。據官方統計，台灣留日風氣始於一九〇一年，一九〇八年東京的台灣

6 根據我於二〇一四年四月二日在三芝雙連安養院，向有台籍首位氣象官尊稱的周明德（一九二四—二〇一六）先生請教，他說林明德家經營錢莊，在日治時期非常富有。可惜的是，周先生雖然看過林明德的演出，也於一九九〇年在台灣見過林明德最後一面，但是對他的記憶非常有限，也不記得當時的演出情況。

留學生有六十名左右，一九一二年日方興建高砂寮供留學生居住，一九一五年留日台生約有三百多名，一九一九年約有八百多名，一九二二年則激增至兩千四百多名（王乃信等譯，一九八九：一八）。這些學生當中有不少就讀法科或政治經濟科，因此成為之後台灣政治運動的主力（潘柏均，二〇〇八：六五）。

　一九二〇年代台灣蓬勃的政治文化運動是由仕紳階級與留日學生從海外發起的。他們先在日本成立文化政治團體以謀求台灣在日本殖民下的文化自主與律法平等，例如一九一九年的啟發會，其成立的目標在於「『台灣人是要選取何種政治形式來解放從來之桎梏以引導致解救』的問題之研究」。啟發會於一九二〇年改名新民會，目標在於「以研究台灣所有應予革新之事項，並圖求文化之發達為目的」（林柏維，一九九三：四五、四七）。這些組織在看似平和的文化發展目標背後，隱藏著總督府所指認的「但實踐則依據民族自決主義立場，進行島民啟蒙運動，同時以合法的謀求民權的伸張為主要工作……」（王乃信等譯，一九八九：二〇）。新民會並以學生會員組成「東京台灣青年會」作為實際活動的機構，新民會則隱身背後作為一個合法的指導組織，於一九二〇年發行中日文兼具的雜誌《臺灣青年》。此雜誌於一九二二年更名為《臺灣》，再更名為《臺灣民報》。[8] 由留日知識分子所發起的雜誌，介紹了關於民族自決運動的觀念與現象，同時也刊載了許多對日人的批評，受到台灣島內青年學生的喜愛，「位居台灣民族社會運動之領導地位」（張文薰，二〇〇六：一〇八），因此被總督府嚴密監控。換言之，受一戰後各地民族自覺思潮的影響，留學東京的知識分子組織研究會、發行雜誌，領導台灣島內的反日風氣。其手段表面上以文化為訴求，但是實際目標卻是政治性的，希望透過合法的途徑為台灣人民爭取

權利。

一九二一年為了爭取殖民地台灣人的權利與(福利，留日知識分子發起台灣議會設置請願運動，主張台灣具有文化特殊性，要求日本帝國議會同意台灣設置自己的議會，但是還是承認日本對台灣的統治權。這是在承認日本對台灣的主權下所從事的合法政治運動，主要是爭取台人的律法平等權，而不在推翻殖民統治政權。陳翠蓮（二〇〇八：五二一—五三）根據日籍學者駒込武以法制與文化兩縱軸所架構出的四個面向，討論殖民宗主國與被殖民地兩者對法制與文化所抱持的相反期待。陳翠蓮指出駒込武認為日本作為殖民帝國，對殖民地台灣的支配為「法制政治面向的差異化／意識型態文化面向同一化」，然而台灣議會請願運動恰恰是對反殖民帝國的政策，殖民地人民要求的是「法制政治面向平等化／文化面向差異化」。作為被殖民的台籍知識分子所爭取

7　太田雅夫認為廣義而言，大正民主包括日俄戰爭結束以後到普選法案通過，約自一九〇五年到一九二五年的期間，是此階段所發生的立憲主義（一九〇五—一九一四）以民主、民本思想為基礎的普選運動（一九一四—一九二〇）以及社會主義的階級運動（一九二〇—一九二五）的總稱（陳翠蓮，二〇〇八：四〇）。大正時期也是教育普及、大眾傳播與藝術娛樂文化興起、階級對立的年代。關於此可參閱竹村民郎著，林邦由譯，《大正文化：帝國日本的烏托邦時代》（台北：玉山社，二〇一〇）。

8　《臺灣青年》為新民會所發行，在東京印行後銷回台灣，但是只流傳於少數知識分子之間。一九二二年為了擴大影響，改為《臺灣》。一九二三年「以平易漢文或通俗白話，發刊『臺灣民報』半月刊，介紹世界大事、報導世界動態、提倡文藝、指導文化、社會運動、啟發台灣的文化」(蔡相煇，一九九一：八)。一九二六年前後《臺灣民報》是台灣社會運動的指標性刊物（王乃信等譯，一九八九：二九）。

政策。但是知識分子憑藉威爾遜式自由主義民族自決論檢驗殖民地人民是否具有自治能力時，則殖民地人的不公不義，批判日本政府以文明開化之國自稱，卻在台灣執行違反自由、平等的殖民宗主國學習現代化的政治理論與西方律法規章，因此得以以此為基礎回過頭來攻擊日本政府對待爭取到台灣的自治權必須教化民眾成為有理性、能自覺的現代文化人。留日知識分子透過殖民治權必須建立在台灣人民的文化成熟度與特殊性上，因此政治活動與文化啟蒙是一體兩面。要能六：一四五）指出，站在大正民主主義者所繼承的威爾遜式自由主義民族自決論，台灣要享有自再者，台灣議會設置請願運動的自治方案，還有一個觀念上更嚴重的問題。吳叡人（二〇〇

功。9

持續到一九三四年，台灣議會設置請願運動共維持了十四年、請願十五次，但是終究無法獲得成溫和，卻仍被視為是民族獨立運動的偽裝（小熊英二，二〇一二：三三二）。因此從一九二一年民者施惠終究不可能。此外對統治者而言，台灣議會設置請願運動即使運作方式與訴求目的皆屬文化上給予尊重、律法上給予平等，然而要求具有野心且用盡心思奪取殖民地的日本帝國對被殖六）。由資產階級與知識分子提出的自治路線，主要是希望以最小的代價換取殖民者對台灣人在國施惠而無法自己決定自己的命運（連溫卿，一九八八：五九；陳翠蓮，二〇〇八：八五—八其統治政權。如此，殖民地政策的決定權最終還是握在殖民地政府手上，被殖民者只能眼望著宗主運動有個邏輯上的弔詭：一方面指出日本帝國對殖民地的差別待遇必須廢除，另一方面卻又承認權利。然而作為殖民帝國的日本要的卻是文化上的同化與法制面向的差異化。台灣議會設置請願的是在文化上保有自我的特殊性，但是在律法上爭取與殖民宗主國之人民享有同樣的自由平等之

是依據西方的理性文明為標準，因此透過以西方為中心的眼光回顧台灣的情境即不符合自治的標準。這就形成了觀念上的弔詭。台灣人希望殖民宗主國能在各方面一視同仁平等地對待台日兩地的人民，但是提出台灣自治的知識分子回望台灣文化時，卻對自己的文化與人民缺乏自信，認為原生文化還是落後於殖民者。因此，要讓台灣人能有自治權，首先必須提升人民的文化素養與理性認知，這也是台灣文化協會以「文化」工作作為啟蒙島民爭取政治權利的實踐方式。文化與政治在當時是一體兩面的。

受到在東京台灣知識分子的影響，台灣本島的知識分子也奮起爭求台人的權利與文化改革，於是一九二一年在蔣渭水的奔走下成立台灣文化協會（連溫卿，一九八八：五〇；林柏維，一九九三：六六；陳翠蓮，二〇〇八：九五）。台灣文化協會雖然表面上以發達台灣文化為目的，但是其宣傳與活動卻有濃厚的政治意圖，最終的目標是要啟蒙大眾為能與日本抗爭，並形成爭取自治權的民意基礎。文化協會透過例如讀報社、演講會、電影放映會、文學、新劇等現代形式的活動來啟迪民智，使台灣人能自覺在殖民政府的統治下在政治、經濟和文化等面向受壓迫。為了要迎頭趕上現代化的日本與西方諸國，以期適用現代形式的律法制度，文化協會所宣揚的精神多為西方現代性中最核心的人權理念，諸如強調理性自覺的人格、發展自由與有尊嚴的個人（陳翠

9 關於台灣議會設置請願運動的政治立場與台人、日人對此一運動不同的解讀，可參照小熊英二撰，郭雲萍譯，〈「異身同體」之夢——臺灣議會設置請願運動〉載於薛化元編，《近代化與殖民：日治臺灣社會史研究文集》（台北：國立台灣大學出版中心，二〇一二），頁二七五—三三六。

蓮，二〇〇八：一一〇）。當時的政治運動者連溫卿認為，就提高台灣文化與世界同步這個理想即顯示文化協會是反日本帝國的組織，因為當時總督府對台的政策皆藉口尊重風俗習慣而不改善台灣文化（連溫卿，一八八：六〇）。因此文化協會尚未分裂（一九二七年）之前，是一個喚起民眾自覺意識並廣受大眾支持的反日組織。

一九二〇年代新知識分子為落後於現代化行列的台灣憂心，他們的目標是使台灣與西方文明接軌，因此對與現代思潮相牴觸的既有文化道德沒有讚美之詞，而是致力革除翻新。新知識分子對台灣俗民文化的「自卑」，也反映在日本基督教牧師、水平運動[10]指導者兼文學家的賀川豐彥（一八八八—一九六〇）對醫專學生宣講台灣獨立的看法與指導中。賀川豐彥說到：

你們現在還不配談獨立，一個獨立的國家必須具有獨自的文化。譬如文藝、美術、音樂、演劇、歌謠等等。不能夠養成自己的文化，縱使表面上具有獨立的形式，文化上也是他人的殖民地。現在培養自己的文化才是你們的當務之急。你們一旦獲得自己的文化，水到渠成，獨立的問題自然就會解決。現在侈談獨立，只有百害而無一利。（轉引自葉榮鐘，二〇〇〇：三三二）

照賀川豐彥的說法，擁有一個民族特殊豐富的文化是對抗殖民者最根本的利基，甚至是取得獨立的道路。反之，沒有自己的文化，縱然主權獨立，人民的思想、生活方式仍受他者的支配。據此，可以彰顯文化在當時被視為是去／抵殖民的武器。然而照賀川豐彥的說詞，台灣原生的文

化並不被視為文化，賀川豐彥所認為的文化是來自西方或獲得西方認同的現代性文化。如此就更能凸顯出新知識分子對現代化或創新台灣文化的企求與憂心。

以新知識分子為主的文化協會透過各式活動，向台灣大眾傳播現代化的法治思想與生活形式，試圖革新舊有的生活文化與觀念道德。因此諸如舊文學、傳統儀式、民間戲曲，在形式與內容上多與新知識分子的現代化思潮有所牴觸而成為革新的標靶。在文學方面，一九二四年張我軍在《臺灣民報》的文章〈糟糕的台灣文學界〉視舊文學是模仿抄襲、無病呻吟，而引起了新舊文學論戰。同時，《臺灣民報》也密集出現對民間鋪張的普渡建醮等習俗撻伐的聲浪，聲稱台灣是個迷信島，甚至指控大肆鋪張活動的背後有日人操作。對於普及大眾的歌仔戲，《臺灣民報》指出歌仔戲的演出形式不符合現代生活的展現，取材也不合時宜；演員多人格粗下、缺乏修養；歌詞淫蕩、演員表情猥褻；演出形式千篇一律，因此欲致力廢除改以新劇取代（陳翠蓮，二○○八：一二三—一三四）。新知識分子為了引領台灣邁向現代文明國度，對舊有的信仰習俗甚至審美品味時常加以撻伐，這也顯示新知識分子與廣大台灣民眾的距離與不同的階級屬性。文化協會的創立一方面現代化台灣社會在法治觀念、風俗、衛生、兩性與婚姻之關係，一方面也助長了台灣新文化活動的具體呈現，例如舉辦音樂會、體育會、電影放映會、文明戲演出、新文學運動等。現代化的文明思維與新形式的文化活動相伴而行相互增長，對開啟台灣藝文風氣也大有幫助。文化協會的理想是希望透過文化教育的普及，提升台人的文明素養，與現代化的西方國家接

10 水平運動是反對傳統階級制度歧視賤民階級的解放運動。

軌。文化活動不再被視為只是有閒階級消磨時間娛樂自己的生活附屬品，文化教育是要達到以現代化的技術創新台灣本地文化，作為抵抗殖民統治的基礎。陳翠蓮（二〇〇八：一三五—一三六）指出，台灣在日治時期的文化抵抗「捨棄了本質主義、本土主義的道路，也跳脫複製殖民者論述框架的派生理論的問題。……而是在『西洋—日本—台灣』的架構下，超越殖民母國、直接效法西洋文明。」如此，台灣在文化協會帶領下的反殖民抵抗，並非以一種迥異於殖民宗主國的原生文化為差異性基礎，而是博採同日本也珍視的西方文化形式與價值，揉入自己文化的特殊性，林明德以現代舞蹈技術重新創作中國舞可以視為其中之一例。

文化協會初期因為是廣泛的反日本帝國的組織，因此能夠獲得廣大台灣民眾的支持，而它所帶動的社會影響力也不容小覷，例如《臺灣民報》的發行、青年團體的勃興、婦女自身的覺醒、學潮的出現等，這些活動啟發了台灣社會的自省自覺與活絡了社會組織。根據張深切的回憶：

初期的啟蒙運動，因為適得其時，所以登高一呼，全島為之響應……當時各地民眾歡迎文化演講的熱烈情形，沒有看過的人，實在無法想像。

反對專制，攻擊警察，介紹世界民主政治，打倒封建思想，消除陋習和迷信等等，這些都是當時演講和文化演劇的中心題材。……只經過三、四年的努力，全般的社會風氣煥然為之改觀，台灣的文化一時頗有突飛猛進之勢。（張深切，一九九八：四〇二—四〇三）

在一波波興起的文化活動影響下，林柏維指出文化協會在當時產生的重大影響是喚醒台灣人相對於日本人的民族意識。同時，為了保持台灣文化能夠區別於日本文化以確保民族的生存與延續，必須創造一個屬於自己的文化：

……文化協會給予台灣民眾最大的刺激應是促使民族意識的覺醒，此一民族意識，就狹義的說，是所謂的「台灣意識」，由於在日本統治下，台灣同胞唯一能高呼且強而有力的口號就是「台灣是台灣人的台灣」，使所有台灣同胞認定自己生長的地方，肯定自己所特有的社會制度和文化傳統，主要的目的，就是要以「台灣意識」對抗「大日本意識」下的同化政策，欲保有自己的文化傳統，欲使民族不致淪亡，上上之策，就是「創造」一個有別於日本的「台灣文化」，除此，更可因台灣同胞對台灣有共同的意識而增加民族抗日運動的內聚力。（林柏維，一九九三：一七八）

在此必須注意的是，林柏維所謂的「台灣意識」意義上並不同於今日政治意識型態爭論下所指稱的「本土意識」，而是在認同自己是漢民族的當下，迫於當時台灣現實上已經是日本領土之一角的情勢，無法訴諸民族抗日的大旗，只能以「發達台灣文化」的名義來抵抗日本對台人的同化政策，而得出的一個溫和妥當的用詞（林柏維，一九九三：八五）。透過文化協會各種媒介的運作，台人在爭取人權之際也同時強調自我民族文化的殊異性，來喚起大眾民族意識之覺醒，這使得部分人士對於父祖之中國充滿孺慕之情與產生強烈的連結感。作為文化協會宣傳刊物的《臺

灣民報》，從創刊就不斷刊登關於中國動態的報導，一九二五年後對中國國民黨的報導增多。如此也帶動了台灣青年赴中國留學與因為無望於台灣脫離日本而投效中國革命運動的風氣（蔡相輝，一九九一：二○）。台灣第十一任總督上山滿之進[11]針對文化協會在台灣的活動所發生的影響說到：

彼等（指文化協會）常論說殖民地問題，好言愛爾蘭自治、亞爾薩斯洛林復歸（法國），並舉甘地之不合作主義，主張民族自決、弱小民族解放，以求激發島民之自覺奮起。又搬弄台灣乃台灣人之台灣，我中國或我中華民國等言，慫惠排斥內地人（日本人），妨礙國語（日語）普及，力主台灣人之經濟獨立，宣傳羅馬字，獎勵漢文。結果，導致島民視提倡同化主義、內地延長主義者為賣國奴，稱紳章（總督府頒與仕紳者）等為臭狗牌，以語言風俗之內地化（日本化）為恥辱……阻礙內台人之融洽，甚至有稱本島始政紀念日為島恥紀念日或島恥日者。反之，懷慕中國之情甚高，與中國人日益親善，期待國權回復，尤其是最近國民黨之進展（指國民革命軍北伐），抱持非常之快慰，祈求早日統一，致使留學中國之留學生又有顯著增加[12]。（轉引自林柏維，一九九三：一七九）

換言之，一九二○年代由文化協會所帶動的風起雲湧的文化政治運動，不但啟蒙了台人現代化的法治思想與文化生活形式，更強化台人與日人相異之民族意識，提升對祖國的懷慕之情。本書認為這是理解林明德於一九二○年代中期赴廈門求學的重要社會背景。下一節將以上述的理解

為基礎，進一步解析林明德向總督府申請赴集美中學過程中的困難與其所可能隱含的意義。

二、林明德與廈門留學

上節說明文化協會在一九二〇年代的活動，不但啟蒙台灣民眾現代化的理性思維與文化藝術形式，同時也激起台人自身的民族自覺而增加對祖國的孺慕之情，這使得台灣留學中國的人數在一九二〇年代激增。根據調查，一九二〇年赴中國之台灣留學生只有十九名而已，但是到一九二三年則激增為二百七十三名（王乃信等譯，一九八九：二三二）。台灣總督府警務局分析在短短的兩年內人數有如此劇烈增長的原因為：

11 上山滿之進（一八六九—一九三八），日本山口縣人，日治時期台灣第十一任總督，畢業於東京帝大革法科，任期為一九二六—一九二八。一九二八年六月因朝鮮青年趙明河行刺訪台的久邇宮邦彥王之台中不敬事件而引咎辭職。一九二七年，總督府採分化、懷柔、鎮壓與褫奪權利等手段分裂台灣文化協會，同年編列預算設置收容癩病患的總督府樂生院，並仿效帝展的形式在台開辦台展。一九二八年設立台北帝國大學。其最受矚目的功績是「台灣銀行事件」，成功阻止台灣銀行對鈴木商店等之不良借貸而引發的日本金融危機波及台灣使台銀倒閉。

12 《上山滿之進關係文書》中〈文化協會對策〉藏於東京大學明治文庫。林柏維轉引自若林正丈〈台灣總督府秘密文書「文化協會對策」〉，出自《台灣近現代史研究》創刊號，一九七八年四月，頁一六一—一六二。

……最大之原因則為由於文化協會活動所帶來的民族覺醒的影響，這是堪可認定的。亦即，他們把支那視為民族的祖國而仰慕思念，對支那四千年的文化傳統，引以為傲，且對之懷有憧憬之念，並期待著文化協會、台灣議會設置請願運動的發展和成功，以為台灣脫離日本的統治已為期不遠。這種見解，廣泛地瀰漫在他們之間，證諸他們的言行，亦無可懷疑的事實，這也是這種風氣的抬頭最有力的原因。（王乃信等譯，一九八九：二三二）

從日本官方的角度，台灣議會設置請願運動與台灣文化協會的活動不只提高台灣人關心社會、文化與自治等問題，更因壯大民族認同而帶動台灣青年赴中國留學的熱潮[13]。尤其是被學校退學的學生更積極赴中國留學參與抗日團體，並將所學之戰略帶回台灣，成為台灣社會運動推動主力之一（王乃信等譯，一九八九：二三三）。林明德在小學畢業後（按一九一三年出生推算），約一九二五年要求父母讓他赴廈門就學，其自言「抱了滿懷的雄志負笈祖國」或許與當時台灣政治文化運動的風氣有關。尤其到了一九二五年是文化協會演講次數最高的年代，且在許多地方演講之前，地方人士還鳴放鞭炮壯大聲勢以示歡迎。《台灣總督府警察沿革誌》認為許多演講活動動員了廣大的民眾，已經形成一種變相的「示威運動」，使得台灣人的反日情緒日漸升溫（王乃信等譯，一九八九：二〇五）。

此外，還有另一個現象可以觀察到林明德留學集美中學與當時台人的反日社會情緒，和由此招致總督府的對應政策有關。如上所述一九二〇年代初赴中國的留學生快速增加，台灣總督府為了要阻礙台人前往中國，尤其是知識分子前往中國，制定嚴格的旅券（類似當今的護照）制

度，這也是配合在台灣施行的警察制度。旅券制度除了有阻撓台灣民眾回歸中國的意味，更重要的是控制「中國革命思想及反日思想之滲透，以致台民內外結合，破壞日本帝國在台之殖民統治」（梁華璜，二○○一：一八一）。雖然在文化協會的刺激下，欲赴中國留學的青年學子人數增加，但是要取得旅券赴中國也並非易事。《臺灣民報》在一九二六年十月（也就是林明德赴廈門前後）寫到：

那些前往中國的青年們，真是難中加難啊！不獨是手續上的麻煩，而且受當局故意的刁難或延期誤日。……當局對那些青年們，特加青眼（按白眼之意）注意者，所以受當局常常故意阻擋他們的行為。故往中國的目的，若是寫留學，護照往往是領不得出來的。有時還被叫去警察局，經過警察當局一番的「說諭」（訓斥之意），因為他們認為在台已有台灣人的學校，何必到中國留學。（梁華璜，二○○一：一六○─一六一）

13　例如，從事台灣社會運動的張深切從日本轉往上海，根據黃英哲的解釋是「由於受到當時中國留學熱潮之影響，以及他本身在日本的學業並不順利，因而認為回歸祖國中國才是最佳途徑」（陳芳明，一九九八：三二）。此外，小林明德兩歲的鍾理和也曾要求父親讓他到中國念中學，鍾理和對原鄉的戀慕之情來自他二哥鍾引介五四時代的作品，與對粵曲、名勝風景的戀慕與憧憬。因此他在《原鄉人‧原鄉人》中寫到「我不是一個愛國主義者，但原鄉人的血，必須流返原鄉，才會停止沸騰！二哥如此，我亦沒有例外」（林慶彰，二○○四：二九五），從這些例子都可以印證一九一○年代台人留學中國之風氣。

台灣總督府處心積慮地防止台灣青年赴中國留學，特別是對於被學校退學或與文化協會有交涉等具反日意識的青年，寧可讓他們留學日本也必須阻止他們前往中國（同上）。日本當局極力阻止台灣青年到中國留學也呼應林明德自述的，要到廈門時辦了很麻煩的出國手續。然而更糟的是，一九三二年林明德回國後遭到日本特務的監視（林明德，一九五五：八○）。按照當時局勢來看，林明德或其雙親應該不會不知道赴廈門留學，比留在台灣或赴日留學有更多的政治負擔與風險，而他仍執意前往，這也顯示其往中國留學之心意堅決。

另一個林明德留學廈門之原因，也可能出於台廈之間頻繁的經濟與人口流動。日治時期雖然台灣的主要貿易對象是日本，但是與中國航運的往來一直很頻繁，大正初期（一九一○年代）基隆廈門之間一個月就有高達十次的航班，在經濟貿易的交流下兩岸人民也頻繁往來。這或許是因為台人多從閩、粵移民，因此閩台之間語言、風俗、人情相通。根據《近代廈門社會經濟概況》一書的記載，一八九五—一九四○年間自廈門出入的台灣人，每年有一萬至四萬人次不等；；《台灣省通志》〈政事志外事篇〉（徐亞湘，二○○○：六五）指出一八九八—一九三七年旅居廈門及福州的台灣人也從千人增加近三萬人。這些資料顯示即便日本政府想盡辦法管制台閩之間人口的流動，還是有大量的人流動於兩地。台廈兩地緊密的經貿關係，或許也是經商之家的林明德選擇留學廈門的原因。礙於目前沒有更多的證據，只能做如此推測，但是如果著眼一九二○年代留學中國學生激增的時間點來思考，文化協會對台灣學生留學中國的影響就會凸顯出來。

以林明德留學的廈門一地來看，根據一九三二年就讀於廈門英華書院的張鐘玲所載，「台灣留閩學生聯合會」在一九二二年成立時會員有九十餘人，次年即「一舉增加」為一百五十餘人（鍾

淑敏，二〇〇四：四四〇），也能呼應一九二〇年代台灣留學大陸人數增多的現象。根據一九二六年九月日本駐廈門領事井上庚二郎之調查，以廈門為主（包括少部分泉漳地區）的中（大）學生共計二百一十四人，其中又以林明德留學的集美學校人數最多有六十七人，占留閩學生人數近三分之一[14]（轉引自梁華璜，二〇〇一：二二五）。《台灣總督府警察沿革誌》也寫到自一九二一年（大正十年）前後，「台灣人留學中國的人數俄然增加，其大部分都在廈門一地」（王乃信等譯，一九八九：一二二）。如上所言，若台灣一九二〇年代留學中國之學生多數在廈門，而在廈門之學生又以集美學校最多，如此林明德留學廈門集美中學可謂留學中國的主流。那麼，九二六年前後留學廈門的林明德，可能受到當地哪些政治文化氛圍或思潮的影響呢？

駐廈門日本帝國領事井上庚二郎於一九二六年在東京召開的第一屆南洋貿易會議〈廈門的台灣籍民問題〉報告書中，以日本官員的看法提出廈門台籍生反日勢力的危險與難以控管。他表示來自台灣的學生大多對總督府統治下的台灣不滿，而廈門與國民黨的勢力之親近因此頗受影響。同時，學生聯合會的組織常有反日言論的散播，令廈門領事館深感困擾。井上庚二郎說：

……此地（廈門）又在廣東國民黨之勢力範圍，此輩對台灣不滿之學生，朝夕所接觸之教師、朋友、新聞雜誌等國民黨之色彩濃厚，致使他們直接間接或有意無意之中，沉溺於孫文

<hr>

14　其次為中華中學三十九人，英華書院二十六人，同文書院十五人。出自日本駐廈門領事井上庚二郎之報告書〈廈門的台灣籍民問題〉，大正十五年（一九二六年）九月。

主義乃至於革命思想，而對台灣政府（台灣總督府—譯者）有更加痛恨之趨勢。幾年前以來，他們已有「閩南台灣學生聯合會」之組織，最近則常在本領事館監視不到之處開會。去年五九國恥紀念日前後，反而曾經煽動冷靜的中國學生加入活動。此外，常常反抗日本之統治台灣而分發印刷品。本領事館將其領導人物之一、二驅逐以後，其團體行動頓時有減弱之勢，但尚不能掉以輕心，尤其是最近這些不良分子，有轉向上海或廣東遊學之勢，而兩地之宣傳運動（活動）強勁地展開中。……無可諱言，本領事館對此事感感棘手。回過頭來，對他們的行動如果經常可掌握情報並非無法取締，但積極的輔導方法可說殆無。關於此點隨時都在喚醒（提醒）外務省及台灣總督府加以注意，並建議（懲惡）將來要制定對策。在台之「文化協會」的宣傳及國民黨的感化應為有關當局最需注意者。（轉引自梁華璜，二○○一：二二五）

從廈門領事井上庚二郎的說詞可知林明德留學廈門之際，廈門學生的反日風氣仍非常強烈。雖然廈門比不上廣州在革命與政治運動上熱烈且具體，然而廈門留學生如同廣州、北京、上海其他各地的留學生般具有反日精神，並與當地的反日會社合流。如一九二三年旅居閩廈的台灣學生在廈門成立「台灣尚志社」，發行雜誌《尚志廈門號》揭露日本殖民台灣的惡行，因此在《台灣總督府警察沿革誌》中，日本官方認為雖然尚志社成立的表面理由是「以互助精神，切磋學術，謀求文化的促進」，然實際行動則是「站在民族自決主義的立場，啟蒙台灣民眾的民族觀念為主，所寫藏的意圖，無非是使台灣脫離我統治，為其終極目的」（王乃信等譯，一九八九：一二二）。一九二四年廈門也曾召開台籍學生大會——「閩南台灣學生聯合會」——呼應台灣反日

運動，提出反對拘捕台灣議會設置請願運動人員與反對台灣總督府的壓迫政策，並設置戲台演出台人受日本政府壓迫的情節，高唱〈台灣議會設置請願歌〉以壯大氣勢，還召開演講選出各校代表輪流上台講述台灣史或日本統治下台人悲苦的遭遇。一九二五年又組織「廈門中國台灣同志會」，並把反日的宣言張貼於廈門市內各處（同上，頁一二四、一二八）。日本作家佐藤春夫一九二〇年代到廈門旅行時，看到「廈門市內到處貼滿反日的海報」（阮斐娜，二〇一〇：一二六）。從這些現象可觀察到廈門地區反日風氣的熾熱。此地的留學生也和北京、上海、廣州其他大陸地區的台灣留學生般，任何行動都受台灣總督府的關注與監視[15]（張深切，一九九八：四〇一；鍾淑敏，二〇〇四：四四〇）。

就林明德自身的選擇而言，家中經商的他決定留學華僑商人陳嘉庚（一八七四—一九六一）創辦的廈門集美中學（一九一八年開課），而不是由傳教士在廈門開辦的英美體系的英華書院或同文書院，除開上述所說這是台灣留閩學生最多的學校，是否也是一種追求民族認同的展現？陳嘉庚成長在內憂外患的近代中國，目睹中國對外強侵侮的乏力、鄉民的無知散漫與村內同宗間無止息的械鬥，因此他把富強國家、振興民族當成自我的職責[16]。出生廈門市集美鎮的陳嘉庚因為

15 關於廈門的學生運動、會社宣言與章程可參考《台灣社會運動史（1913-1936）》，台灣總督府警務局所編之《台灣總督府警察沿革誌第二篇——領台以後的治安狀況（中卷）》，頁一二二—一二三。

16 關於陳嘉庚的少年生活如何影響其後來的人生目標，參照洪永宏編撰，《陳嘉庚新傳》之第一章〈國家苦難深重，自小憂國憂民〉（新加坡：陳嘉庚國際學會，二〇〇三）。

地緣之故，使他從小就聽聞與見識到列強對中國的欺凌。鴉片戰爭雖然發生於陳嘉庚出生前三十年，然而在廈門的軍民曾英勇抵抗過英軍的侵略，播植了當地反抗外強的種子。當廈門被迫列為通商口岸時，「湧入廈門的列強你爭我奪，建立租界，控制海關，千預民政，更使民眾因國權喪失而深感憤慨」（洪永宏，二○○三：五）。同時，港口的開放導致原有的生活形式崩潰，日益貧窮的人民淪為列強販賣之物，被賣到美洲、澳洲、南洋地區當苦力「豬仔」。廈門成了全中國苦力出口的大口岸。受私塾教育的陳嘉庚少年成長在國力窮弱、飽受列強欺凌的中國，蘊生了文人志士憂國憂民的情懷。為了要振興國家民族，陳嘉庚在新加坡經商致富後傾出資產興辦教育（同上，頁五、四四三）。一九一○年代起，陳嘉庚創辦集美小學、中學、師範學校乃至廈門大學[17]。他之所以願意把歷經風險辛苦賺來的錢全數捐出辦教育，在於「嘗觀歐美各國教育之所以發達，國家之所以富強，非由於政府，乃由於全體人民。中國欲富強，欲教育發達，何獨不然」（同上，頁七七）。在新加坡經商的陳嘉庚對比歐美與中國的文化、科技、教育等各方面後，認為中國的貧弱起於教育，因此他一心要以教育、科學重振中國國力，是位具有強烈民族情懷的華僑富商。陳嘉庚對當時同屬東亞的日本不斷騷擾欺凌中國感到十分憤慨。他的愛國精神、對國家富強的期望與反日情結可以從他對五四運動的支持看出。他說：

　　彼野心家（指日本帝國主義）能剜我之肉，而不能傷我之生；能斷我臂（指割占台灣），而不能得我之心。民心不死，國脈尚存，以四萬萬之民族，絕無甘居人下之理。今日不達，尚有來日，及身不達，尚有子孫。如精衛之填海，愚公之移山，終有貫徹目的之一日。（同

林明德選擇了富有強烈國族意識、更痛恨日本侵華行動的陳嘉庚創辦的集美中學就讀，是否也折射出他自己在當時的理想與志向？

將林明德赴廈門集美中學的行動脈絡化，筆者指出林明德在總督府刁難赴中國留學的旅券政策下仍執意前往廈門，此行動與一九二〇年代文化協會所帶動的文化政治風潮、民族認同意識高漲相呼應。而林明德選擇就讀陳嘉庚創辦的集美學校更可能增強其反日意識。這些皆可能成為林明德留日時立志編創中國舞的潛在因素。然而，直接影響林明德赴日習舞並最終編創中國風舞蹈的原因，是其由廈門返台後的遭遇。一九三三年林明德回台後時常遭到日本特務的跟監與監視，按他自己的說詞是日本憲官對於留學中國回台的學子都特別注意（林明德，一九五五：八〇）。當特務知道他喜歡舞蹈，問他想舞何種舞蹈時，他回答要舞中國古典舞。而此回答卻遭特務的惡言相向：

中國古典舞？你是中國留學生，而又愛好中國舞，那麼，你馬上回到中國去！馬鹿野郎

（上，頁七五）

<hr/>

17 陳嘉庚人才養成之道，也是集美學校的校訓——「誠毅」。「誠毅」最基本的涵義是誠以待人，毅以處事，做一個對國家對社會有貢獻之人。參閱「陳嘉庚紀念館」http://www.tankahkee.cn/Detail.aspx?id=168&class=11。擷取日期二〇一三年十二月十一日。

（即混蛋東西之意）。（林明德，一九五五：八〇）

這些話刺激林明德，不但強調日本人與中國人在文化上的不同，更顯示出日本人的優位，日本人才是握有統治權力的殖民者，可以頤指氣使。然而，對一位愛好中國戲曲藝術且有可能原本就有反日傾向的青年知識分子，這種方式反倒增強了他的文化認同感與不服輸的精神，因此萌發其研究中國舞蹈的動力。林明德說：

> 我個性比較倔強，有自我意識，對日特務的這種蠻橫的言行，可能只是潛藏於心而發奮，促成了我潛心研究和提倡民族舞蹈，而跨進了舞臺，走上舞蹈圈子裡的機緣。（林明德，一九五五：八〇）

日本特務的言行不但沒有挫折林明德身為中國人的認同，反倒激發了他以展演中國舞來彰顯其認同。如果不是日特務如此激烈的言語，林明德對中國古典舞的嚮往，可能只是潛藏於心而不一定實踐。然而，把憤怒的情緒轉化為對中國舞蹈研究的動力，促成他勇於背棄社會與家庭的期待去追尋理想，是他看到同屬日本殖民地的韓國舞者崔承喜（一九一一─一九六九）來台的演出。之後，林明德便入日本大學藝術科就讀，師事崔承喜，學習西洋古典舞蹈（陳玉秀，一九五二）。林明德受崔承喜演出的激勵和許多台灣有名望的舞蹈藝術家如蔡瑞月或後來的林懷民踏上舞蹈旅程類似，都是看過某個演出後，知道自己的理想可能透過某種方式實現，才激發他們

步上追尋舞蹈藝術之路。追隨崔承喜的過程在一九五五年白色恐怖當下，林明德並沒有在自傳的文中說明，主要是因為崔承喜在日本殖民朝鮮時，除了有強烈的自我民族認同外，受其哥哥與夫婿安漠（韓國無產階級藝術家聯盟旗下的政治激進分子，曾數度參與政治運動被捕入獄）的影響與左翼人士關係密切，並於二戰後舉家遷居北韓（下村作次郎，宋佩蓉譯，二〇〇七：一六三—一六五）。

第二節　聞名世界的舞姬：崔承喜

一、述描崔承喜

與林明德年紀相近的崔承喜於一九一一年出生於漢城「兩班」[18] 士大夫家庭。崔氏一家在日本殖民朝鮮後的一連串政策下逐漸沒落（下村作次郎，宋佩蓉譯，二〇〇七：一六五），甚至淪落至三餐都成問題的窘境。崔承喜自述：「當時的日記裡還寫著『我和母親互相把飯菜讓給對方吃』等令人感到不勝唏噓的內容，不過那時我們真的已經窮到連第三餐都沒著落了」（崔承喜，胡萱苨譯，一九三六b：四〇）。一九二五年崔承喜從漢城「淑明女子高等普通學校」畢業，因為小學跳級的關係致使年紀太小無法進入理想中的東京音樂學校或者是京城師範學校。一九二六年三月受到積極活動於左翼團體焰群社[19]的大哥崔承一（作家）的鼓勵，去「京城公會堂」看石井漠的演出，受到現代表演形式舞碼《囚人》（囚はれた人）、《憂愁》（メランコリー）、《蘇爾薇琪之歌》[20]（ソルベチイの歌）的衝擊[21]，立即追隨石井漠赴日學舞，於三年後返韓開設舞蹈研究所（下村作次郎，宋佩蓉譯，二〇〇七：一六四）。

如同當時朝鮮主流社會的觀點，崔承喜對舞蹈的態度一開始是排斥的，她認為舞蹈是粗俗低

18　兩班，在韓國屬於一種身分階級的名稱，相當於士、農、工、商階層中「士」的社會階級，是知識分子亦擁有政治權力。

19　成立於一九二三年的焰群社是朝鮮第一個革命文藝團體，以開展無產階級文化運動為目的，設立文學、戲劇、音樂等三個部。由於日本政府的壓迫，焰群社於一九二五年解散，其後成員大部分加入了無產階級文學組織「卡普」（朝鮮普羅列塔利亞藝術同盟的簡稱）。一九二七年「卡普」進行了整飭，宣布以馬克思主義為指導，開展無產階級的藝術運動，提出要徹底批判封建主義和資本主義，和古早勢力相抗衡，展開思想領域的鬥爭。總部下設文學、戲劇、音樂、電影、美術等部，並在平壤、海州、元山、開城、日本東京等地設立支部。改原機關刊物《文藝運動》為《藝術運動》，由東京支部發行。成員發展到兩百多人。一九三一年和一九三四年，日本帝國兩次進行大逮捕，使大批「卡普」作家入獄。一九三五年，終於被日本統治當局強迫解散，發起人朴英熙和金基鎮的背叛，也給「卡普」的活動造成一定的困難。資料參考曾天富，〈日據時期台灣與韓國文學之比較研究——左翼文學論之比較研究〉，行政院國家科學委員會專題研究計畫成果報告，二〇〇〇。黃景民，〈卡普與左聯比較〉，《陽信農業高等專科學校學報》一六（二），二〇〇六，頁六〇－六三。與百度百科「焰群社」條目。

20　〈蘇爾薇琪之歌〉（Solveig's Song）是葛利格（Edvard Grieg, 1843-1907）應邀為易卜生（Henrik Ibsen, 1828-1906）的詩劇《皮爾金》（Peer Gynt）所寫的配樂中的第二部。場景是皮爾金要遠離，蘇爾薇琪唱出等候一生的心聲。歌詞如下：

The winter may pass and the spring disappear, and the spring disappear;

The summer too will vanish and then the year, and then the year.

But this I know for certain: you'll come back again, you'll come back again.

And even as I promised you'll find me waiting then, you'll find me waiting then.

Oh-oh-oh

God help you when wand'ring your way all alone, your way all alone.

God grant to you his strength as you'll kneel at his throne, as you'll kneel at his throne.

If you are in heaven now waiting for me, in heaven for me.

And we shall meet again love and never parted be, and never parted be!

Oh-oh-oh

下的活動。崔承喜並非如台灣現代舞的先輩，是透過日治現代化教育中的體育舞蹈課或參與遊藝會表演的體驗熟悉舞蹈，進而喚起內心的熱愛。崔承喜追隨石井漠習舞是經過留學日本看過石井漠演出的大哥崔承一的鼓勵，在觀賞表演當下即受到極大的震撼，甚至翻轉了視舞蹈為粗俗低下的觀念（下村作次郎，宋佩蓉譯，二〇〇七：一六四；Zile, 2001:186），在崔承喜二十五歲時的自傳中，她說：

> 我認為舞蹈是低俗與粗鄙，但我哥哥的話影響了我，當我觀賞舞台演出時我整個人很快地就被吸引了……被某種力量所啟發……石井漠的著名舞蹈……有著強力激發我心深處的潛在感覺……。[22]（轉引自 Zile, 2001:186）

從上述的舞碼名稱可以想見石井漠當時表演受壓迫並渴望自由為主題的舞蹈，帶給身為被殖民者與身陷窮困的崔承喜內心巨大的撼動，讓她覺得「我可以走的路除此之外沒有別的」（下村作次郎，宋佩蓉譯，二〇〇七：一六四）。崔承喜追隨石井漠習舞的動機和台灣第一代女舞蹈家非常不同。蔡瑞月在一九三〇年代看石井漠舞團的演出，令她印象深刻的舞蹈是穿腳尖鞋的亮麗芭蕾舞作《謝肉祭》（嘉年華）（蕭渥廷，一九九八 a：一一）；反之，崔承喜在一九二六年追隨石井漠學舞之旅並非只是對身體的舞動有所偏好，而是在自己身陷的被殖民困境中，發現舞蹈能作為內心受苦表現與抒發的管道。換言之，崔承喜迎向舞蹈之路是根據親身被殖民、被剝奪的經石踏上舞蹈之旅的推力，顯然是因為對石井漠的舞作產生與自身困境呼應的深沉共鳴。這也顯示崔承

驗而對石井漠的舞蹈有所感、有所悟，這是迥異於出生（小）資產階級，憑著自身對舞動的熱愛而邁向舞蹈的第一代台灣女性舞蹈家。在邁向舞蹈之路的入口，崔承喜發現舞蹈能鮮明地揭露被壓迫人的低吟，相對地，台灣女子投入舞蹈是因為在舞動中她們感受到生命的歡快。崔承喜看了石井漠的演出受到感動而立志追隨石井漠學舞，可能與林明德看了崔承喜的演出而追隨其門下學舞有相似的心情與懷抱，二者都不單純只是因為對舞動本身歡快的喜好，而是因為對舞蹈同時能夠表現出被殖民者心中受壓迫所造成的深沉感受與希求解放的理想，也能表現民族認同的自信。

出生兩班之家的沒落貴族崔承喜赴日學舞，對當時的朝鮮社會也造成不小的震撼。當時的韓國人對舞蹈懷有強烈的偏見，認為舞人是「妓生」——一種以身體在酒席間舞動取悅觀眾的職業，這種觀念相似於當時台灣的「藝旦」。如此，赴日學舞是一件驚天動地的大事，成為整個京城（漢城）的一大傳聞。崔承喜說，首先是父母的反對：

然而父母親極力反對，他們覺得「跳舞是妓生做的事情，絕對不可碰。」（崔承喜，胡萱

茹譯，一九三六ｂ：四一）

21 石井漠早年的舞蹈風格多為悲苦、磨難、掙扎等關懷人性與社會不公等議題（Ziile, 2001:188）。

22 原文為"I thought dance was something low and crude. But with the influence of my brother's words, as I watched the stage my whole being was quickly attracted...by some kind of powerful inspiration...Ishii's famous works... have a powerful underlying feeling that evoked the spirit hiding at the bottom of my heart....".

再來是學校與社會：

當時外面還謠傳「崔家因為沒錢，把女兒以三百圓賣了去當妓生」，特別是女學校還說「應該要把這種當上舞者的畢業生除名」，在京城鬧得沸沸揚揚。唯一只有哥哥總是寫信鼓勵我「所有的反對都讓我來處理承受，你既然已經去了東京，不管有多苦，都要忍耐，有成就後再回來。」（崔承喜，胡萱苡譯，一九三六b：四二）

受到東亞傳統社會對舞者身分地位認知的影響，台、韓第一代女性舞蹈家的舞蹈之路都曾有過如上述不能獲得社會認同的過程。因此這一代的女性舞蹈家不只對舞蹈藝術有開路先鋒的貢獻，對於改變社會對舞蹈之為藝術的認識與道德觀也有不容忽視的影響，這在第七章會以蔡瑞月的台灣經驗為例子做更深層的剖析。

一九二九年八月崔承喜離開石井漠回到漢城開設舞蹈研究所[23]，於一九三一年與早稻田俄文系的朝鮮無產階級藝術家聯盟之成員安漠（本名安弼承）結婚，引介兩人認識的是當時此聯盟的指導者朴英熙（下村作次郎，宋佩蓉譯，二〇〇七：一六五）。這樁婚姻類似於一九四七年蔡瑞月與雷石榆的結合（見第七章），對當時仍保守的朝鮮與台灣社會有極大意義，此意義在於：以舞蹈表演為專業的女性舞蹈家能被知識界與藝文人士接納為藝術領域的一員，迥異於過去被認為是身分卑賤、供人娛樂的玩物。當然這個轉變也由於舞蹈表演者的身分、表演的社會脈絡與意義迥異於過去朝鮮、台灣社會的「妓生」或「藝旦」。但是從崔承喜的自述可以觀察到，雖然新知

識分子能夠接受與欣賞現代舞蹈藝術，但卻仍有部分人還停留在傳統的觀念看待舞蹈藝術，例如崔承喜的母親。根據崔承喜對其婚前舞蹈表演的回憶：

這場公演也是超乎想像地大受歡迎，我們都非常高興，但是母親依舊非常傷心地哭訴說「生活困窮又不願找個好人家嫁了，在舞台上衣不蔽體，或倒地或掙扎，靠這樣以維生，可憐呀可憐」。她總是跑到演員休息室抽抽噎噎地哭。不管我是多麼受歡迎，滿場的觀眾給我多熱烈的掌聲，對母親來說都是悲涼痛苦的吧。（崔承喜，胡萱苾譯，一九二六b：四二—四三）

崔承喜的母親表現的正是一位朝鮮傳統女性的價值觀，她特別在意的是表演者服裝上「衣不蔽體」與動作上「或倒地或掙扎」，這同蔡瑞月的大哥看到她身著短裙與男舞者共舞而說出「要有嫁不出去的打算」類似，都直指現代創作舞蹈所呈現的樣態，大大違反傳統禮教社會的道德觀與對女子美好人生的期待。崔承喜的母親更在意「生活困窮又不願找個好人家嫁了」此種女性以夫以家為依靠的傳統觀念。能夠欣賞與接受崔承喜與蔡瑞月之人皆是左翼文藝青年而非只是現代知識分子，前者是安弼承後者是雷石榆，這個現象是否是因為左傾知識青年對衝撞保守社會的藝

23　參閱《臺灣日日新報》昭和四年（一九二九年）九月六日的報導〈陸續有團員脫離石井漠團隊，妹小浪、台柱崔承喜，掀起舞蹈界一片波瀾〉。

崔承喜早期舞蹈的回顧，使我們可以透過小說感受當時觀眾受崔承喜舞台表演之震撼：

康成注意過崔承喜的舞蹈，在一九五一年的小說《舞姬》中，透過身為芭蕾舞者的女主角波子對

《祈求解放的人們》、《放浪人的悲傷》（朱立熙，二〇〇七）。日本第一位諾貝爾文學獎得主川端

井漠早年陰暗的風格，反映身為殖民地人民的內心訴求與被壓迫的哀傷，如《印度人的悲哀》、

喜於舞蹈創作初期帶有明顯的左翼色彩與民族抗爭精神。崔承喜創作初期的舞碼主要是繼承石

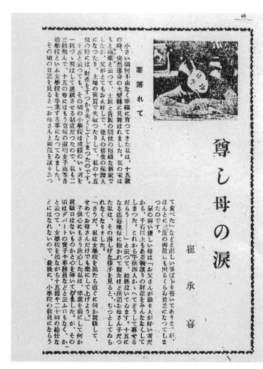

圖5.2　崔承喜在《臺灣文藝》的文章〈尊し母の淚〉

文形式特別欣賞，還是只是巧合？

如上所述，環繞在崔承喜身邊的人皆屬左翼藝文人士，包括她最親近的大哥與丈夫。安漠對往後崔承喜的舞蹈表演具有重要的影響力，他不但是崔承喜的經紀人也參與舞蹈製作過程，其中包括崔承喜短髮的個人造型、表演服裝與舞蹈設計等（下村作次郎，宋佩蓉譯，二〇〇七：一六五；Kim, 2006:174），如此不難想見崔承

我看了也感到很震驚，居然能由無言的舞蹈中感受到韓國人民的叛逆與憤怒！那樣質的舞蹈表現了一種焦躁、抗爭的情緒。（川端康成，鄭秀美、竺祖慈譯，一九九三：一一五）

崔承喜透過舞蹈表現出被殖民地人的苦難，甚至對日本殖民政府的怨恨、憤怒，這些藝術化的生命經驗除了受石井漠早期陰暗的舞蹈風格之影響，更主要的是來自崔承喜身為被殖民地人自身被壓迫的生活體驗，與丈夫在一九三一年新婚時就入獄的困頓。一九三一年崔承喜在結婚三個月時，安漠就因為日本政府對無產階級藝術家進行大逮捕而入獄，雖然只有短短的七十天即歸來，卻對崔承喜造成很大的衝擊。她曾以《苦難之路》為題，表現五個囚人被束縛在陰暗的房間裡掙扎時的痛苦（崔承喜，胡萱苡譯，一九三六 b：四三）。崔承喜早期的舞蹈創作風格延續石井漠灰冷、抗議的路線，這與她以朝鮮風舞蹈成名後的明亮鮮麗有所不同。

一九三四年九月崔承喜在日本舉辦首次的個人舞蹈發表會，尤其因為現代化朝鮮舞蹈獲得日本藝術評論界、文學界的讚賞而一舉成名。川端康成視崔承喜為日本最頂尖的舞蹈家，他認為崔承喜有出色的肢體表現，她的舞蹈展現驚人的力道並且正值跳舞的年紀，同時富有顯著的民族特色（下村作次郎，宋佩蓉譯，二〇〇七：一六三─一六五）。無產階級演劇家村山知義認為崔喜以現代肢體動作重新詮釋與創作朝鮮舞蹈，是「遺產的批判性擷取」。村山知義說：

崔承喜在肢體上的天分及長時間接受近代舞蹈的基本訓練，讓舊朝鮮舞蹈獲得重生。這是優秀藝術家才能做到的事。生硬的話來表達的話可說是「遺產的批判性擷取」。我們藉著崔承

喜可以接觸古代的半島在開始時其隆盛時代的豐饒但後來卻回歸湮滅的藝術容貌。我們可以感受到「日本」的母親，以及其母親的氣息。（下村作次郎，宋佩蓉譯，二〇〇七：一六六）

一九三四年後，崔承喜的創作從早期帶著反抗精神的風格，逐漸轉變為明亮具有朝鮮傳統特色的新編民族舞。一九三五年《東京朝日新聞》報導崔承喜在東京日比谷公會堂舉行第二次新作發表會，舞作呈現崔氏個人風格、帶有強烈民族特質。因此她在一九三七年到一九四〇年巡迴歐美期間的舞碼多是取材自朝鮮舞蹈的新創作（Zile, 2001:259-262）。川端康成的小說《舞姬》寫到：

日漸走紅後，崔承喜的舞蹈也變得華麗、明快，再也看不到那種因悲傷與憤怒得不到宣洩而產生掙扎的生命力……也許因為朝鮮舞蹈受歡迎，所以她很少表演石井風格的舞蹈了。然而她在歐美時，自稱是朝鮮的舞姬；在日本，則自稱半島的舞姬。（川端康成，鄭秀美、竺祖慈譯，一九九三：一一五）

崔承喜現代化朝鮮民族舞蹈的表演獲得日本舞蹈界與媒體的矚目，而被譽為「半島的舞姬」。此後她的舞蹈逐漸以現代形式的技術、審美觀重新創作朝鮮民族舞而獨樹一格。從崔承喜對自我的定位與日本媒體對她的稱呼，她顯然是以朝鮮人的身分走紅於日本藝壇。受到日本藝文界的大力讚揚，崔承喜在一九三四—一九三七年間極速走紅，估計她在此時約演出六百場，有兩百萬人看過她的演出（Kim, 2006:175）。崔承喜不只是在日本民間社會掀起一波韓流，更重要的

是她在日本藝文界被極度地尊崇。

當時日本知名的文化界人士都是崔承喜的粉絲，他們組成了「崔承喜舞踴同好會」，包括後來在一九六八年得到諾貝爾文學獎的作家川端康成，以及武者小路實篤、高見順、火野葦平、千田是也等人；幾位大牌畫家像安井曾太郎、東鄉青兒、小磯良平、梅原龍三郎等，也都曾以崔承喜的舞蹈入畫。（朱立熙，二〇〇七）

此外，崔承喜不只是舞蹈家，還是當時流行文化的明星。她拍廣告、穿梭在幾部電影中，也以二十出頭的年紀拍了自傳性的電影《半島的舞姬》[24]，灌錄唱片《鄉愁的舞姬》、《祭的夜》。她也很會為自己宣傳，請有名的攝影師幫她拍照展覽並出售自己的照片[25]（Kim, 2006:192）。一九三五年前後，崔承喜舞團的演出費用是其師石井漠舞團的十倍以上，當時石井漠舞團的演出費大約是五百元，崔承喜舞團是五千元（下村作次郎，宋佩蓉譯，二〇〇七：一六六）。可見一九三〇年代中期崔承喜在日本知名度之高。

一九三七年崔承喜乘著在日本的高知名度，開始美、歐與南美洲為期三年的巡迴演出，並成

24　參閱《東京朝日新聞》新映畫評專欄〈半島的舞姬〉的介紹。昭和十一年（一九三六年）三月三十一日。

25　崔承喜很享受奢華的生活方式，她先生安漠一度要她稍微節制，並注意出席場合服裝的穿著要適合與會來賓的階層（Kim, 2006:192）。

為一九三八年於布魯塞爾舉行的世界舞蹈大賽的評審，與當時歐洲舞壇聞人拉邦（Rudolf Laban, 1879-1958）[26]、尤斯（Kurt Jooss, 1901-1979）[27]同席，直到一九四〇年再度返回日本。崔承喜在歐美巡演時雖拿著日本護照，名字以日文發音Sai Shoki取代韓文發音的Choe Sung-hui；然而她的舞蹈清楚地標示其身為「朝鮮的舞姬」，堅持自己的朝鮮身分認同。西方世界也讀到這一點，記者寫道「日本奴役朝鮮，卻奴役不了崔承喜」（顧也文，一九五一：一〇），因此她具朝鮮特色的舞蹈在日本殖民朝鮮的背景下，無疑帶有民族性的政治意涵[28]。然而，崔承喜的歐美演出得以成行，也暗藏許多她與日本官方的政治妥協，例如她拿的是日本護照、宣傳是以日文發音，也因此在二戰之時的美國巡演引起當地韓國人與猶太人反感，並在她演出的劇場前抗議（Zile, 2001:218）。身為被殖民地人的崔承喜為了要揚名國際，必須得在藝術與政治之間與日本政府（甚至美國政府）周旋。崔承喜為了能獲得藝術上的表現而善於與日方交涉，這點在王昶雄寫給林明德的信〈給舞蹈家的友人〉中也提到過。王昶雄以崔承喜為模範，對追求舞蹈藝術的林明德的告誡為：

　　像她這種能依場合而下跪乞憐，或立刻又精力旺盛地振奮努力。這種像韓信能夠忍受胯下之辱般堅韌不拔的性格。老實說，你沒有像這種程度的決心和堅韌性格。（王昶雄、張季琳譯，二〇〇二：二三）

然而也是這樣如韓信般能屈能伸的性格，讓崔承喜在二戰結束後被一些韓國人認為她長袖善舞、

政治立場不穩定的原因（朱立熙，二〇〇七）。

一九四〇年夏天崔承喜回到日本，她的舞蹈成就得到旅日韓僑的熱愛，但是也開始受到日本警視廳的注意，認為她有利用表演機會壯大朝鮮人民族意識之嫌。於是日方要求她未來演出的舞目，必須有三分之一是與日本有關的素材。崔承喜因而結合了日本的能劇與歌舞伎創作了《武魂》、《追分》、《生贄》、《靜御前》等舞碼。這也顯示在二戰之際各類的藝術形式皆無法逃避日本政府的監視與要求，並顯現政治局勢、藝術家的運作謀略與藝術表現的主題內容環環相扣之關係。

從以上的討論得知，一九三四年崔承喜舞蹈風格從抗爭、磨難的主題轉移到開發現代形式的朝鮮民族舞。而這時期正值日本右派逐漸掌權邁向軍國主義之路[29]，共產與左翼不論政治思想或藝

26 拉邦被喻為現代舞之父，德籍。最有名的是對舞蹈建立起內部分析系統，如拉邦舞譜與動作分析。

27 德國著名編舞者，拉邦的學生。德國著名福克旺舞蹈劇場（Folkwang Tanztheater）的創立者。

28 關於記者與舞評如何描述崔承喜的美國行，可參見Zile, Judy Van, 2001, "Perspectives on Korean Dance" 一書中第八章 'Choe Sung-hui: A Korean Dancer in the United States'.

29 日本雖在一戰時發了戰爭財，但一九二〇年出口業大幅衰退出現戰後不景氣，工廠的損失對製造業造成嚴重打擊，接著是一九二七年的金融界經營惡化的金融恐慌，最後終於捲入一九二九年的世界經濟大恐慌，景氣出現空前蕭條。在一連串的經濟蕭條而不景氣與失業問題更加嚴重的同時，因為民主趨勢高漲，政黨為了確保政治資金而向金融界、大企業靠攏，使得政界貪腐盛行。在政治經濟兩相垮台下，日本民眾失去對政黨政治的信任而期待強權領導，軍方勢力因此在民眾的默許下抬頭（武光誠，二〇〇七：二五二–二五八）。為了解決日本的國內危機，軍方把眼光放在以武力擴張領土上。九一八事變後，日本軍部日漸活躍，暗殺事件層出不窮，逐漸步上法西斯之路（鄭樑生，二〇〇三：一八一）。

文組織——被擊潰破滅之後。崔承喜舞蹈風格的轉向或許可以置入此政治風向的脈絡來思考。

二、崔承喜的竄紅

崔承喜於一九三○年代在日本極速地竄紅，有其個人天賦與社會文化因素。身為一位舞者，崔承喜有天生的優勢，就是她那細長超過一六五公分的身高。她的身長不只是高於當時平均一五○多公分的女性舞者，也比一些男性要高（Kim, 2006:184）。這使她在石井漠舞團時就特別引人矚目。高姚的身形使她舞動時能夠使用的空間更大、肢體線條分明，加上舞蹈時外放的力道，使得崔承喜的舞蹈表演鮮明清楚。這是崔承喜在當時比起其他日本舞蹈家得天獨厚的天賦。崔承喜舞蹈時的外放力道與延展的動作線條，凸顯出她的舞蹈不同於傳統朝鮮或日本等東方地區內斂保守的舞蹈動作形式。立基於西方舞蹈訓練體系下所養成的外放動作風格，使她在創新韓國傳統舞蹈時富有獨特的韻味，雖然其師石井漠與美國舞評家認為，崔承喜的韓國創作舞蹈只停留在迷人與取悅觀眾，卻沒有進入深刻感動觀眾的層次（Zile, 2001:190）。對石井漠來說，崔承喜的舞蹈沒有深層的感悟性、也無批判性[30]。然而，若從民族特殊性的角度而論，身為被日本殖民統治下的子民展演自己母國的文化，其所彰顯的是一種抵抗殖民者文化霸權的象徵。崔承喜不但表現出殖民宗主國之人無法創作的朝鮮民族舞，也企圖使逐漸消亡的朝鮮傳統舞蹈重生。她透過舞蹈與殖民者的文化區分，凸顯自我民族的身分認同，以文化藝術作為政治抗爭的手段。

Kim（2006:185）認為日本觀眾對崔承喜的喜愛來自她們對自己身形線條理想的投射，以及在貌似西方的身材上卻蘊含著東方風情的韻味。現代化進程中，日本一方面積極向西方學習，另一方面又想展現異於西方的特殊性；崔承喜修長的身形線條、亮麗活躍的動作，加上東方臉孔與氣質是她能吸引日本觀眾的原因。《臺灣日日新報》在崔承喜來台巡演前夕的公演寫真中，即展現崔氏高䠷姣美的身形與活潑自信、充滿希望的舞姿（如圖5.3）。崔承喜同時能表現西式強而有力或向外延展的舞動風格，也能展現東方風情中單個身體部位舞動的細緻美感。在創新朝鮮傳統舞蹈上，她賦予舞蹈更多的活力、表現性、外展性，使其符合現代人視覺感受。崔承喜的舞蹈展現了在藝術技術上能與西方現代舞並駕齊驅的水準，同時又雜揉東方民族的特殊性。她展示了與西方競逐的東方在舞蹈上不只是有能力與西方現代舞並駕齊驅，還能開展出西方所沒有的特殊性。

除了崔承喜獨特的身形與舞作風格，一九三〇年代中期崛起的她正好趕上日本從大正到二戰前現代舞蹈蓬勃發展的時期，蔡瑞月的老師也是石井漠的學生石井綠指出，二戰前的年代是「日本舞蹈的黃金時代」（蕭渥廷，一九九八a：三）。此黃金時代源於內外兩方面的交互影響。

一九一一年落成的帝國劇場[31]開始上演西方的戲劇與舞蹈作品，從此招募並培養了包括石井漠（Ishii Baku, 1886-1962）、高田雅夫（Takada Masao, 1895-1929）與生原世子（Hara Seiko, 1895-1977，因與高田雅夫結婚而以高田世子聞名）等之後離開劇場自成一家的舞蹈家。石井漠在一九

30　筆者從崔承喜舞姿的影像中可以稍微體會石井漠或美國舞評家的觀點。她的舞蹈圖像有許多帶著亮麗的笑容，配合華美的服飾，展現其迷人的女性丰采。

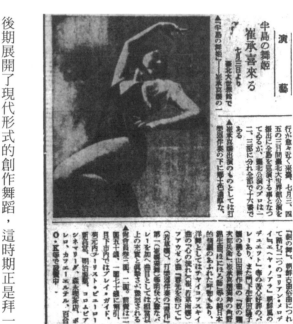

圖5.3　崔承喜來台巡演前夕《臺灣日日新報》刊登的舞姿

後期展開了現代形式的創作舞蹈，這時期正是拜一戰之賜[32]使得日本經濟成長迅速、基礎建設興盛、大眾文化蓬勃發展百花齊放、消費社會逐漸興起、強調個人自由與解放的大正時代（一九一二—一九二六）（竹村民郎，林邦由譯，二○一○）。在此時代脈絡下，實驗性的舞蹈與劇場得以發展與維持。

石井漠的創作舞在日本建立名聲後，一九二二—一九二五年旅歐美學習與表演，在大約同一

一五年因與古典芭蕾教師（義大利人羅西）對舞蹈有不同的理念離開帝國劇場。當時石井漠受到旅德歸國的音樂家山田耕作所帶回的歐洲新舞蹈運動知識的刺激，展開創作舞蹈的摸索，於一九一六年發表了舞踊詩《青藍的火焰》、《日記的一頁》與舞踊劇《明闇》（蕭渥廷，一九九八a：二四）。根據趙綺芳（二○○八：四三）的研究，這是日本最早的現代創作舞。受到旅歐藝文人士的影響與跨藝術領域的交流，日本從一九一○年代中

時間，日本的劇場與舞蹈人士相繼向西方取經（趙綺芳，二〇〇八：四四）。同時，歐美著名的舞蹈家也在一九二〇與一九三〇年代陸續訪日，例如著名的俄國芭蕾舞家安娜・帕弗洛娃（Anna Pavlova, 1881-1937）於一九二二年訪日；另一位俄國舞蹈家伊麗安娜・帕弗洛娃（Eleana Pavlova, 1897-1941）停留日本傳授芭蕾技術並培養了許多日本芭蕾舞者；一九二五與一九二六年美國的丹尼蕭恩舞團（Denishawn）帶來創作形式的東方舞蹈；一九二九年佛朗明哥舞者La Argentina在東京帝國劇場演出[33]；一九三四年德國現代舞大師瑪麗・魏格曼（Mary Wigman, 1886-1973）的學生

31　帝國劇場由日本實業家澀澤榮一、大倉喜八郎共同設立。帝國劇場興建計畫始於一九〇七年，是日本第一座西式劇場，由橫河民輔負責設計具文藝復興的建築風格，是日本近代劇場的象徵。帝國劇場下設有女子演員學校（一九〇八年起）、管絃樂團與歌劇部。第一屆樂團於一九一〇年招募二十五名成員，石井漠為其中之一。劇院落成於一九一一年。後因經費因素，管絃樂團與歌劇部合併為洋劇部。當年最流行的宣傳口號就是「今日的帝劇、明日的三越」（今天進得了帝劇，明天就能成為三越消費層」）（趙綺芳，二〇〇八：四三），進入帝劇成為階級上升的指標，同時象徵揭開消費時代的序幕。石井漠創作日本新舞蹈之所以能夠引起特定觀眾的迴響，與日本在一九一〇年代逐漸進入消費社會與生活各層面不斷創新有關。

32　第一次世界大戰的爆發使得日本在國際貿易的結構性位置發生變化。一方面是歐洲的輸入斷絕，日本不需面臨國際競爭的市場，並反向將剛在起步的重化學工業產品輸入對此需求的歐洲。而歐戰的爆發使美國成為歐洲物資的主要供給地，美國經濟因而景氣，使日本得以增加對美國的輸出。此外，外銷的增加刺激海運業的投資，連帶產生對造船的需求，帶動鋼鐵業的興盛及機械業等的勃興（陳慈玉，二〇一〇：八）。

33　這場演出震撼了日本舞踏的創發者大野一雄，據他說這場演出改變了他的一生。參照Klein, Susan B.，陳志宇譯，《日本暗黑舞踏》（台北：左耳文化，二〇〇七），頁二五。

哈洛德・克羅伊茲貝爾格（Harald Kreutzberg, 1902-1968）帶來表現派的舞蹈（蕭渥廷，一九九八a：二二）。這些都使日本舞蹈界大為振奮，形成石井綠所謂的「舞蹈黃金年代」。崔承喜正是在石井漠旅歐美回日後的次年（一九二六），赴日本追隨石井漠習舞，且在三年後就能獨當一面，並於一九三〇年代風靡日本藝壇，趕上日本的「舞蹈黃金年代」。

此外，崔承喜能成為一位站在時代尖端的女明星，出現在廣告、電影與自傳小說，受到小資產階級的喜愛（Kim, 2006:172），也與商業性的消費文化有關。大正到昭和初期是日本文化大眾化的形成期，由於義務教育普及、高等教育機構擴充，使知識分子增加。再加上都市化的發展、大眾傳播的發達，促進文化大眾化。一九二〇與一九三〇年代透過書籍、電影、音樂、廣播等大眾媒介，使得文化娛樂、消費市場逐漸擴大（柳書琴，二〇一二：四）。同時，日本的藝術界跨域交流頻繁，也發展出藝評文化，使崔承喜能藉由頂尖藝術家的評論戴上創作舞的桂冠。藝文生態的活絡對於藝術家的成就與名望具有相當大的影響。相反的，晚崔承喜十年赴日學舞的台灣舞蹈家，在二戰的時空背景下陷入與崔氏極為不同的舞蹈發展環境。

上述討論了崔承喜在一九三〇年代的日本崛起之社會條件與她在當時的知名度，下文將考察為甚麼崔承喜在聲望如日中天時會拒絕「日人的優渥聘請條件」（張深切，一九九八：六一四），而應台灣文藝聯盟（簡稱文聯）的邀約在一九三六年來台巡演？是何種因素搭起崔承喜來台演出的橋梁？又，這次的巡演對台灣藝文界（特別是舞蹈藝術此一領域）有何意義，乃至影響了林明德赴日學舞與日後舞蹈創作的路線？為甚麼崔承喜之師石井漠與另一位日本現代舞大師高田世子，在一九三〇年代來台時（蕭渥廷，一九九八a：二一）對台灣藝文界沒有發生相似的影響

力？崔承喜共來台演出三次[34]，為甚麼一九三六年的演出會在台灣藝文史上記上一筆，而其他兩次的演出卻沒有如此凸顯？這些提問皆是強調一九三六年崔承喜受文聯的邀請來台巡演所造成的非凡意義。

34　崔承喜共來台三次，第一次是在一九二六年加入石井漠研究所不久跟隨石井漠舞團來台；第二次是在一九三六年七月，這是最為轟動的一次；第三次是在一九四〇年底（下村作次郎，宋佩蓉譯，二〇〇七：一六二）。

第二節　舞蹈、跨域與反殖民

一、一九三〇年代以藝文取代政治的反殖民運動

崔承喜於一九三六年受台灣文藝聯盟的邀請而達成的台灣之行，其意義不只是檯面上台韓兩地的藝術交流，也隱含檯面下同屬日本殖民地的藝文人士以藝術互通打氣，並為自己在受壓抑的政治環境下發聲的潛在意義。一九三四年文聯的創立在台灣的政治文化史上有其時代意義。一九二〇年代初文化協會在台灣展開了以文化為手段、政治為目的的溫和啟蒙運動，同時海外留學生也引進社會主義、無政府主義與共產主義等相對激進的思想。在社會啟蒙運動與政治思潮的支持下，受殖民帝國壓迫的台灣農工在一九二七年之前紛紛組織社團對抗日本的殖民統治。一九二七至一九三一年，台灣政治運動進入高峰。這段期間因為日本國內經濟不振、金融陷入混亂的局勢，又被捲入一九二九年世界性的經濟大恐慌，致使台灣成為日本的犧牲品，受到更大的經濟壓榨。此客觀環境正好提供已成形的農工組織活躍發展的條件，同時台灣共產黨也於一九二八年成立。然而，劇烈的農工與台共活動也招來日本官方以更激進的手段打壓。一九三一年日本侵略中國東北之際，也同時對台灣（與日、韓）的左翼政治組織進行檢舉、逮捕與解散，此年台灣共產

黨、台灣民眾黨、台灣農民組合與台灣文化協會不是被解散就是被癱瘓（陳芳明，一九九八：三四—三六）。在此特殊的時代背景下，台灣文藝聯盟發起者張深切自言，此一團體是在政治活動受挫後借由藝文團體延續反殖民的文化行動，因此是帶有政治性質的藝文團體。張深切言：

民國二十三年，賴明弘和幾位朋友勸我組織一個文藝團體來代替政治活動－我看左翼組織已經被摧毀，自治聯盟也陷於生死浮沉的田地，生怕台灣民眾意氣消沉，不得不決意承擔這個帶有政治性的文藝運動。我們計畫組織文藝團體的消息一傳，全島各地起了熱烈反應，於是著手籌開全島文藝大會，定於五月六日在台中小西湖舉行，這是我頭一次參加全島性的社會運動。南北各地同好都陸續來中集會，年長的有六十多歲漢學詩人，年輕的有二十開來的新進作家。（張深切，一九九八：六一〇）

陳芳明指出台灣文藝聯盟的成立是在一九三〇年代經濟蕭條、政治窘迫的環境下，提供藝文界一個可以發言的場域，激發藝文界的創作力來拯救落魄的台灣文化，並使藝文能深入大眾成為引領大眾精神生活的力量（陳芳明，二〇〇四：一二四）。當時優秀的台灣作家與美術家35、音樂家不分思想上的歧異幾乎都齊聚於此統一陣線下，也因此導致內部看法分歧，住日本政府日益壓迫下於一九三六年之後消亡。

一九三六年崔承喜應文聯之邀來台巡演之時名聲已如日中天，且演出費用如上所述非常之高。張深切說崔承喜應文聯之邀來台巡演，「動機無非是要支持我文聯，拒絕了日人的優渥聘請條件，專程

來鼓舞我們，這一精神鼓勵使我們異常興奮」（張深切，一九九八：六一四）。礙於目前相關中文資料的匱乏，無法進一步釐清崔承喜是在怎樣的政治局勢與考量中回絕了日人的聘請，但卻接受文聯的邀請。同時，作為殖民者的日本官方又如何看待被殖民者台韓兩地人士的藝術交流，乃至允許崔承喜來台，即使崔氏在公開場合宣稱「這次是以親善融合為主旨，努力跳舞以求達成使命」（下村作次郎，宋佩容譯，二〇〇七：一六三—一六二）。

崔承喜一九三六年赴台公演之際，因為其名聲在日本藝文界甚至流行文化中都極為響亮，張文薰指出「崔承喜在台灣掀起了有史以來的第一波『朝鮮熱潮』」（朱立熙，二〇〇七）。昭和十一年七月三日《臺灣日日新報》刊登一則崔承喜在台北受到大批粉絲團歡迎的短文〈樂燕與崔承喜〉，粉絲們包含台灣文藝聯盟成員、表演場館大世界館相關人員、女給藝旦、女學生、職業婦女等。崔承喜在還未抵台前就與起藝文界人士的討論，台北、台中的演出一到車站馬路就已被擠得水泄不通，可見她的丰采萬眾矚目。那麼，台灣文藝聯盟是透過何種關係與崔承喜接洽？理解崔氏來台過程中所連結的人際關係，我

圖5.4　《臺灣日日新報》刊登崔承喜來台受大批粉絲歡迎的報導（1936年7月3日）

們能窺探崔承喜人際網絡的屬性與她對反殖民運動內藏的真摯性，同時也能觀察到台韓中日（具有左傾意識）的藝文人士在日本的人際網絡與所遭遇的政治窘境。

台灣文藝聯盟是一九三〇年代在政治高壓下，企圖以藝文取代政治活動的反殖民全島性大組織，且在台灣嘉義、埔里、佳里與東京等地成立台灣文藝聯盟支部，發行雜誌《臺灣文藝》。然而此全島性的藝文大聯盟得以順利運作，靠的是已經在台灣累積能量且具左翼傾向的藝文團體與刊物的影響與支持，例如一九三一年「台灣文藝作家協會」[36] 與一九三三年於台北組織的「台灣文藝協會」[37] 等，再加上旅居東京的台灣藝文人士。一九三三年旅居東京的文藝青年主要有左翼思想傾向的王白淵、張文環、吳坤煌、劉捷，與意識型態較中立的蘇維熊、巫永福、施學習等人成立「台灣藝術研究會」，發行《福爾摩沙》半年刊（張文薰，二〇〇六：一二三）。「台灣文藝聯盟」成立後，台北的「台灣藝術研究會」同人先後加入，而東京的「台灣藝術研究會」也在一

35　一九二九年東京上野美術學校畢業的張秋海、陳澄波、廖繼春、顏水龍，結合倪蔣懷、楊三郎、陳承藩、郭柏川、李梅樹、陳植棋、陳慧坤、范洪甲、張舜卿等藝術家，共組「赤島社」。「赤島社」在一九三四年改名為「台陽美術協會」，並全體加入台灣文藝聯盟，也在《臺灣文藝》雜誌發表畫作與美術論述。參照陳芳明，〈當殖民地的作家與畫家相遇——三〇年代台灣文學史的一個側面〉，收錄於《殖民地摩登：現代性與台灣史觀》（台北：麥田，二〇〇四）。

36　別所孝二、井手勳、藤原十三郎等二十九人與台人王詩琅、張維賢等十人合組。此組織乃在與日本左翼文學團體「納普」取得聯繫下成立，標示台灣左翼文學加入國際無產階級解放運動的聯合戰線。

37　幹事長郭秋生，主要成員多為活動於台北的作家如廖漢臣、黃得時、林克夫、王詩琅、朱點人、蔡德音、陳君玉、徐瓊二等人。發行《先發部隊》（一九三四年七月）與《第一線》（一九三五年一月）各一期。

九三五年銳變為「台灣文藝聯盟東京支部」[38]。

「台灣文藝聯盟東京支部」的前身「台灣藝術研究會」，更早之前是一九三二年三月成立的「東京台灣文化同好會」。此團體是台共分子林兌（一九〇九—一九八九）、張文環（一九〇九—一九七八）等十餘位旅日左翼文藝青年組成。「東京台灣文化同好會」的組織形式是在「日本普羅列塔利亞文化聯盟」（簡稱「克普」KOPF）的指導下，以小圈圈（circle）的形式發展[39]。從日本官方《台灣總督府警察沿革誌》的角度理解此團體的目標為「藉文學形式，啟蒙大眾的革命性」（王乃信等譯，一九八九：六二）。同好會因為葉秋木、林兌於一九三二年九月參加反帝大遊行被捕，迫使同好會面臨解散。同年十一月，在王白淵對客觀情勢的剖析下，結束內部組織要走合法或非法路線的爭議，以吳坤煌、張文環合法掩護非法的主張為運作路線，成立「台灣藝術研究會」，目標為「本會以謀求台灣新文藝之進步發展為目的」（同上）。旅居東京的藝文青年組織從「同好會」轉向「研究會」，最後加入「台灣文藝聯盟」的路線，可以置入一九三〇年代日本壓迫左翼政治與藝文人士的脈絡來理解。

日本政府於一九二〇年代末起大力掃蕩共產組織，雖然共產黨與左翼組織在屢次被擊滅後奮力再起，但仍敵不過一九三〇年代起日益嚴峻的軍國主義統治與對異議人士層出不窮的暗殺。左翼組織不論是政治激進者或是以藝文作為反帝武器者，至一九三三年二月著名的普羅作家小林多喜二被捕遇害，與六月日共中央領導佐野學和鍋山貞親被捕發表《叛黨聲明書》宣稱忠於皇室，並對日本帝國侵略朝鮮與中國表態支持後，許多普羅作家在政治與藝術的抉擇下也紛紛發表「轉

向）聲明（張文薰，二〇〇六：一一三；柳書琴，二〇〇七：五二）。至此，左翼組織可說大致破亡。旅居東京的藝文青年由具有左翼色彩的「東京台灣文化同好會」轉型為「台灣藝術研究會」，正是在此時間點上由激進轉向迂迴溫和的戰略，延續一九二〇年代以來尋求台灣自主的政治理想與階級解放的使命。「台灣藝術研究會」刊行的雜誌《福爾摩沙》在《台灣總督府警察沿革誌》中也被視為走溫和路線，「由於格外留意合法安全的刊行，在內容方面，呈現了較少的宣傳煽動色彩」（王乃信等譯，一九八九：七一）。

台灣文學研究者張文薰（二〇〇六）與柳書琴（二〇〇七）皆指出「台灣藝術研究會」發行的《福爾摩沙》雜誌在台灣新文學史上的重要性。《福爾摩沙》是由文學與藝術領域的學生編寫，他們雖然延續一九二〇年代的反日精神，但在實踐上卻是以藝文取代政治運動而行，使得抗日的運作機制逐漸多元與隱匿化、精神化。張文薰（二〇〇六）強調《福爾摩沙》同人「在志於建設台灣文藝之同時代台灣青年中，獲得令人無法忽視的發言權」，同時也呈現藝文得以脫離政治的束縛，漸趨自主的轉換過程。換言之，《福爾摩沙》部分同人對作品藝術性的強調可能超越政治性的目的。

柳書琴（二〇〇七）則特別強調《福爾摩沙》同人在日本透過與中、韓、日、滿左翼藝文

38　關於台灣文藝聯盟東京支部的歷史淵源與發展，參閱柳書琴，《荊棘之道：旅日青年的文學活動與文化抗爭》（台北：聯經，二〇〇九）。

39　張文薰（二〇〇六：一〇九）指出最初在日本使用 circle 這個詞，是帶有濃厚左翼色彩的。

人士產生跨域的交流，使得台灣藝文界能夠成為國際反帝之一分子與其他民族平等合作。銳變為「台灣文藝聯盟東京支部」後，同人們「的志向並不止於支持島內藝文運動而已，他們更大的野心在於以旅京之便廣結資源，為島內已無希望的若干運動找到出口」（柳書琴，二〇〇七：五四），因此支部積極與旅日中國留學生、朝鮮及日本左翼分子結盟。根據下村作次郎（二〇〇七）的研究，促成崔承喜來台的即是前《福爾摩沙》同人、後轉為「台灣文藝聯盟東京支部」的吳坤煌的貢獻，而吳氏正是跨域（地理疆界與藝術領域）交流中活躍之一員。吳坤煌透過左翼藝文人士的跨域與跨國交流而能夠邀請到當時名氣正旺的崔承喜來台演出，激發了林明德赴日學舞的決心。此現象同時呼應張文薰與柳書琴對旅居東京的《福爾摩沙》同人歷史重要性的論點：透過旅日台灣藝文人士的跨域與跨國交流，凝聚影響台灣文化走向多元藝文發展的契機（張文薰，二〇〇六；柳書琴，二〇〇七）。從上述歷史觀之，在日本展開的跨域與跨國文化交流，有其反帝與反殖民政治聯盟的基礎。林明德的舞蹈之路正是在此歷史脈絡下受到崔承喜的激勵而付諸實踐。因此，林明德走上舞蹈藝術之路，不但是受到殖民宗主國日本現代舞潮流的影響，也受到同樣身為被殖民地朝鮮舞蹈家崔承喜來台演出的激勵，後者對台灣舞蹈史的意義是過去的學者們沒有意識到的。下文要進一步探究吳坤煌如何透過左傾藝文人脈促成崔承喜來台演出。

二、吳坤煌與左翼藝文界的跨域交流

一九二九年因為遭台中師範開除而前往東京的吳坤煌，在台即懷有強烈的反日情結。根據吳坤煌的兒子吳燕和的敘述，吳坤煌因為在台中師範學校畢業典禮上堅持穿唐裝、拒絕穿日本制服被勸寫悔過書卻不照做，因此被學校開除。吳燕和回憶祖母的敘述：

你老爸小時候最會讀書，台中師範全班第一名畢業，已經分派了學校當老師，沒想到畢業典禮的時候，他拒絕穿日本制服，穿上唐裝，表示抗議日本殖民地什麼的，事先他們同學幾個講好要這麼做，等到典禮那天，別人都改變主意，照穿制服，只有你老爸一個人穿唐裝抗議。日本校長大怒，立刻要把他開除。級任老師替他求情，校長同意叫你老爸寫悔過書就沒事，你老爸不肯寫，日本人老師打電話把你阿公找去了，老師在你面前哭了，說你老爸是他教過最好的學生，你老爸還是不肯陪禮悔過，結果被學校開除。我當時聽到消息，腦子好像雷轟了一樣，幾晚上不能睡覺，你老爸回家待了幾天，就說要過去內地（日本），就這樣離家……。（吳燕和，二〇〇六：七四—七五）

放棄台中師範的學歷與將來穩定的工作，堅持漢人身分認同而遭開除學籍的吳坤煌，反日情

結不言而喻。吳坤煌於一九二九年前往東京即受到左翼團體的影響，思想快速左傾，於是積極投入左翼運動，活躍在文學、劇場界中。吳坤煌曾設籍日本齒科專門學校、日本神學校、日本大學藝術專門科、明治大學文科等多所學校（柳書琴，二〇〇九：一八〇、一八八），一九三二—一九三三年因生計出入築地小劇場，並與左翼戲劇家秋田雨雀及村山知義等人認識。一九三三年還得到朝鮮三一劇場金波宗等的支持，於築地劇場舉辦的國際革命劇同盟墨爾托日紀念會之遠東民族之夜中演出《出草智》、《搗杵手》、《霧社之月》等舞蹈與民謠（王乃信等譯，一九八九：六七）。同時，崔承喜與築地小劇場這些知名戲劇家也都熟識，崔氏曾自述「我能在日本工作一方面是因為有川端康成先生的評論給我的支持。另一方面是秋田雨雀等其他築地關係的人以及左翼的藝術家們對我的幫助」（轉引自下村作次郎，宋佩容譯，二〇〇七：一六七）。由此可觀察到藉由左翼藝文界的跨域交流，吳坤煌與崔承喜交會在同一個藝術圈子中。

築地小劇場是日本實驗新劇與左派新劇的重鎮，吳坤煌很有可能因此透過關係認識崔承喜（下村作次郎，宋佩容譯，二〇〇七：一六九）。此外，吳坤煌也與中國左翼作家聯盟東京支盟、日本左翼詩壇有所交流。二戰後來台，影響台灣舞蹈發展的中國作家雷石榆（蔡瑞月的先生）即與吳坤煌有深厚交流（柳書琴，二〇〇七：七二）。下村作次郎（二〇〇七：一六八）從一九三〇年代東京左翼跨域與跨國人士的交流中推測，崔承喜的大哥崔承一與先生安漠所結交的左翼藝術家中也可能與吳坤煌有所往來[40]。因此崔承喜一九三六年的台灣之行是透過旅居東京的劉捷在《我的懺悔錄》裡也提到「吳先生的活動力非常大，當時的留日台灣留學生幾乎無人不知吳坤煌，且實際上台灣藝術研究會，フォルモサ雜誌，韓國舞

蹈家崔承喜台灣公演等全部都是由他計畫實現的」（劉捷，一九八：一〇）。

由上述人際網絡的圖像，大致可以確認崔承喜得以和台灣文藝聯盟接觸，是透過日本左翼藝文人士跨國與跨域的交流。然而不甚清楚的是，若崔承喜有左傾色彩與民族認同意識，為甚麼日本政府會放行崔氏的台灣之行？難道不怕同樣身為日本殖民地的台、韓人士之間的串聯？還是另有其他的政治用意？這個問題在謝理法（二〇〇九：四四四）基於史料所作的小說《紫色大稻埕》中提及，但是實際情況為何仍不清楚。接下來要探討崔承喜之行對台灣藝文界（尤其是舞蹈藝術）起了哪些重大的影響？這是理解林明德看完崔承喜演出後不久即赴日學舞的關鍵。下文將以《臺灣文藝》的報導為焦點，討論崔承喜的演出在當時所發揮的影響力與具有的意義。

三、崔承喜對台灣藝文界的啟發

為了迎接崔承喜一九三六年七月的台灣巡演，台灣文藝聯盟東京支部在二月底便舉辦了歡迎會，同時《臺灣文藝》第三卷的四—五月號提前介紹了崔氏來台巡演的訊息與她的藝術創作，六月號刊行崔承喜自傳的〈尊し母の涙〉（母親崇高的眼淚）介紹她學舞之路的坎坷過程。崔承

40 留日藝文青年的跨域活動，請參照柳書琴，〈台灣文學的邊緣戰鬥：跨域左翼文學運動中的旅日作家〉，《台灣文學研究集刊》三，二〇〇七，頁五一—八四。

喜巡迴台灣的七—八月號則有她自傳的〈私の舞踊について…ラヂオ放送の原稿〉〈關於我的舞蹈…廣播放送原稿〉、曾石火〈舞踊と文學…崔承喜を迎へて〉〈舞蹈與文學…迎接崔承喜的光臨〉、吳天賞〈崔承喜の舞踊〉〈崔承喜的舞蹈〉。這些文章連同《大阪朝日新聞》台灣版轉錄以高官名流夫人為主舉辦的台北座談會（下村作次郎，宋佩容譯，二〇〇七：一七〇—一七三），所凸顯的核心話題之一即是希望台灣能有如崔承喜般聞名的舞者。梧葉生（吳坤煌的筆名）在《臺灣文藝》第三卷的四—五月號〈来る七月來臺する舞姫崔承喜孃を圍み東京支部で歡迎會〉〈舞孃崔承喜七月訪台　東京支部舉辦歡迎會〉寫道：

最後我們表達了這次的邀請是出於全島民的期盼，也是在座人士長期以來的願望，非常歡迎崔小姐來訪，為島上日益興盛的文化發展注入新的刺激，而且在幾乎沒有專業人士、藝術各領域對舞蹈的知識也非常欠缺的台灣，這是一個培養人才的好機會……。（梧葉生，胡萱莁譯，一九三六：三九）

就台灣新舞蹈藝術史而言，此陳述具有重要的意義，這是藉由崔承喜的巡演刺激台灣舞蹈藝術的勃發與展望未來可能的圖像。崔承喜以舞者之姿來台巡演，使藝文菁英關注舞蹈藝術的特質與舞蹈在文化政治面向上可能發揮的影響力。藝文人士對崔承喜其人與舞藝動人又振奮人心的描述（見下文）也成為舞蹈在台灣正當化為嚴肅藝術的助力。值得注意的是，隨著崔承喜的到來，舞蹈被視為藝術之一環，異於過去舞蹈普遍被當成娛樂，或者只是新式學校教育中強健身心、涵

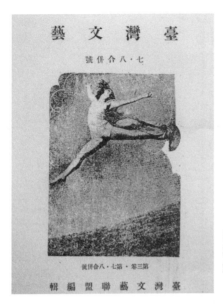

圖5.5　《臺灣文藝》第三卷七、八期合併號，封面為崔承喜的大跳躍舞姿

圖5.6　吳坤煌在《臺灣文藝》報導崔承喜來台前在東京的歡迎會

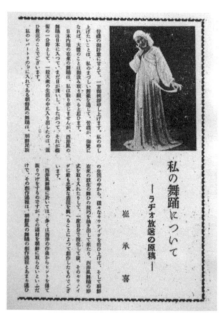

圖5.7　崔承喜在《臺灣文藝》的
廣播放送原稿與舞姿

圖5.8　曾石火寫崔承喜的文章與
崔承喜的舞姿

養成女性美的活動。藝文界對舞蹈藝術的論述與期待，為台灣新舞蹈藝術的萌芽賦予了動能。此後不久，林明德於一九三六年底赴日，入日本大學藝術科並隨崔承喜習舞；蔡瑞月於一九三七年、李彩娥於一九三九年入石井漠舞蹈學校。雖然第一代舞蹈家步上舞蹈之路不一定是受到崔承喜來台的影響，但是台灣舞蹈史後續的發展也實現了藝文菁英在《臺灣文藝》對台籍舞蹈藝術人才養成的寄望。

由此觀之，台灣文藝聯盟不但連結了全島的文學、美術與音樂界之人，還透過對舞蹈的肯定賦予舞蹈藝術萌芽的助力。台灣的新舞蹈藝術於是在其他藝術領域的期待下成形。一般大眾在一九三○年代的台灣，普遍不認為以舞蹈表演（而非教育）為專業是一條可展望且正當之途，崔承喜的訪台扮演著教育民眾的功能。她讓觀眾看到舞蹈有激勵人心、引人奮發向上與凸顯民族認同的作用，而這些都提升了舞蹈藝術的價值與意義。崔承喜此次訪台不同於日本舞蹈家石井漠或高田世子在大約同時期的台灣巡演。崔承喜巡演台灣除了瞬間即逝的舞蹈表演外，台人藝術社群的輿論[41]、介紹、評論、宣傳也發揮重要的影響力。也就是說，台灣文藝聯盟透過對崔承喜舞蹈的各種討論引起台灣藝文界的關注，讓藝文人士對舞蹈投以嚴肅的眼光，進而開闢輿論空間，使得舞蹈藝術得以被重視與期待。當然，這也是起因於日本政府對被殖民地人的

41 崔承喜一九三六年的台灣巡演造成藝文界極大的轟動，筆者曾在二○一三年三月向謝理法請問關於崔承喜的故事，謝理法說日治時期的美術圈總是會提到兩位不是美術圈之人，一位是呂赫若，另一位就是崔承喜。換言之，這兩位的藝術與名望橫跨藝文界不同領域。

政治壓迫，令被殖民地的藝文菁英被迫以不同類型的藝術形式作為振奮台灣人精神士氣的手段。

崔承喜的台灣之行除了讓民眾對舞蹈藝術有進一步的認識，對藝文界更大的震撼是：崔承喜以朝鮮年輕女子之身，透過舞出具有自己民族特色的作品，使其聲望聞名於日本甚至享譽西方國家。這對同樣身為被殖民地的台灣人，在民族自信的展現上具有特殊意義。崔承喜來台演出的舞作，較受歡迎的是創作形式的朝鮮民族舞蹈，如《阿里郎調》、《巫女的踊》、《習作》等等（下村作次郎，宋佩容譯，二〇〇七：一七三），藝術評論家吳天賞[42]（一九〇九—一九四七）認為朝鮮風舞蹈比起西洋風舞蹈「對我們東方人來說更能感受一脈相通的生命力」（吳天賞，胡萱苡譯，一九三六），因此在台灣演出時特別受到歡迎。此熟悉、有感的舞蹈展演，拉近了崔承喜與台灣觀眾的距離[43]。前面提過，石井漠與美國評論家認為崔承喜的朝鮮舞蹈只是取悅觀眾，而沒有深層感動觀眾的力量。然而，崔氏的台灣巡演所得到的回應卻與此相反。吳天賞觀賞崔承喜的舞蹈展演後，於《臺灣文藝》寫下〈崔承喜的舞蹈〉一文，讚嘆崔承喜透過身體舞動所傳達的視覺震撼是無法以言語來形容的，同時觀眾的心情隨著台上的舞者共鳴起伏：

　小說的解說性評論往往很枯燥無味，僅是大喇喇地圍繞著小說的外部輪廓，大部分都無法表達該小說內部的血肉中樞，相同地，不管我如何高超地說明崔承喜的舞蹈，可能也無法幫助那些少數閱覽拙著的人將崔承喜的靈魂深植心中。

　布幕被拉開，崔承喜出現在舞台的那一瞬間，場內的每個角落全都在她的藝術的支配下，

觀眾們的心連成一線，與崔承喜肉體的動靜共同起承轉合。

我無法瞭解透過崔承喜極致的肉體律動湧向我們的究竟是什麼。對此我感到驚訝和感謝，

但我也無法把那種感覺化成言語。每次我觀賞她的舞蹈，總是被那股藝術的力量給壓垮，最

後只能驚聲嘆息。（吳天賞，胡萱苡譯，一九三六）

為甚麼吳天賞對崔承喜舞蹈的評價與石井漠或美國舞評迥異？本書認為除了吳天賞與大多數
台灣知識分子並非是舞蹈專業者，因此觀舞的角度不同外，更關鍵的應該與是否身為被殖民者的
身分攸關。崔承喜身為被殖民者，仍努力找尋與創新幾乎湮滅的朝鮮民族舞蹈，並以亮麗光明的
風格展現。這對當時受政治壓迫而處於鬱結氣氛的台灣社會不啻是一劑振奮劑。舞蹈大師石井漠
認為崔氏的朝鮮民族舞停留在鮮明亮麗取悅觀眾的層次，或許正因如此才使得對舞蹈藝術陌生的
台灣觀眾能不費力地觀賞帶有朝鮮風味的舞蹈，而不至於覺得舞蹈藝術抽象晦澀。再者，石井漠
與美國舞評家沒有身為被殖民者的困擾，以至於他們無法體會崔承喜如此呈現民族舞蹈對殖民地
人的意義。

42　吳天賞與吳坤煌同年就讀台中師範，後赴日本就讀青山學院英文系，積極書寫小說與藝術評論。

43　謝理法回憶他從前輩聽到關於崔承喜的台灣演出，很有記憶的是雙手在頭部前上方，象徵強而有力的抵抗舞姿。這個姿勢會被記憶與述說，表示觀者對此有深刻的震撼，或許與同身為殖民地人的抵殖民情結有關（二〇一二年三月訪談於謝理法住處）。

崔承喜一九三六年巡演台灣所發表的創作性朝鮮舞蹈風格已脫離她早期苦悶、灰暗的舞風，崔氏自言新朝鮮民族舞蹈編創核心為：

要我用一句話來陳述民族意識的話，我向來謹記在心的是，將其中悲慘的要素沉澱，將美與力、希望與反省的姿態由抽象轉化為具象。（崔承喜，胡萱苡譯，一九三六 c）

呈現光明、揚棄灰暗是崔承喜創作自己的民族舞蹈時所刻意選擇的。在日本軍國主義日益興盛，同時對左翼藝文、殖民地藝文監控日趨嚴厲之際，崔承喜編創屬於自己民族舞蹈的策略，是否一方面顧慮到政治局勢，一方面又具「壓不扁的玫瑰」的抵抗性？本書認為正是在緊縮的政治文化局勢中，以亮麗、光明、自信的舞風呈現被殖民者自我的民族特色，才能引起台灣觀眾對崔氏的藝術讚譽有加。吳天賞對崔承喜演出的評論為：

崔承喜的偉大，其中一點是她透過舞蹈藝術表現出孕育自己民族之情。但是那不僅僅是徹頭徹尾的悲傷而已，從民族的姿態將美與力的形式抽象化，讓我們不得不用畏懼的眼神凝視。（吳天賞，胡萱苡譯，一九三六）

林明德正是從崔承喜的舞蹈表演或甚至藝文評論、社會輿論中意識到，展演自我民族特色的舞蹈在當時的時代脈絡中所能彰顯的意義與價值，因此堅定往創新中國舞的理想邁進。王昶雄

在〈給舞蹈家的友人〉一文，不但證實了林明德以崔承喜為目標而努力，還告誡林明德要有如崔氏般「像韓信能夠忍受胯下之辱般堅毅不拔的性格」（王昶雄，張季琳譯，二○○二：二一—二四），以堅定的意志創作表演。王昶雄並勉勵林明德在舞蹈藝術上精益求精，將故鄉之色彩融入舞蹈。

若把崔承喜的朝鮮風舞蹈置入一九三六年日本對台的殖民政策，會發覺這類舞蹈與當時的殖民政策格格不入。一九三○年代初隨著日本軍部勢力的擴張與對中國的侵略，總督府加快也加深了同化台人的腳步，因此隨著時間的推進也制定一系列的社會教育計畫。一九三三年總督府推行「國語十年計畫」，此計畫是用十年的時間提高台人日語能力，普及「國語」成為一九三○年代總督府力行的社會教育目標。一九三四年頒布《台灣社會教化綱要》則是以「教育勅語」徹底實踐灌輸皇國民精神於台人，首項即為「屬行皇國精神之徹底、國民意識之強化」。崔承喜來台巡演的一九三六年七月，台灣總督集結各行政高官親自召開「民風作興協議會」，以「振作國民精神」和「徹底同化」為主題，其中不只包含敬神、尊崇皇室、常用「國語」、國防思想的訓練等，還包括宗教改革與傳統戲劇、娛樂等項目的改善（石婉舜，二○○八：一一七—一一八）。若把一九三七年七月「民風作興協議會」的「徹底同化」內容（包含娛樂、戲劇的改善），對照同一個月崔承喜來台朝鮮民族舞風的巡演，必然覺察到此兩者間的相互矛盾。這種現象如何可能，下一章討論舞蹈與「大東亞共榮圈」時便能觀察到一些線索。簡言之，一九三○年代起日本一方面對殖民地強加同化教育，一方面卻為了要脫離以西方世界為首所制定的世界體制的箝制，欲以東亞盟主之姿聯合東亞諸國實行利己的自主外交，因此日台韓「表面」親善的理想，給了崔

承喜來台演出的契機。

在日本軍國主義日漸高漲且殖民地人民的政治、經濟、文化備受壓抑的時期，崔承喜以鮮活亮麗的舞蹈風格舞出被壓迫人的希望與強韌光明的生命活力，帶給同樣身為被殖民地的台灣人精神上莫大的鼓舞。此精神鼓舞也直接呈現於《臺灣文藝》七—八月合併號的封面。七月正值崔承喜巡迴演出期間，《臺灣文藝》的封面是一張崔氏伸展雙手與雙腳飛躍於空中的大跳照片。這相片給人健美、朝氣與充滿活力的感受，似乎要將觀者一同帶往光明與希望的未來。遺憾的是，這張能振奮被殖民地人心與呼喚弱小民族振作的照片終究絕響。《臺灣文藝》雜誌與台灣文藝聯盟就在發行完此期後畫下句點。同年九月，武官總督小林躋造上任，取代之前的文官總督對台灣的治理，並帶來更加嚴峻的藝文管制。

崔承喜從早期創作反映自身被壓迫的舞作，到一九三四年後轉向創新朝鮮舞蹈，前者在舞作中所呈現的憤怒掙扎，是為了直接表現對殖民帝國壓迫的抵抗，可視為一種被迫的反抗；後者以彰顯朝鮮民族認同的姿態舞出日本人所無法呈現的作品，可以看作是另一種方式的抵抗，是更隱匿的抵抗。相對於在舞蹈中表達不滿與憤怒的情緒，崔承喜的新朝鮮舞蹈讓她能以朝鮮民族的身分自立於日本乃至世界舞壇上，甚至越過其師石井漠的名望巡演歐美。因此透過舞蹈藝術，她以一種更積極與流動的方式實踐反殖民抵抗。同時，崔承喜透過找尋即將失去或被埋沒的朝鮮舞蹈，也經歷了一趟民族認同的探索之旅，並定位自己在傳統邁向現代社會過程中的角色。這也是本書思考林明德創作中國舞可能潛藏的心路歷程。

然而，崔承喜身為被殖民地之人能夠聞名於殖民宗主國日本，並被視為榮耀巡演海外，其中

也充滿著弔詭。除了日本的左翼藝文人士的讚揚、民間的喜愛，日本官方是否也能透過崔承喜的歐美

巡演，展示其對殖民屬國的愛護與幫助？甚至崔氏的朝鮮民族舞蹈展演也展示了日本寬大的胸懷？

對於這些問題目前尚待討論。不論如何，身為東方女性的崔承喜不再呈現內蘊委婉的弱者形象，而

是表現出自我賦權、積極主動的衝勁。正是這股衝勁點燃了觀賞者的精神能量。崔承喜以女性與被

殖民者的身分享譽國際，更能證明屬於弱勢地位的弱小民族也能展現堅強、不服輸的傲人毅力。這

也促使同屬被殖民地的台籍文化人反思，為甚麼朝鮮民族能有如此的表現，但是台灣卻沒有。

崔承喜除了在台上的演出鼓舞人心外，張深切私下訪談崔承喜時，崔氏也特別表達對弱小民

族復興的願望。她說：

　　我們如果能夠解放，豈不是同一個時期麼？唯有日本倒，才能解放……。

　　……我們唯有奮鬥到底，總有一天能夠獲得解放的，你說不是麼？（張深切，一九八：

　　六二七）

不論是台上的舞蹈展演或是私下與台灣藝文菁英的交流，崔承喜來台暗地促進台韓兩地被

殖民者的聯繫與激起同仇敵愾的士氣。崔承喜來台不久，台灣文藝聯盟被迫停止運作、《臺灣文

藝》雜誌停刊，促成與陪同崔承喜巡演的吳坤煌回到東京後也遭到逮捕。雖然根據柳書琴（二

〇〇九：三五二—三五九）的研究，這些跟崔承喜並沒有直接的關係，而是受中國與日本的左翼

運動的牽連，但是一九三七年三月十二日《大阪朝日新聞》台灣版報導吳坤煌違反《治安維持法》被捕時，還特別註明「另外，在去年六月邀請舞蹈家崔承喜到台灣各地公演，企圖以舞蹈促成民族啟蒙運動等各方面的鬥爭，近期內會被移送法辦」（轉引自下村作次郎，宋佩容譯，二〇〇七：一七〇）。可見，日方視崔承喜來台巡演是被殖民地人企圖以舞蹈藝術為中介的台韓聯合抗日實踐。此外，張深切（一九九八：六二八）也說「文聯自主辦了崔小姐的舞蹈會之後，日本政府對我們更加壓迫……。」如此可以觀察到自一九三六年八月起，不但政治運動於日本政府所不容，藝文活動也被嚴厲檢查而沒有自由生存的空間。同年九月，武官小林躋造上任台灣總督，切斷了從一九一九─一九三六年來九任的文官總督制，預告著即將揭開的大戰。

崔承喜於一九三六年七月初在台演，此時離武官總督小林躋造上任僅兩個月的時間，日本全面侵華僅一年的時間[44]。崔氏的台灣巡演是否再慢兩個月可能就無法成行，而林明德也將無法受到崔氏舞蹈的啟發，失去學舞的動力？這個假設我們無法得知。然而我們可以確定的是，當時同屬日本殖民地的台韓藝文人士自發的舞蹈藝術交流之可能，無法抽離宏觀政治情勢的考量。同時，觀者對舞蹈展演所賦予的意義，也無法脫離觀者自身所處的政治文化情境。這並非是說舞蹈本身的形式風格或內容不重要或沒有影響力，而是強調同樣的舞作對身處不同社會情勢與心境的觀者而言，會有不同的解讀與體會，因為舞作意義的產生是在作品與觀者當下之心境兩相交流互動下湧現。

林明德於一九三六年底赴日追隨崔承喜習舞不久後，崔氏即赴歐美巡演，直到一九四〇年才返日。日本官方讓崔承喜於一九三七─一九四〇年間赴美、歐與中南美洲巡演，或許是為了彰

顯身為東亞盟主的日本與其殖民屬地的親善關係，而可以為之後「大東亞共榮圈」鋪路（見第六章）。然而一九四○年崔承喜回到日本即受日本官方的監督，使她必須加入「皇軍慰問團」巡演。根據朱立熙（二○○七）的文章，日本戰敗之前，「崔承喜為了擺脫日警的高壓，曾以『慰問皇軍』的名分」在一九四四年把自己經營的舞蹈研究所搬到北京。戰爭之際，任何藝術活動都離不開日本官方的監控與管制，這在下一章會有進一步的討論。

總的來說，林明德留學廈門集美中學，因此回台後受到日本特務監視與惡言相向的不善待遇。這股被壓抑的情緒加上對舞蹈的熱情，在崔承喜來台的演出中看到了可以「化悲憤為力量」的出口。也就是在日本對台灣政治緊縮的處境中，以展演具特殊性的民族舞蹈作為自我賦權、抵抗日本殖民統治的手段。這是林明德追隨崔承喜留日學舞，並以崔氏為目標，立志創作中國民族舞的心路歷程。然而，林明德的中國民族舞的個人演出是在日本高舉太陽旗，意圖稱霸東亞的軍事侵現。也就是說，台人第一場現代中國舞的個人演出是在日本高唱「大東亞共榮圈」的口號下實略下出現。下一章將進一步討論舞蹈與日本戰時藝文政策之關係。

44　據梁華璜（二○○三：iii、九二─九五）的研究，由文官轉變到武官治台的改變，與日本一九三六年八月「國策之基準」陸軍向東亞大陸北進，而海軍向東南亞南進以推進經濟發展的策略相關。一九三六年之前，日本與英、美兩國簽有《華盛頓海軍條約》（一九二二年）與《倫敦裁軍條約》（一九三○），但是日本海軍官員不滿日本裝備只能劣於英美兩國，於是壓迫日本內閣於兩條約屆滿後的一九三六年退出裁軍會議，因此在一九三六年之前，海軍中即盛傳「一九三六年危論」，危機的主要對手是美、英、荷蘭等在南洋有殖民利益的國家。由海軍主導的南進政策列為國策後，南進計畫的背後有堅實的武力後盾，在中日戰爭爆發後便顯露出來。

小結

本章以林明德為例，探查日治時期台灣舞蹈藝術萌發的另一條路，這是一條與第一代女性舞蹈家在現代化國家教育的規訓與家庭教養的陶塑下相對的舞蹈之路。在一九三〇年代台灣的文化政治情境下，林明德欲創發現代形式的中國民族舞潛藏著雙重抵抗性。他以鑽研屬於自己民族的舞種對峙西方舞蹈的形式風格，也透過中國民族舞的展演彰顯身為被殖民者的文化認同，抵抗宗主國日本於文化上的「同化」政策。前者可視為以東方文化對峙排山倒海而來的西方文化，後者則呈現東方內部殖民者與被殖民者間的政治緊張關係。弔詭的是，此雙重抵抗性在二戰期間日本高舉「大東亞共榮圈」的口號下，前者被政治化，而後者被去政治化地吸收與利用。對於一心想當東方盟主的日本，以東方風格的舞蹈對峙西方文化是其努力尋求的理想，因此日本官方藉口「大東亞共榮圈」的榮景，去政治化地收編了東亞各國的舞蹈與文化，以證成身為東方盟主的正當性。也正是在「大東亞共榮圈」的口號下，林明德的中國民族舞能登上東京日比谷公會堂的大舞台。戰爭醜惡猙獰的殺戮現實與文化共榮的虛幻想像在二戰期間交疊上演，依靠文化藝術所築起的共榮想像圖景，被日本政府拿來作為進軍其他亞洲國家的正當性。下一章就二戰期間日本的藝文政策與戰爭宣言、戰略關係做討論，以理解第一代台籍女舞蹈家和林明德在二戰期間的舞蹈表現。

第六章

舞蹈與「大東亞共榮圈」

本章以林明德二戰期間的舞蹈表現（特別是中國風舞蹈）如何可能為問題意識，討論戰時藝文政策與政策制訂背後的政治理念，進而理解政策與舞蹈藝術展演之關係。

一九四三年，林明德於東京日比谷公會堂舉行獨舞展。此時日本在二戰中的國力軍勢逐漸走下坡，相對的是皇民化氣氛熾烈。二戰之際，中國、日本是敵對交戰國，以戲曲為基底的新創中國舞蹈為何能在日本本島與殖民地台灣上演，同時受到日人極度推崇？這看似弔詭的現象如何可能？與此類似的疑惑是王櫻芬《聽見殖民地：黑澤隆朝與戰時台灣音樂調查（1943）》（二〇〇八）一書的提問：為甚麼日本在太平洋戰爭敗相已露的一九四三年，還派人到台灣調查音樂，而透過音樂調查的活動，許多被禁止的音樂又得以藉此場合再被演奏，這個奇怪的舉動背後的目的為何？二戰之際台灣皇民化運動盛行，日本為何同意撥出經費讓音樂學者研究台灣當地音樂？或類似地，讓林明德以日本當時在戰場上敵對的中國的民族舞蹈展現於日台兩地。本章討論日本發動二戰所欲達成的目標，與面對戰爭局勢所採取的行動策略，特別是「大東亞共榮圈」理念的形成與實踐，以理解藝文，特別是舞蹈，在戰爭期間有何象徵或實質功能？同時，探問日方撥款研究與展演其他地方（國家）文化的想法與實踐，和日本發動二次世界大戰的正當性有何關係？展現哪方面的戰爭策略？據此理解戰時藝文政策如何影響台籍舞蹈家（特別是林明德）的表演內容與形式。最後，考察二戰期間台籍舞蹈家們的創作表演歷練如何成就終戰回台後的舞蹈實踐。

第一節　「大東亞共榮圈」與戰時文化建設

「大東亞共榮圈」是一九四〇年七月近衛文麿第二次組閣時，由外相松岡洋右於八月根據當時日本國策的基本方針「我國當前的外交方針，是沿著此皇道之大精神，企圖將日、滿、支確立為大東亞共榮圈之一環」所提出（轉引自李文卿，二〇一〇：二五）。二戰期間日人提出「大東亞共榮圈」的理念，在政治思想上有其歷史脈絡，可追溯至十九世紀末西方強對中國與日本等東亞國家的入侵，因此形成「亞細亞連帶論」的概念。此概念在甲午戰爭之前是以中日提攜、亞洲民族命運共同體為目標。然而隨著日本與中國國勢的變化、日本與西方列強間利益分配的問題，與日本國內政經情勢的轉變等，初始的理念發生轉化，細部的論述觀點與相應的政策建議也隨之修正[1]。至一九四〇年「大東亞共榮圈」提出時，「亞細亞連帶論」已經從初始的中日提攜論，步入日本自居亞洲盟主，侵略其他各國來完成東亞一體的實踐。日本為了掩蓋這種對他國的「大東亞共存共榮」的「大東亞共榮圈」願景，鼓勵各地文化相互輸送形成象徵性洲國家的事實，提出東亞共存共榮的「大東亞共榮圈」願景，鼓勵各地文化相互輸送與美化軍事侵略亞的共榮圖景。隨著「大東亞共榮圈」的提出與戰爭局勢的變化，日方修訂文化政策的單向性與排

1　「亞細亞連帶論」的論述與轉變可參照王屏《近代日本的亞細亞主義》（二〇〇四）一書的梳理。

一、「大東亞共榮圈」的形成

自鴉片戰爭至甲午戰爭的半世紀中，東亞以中國為主的華夷秩序崩潰，中國也淪陷至半殖民地的狀態，亞洲成為西方鯨吞蠶食之地。中國的衰敗與西方的入侵引發日本震驚，由此產生對自身存亡的焦慮。一八七〇年代日本國內有兩種振興國家的主張，一則是聯合亞洲各國共同抵禦西方的「亞細亞連帶論」，一則是拋棄亞洲鄰邦效法歐美的「脫亞入歐」論。

「亞細亞連帶論」根據不同的論述、想像，不同時期日本相較於西方與亞洲諸國（主要是中國）的實力與利益考量，構思出差異的實踐策略。「大東亞共榮圈」的概念可從「亞細亞連帶論」的構想看出端倪。甲午戰爭日本以武力勝過中國的結果，是日本從中日提攜共同抵抗西方的「亞細亞連帶論」，轉向日本逐漸蔑視中國、自視為東亞首領的「日本盟主論」。自傲為東亞之首的日本，其核心關懷再也不是與東亞友邦平等互惠、相互提攜，共同對抗西方的入侵；而是以擴

他性，轉以東亞諸國文化交流共築共榮的想像平台。拜「大東亞共榮圈」之賜，中日戰爭以來殖民地藝文緊縮情況也得以透過大東亞之戰的名義得到舒緩。然而，日方以文化交流的名義收集與展演各屬地物質、文化的用意，不只象徵性地展現東亞共榮的圖景，實質上更有助於其認識占領地的文化特色，達成戰爭期間有效的治理。下文從「大東亞共榮圈」的歷史發展與概念的轉變討論起，理解戰時日本以「大東亞共榮圈」為名義所發揮的象徵與實質作用。

張自己利益為主，將自己的利益凌駕於東亞其他國家的利益之上，甚至同西方爭奪在中國的利益（王屏，二〇〇四：八—一七）。

相對於「亞細亞連帶論」的另一個振興日本的主張是「脫亞論」。十九世紀在西方列強入侵下，東亞諸國也反思自身文化、極力變法革新以應付外來侵略，師夷之長以制夷是主要策略。日本明治維新模仿與追求西洋文化，使現代化成為西化。一八七五年福澤諭吉發表《文明之概略》，以達爾文社會進化論說明西方在當時科技文化上的優越性是日本必須效法與汲取之資源，這其中隱含「弱肉強食」與「優勝劣敗」的侵略思維。一八八五年福澤諭吉更進一步發表了《脫亞論》，指出日本必須擺脫「不求上進與落後」的中國、朝鮮，與西方諸國共進退，才能免於步上中國的危機。「脫亞入歐」理念雖然看似為了保全日本而提出的生存之道，但是其中隱含「優勝劣敗」的達爾文進化論思維，卻為侵略東亞諸國提供合理性。日本邁向西化的白滿與對東亞鄰邦的蔑視，開啟帝國向外侵略的野心與實踐（李文卿，二〇一〇：三五—三六）。

就日本而言，不論是甲午戰爭後的「亞細亞連帶論」或是「脫亞入歐論」，首重的是日本此民族國家的保全與興盛。這兩種概念皆是在西方列強威脅下所提出，同時，也都或隱或顯地包藏日本稱霸亞洲的野心。日本視其與西方國家之關係與利益狀態，選擇以「亞細亞連帶論」或是「脫亞入歐論」為治國理念。當日本與西方諸國發生利益衝突時，「亞細亞連帶論」就成為關注的焦點；當日本與西方進行協調外交、共享瓜分亞洲利益之際，「亞細亞連帶論」就處於低潮（王屏，二〇〇四：三四四）。顯然，日本是以自己的現實利益為考量，政治思想則充當策略性的說詞。日本一方面害怕東方諸國被列強瓜分，因為這也意謂日本可能步上同樣的後塵，另一方

面，日本又貪圖與列強一起瓜分東亞的利益。也因此，甲午戰爭後，不論日本如何說服中國與鄰邦其行動是為了解救被西方壓榨的東亞，在這些被日本侵略之國的眼裡，日本的剝削無異於西方國家，甚至有過之而無不及。

雖然自明治維新，特別是甲午戰爭以降，日本一直秉持對外擴張的野心，然而日本與西方國家在東亞的利益衝突卻在第一次世界大戰後日益激烈。日俄戰爭後，日本雖然擠進世界強國之列，卻是屈從於歐美列強根據《凡爾賽條約》與《華盛頓條約》所建立的世界秩序，以縮減軍備與經濟合作為代價。日本在一九二○年代由於受制於國際條約，加上國內政黨政治的發展，制約了軍部向大陸（中國東北、西伯利亞）侵略奪取資源的行動。然而，此時日本國內社會與經濟問題嚴重。一九二○年出口業大幅衰退出現戰後不景氣，一九二三年又發生關東大地震，工廠的損失對製造業造成嚴重打擊，接著是一九二七年金融界經營惡化的金融恐慌，最後終於捲入一九二九年的世界經濟大恐慌，景氣出現空前的蕭條。同時，日本國內政黨政治腐化，資本主義的發展造成貧富不均現象明顯，使得共產主義聲勢不斷蔓延。在政治經濟兩相垮台下，民眾失去對政黨政治的信任，轉而期待強權領導，軍方勢力因此在民眾默許下抬頭（武光誠，二○○七：二五二－二五八）。為了解決日本國內危機，軍方再度把眼光放在以武力擴張領土的策略上。一九三○年代起，日本放棄與西方妥協的協調外交，把目光轉向亞洲，為自己的生存與利益尋求生機。此時，日本眼中的亞洲不是與之相互提攜的盟友，而是得以掠取資源之地。日本與歐美在大正時期進行的協調外交，到昭和時期轉變為與歐美互逐利益的競爭形式（王屏，二○○四：一五五）。

日本從二十世紀起不斷將其利益圈往亞洲大陸擴大，日俄戰爭後推進到中國東北，一九一〇年殖民朝鮮半島，九一八事變後挺進中國華北地區。除了向亞洲大陸進取外，日木也深感南方物質資源重要，一九三四年《華盛頓海軍條約》與一九三六年《倫敦海軍裁軍條約》廢止，使日本海軍得以擴充軍備揮軍向南，北進與南進政策同時並行（李永熾，一九七八：三八─四三；林明德，一九九五：七四─七五）。日本帝國一步步擴張在亞洲的領地並獲取資源利益，最終走向稱霸亞洲的野心。七七事變後的一九三八年十一月三日，日本發表了「東亞新秩序」聲明，此聲明指出「日本帝國的目標『在于建設確保東亞永久穩定的新秩序』，為了達到日滿支三國的提攜，建立政治、經濟、文化等各方面的互助連環關係，在東亞確立國際正義，達到共同防共之目的，創作新文化，實現經濟聯合」（轉引自王屏，二〇〇四：二七二）。此主張是以日本為首建立東亞共同體，甚至要求中國要理解日本對東亞建設的用心，與日本合作共同對抗歐美。然而，中國對此聲明反應冷淡並識破其虛偽性，認為「東亞新秩序」足日本欲稱霸東亞的藉口（李永熾，一九七八：四六─四七）。

繼「東亞新秩序」後，日本於一九四〇年提出「大東亞共榮圈」，以東亞諸國共存共榮的願景為日本找到向南亞侵略的掩護。王屏（二〇〇四：二八五）指出「大東亞共榮圈」的提出是日本想藉英、法、荷面對德國武力入侵自顧不暇時，趁虛而入奪取其在南亞的殖民地，使日本的勢力範圍由東亞擴張到南亞。由於在廣大的戰線上要解決人力、物資的補給問題，因此打著大東亞共存共榮的口號，方便掠取人力與物資。「大東亞共榮圈」有兩個目標，其一是把軍力向南推進，搶占歐美的殖民地，其二是與德國和義大利聯手形成軸心國。日本向東亞侵略與偁霸世界的野心

此時化為具體的行動，但是卻打著解放東亞民族的旗幟，使其侵略表面上看來具正當性。一九四〇年九月，日本政府對「大東亞共榮圈」規劃出地理範圍：「作為皇國建設大東亞新秩序的生存圈，應考慮的範圍是作為基礎的日滿支、舊德屬委任統治諸島、法屬印度支那及其太平洋島嶼、泰國、英屬馬來、英屬文萊、荷屬東印度、緬甸、澳大利亞、新西蘭及印度等」（轉引自王屏，二〇〇四：二八七）。此地理範圍內所涵蓋的文化藝術，成為二戰之際以文化交流為名，在日本上演的異國風情展演。

隨著「大東亞共榮圈」的提出，中日之戰彷彿成為東洋對抗英美所必須先解決的問題。日軍向東南亞挺進，日漸擴大所占領的屬地，在不斷擴大的地理版圖中，台灣成為日本與新領地的中介。對日本而言，殖民地台灣的位置與重要性也從外緣向內部移動，成為協助東亞新秩序建立的助手。台灣轉而成為日本帝國之內的一個「地方」，是前進更南方的基地。如此，身為被殖民者的台灣人被賦予協力日本拓展帝國疆域的輔角，同時，日人治理台灣的經驗也成為協助新領地治理、開發和獲取資源的參照。這使得日本必須重新評估台灣在大東亞計畫中的角色。為了因應戰事與人力需求，日方以「日台一體」、「東亞共榮」的口號，刻意淡化台灣與日本人間的民族差異性（李文卿，二〇一二：三一），台人相對於日人的地位也因此獲得轉變。柳書琴（二〇〇八：一三）指出「雖然在實際政經社會生活中台灣人民處境並未有根本改變，但至少在戰事宣傳與國策報導上，台灣殖民地文化臣屬性格在國防任務的徵用中，已逐漸趨於淡化、中性化。」台灣女舞蹈家與林明德在二戰中受到日人重用讚賞，部分可歸因於受戰事牽連而受到重用，本章第四節有進一步的討論。

二、文化：「共榮圈」的想像與治理

日本為了達成東亞一體之共榮想像，文化交流成了凝聚「共榮圈」的平台與「共榮圈」圖景象徵[2]。藝文輸送不但協力東亞一體的建構，同時增強日本以解放之名侵略東亞諸國的正當性。

此外，以文化交流為名義進行的民風調查，對軍事情報的蒐集與領地的治理也有實質幫助。王櫻芬在《聽見殖民地：黑澤隆朝與戰時台灣音樂調查（1943）》一書中即指出，戰時日方對屬地音樂進行調查、研究與出版，兼具「共榮」象徵與文化治理的功能。

王櫻芬（二〇〇八：三六）指出日本為了軍事占領、統治與奪取資源，對東南亞的調查研究甚為積極。台灣於是成了日本研究南洋諸國的首選地，尤其是華人勢力遍布南洋，加上南方諸國在文化上的關連性，研究台灣文化風俗可作為治理南洋諸國的參照。黑澤隆朝調查台灣音樂即是以推動「大東亞共榮圈」的交流為目標，同時為了更精準掌握東南亞一帶華人的經濟與文化工作，所進行的音樂與文化調查。誠如黑澤隆朝自述：

2　在「大東亞共榮圈」的目標下，舞蹈或音樂相較於彰顯意識的文學或戲劇，對戰事的助益有不同面向與層次的功能，此小節以音樂為例，思考舞蹈的情況。

當時我們幾個同志在日本勝利唱片組成「南方音樂文化研究所」，嘗試推動以音樂促成大東亞共榮圈之結成的運動。

選定台灣為前進點，則是為了瞭解台灣音樂情形，以做為對掌控東南亞一帶經濟勢力之華人進行文化工作的基礎。（轉引自王櫻芬，二○○八：三六）

如此可知，戰爭之際進行音樂調查與研究背後有更大的目的。透過音樂調查的行動為中介，不僅蒐集錄製俗民音樂，還能理解當地的文化風俗，作為進行文化戰、文化治理的資源。音樂調查研究與文化治理的密切關係，可見王櫻芬轉述黑澤隆朝於一九四四的文字：

如果我們相信大東亞共榮圈的確立是期待將各民族的心緊密的連結在一起，則民族音樂研究是不可或缺的工作。如果一個殖民地的長官看到原住民的歌舞時，便將他們視為野蠻人的歌舞，這是失敗的。而且這不是這位長官個人的失敗，恐怕更是民族政策的破壞行為。如果一個司政長官，不管懂也好，不懂也好，但是表現出「很有趣」、「很好」、「再一遍」、「來一杯吧！」作為一個司政長官，這樣或許已經算是大成功。不過這還不夠。不管甚麼樣職務的人，只要在南方工作，不管是在南方，或是在支那，親近一個地方之民族是第一要鍵。要親近一個民族，最有效的方法就是跟他們一起享受他們的音樂。……與其一味的要〔支那人〕看歌舞伎，還不如跟他們一起看梅蘭芳或是其他的演員。要多少懂得支那戲劇的要

人，才有資格去支那工作。由這點看來，應該就可以了解為甚麼我認為不能不進行民族音樂研究的原因……。（轉引自王櫻芬，二〇〇八：七〇）

這段文字明示要成功治理領地的人民，首先必須熟悉當地人的文化風俗與生活慣習，採集研究當地熱愛的歌舞是認識與親近領地居民的方式之一。

採集地方歌舞除了具文化治理的目的之外，也是一體化「大東亞共榮圈」的想像材料。在「共榮圈」的理念下，日本唱片公司發行南洋各地的俗民音樂，並得到民間廣泛迴響。一九四一年編輯《東亞的音樂》唱片的田邊尚雄就認為，為了實現大東亞共榮共存的理想，東亞人需攜手合作，促使東洋各民族間的文化相互交流，使彼此在精神與情感上能夠理解共鳴，以開啟互助合作的基礎（王櫻芬，二〇〇八：四五）。因此戰時日本輸送自己的文化到他國（在日本的占領下成為一個個地區）之時，也要理解與傾聽此地區的文化。東亞各地的文化交流一方面正當化日本大東亞之戰的目的，另一方面也替日本軍部蒐集作戰的情報以利戰事運作和統治安撫。然而「大東亞共榮圈」的文化交流多在日本與其屬地間往來，而少有各地區的橫向交流，且交流的過程也不對等，主要是根據日本的利益為目標，「東亞共榮」淪為口號。

從黑澤隆朝與戰時台灣音樂調查的討論可觀察到，日本透過「大東亞共榮圈」的名義對南洋諸國發動軍事占領，音樂調查發揮幫助日本軍部熟悉與治理占領地的功效而得以順利進行。同時，南洋各國的音樂也被錄製成唱片大量發行，促成東亞共榮的想像。對日本人而言，這樣的現象顯示大東亞之戰使他們在文化上有「向心」與「離心」兩個面向（垂水千惠，二〇〇八：三

〇）。「向心」的部分是指，日本人必須更努力地發揚自己的文化，來區辨自己所屬的大和文化是不同於東亞、南洋地區的文化。「離心」的部分是指，為了宣稱大東亞之戰是日本為拯救東亞諸民族達成共存共榮的目標，日本本地包容東亞與南洋各地的文化展演，愈來愈多異國風情的音樂與舞蹈在日本演出。「大東亞共榮圈」的宣稱，使得戰時日本官方文化政策同時包含「向心」與「離心」兩種看似相對的文化策略，而此二者在「地方文化振興」的文化方針中，皆得到合理的解釋，下節繼續討論。

第二節　地方文化振興運動與異國風情表演

一九四〇年「大東亞共榮圈」的計畫調節了原本屬地緊縮的藝文政策，在不違背皇國精神下，地方文化振興運動讓各屬地的文化藝術獲得抒發的空間。正是在此時代脈絡下，林明德受到日方的支持實現中國舞的公演。「大東亞共榮圈」的計畫也為日本帶來許多異國風情之作，甚至日人也取材異地文化自創異國情調作品。台灣女舞蹈家留日習舞時，也習得取材自南洋特色的異國風情舞蹈。這個學習過程多少影響了戰後國民黨提倡的民族舞蹈的編創，特別是兩岸分斷下，這些女舞蹈家沒見過中國各地的邊疆舞卻能創發。在被殖民地文化人眼中，由日人創作的異國風情作品不論在形式或內容上，相較於原作，呈現變形扭曲的姿態，但是這些作品卻給日人帶來新鮮奇幻的異地想像。

一、地方文化振興運動

二戰期間皇民化運動在台灣如火如荼進行，為了強迫台灣人成為日本皇民，皇民化運動以

禁止與壓迫的手法對待台灣原有的風俗文化。一般認為台灣總督府積極推行皇民化運動始於小林躋造總督任內，但是第五章的資料顯示，在小林躋造上任的一九三六年之前，廣義的皇民化運動在一九三〇年代早已展開。一九三七年八月，日本政府推行「國民精神總動員運動」後，皇民化一詞的使用漸成風潮。一九四一年「台灣皇民奉公會」成立前，由總督府或地方官員發起的精神運動、教化運動都被納入皇民化運動的範圍內（柳書琴，二〇〇八：四）。小林躋造總督推動的皇民化運動是一系列「國民精神總動員運動」，具體的內容包含：廢止報紙漢文欄、推行常用國語、強制參拜神社、寺廟整理、推行正廳改善運動、廢止中國式的風俗習慣、實行日本式的日常生活、改成日式的姓名等。但是根據吳密察（二〇〇八：六三）的觀點，這個以外力強制台人成為日人的動員運動並沒有太大的成效。台人表面上因為日本官方的壓力不得不委曲求全、虛委應付，但並沒有收到精神與人格皇民化的效果。

一九四〇年七月近衛文麿第二次組閣（八月「大東亞共榮圈」提出），他透過「新體制」進行「舉國一致」的號召，同時調整各種政策與人事，台灣的行政人事與政令也隨著日本中央的政策而調整，例如台灣總督在同年十一月改由長谷川清接任，而小林總督時代的嚴厲皇民化政策也得到修正。近衛文麿提出的「新體制」目的是把國民統合成一個積極能動的力量，以動員的方式鼓吹人民，使其自發力行愛鄉愛國的行動，取代之前嚴峻管控的治理方式。一九四〇年十月「新體制」的核心組織、國民動員團體「大政翼贊會」成立，日本國內所有的政黨被解散，完成從中央到地方一連貫的戰爭協力統制。一九四一年四月，身為日本殖民地的台灣也以「皇民奉公會」之名稱成立仿「大政翼贊會」的組織（柳書琴，二〇〇八：四一六；吳密察，二〇〇八：六三

六五）。

總的來看，皇民化運動可以分為前後兩個不同階段。在台灣以一九四一年成立的「皇民奉公會」為界線，前期以「皇國臣民化」為目標，著重激進的強制同化與皇民化路線，由多種較為鬆散的運動組成。後期則採彈性的治理與文化動員方式，以「臣道實踐」為目標，由「皇民奉公會」統一發起「皇民奉公運動」（柳書琴，二〇〇八：五）。戰時文化政策的轉變也是因應二戰戰局的擴大做出的調整，因為戰事的地理範圍與新屬地的治理，從中日之戰到太平洋戰爭逐漸朝南洋延伸。隨著戰爭時間拖延、戰線拉長、人力物資不斷動員，日本官方對俗民文化以積極形式的統合與再創造，取代原來消極嚴苛的管制。這個轉變並非鬆動或放任原有戰時體制下。然而，也因為地方文化振興運動的提倡，使得殖民地（如台灣）一度被皇民化所排拒的文化活動得到變形展演的機會，活潑了戰時低迷的人心，提供一個俗民文化復甦的契機。

近衛新體制的政策主要來自近衛文麿身旁的智囊團「昭和研究會」和國民動員團體「大政翼贊會」。昭和研究會所構思出的《文化政策綱要》主張：

關於思想對策，雖然向來只用取締，但往後將不止如此，而將致力於積極的指導，努力將國體之創意推向文化創造的方向。即使國體觀念的加強，也不應該是觀念的，而是要透過國民之協同生活的體驗來貫徹。思想問題，並不是把它抽象為思想的問題，而是要將它與國民的新組織相關連，才能解決。（轉引自吳密察，二〇〇八：六四）

如此，近衛新體制的文化方針不以消極壓抑與國策不同調的文化為策略，而是積極地透過由上而下的指導，轉化、改造、收編既有的文化，使之成為能被國民吸收與發揮作用的戰時文化。

在此文化目標下，充實地方文化與改變枯燥無趣的宣傳方式獲得高度重視。「大政翼贊會」吸收「昭和研究會」提出的戰時文化統制的策略為執行地方文化振興的基礎。「大政翼贊會」在一九四一年一月發表政策方針《地方文化新建設的理念與當前的策略》，強調「新體制的文化建設，是在創造站在全體國民基礎上並接觸生產面的新文化，其課題在於振興地方文化以產出新的國民文化」，主要的工作包括：尊重鄉土的傳統與地方的新文化的特殊性；矯正個人主義的文化。新國民文化必須會集團的緊密性；中央文化與地方文化互補平衡（吳密察，二〇〇八：六六）。新國民文化必須立基於地方文化上，而非與之相對的中央（都會）文化，因為強調個人性的中央文化是受到外來（西方）文化大舉入侵的影響，而日本文化的連帶感則蘊藏在地方文化中，因此建設國民文化需扎根於地方文化（垂水千惠，二〇〇八：二二八—二二九）。

振興地方文化除了有民族認同的功能外，還有更實際的政治作用。「大政翼贊會」文化部部長岸田國士自身是劇作家與法國文學家，特別關注「政治的文化性」，即政治應該立基在俗民日常生活的文化當中才有可能，凌空強制人民接受不屬於自己熟悉的文化與道德觀是不可能有效果的。因此，他特別注重從既有的生活文化中取材，再加以轉化改造，以傳統文化的重建與維護地方文化繁榮為目標（吳密察，二〇〇八：六六）。換言之，在戰爭過程中，為了凸顯日本的民族性與向心力和有效動員廣大民眾，回歸鄉土文化的創發是經濟有效的文化統制手法。

在「大政翼贊會」的鼓吹下，日本全國各地的文化團體不斷增加，從一九四一年十一月的

一百二十個到了一九四四年一月的四百零七個。各個團體的活動內容雖然有異，佀是整體來看主要是復興傳統文化，包含調查地方節慶；蒐集民謠、傳說、方言；舉辦鄉土舞蹈、歌謠、演劇大會；編纂鄉土史等。此一時期鄉土活動甚為高昂（吳密察，二〇〇八：六七）。當時台灣總督長谷川清成立台灣版的大政翼贊會「皇民奉公會」，展開地方文化振興運動，而一度遭到禁演的如布袋戲，在一九四二年之後被改成日、台折中形式後又得以演出。這種文化統制方式不只是從消極地排除異端到積極地提倡協力國策的文化，也是戰時文化大規模擴大與動員同時進行的策略（鳳氣至純平，二〇〇八：二五三）。在戰爭總動員的非常情況下，政治力與文化力攜伴同行、相輔相成。

此外，翼贊文化部也關注相對於日本內地的「外地文化」（如台灣、朝鮮等殖民地或占領地的文化），把「外地文化」納入「地方文化」的一環，原則上容許其展現自身文化的特殊性，前提當然是在維護或協力日本的國防軍事下受監督展開。將「外地文化」也就是其他國家或民族的文化納入「地方文化」之一環，日本明顯宣示其統領大東亞的地位。然而，地方文化的鼓吹容易促成鄉土意識的萌發，因此殖民地文化人也借用此政策順水推舟「復興」原本被壓抑的文化。顯然，日本與其屬地的文化人各自懷抱差異的文化理想，日方關注鄉土文化發揮協力戰事的作用，而台人則藉此振興自身文化。然而，一九四二年中期之後，隨著中途島、所羅門島戰役的重大挫折，以及文化部長岸田國士的請辭，翼贊新體制文化政策也隨之日益緊縮，彈性的治理與詮釋空間漸失，地方文化振興運動目標中追求地域特質的文化性隨之消滅（柳書琴，二〇〇八：二〇四—二〇五）。

在「大東亞共榮圈」的名義與地方文化振興的政策下，日本官方提倡或容許各地的民俗藝術，但是這也不是沒有條件的。在戰爭開打的情況下，最重要的還是要控制反抗或溢出軍事治理的危機，因此上述政策只適用在文化活動與藝術表現不會危及與分散效忠皇國使命的場合。弔詭的是，雖然日本官方表面上鼓勵振興日本之外的地方文化，但是展演居民熟悉且能引起當地人民情緒振奮的音樂舞蹈，在當地通常會被制止。相反地，日本本島卻歡迎從各地來的特色性音樂舞蹈，以象徵大東亞文化互通共榮的氣象。這種差異性的作法在戰爭期間存在於殖民宗主國與被殖民地並不難理解。例如，呂泉生敘述張文環的作品《閹雞》（一九四三年）上演時，所有的配樂都以民謠改編，尤其是呂泉生改編的宜蘭民謠〈丟丟銅仔〉、嘉義民謠〈六月田水〉，以男生合唱的方式表演，觀眾聽得陶然沉醉，不自覺地跟著手舞足蹈。在〈六月田水〉的演唱中，即使舞台照明設備故障一時漆黑，觀眾拿著手電筒照明要求繼續歌唱演奏，「簡直是興奮到極頭」。呂泉生解釋觀眾之所以興奮的原因，是因為聽到久被日本政府壓制的歌曲，一時情緒亢奮難以控制。然而這兩首引起民眾興奮的歌曲，隔天即遭皇民化政策的說詞禁止演出。在此同時，東京廣播協會徵求富有鄉土色彩的音樂，於是這兩首歌曲在日本又受到極度的好評（呂泉生，一九五五：七六—七七）。如此，皇民化與「大東亞共榮圈」的說詞被當作戰略工具，日方視情況選擇性使用。地方文化振興的理念在各殖民地或管轄地區被有限度地執行，但是在權力中心的日本本土上，對於效忠天皇的日本人民，東亞各地的文化則以象徵「大東亞共榮」的圖景被展示與憧憬。

日本以「大東亞共榮圈」的名義合理化發動太平洋戰爭的正當性，同時透過表面上的文化交

流採集，證成其對東洋文化維護的用心。日本軍部的作戰方針是軍事與文化共進，在日本本土以保護東洋文化自居，贏取日本國民的民心士氣，對東南亞戰區則蒐集文化風俗，作為柔性的情報戰術與治理當地的資源。正是在「大東亞共榮圈」的名義下與煙硝味正濃、日軍已顯露敗跡的戰火中，林明德以中國舞為焦點的個人發表會在東京舉行。

二、「共榮圈」的地方文化與異國情調

林明德一九四三年在東京著名的日比谷公會堂的演出節目，結合日本風、南洋風與中國風的舞作類型，正符合「大東亞共榮圈」的理想典範。林氏在一九五五年「音樂舞蹈運動座談會」中回顧其舞蹈歷程時自述：

當時日本為了遂行他們侵略的野心，正在高唱「大東亞文化」，所以在報紙上尤極力誇讚本人的藝術，是種「大東亞藝術」的創造。其實本人只在努力發揮光大我國古典舞踊而已。（黃得時，一九五五：六〇—六一）

不僅是林明德所擅長的中國民族舞能在東京上演，垂水千惠（二〇〇八：二三三）認為「大東亞共榮圈」的提倡與日人對異國情調的著迷，也與呂赫若、呂泉生與同屬被殖民地的朝鮮人先

後被東京寶塚劇場（一九三二年創立，簡稱東寶）接受有關。假設垂水千惠的說法無誤，那麼「大東亞共榮圈」的藝文政策確實給殖民地台灣人一個展演的出口，不但使長期被漠視與邊緣化的台灣文化得以在日本帝國中取得一席之地，台灣人也因此在表演藝術界被接受與推崇。身為日本第一個殖民地的台灣人，在日人眼中成為協力日本對抗歐美的「皇民」之一，而非只是如過去要將之打壓的民族。從此角度來看，更能理解一九四二年起林明德奪冠的意義。對日本官方而言，不論是林明德或李彩娥皆是親日本帝國的「地方」人士，他們在日本或外地的表現是協力日方完成大東亞共榮的助力。在日方團結東亞的名義下，原本被日人鄙視的殖民地人獲得愈來愈親近日本人身分的「提升」，目的是為了護持以日本為利益中心的計畫。

　　若是如此，太平洋戰爭爆發後，台人與日人之間的關係要如何看待？在日方對太平洋戰爭的宣傳與遭受現實戰火波及下，台灣人的主要敵人不再是日本，而是英美等西方帝國。台灣對日本的關係從敵對的民族對民族，位移成為協力日本帝國的一個地方。那麼，台灣人與日本人間雖然還有身分上的張力，但是其中的關係卻又非決然對立，而形成一個既聯盟又緊張的狀況。在此狀態下，我們該如何揣測台灣第一代舞蹈家，特別是林明德，在太平洋戰爭中的作為呢？是否能以民族對立的立場評估？

　　李文卿（二〇一二：一四—一八、三三、一五五）指出二戰期間為了因應日方要求台灣人以藝文協力戰爭，台灣一些作家在不違背日方文化政策的同時，順應著日方對地方文化重視的機會，開創所屬地方特色的文學。甚至，作家們因為日方對東亞共榮此超過種族差異的共同體榮景

是李彩娥一九四一年在日本第一屆舞蹈大賽以《太平洋進行曲》奪冠的意義。對日本官方而言，

的宣傳與想像，而期許以己之力發揚所屬地方之文化，共同協力大東亞文化的建設，雖然其中不

免交雜著被動員的無奈，與身為被殖民者在身分認同上的矛盾徬徨。例如，郭水潭、張星建一九

四二年的文章都出現期勉台人作家盡心盡力創造屬地文化，才無愧於身為「大東亞共榮圈」之一

員的文字。這樣的言論也出現在一九四二年王昶雄評論林明德的舞蹈展演文章〈東洋幻想的追

求──以林明德氏的舞蹈新作為中心〉。

王昶雄在這篇評論林明德新作《美妃》、《東洋的麗園》的文章中，除了描述舞蹈動作與內

容意旨外，文章的核心是呼應日本引爆的太平洋戰爭（王文稱大東亞之戰）而將東洋與西洋二

分。王昶雄將林明德的舞作置入東洋文化相對於西洋文化的特殊性來談，同時也為林明德未來之

新作提出題材上的建議。王昶雄將東洋文化視為重視宗教精神、神祕、形而上、夾雜荒誕的圖

景，相對於西洋文化講求現實、科學、理性卻強行侵略他國的「海盜王國」。據此，以東洋盟主

國自居的日本所發動的大東亞之戰，是解放東亞民族受西洋壓迫與奴役之戰。王昶雄在文章的最

後寫道：

因此，對於擁有無數子民的海盜王國的惡行，即使無法一刀給予懲罰，但盟主國日本所投

下的大東亞戰爭的一石，已經掀起了不可忽視的波紋。嶄新的黎明，已經在太平洋以及印度

洋升起了。解放東亞的鐘聲響起，曾經黯淡的奴隸之夜，正往無限的遠方漸次消失。（王昶

雄，張文薰譯，二○○二：三三）

這段字字鏗鏘有力、落地有聲的結語，顯然呼應日本發動太平洋戰爭的正當性。然而弔詭

的是，王昶雄建議林明德新作的題材是《香妃》，王昶雄此文青睞的香妃故事來自回族女子不委

身於乾隆帝，因而壯烈犧牲的貞節情操。王昶雄認為這凸顯東方女子以牙還牙、血債血還的剛毅

性格，是展現東洋女子高貴情操的絕佳主題。倘若將香妃的故鄉與認同聯繫到清帝國的屬地新疆

回族，那麼，台灣作為日本的屬地是否與之呼應？或是，在「日台一體」、「東亞共榮」的框架

下，可以去脈絡化地將殖民宗主國與其屬地之權力關係擱置不論，只凸顯香妃犧牲成仁的高貴情

操為戰時東亞女子典範？

王昶雄建議林明德編創《香妃》的關鍵也許在於東洋與西洋的對峙。王昶雄建議以回族女子

的故事創作，呼應了他與同時期的日人對東方異地國度神祕特色的想像。王昶雄讚嘆林明德的新

作《美妃》、《東洋的麗園》，比朝鮮舞姬崔承喜的舞蹈更具東洋幻想、更神祕，因此他說「我想

提供林氏最富東洋幻想、洋溢著東洋色彩的題材作為參考」（王昶雄，張文薰譯，二○○二：三

二）。林明德終究沒有採納這項提議，沒能創作出具有強烈認同意識與誓死抵禦外族的《香妃》

舞蹈，有可能是因為林明德對回族舞蹈的展演形式陌生。相對於王昶雄建議編創《香妃》以凸顯

女性的貞節與愛鄉，林明德在二戰末期的中國舞作品多是表現女子柔美亮麗的丰采（參照第四

節，表一說明）。在戰時藝文政策的監督下，將舞作定位在呈現各地文化表象上的特殊性，且不

涉及壓迫抵抗的明喻或暗喻，相對安全。

奇幻神祕的主題或景象在王昶雄的文章中是東方相對西方的一大特色，具此特色的異國風情

作品在大東亞共榮的政策下盛行一時，特別是女性犧牲自我證明自己的貞烈是戰事進行中的一大

題材。由東寶劇場上演的《蘭花扇》，與林明德新作發表日期相近，也呈現類似的情況。

一九四二年六月《東寶》雜誌對《蘭花扇》的回顧附有劇情說明，「《蘭花扇》是取材自滿洲國萬里長城的古老傳說，女主角是猶如白蘭花一般美麗的孟姜女，在如夢的甘美中，有著一段堅強之東洋女性道德的故事」（轉引自垂水千惠，林巾力譯，二〇〇八：二二三）。這樣的說明同樣不見迫害者，只顧凸顯女性的美麗與貞潔。當時日本戲劇界取材自他地文化的作法，是將原本劇情去脈絡化或改編扭曲後演出，並只彰顯配合總動員戰之片面道德價值。日本劇團搬演中國或台灣風情的戲劇舞蹈時，其中夾帶著許多虛構與誤謬，對於熟悉劇中風土之人而言，有時簡直難以忍受，例如：舞台布景畫著椰子樹卻吊著木瓜（鳳氣至純平，二〇〇八：二五九），或是呂赫若看完東京寶塚劇場以孟姜女為故事改編的《蘭花扇》彩排，在日記中寫到「孟姜女的戲劇化非由我們自己來做不可，覺得中國文化被那樣子歪曲，實在令人難以忍受」（呂赫若，鍾瑞芳譯，二〇〇四：一一六）。在大東亞共榮的文化期許下，日本本土上演由日人創作的異國風情劇碼，表演內容與實際地方文化相差甚遠。

戰時日本藝文家樂於捕捉外地文化的奇幻色調，同樣出現於在台日人作家的寫作心態。例如，島田謹二於一九四〇年一月《文藝臺灣》創刊號的文章，就將日本以外的外地文學書寫指向「捕捉外地特異風物、描寫外地生活者的特殊心理」（轉引自柳書琴，二〇〇八：一九六—一九七），以提供日本人不同的異地趣味。柳書琴指出日人對於外地藝文看重的是異國情趣與搜尋奇異特殊景致，而閉口不談日人對外地的政治壓迫與軍事侵略，「一切高雅或獵奇的需求，儼然皆與人命及流血無關」（同上）。李文卿（二〇一二：六二一—六二三）也指出作家西川滿不但是南方

文藝的提倡者，其作品也滿溢異國浪漫情調；西川滿的作品中沒有台人作家身陷身分認同所遭遇的苦悶與兩難的挫敗感，卻像似「隔著鏡頭取材的殖民地遊走者」。在西川滿對台灣史一知半解的創作想像與濃郁異國風情的作品中，台灣的民俗風情被美化裝飾，而台人內心的徬徨苦痛卻退隱消失。可見在「大東亞共榮」的名義下，外地文化對日本人而言主要是提供異國風情的奇幻想像，異地文化的剪裁變形隨處可見。

同樣地，二戰中由日人編創的南洋各地異國風情舞蹈也參雜許多想像與虛構。一九三八年五月東寶歌舞劇團就曾結合泰國、緬甸、印度、爪哇、巴里島等地的舞蹈舉行一場《東洋印象》的公演。一九四三年《東寶十年史》對這場公演的說明是：

> 將充滿鄉土色彩的民族舞蹈加以舞臺化、藝術化，乃是東寶舞蹈隊的顯著特色，只是民族舞蹈的研究上演並不限於日本國內，而更是擴及大東亞共榮圈，且派遣隊員到北京、泰國等地，現在更延伸至爪哇、巴里等地進行研究。（轉引自垂水千惠，林巾力譯，二〇〇八：二三〇）

在「大東亞共榮圈」的名義下，南洋各地的異國風情舞蹈在日本受到歡迎，但是其中夾著虛構或變形的成分，這在下一節將舉蔡瑞月的舞蹈經驗說明。如此，異國風情舞蹈在二戰中勃興，主要是因為日本戰時的地方文化振興政策與「大東亞共榮圈」的鼓勵，而非僅是如台灣舞蹈界曾經推論的——受一九二〇年代美國丹尼蕭恩（The Denishawn）舞團[3]到日本演出異國風情舞作的

影響（陳雅萍，二〇一一：七七─七八）。

考察《台灣舞蹈ê月娘──蔡瑞月攝影集》也可觀察到，蔡瑞月老師石井綠的南洋風情舞作，創作時間多在二戰爆發後，尤其集中在一九四〇年代太平洋戰爭時期，更能推論戰時的文化政策對異國風情作品的創作有鼓勵之效果。雖然，從後見之明也不能說丹尼蕭恩舞團一九二〇年代於日本展演的異國風情演出，對往後的舞蹈發展毫無影響，但是如果只觀察舞蹈本身的發展，卻忽略更宏觀的大時代脈絡，我們對戰爭期間出現南洋風情舞蹈就會有差異的意義解讀。丹尼蕭恩舞團在日本上演東方風格舞作的時代脈絡，與日本在太平洋戰爭時藉由「大東亞共榮圈」的名義上演南洋諸國舞蹈的脈絡迥異。忽略舞蹈上演的時代脈絡與背後的藝文政策，難以解釋舞蹈出現的原因與解讀其中多層次的意義，即便舞作的藝術風格乍看之下相當類似，甚至有所沿用模仿。換言之，舞作意義的產生不只依賴舞作本身的內容、形式，更需要理解創作者與觀者所處的文化政治脈絡與舞作生產、解讀、詮釋之關係。

藝文風格特色與社會脈絡關係的釐清，同樣有助於理解林明德追尋中國民族舞的創作之路。柳書琴（二〇〇八：一八─一九）指出，一九四〇年代日方根據「大東亞共榮圈」提倡的地方文化振興運動，與台灣在一九三〇年代以民族或社會主義思想為基礎、抵殖民為目標的振興鄉土文化風潮不同。地方文化振興運動是在日本帝國的容許與收編下，開展屬地文化特殊性的創作，目

3　一九二〇年代中期，丹尼蕭恩（The Denishawn）舞團的亞洲巡演兩度到日本。此舞團的特色是表演美國人眼中所見與詮釋的東方形象，包括中國白玉觀音、埃及、印度、日本等國的神祇與舞伎的形象。

標是創造東亞一體的共榮圖景。在日本帝國的收編下，各地的文化差異成為帝國展示東亞一家的共榮圖景，喪失與帝國敵對的政治張力。相對地，一九三○年代台灣人提倡的鄉土文化運動是在日方嚴峻的政治打壓下，以文化藝術展現自我認同的抵殖民策略。然而，此二者並非截然斷裂，而是有所承續與轉化。柳書琴上述的解釋，可以借來理解林明德追隨崔承喜習舞，至創作中國民族舞的生命歷程。戰前林明德追尋中國舞的行動，受到台灣人抵殖民意識的影響與同屬被殖民地舞蹈家崔承喜的激勵；太平洋戰爭中林氏的編創展演，則是被日本帝國收編的共榮想像之一角。他在舞台上展現中國女性多樣化的氣質性格，遠離故事性的聯想與隱喻，以安全保守的策略呼應日方期待的東亞文化展現。

為了凸顯林明德編創中國民族舞的姿態，不同於日人創作異國風情舞蹈的心態，下一節先檢視林明德、蔡瑞月與李彩娥等人的日籍老師石井漠與石井綠的舞蹈創作過程作為比較的基礎，同時也以此理解台灣第一代舞蹈家留日期間所受到的舞蹈訓練與影響。

第三節　日本二戰時的舞蹈現象

蔡瑞月十六歲、李彩娥十三歲時進入石井漠舞踊體育學校，當時二戰已經開打，石井漠也五十幾歲，仍是日本知名的現代舞蹈家。根據蔡瑞月的描述，石井漠遊歷歐美（一九二二—一九二五）回日本後的一九二〇年代末期創作力最旺盛，然而到一九三〇年代後期他的視力已衰退，創作和教舞都銳減，多是由知名的學生助教上課（蕭渥廷，一九九八a：三〇）。一九四〇年，也就是近衛文麿提出翼贊新體制的同年出現「大日本舞踊聯盟」，根據此年《東京朝日新聞》六月二十二日的報導，石井漠擔任「大日本舞踊聯盟」現代舞踊部副部長。「大日本舞踊聯盟」並發行雜誌《国民舞踊》（吉田悠樹彥，二〇〇六：一九）。不難理解各類舞蹈（藝術）也同其他的藝文般統合於一個大組織之下。

一九四〇年也正是神武紀元二千六百年，神武天皇是日本傳說中的第一代天皇，神武天皇即位開始了日本的皇紀曆法。在二戰中舉行紀念日本開國天皇及其民族長久延續的盛大慶典，更能凝聚與壯大日人的國族意識，投入官方發動的「聖戰」。日本頂尖的創作舞大師石井漠、高田世子等，與傳統歌舞伎藝人，結合西洋與日本傳統音樂大師，皆參與此紀念盛典的展演。《東京朝日新聞》在昭和十三年（一九三八年）十二月十七日有一則《兩千六百年的歌曲與舞蹈的豪華

版，藝術家們總動員創作〉，刊登為此盛典(獻演)而提早一年準備的人員名單。在此紀念盛典中，石井漠、高田世子、江口隆哉三位創作舞大師聯合編創舞碼《日本》，呈現日本島嶼與皇室如何出現。這齣舞劇包含三個主題：「創造」、「東亞之歌」、「前進的脈動」，除了展現大和民族乃神的子民外，更展現由中國所代表的舊亞洲秩序崩壞，取而代之的是由日本所領導的東亞新秩序(陳雅萍，二○一一：六六－六七)。

此外，日本知名的舞蹈家也相繼在著名的舞蹈雜誌《舞蹈藝術》中發表舞蹈與戰爭之關係的文章，並提出舞蹈如何協力戰爭之道。在翼贊新體制的推動下，「國民舞蹈」的理念不斷出現，此現象平行於這時期推動的各種「國民文化」建設，如「國民演劇」、「國民文學」等。以「國民」為對象的文化運動與納粹推行的「悅力」(Kraft durch Freude，力量來自歡樂)類似，在日本稱為「厚生運動」。此類文化動員以全體國民為對象，透過文化活動的娛樂歡悅過程，提振民族精神、潛移默化國民道德。石井漠就提議從草根性的舞蹈中發展「國民舞蹈」，使舞蹈能普及一般平民百姓(吉田悠樹彥，二○○六：一九－二一)，這樣的理念企圖實踐地方文化振興運動的文化政策。根據李彩娥的回憶，石井漠與其學生在戰時也到學校或工廠，帶領大眾舞蹈活動振作精神、活絡身體[4]。這說明二戰中日本舞蹈(藝術)的情勢同其他藝文般，皆統合於翼贊新體制下。

此外，《舞蹈藝術》雜誌也出現介紹納粹統治下的德國舞蹈文化，試圖藉由納粹的舞蹈政策思考戰時日本舞蹈文化可行的發展(趙綺芳，二○○八：四七－四八；陳雅萍，二○一一：六五－六六)。借鏡納粹的文化統制尋找戰時藝文出路也可見於演劇界。一九四三年在《演劇論》中一篇〈納粹演劇與國民〉的文章中就提到：

在共同體（Gemeinschaft）的社會當中，取代階級分裂與鬥爭的，是個人經由責任歸屬而相互扶持，並進而成就內部統一的國家。國民演劇乃是在這樣的基礎下才有開花結果的可能，而納粹便是透過政治力與文化鬥爭來成就的。（轉引自垂水千惠，二〇〇八：二一六）

總動員的戰況下，個體性的殊異與階級性的差別，必須抹除並統合於國家的共同體中。藝術界不論哪個領域目標皆一致，即是要以「國民運動」呼應精神總動員。目前的文獻尚未能清楚說明石井漠等早期創作具個人色彩、社會批判的舞蹈家們，如何在戰爭中轉變原有的舞蹈理念，以及在尋求個人創作自由與接受文化統制下的兩極間是否有張力？若有，又是如何克服（趙綺芳，二〇〇八：五〇）？然而戰時的文化政策確實影響日本舞蹈生態，使之步向創作國族化的方向。但是對舞蹈編創者而言，戰時的藝術政策在微觀層次上也並非完全抑制了創作的想像力與活力。舞蹈家們雖然必須以官方政策為創作方針，但是創作的複雜過程也需要藝術家們發揮編排與表演的創意。此外，在「大東亞共榮圈」的名義下，舞蹈家取材異地景象為材料，可發揮更多創意想像編創異國風情舞蹈。

石井綠指出，二十世紀初日本現代舞萌芽之際到二戰前是日本舞蹈黃金時段。但是二戰開打後，舞台表演都需經過檢查才能演出，娛樂性的表演節目被認為傷風敗俗因此禁止上演。石井綠

舞團卻在戰爭時獲得更多演出機會，她自己形容是「飛來的恩惠」，尤其是前往南洋如：泰國、馬來西亞、印尼、菲律賓、緬甸等地作勞軍巡演[5]（蕭渥廷，一九九八b：序言）。石井綠所謂「飛來的恩惠」，指的是被國家動員或徵用於勞軍的機會。根據蔡瑞月的口述，二戰中舞團勞軍巡演所到之處，皆受到非常好的招待，甚至在「極豪華而奢侈」的軍部飯店用餐，有時還能獲得額外的零用錢。在物質非常匱乏必須依賴配給的情況下，勞軍演出時能吃到比平時豐盛許多的食物（蕭渥廷，一九九八a：二九─三七）。換言之，戰爭給舞團帶來更多演出機會，巡演時能享受到比一般人更好的物質資源，這是以藝文協力戰爭所獲得的好處。日方重視戰爭期間文化娛樂對提振士氣或紓緩人心的精神助力。

舞蹈家們巡演南洋、中國各地的經驗，讓舞藝得到磨練與發揮的機會，同時也鍛鍊出能適應各種天候、地域、表演場地的舞者，這些磨練為第一代舞蹈家戰後回台的舞蹈播種與扎根做了很好的準備。在巡演旅程中，舞者們如蔡瑞月與李彩娥旅經許多國家，見識到不同的風景與俗民文化，甚至體會到戰爭的無情、恐怖與軍方表裡不一的說詞[6]。透過勞軍慰問的巡演機會，蔡瑞月的老師石井綠因此能採集各地的舞蹈元素，加以編創異國風情舞蹈來呼應「大東亞共榮圈」的政策（蕭渥廷，一九九八a：三二一─三六）。如此，二戰期間日方的文化政策提供舞蹈家另一種創作舞的類型。相較於戲劇，在藝文檢查政策下，舞蹈能因其特殊性，只標注簡短舞意而不像劇本有清楚的敘述，若再加上其特質是展演抽象的身體語彙與訴諸感性的交流，而非只限於敘事性質的動作，舞蹈或許在不超越文化政策的限度內，能發揮的空間要比戲劇或文學大。

根據蔡瑞月的回憶，石井漠南洋勞軍時，隨團有聲樂家與小提琴家演奏、獨唱西洋古典樂

與日本民謠，舞蹈演出則包含以日本民謠配樂的思鄉傷逝作品如《荒城之月》、激勵戰士的《太平洋進行曲》，與增產報國類型的舞蹈作品（蕭渥廷，一九九八a：二九）。簡言之，勞軍的舞蹈包含濃郁日本風味的懷鄉歌舞、朝氣蓬勃的進行舞曲，和表現增產報國的勞動舞。這些舞蹈類型在兩岸對峙、國民黨高舉反攻大陸的一九五〇年代台灣一樣被強調，歸類為展現國族身分認同的中華民族舞，以及包含於其下的戰鬥舞和勞動舞。日本在二戰期間與國府在兩岸對峙下由官方提倡展演的舞蹈類型相似，這些舞蹈不但以懷鄉傷逝感染官兵們思鄉與護鄉情緒，也以陽剛、歡樂、朝氣煥發的神氣歌頌自己民族的特殊性、優越性。二戰時的勞軍活動與表演內容為第一代舞蹈家奠定了一九五〇年代兩岸對峙的緊張情勢下，舞蹈創作與巡演勞軍的基礎。

值得注意的是，察看目前台灣出版的史料圖片，石井漠戰時舞蹈作品的主題與舞作風格對比其一九一〇至一九三〇年代的創作，有明顯的差異[7]。石井漠早期的創作多以個人或雙人舞為多，以低沉的重心、扭曲的身體、戲劇化的肢體張力探討人性百態、人生旅程的起伏，與追求人

5　石井綠說蔡瑞月正是這時期一同渡過此一難忘時刻的「患難夥伴」（蕭渥廷，一九九八b：序言）。

6　蔡瑞月在緬甸勞軍時發生車禍，被送進仰光的醫院，看到醫院的桶子中裝了斷手殘肢，體會到戰爭的無情。同時，蔡瑞月也見識到與傷兵一起用餐的飯粒中充滿了米蟲，與軍官的豪華餐廳形成對比。還有當空襲警報響時，日軍狼狽的逃生畫面也戳破了官方宣傳的英勇形象。蔡瑞月勞軍到廣州停留時，日本軍人對當地人的粗暴，讓蔡瑞月事後回憶「那是我第一次感覺到民族意識」（蕭渥廷，一九九八a：二九─三六）。

7　在沒有完整的動態影像下，我以舞作圖片代表當時舞蹈所欲呈現的意念與形象。目前出現在台灣舞蹈史料的圖片或許經過篩選，石井漠的創作必然比可見的舞蹈影像更為多元豐富。

性自由的渴望，例如一九一六年《明闇》、一九二二年《被囚的人》、一九二三年《無歌之搖籃歌》、一九二五年《登山》 8 ，即使是一九三三年的《瘋狂的動作》（如圖6.1）仍展演人物性格殊異、詭譎古怪的心理狀態。《瘋狂的動作》是六個差異化的個體，各自展現自己的動作特色，有粗獷強有力的動作形態，有茫然的神情，或沉溺於自己世界的傻笑 9 。相較下，石井漠二戰時期的作品許多是動作一致、排列有序的群舞，不論是二戰初期以戰爭或軍備為題名的《突擊》（一九三七）（如圖6.5），或是太平洋戰爭期間的《潮音》（如圖6.3）等。以戰爭或軍備為題名的舞作如《突擊》構圖機械化、多直線、整齊的群體造型。而李彩娥獨舞的《太平洋進行曲》（如圖6.2）；群舞的《潮音》所呈現的圖像不論是單人或群舞，姿勢都具健美神氣、抬頭挺胸、勇往直前的氣勢，身體造型外開、精力向外投射、充滿朝氣進取之勢。即使是異國風情的《阿尼托拉》（如圖6.4）所呈現的舞姿也是開朗光明、迎向未來的神氣，而非對舞者所扮演之中東女性神祕朦朧的遐想。另外《地理的書》一舞沒有圖片作參照，然而此舞配合朗誦詩描述「日本如何從一片汪洋中升起，逐漸形成島嶼的經過」（李怡君，一九九六：四五），也具有濃厚國族主義的考量。從舞作的圖像呈現與文字描述，可觀察到戰爭對石井漠舞蹈創作的影響，使他不論是自願或者是被迫，抑或兩者交織，從早期探討人性與內在衝突的動作張力，轉變成集體有序的構圖，與光明開朗、勇往直前的動作設計 10 ，而後者正是李彩娥與蔡瑞月師事石井漠時所學習的舞蹈類型之一。

一九三九年五月十七日《臺灣日日新報》刊登一篇由日高紅椿撰寫的〈藝術舞踊的殿堂 石井漠春季公演欣賞會〉，可供我們一窺戰時舞蹈藝術的型態。此文是日高紅椿於四月二十五日，

受邀在東京日比谷公會觀賞石井漠舞團公演後寫下的觀後感與評論。此晚演出節目分上下半場。上半場以體育舞踊的形式呈現《日之丸行進曲》、《露營的歌》、《愛馬進軍歌》、《愛國行進曲》。這四首舞作的標題與進行曲四拍的節奏，清楚呈現日軍趾高氣揚、整齊前進的氛圍。下半場為小品舞蹈，包含以動作與隊形展現出飛機、坦克車等軍備樣貌，更彰顯戰場上奮力作戰的皇軍，即使受了傷仍再度奮起為國家效命的忠誠與勇氣。日高紅椿認為《突擊》表現大和魂之忠貞壯烈的樣態。文中還特別提到拜師石井漠門下、出生台灣淡水的林明德也參與《突擊》此舞的演出。[8]

一九四一—一九四五年間，師事石井綠的蔡瑞月曾於一九四二年跳過《走海上去》（如圖6.6），從作品的名稱就令人聯想到日本透過海路發動的南進計畫與太平洋戰爭，圖片也呈現舞者強健紅椿認為，這四首舞作是對總動員戰爭中處於後勤的女性的祝福與期勉。日高紅椿特別描述舞作《突擊》。《突擊》舞者共三十人，隨著打擊樂器的即奏呈現戰場中的情景，包含以動作與隊形展現出飛機、坦克車等軍備樣貌，[9][10]

8 《明闇》、《被囚的人》舞蹈影像參照蕭渥廷主編，《台灣舞蹈ê月娘——蔡瑞月舞蹈攝影集》，一九九八b，頁一二一一六。《登山》、《無歌之搖籃歌》影像參照蕭渥廷主編，《台灣舞蹈的先知——蔡瑞月口述歷史》，一九九八a，頁二三。

9 我在二〇一六年十月底參與第十六屆蔡瑞月國際舞蹈節的舞作重建，石井漠的孫子石井登來台重建《瘋狂的動作》、《蛇精》並與女兒合舞《登山》。石井漠戰前的舞作動作樣素，但是卻很難被重建，原因是他對作品角色人物的心理狀態要求十分細緻，動作發自舞者對角色的體會與詮釋，因此年輕一代很難模仿。

10 關於石井漠在二戰中舞蹈創作風格的轉變，趙綺芳（二〇〇八：四八—四九）與陳雅萍（二〇一一：六七—六八）也有所觀察；趙綺芳以集體與個體的角度說明石井漠早期到戰時的舞作轉變，並以未來派的現代性與機械文明解釋《突擊》、《軍艦》、《戰車》等的舞蹈風格，陳雅萍則加入了女性身體的國族化。

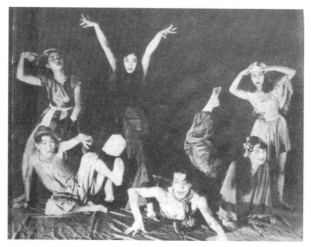

圖6.1　石井漠作品《瘋狂的動作》（1933年首演）。感謝蔡
瑞月文化基金會提供

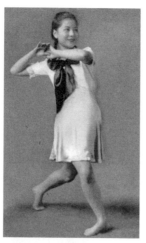

圖6.2　李彩娥1941年首屆全日本舞蹈大賽冠軍
《太平洋進行曲》舞姿。感謝李彩娥女士提供

圖6.3 石井漠編舞、石井歡作曲《潮音》（1942年首演）。感謝李彩娥女士提供

圖6.4 李彩娥《阿尼托拉》舞姿。感謝李彩娥女士提供

的動作與向外投射的精力，以及整齊的團體空間造型、短裙無袖上衣的俐落服裝。

此外，石井綠還編創穿有日本民俗服裝的豐收舞《豐年祭》，與帶日本武士面具舞蹈的《雙雄面》[11]。這些舞蹈以富民族文化特色的風格，展演日本武士的威猛與勞動豐收的喜悅。在總動員的戰爭情境下，舞蹈不免成為協力戰爭的媒介，不論是在精神上歌頌民族、強調全民同心進取的愛國精神表現，或是作為蓬勃朝氣的強身休閒，舞蹈都不能置身事外。

以「大東亞共榮圈」為名，勞軍演出的作品除了上述提及的民族舞、勞動舞與激勵民心的舞蹈外，還有異國風情的舞蹈演出。石井綠在戰爭期間巡演南洋各地採集創作的舞蹈有：印度服飾造型的《南方的月亮》[12]（一九三九）、融合緬甸舞蹈動作與服飾的《緬甸之舞》[13]（一九四

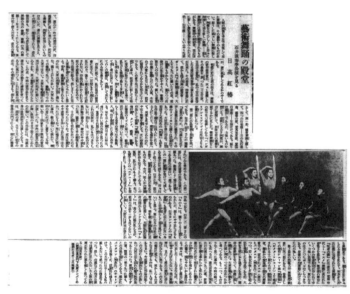

圖6.5　日高紅椿〈藝術舞踊的殿堂　石井漠春季公演欣賞會〉一文與《突擊》的附圖。《臺灣日日新報》，四版，昭和14年（1939年）5月17日

三）、爪哇風情的《爪哇舞》[14]（一九四三），以及模擬二度空間動作造型的《壁畫》（一九四二）（如圖6.7）。這些舞蹈從圖片看來創作的比例極多，且大部分由女性展演，主要在服裝樣式上特色性地模仿南洋地區文化。此外，舞者臂部動作呈現稜角的舞姿，看似帶有印度、爪哇等南洋民族舞風格。蔡瑞月回憶石井綠創作《壁畫》的過程，讓我們得以一窺石井綠創作異國風情舞蹈的方法：

a：三一）

例如五十五年前她在編排《壁畫》時，就由二人的互動開始，從彼此節奏的互動過程中完成了這作品的相對、相反、前後、強弱的特性；動作看起來單純，但舞者手和腳卻是相反方向，做起來很不簡單，整個作品莊嚴古雅，精確地展現壁畫的質地。（蕭渥廷，一九九八a：三一）

《壁畫》的構想來自牆壁上的舞姿，舞蹈展現壁畫上安靜的人物姿態。圖像顯示，這支舞的手臂姿勢呈現有稜角的造型，舞者上半身著背心、腹部中空，下身著過膝褶裙，很難辨別出是根

11 參照蕭渥廷主編，《台灣舞蹈的先知——蔡瑞月口述歷史》，一九九八a，頁三○與三七的圖片。
12 參照蕭渥廷主編，《台灣舞蹈ê月娘——蔡瑞月舞蹈攝影集》一九九八b，頁二三的圖片。
13 參照同上，頁三○。
14 參照同上，頁二一三。

圖6.6　石井綠舞作《走海上去》（1942年首演）。感謝蔡瑞月文化基金會提供

圖6.7　石井綠舞作《壁畫》（1942
年首演）。圖為蔡瑞月1947年於中
山堂舞作重現。感謝蔡瑞月文化基
金會提供

據哪個民族的舞蹈素材所創。舞蹈的編創構思由兩位舞者的互動開始，在有節奏的互動中實驗相反或對稱的動作方位、力道與強弱對比。因此，《壁畫》的創作是根據舞蹈元素在空間與力道上的變化試驗編創，而不在某一民族身體文化的真實再現。《壁畫》所用的配樂是西方音樂（薩拉薩泰作曲），更支持舞蹈編創過程的創作性。

異國風情舞蹈如《壁畫》雖然挪用東亞圖畫上的二度空間造型姿勢，然而依據蔡瑞月的回憶，石井綠在編創過程中關心的是雙人間舞蹈姿態與節奏的變化，而非擬真或歷史考掘。在日本官方提倡大東亞共榮的文化交流政策下，異國風情舞種提供編舞者另類想像、創作與實驗素材，使作品走向更具變化與神祕性，而能提供舞蹈家們逃離戰爭現實、編織想像空間的異域。異國風情舞蹈因為服裝特色的關係（顯露女性身形的曲線與裸露手臂、腰腹部位），女舞蹈家也得以藉由展演南洋女子的體態動作呈現婀娜的身形丰采[15]，這是展演日本傳統舞蹈的保守服裝樣式所無法達到的效果。從《壁畫》的創作過程可以推想，石井綠取材或發想自南洋文化的舞作多加有自己的舞蹈編創技法，而非企圖再現（或在短時間內也不可能再現）各地的舞蹈。這樣的舞蹈創作方式也呼應本章第二節討論日人在文學、戲劇創作上取材異地景致創作異國風情藝文的手法。

總結上述二戰期間的舞蹈表演風格，不僅有強調日本國族特殊性與激勵民心士氣的舞蹈，更有引人進入奇幻想像國度的異國風情展演。如此，戰時的文化政策對日本人而言確實帶有「向心」與「離心」兩個面向。日方宣稱取材自日本與東亞各地舞作是「大東亞共榮圈」多元文化的

15 性別差異使石井漠與其弟子石井綠在編創風格上差異化，石井綠的異國風情舞蹈呈現較多朦朧神祕之色彩。

展現，象徵日本領導下東方各地互助交流，建構出異於西方主導的文化網絡。風格多元的異國風情舞蹈在二戰後期戰事日漸緊張、民生物資日漸匱乏的日常處境下，或能成為逃避苦悶生活的一劑興奮劑。透過神祕新奇的舞蹈呈現，觀者得以暫時置身於一個幻境，開啟新奇的視覺感官，讓想像力隨著舞台景象飛揚，暫時忘卻戰火瀰漫的痛苦，甚至想像東亞共榮的圖景。林明德正是在「大東亞共榮圈」的願景下，一九四三年於東京日比谷公會堂呈現整場個人獨舞的演出。下節討論林明德如何投入中國舞的編創，展演在日人眼中是異地風情的舞蹈。

第四節 文化：協力戰爭？民族認同？

日本以大東亞共榮的戰時文化政策，作為正當化發動太平洋戰爭的理由，台灣的藝文發展也因此獲得日方關注。日本人眼中帶有異國風情的文化展演，相對的很可能是被殖民者展現自身文化認同的標記、成就自我文化認同的機會。下文討論林明德創作中國舞的歷程，以及在此過程中受到的文化洗禮，說明林明德的中國舞創作與日本舞蹈家創作異地風情舞蹈，有全然不同的心念與理想。

林明德一九四三年個人創作展演分為東洋風（包括取材印度、台灣原住民的創作舞）與中國古典舞、民俗舞，題名、音樂使用與內容如表一。

表一舞作內容對日本人而言多是異國風情作品，包含林明德拿手的中國舞，與取材自日本雅樂、台灣原住民、印度素材的舞作。林明德整場演出呈現東亞民族共存的圖景，與取材自各民族達成「想像共同體」的平台，難怪日文報紙極力稱讚林氏的舞蹈是「大東亞藝術」的創造（郭水潭，一九五五：六〇─六一）。林明德公演的節目內容正呼應日本做為東亞盟主發動太平洋戰爭的正當性。

表一、林明德一九四三年九月二十五日於東京日比谷公會堂首演之內容
整理自林明德一九五五年的〈歷盡滄桑話舞蹈〉

題名	音樂使用	內容
回憶	奧國杜爾杜拉作曲	回想過去，追求幻想的浪漫氣氛的表現。
印度麗園	俄國音樂家苦伊的印度風作曲	取材印度民族舞蹈風格加工創造。
東國古典	日本雅樂	取材日本民族舞蹈風格加工創造。
南國舟夫	石井五郎[16]	驕陽下的海浪中表現堅強抵抗、掙扎搏鬥的精神。
水社夢歌	高山曲（節奏緊湊，旋律和諧）	表現一個高山族原始性的喜悅，從幽幻中發展到狂熱，再歸於平靜的情態。
天女之舞	國樂伴奏	以水袖飄帶創造出彩綢齊飛、舞態輕盈的美女形象。
鳳陽花鼓	國樂伴奏	一位江湖少婦，抱著花鼓邊打邊舞，搔首弄姿、儀態萬千。
紅牡丹	國樂伴奏	以牡丹花比喻楊貴妃的嬌豔。
霓裳之舞	國樂伴奏	把楊貴妃豐盈豔麗的姿態表現出來，使其有「風吹仙袂飄飄舉，猶似霓裳羽衣舞」的風韻。

開場的舞作《回憶》使用西洋音樂，內容為對過去的追憶，舞作呈現幻想浪漫的氣氛，呼應日本舞蹈家在勞軍時所表演懷鄉憶舊的舞蹈類型。相對地，《南國舟夫》展現在烈日海浪中奮鬥不懈、堅強不屈之精神，呼應戰時振作奮發之精神動員。以日本傳統雅樂伴奏的民族舞蹈稱《東國古典》，代表東方國度古樂舞的傳承與創新。相對於懷作憶舊、振作精神、東方文化認同的作品，《印度麗園》呈現的是受壓榨之苦的陰暗色調。林明德的《印度麗園》說明僅指出這是「取材印度民族舞蹈風格加工創造」，但是一九四二年林氏的舞作《東洋的麗園》提供我們想像《印度麗園》之內容。根據王昶雄（張文薰譯，二〇〇二：三一）回顧《東洋的麗園》，這是一首講述被英軍奴隸的印度血淚景象，美麗國度印度在英國的榨取、殺戮與人民飢餓的交織下呈現

16 石井五郎（一九〇三─一九七八）作曲家，為舞蹈家石井漠之弟。

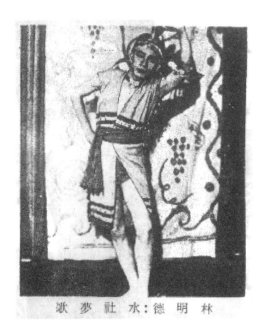

圖6.8　林明德《水社夢歌》舞姿。（取自《臺北文物》第四卷第二期插圖）

悲慘的情境。本文認為《印度麗園》即是《東洋的麗園》的再現或改編，題名以「印度」取代「東洋」更明確化英國對印度人的欺凌與壓榨。林明德在這支舞作中頭覆印度頭巾，身體幾乎半裸，呈現印度人的悲哀、對上蒼的祈求與禱告，同時也夾藏著不服輸的生存意志。以印度人的悲哀表徵受英美掠奪壓榨的東方人之苦楚，《印度麗園》正當化日本發動太平洋戰爭為解放東洋之「勝戰」。

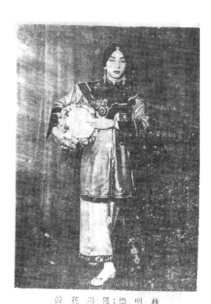

圖6.9　林明德《鳳陽花鼓》舞姿。（取自《臺北文物》第四卷第二期插圖）

相對於上述表現積極或哀傷的內心情緒，林明德改編自中國戲曲的《天女之舞》、《鳳陽花鼓》、《紅牡丹》、《霓裳之舞》則著重表現中國美人嬌豔的神態氣韻，而不涉及激勵或悲痛的強烈情感。《紅牡丹》、《霓裳之舞》延續一九四二年的作品《美妃》，表現楊貴妃嬌豔的體態神韻。王昶雄觀《美妃》後的迴響提供我們想像《紅牡丹》、《霓裳之舞》的表現，他如此形容《美妃》：

其姿態像是一幅一幅逐漸開展的畫般，其眼神必定隨著身體與四肢的所到之處而流轉，手

臂則柔軟地描畫著韻律的曲線。滿洲名曲〈蟠桃會〉連綿不絕的流淌，這如泣如訴的曲調的運用，確實達到了相當的效果。

當食指輕緩的移至下顎，眼波流轉，展眉微笑的瞬間，這就是所謂的「回眸一笑百媚生」了吧。第一次我有與東洋美人相會的感覺。那甚至可以說是神祕的姿態，如纖細的情愫在微風中隨嫩葉飄揚。（王昶雄，張文薰譯，二○○二：三○）

林明德在戰時文化政策下迴避特定故事情節、避開強烈情緒表現，專注於中國美人的氣韻姿態。這些舞作對日人而言，展現的是與戰爭無涉的異地女性神祕風情畫。在二戰的非常時期，林明德上述的編舞策略，的確呼應日人對大東亞藝術的想像。也只有如此，才能讓林明德與身為台灣人的觀眾在心裡默默地享受著榮耀自己文化的喜悅。林明德（一九五五：八二）表示，一九四三年的獨舞展堪稱是一次「壯舉」，當時東京的台灣同鄉會對此次展演極為興奮，而林氏也圓滿了他在舞壇上揚眉吐氣的心願。林明德以台灣人的身分展演中國舞，相較於日本人展演其他民族的異國風情舞蹈，在意義上有很大的不同。

林明德自小喜愛京劇，投入時間觀賞、鑽研、練習，萃取京劇動作加以轉化為獨立的舞蹈，其中所投注的時間精力與金錢為了是要保存戲曲動作的特殊美感。林明德認為「許多民族舞蹈的形式和動作都落於單調、平淡和慢吞吞的感覺」（王昶雄總編輯，一九九○：一○○），因此他希望重製過後的中國舞不但能展現中國動作丰采神韻的精髓，還能生動活潑化以符合當時人的審

美趣味。相對於日本舞蹈家在「大東亞共榮圈」的名義下，以異己文化元素為材料想像創作異國風情舞蹈，林明德卻是很認真地揣摩戲曲中古典美人的造型、動作與心態。他特別指出中國古典舞必須顯示中華民族的典型風格與精神，才能稱得上是中國古典舞，並批評只是穿著華美的中國舞服裝，配著國樂的拍子手舞足蹈一番，不能稱為中國古典舞，尤其是足尖鞋（芭蕾舞用的硬鞋）的動作是無法揉合進中國舞的典型範式中（林明德，一九五五：八一─八二）。這些觀點寫於一九五五年也是國民黨大力推行、舉辦民族舞蹈展演與比賽的時間，因此其中的批評是對當時不積極研究、隨意拼湊但標榜中國古典舞作品的抨擊。林明德特別強調中國舞要能體現出民族的氣質與神韻，而非東拼西湊的胡亂舞動，這可從他編創中國古典舞的過程中觀察。

林明德的中國古典舞多取材自戲曲旦角動作，他自述男扮女裝的演出是因為天生體型消瘦、怯弱，如扮起武生或勞動階級則力有未逮。王昶雄有一段對林明德身形容貌的描述也呼應林氏的自述。王昶雄如此形容林明德：

> 這不是男裝的麗人，是男人。而且是活潑的青年。可是那面容眉月端麗，那肌膚滑潤細緻，那姿態羚羊般靈巧婀娜。尤其是肌膚之白，特別亮麗。那會剝落似的潔白雪似的肌膚，彷彿加上蘸水漂白的繪畫的絲綢，帶有淡淡的水藍色，用力擁抱，彷彿會在懷中消溶一般令人憐愛。（王昶雄，林鍾隆譯，二〇〇二：三九）

在王昶雄的文字描繪下，林明德的身形面容秀氣仿若女子，然而，林明德飾演旦角更內在

的原因是出於對旦角細膩神情的嚮往，尤其是他旅行中國時看過四大名旦演出，悠然神往。對細膩動作的神往而不是對技巧性動作的愛好，也顯示林明德觀賞藝術的方式是神入與感同，而不在技術上的炫耀。林明德認為中國古典舞是「象徵嚴肅的」，他研究古典女性角色時專注在身體細部動作，例如「軀體的曲折扭動、手肢的伸縮或顫動，做了其首要體態」。「每一部曲線的表露，都注重纖細玲瓏」（林明德，一九五五：八〇一八一）。林明德透過象徵手法呈現中國女性細緻的身體扭曲或手部柔美之姿，這些動作特色是他花精神觀察中國古典舞與芭蕾的差異得出，也可視為是東洋與西洋身體文化的反差。林明德花時間、精神深入中國古典舞的整理與創作，因此不難理解他對一九五〇年代由官方推動、在短時間內東拼西湊速成的中國舞心生不滿。

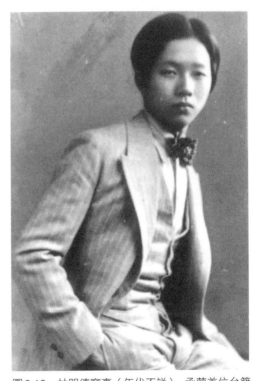

圖6.10　林明德寫真（年代不詳）。承蒙首位台籍氣象官周明德先生（1924－2016）贈與

除了整理中國古典舞的動作外型，林明德也對人物內在情感的外顯於動作過程多有著墨。他認為展演中國舞得配合舞者真誠內在情感的宣洩，於是引了《悅容編》中〈尋真〉段落的部分，例如：

喜態必有唇檀烘日，媚體迎風之麗；泣態必要有梨花帶雨，蟬露凝秋之致；睡態必有鬢雲亂灑，胸雪橫舒之妙；懶態必要有金針倒拈，繡屏斜倚之閒等等。（林明德，一九五五：八

（二）

林明德講求人物情感的細緻與意境的表達，以刻畫女性神態為首要，動作講求細緻靈巧、意在製造不同美女的身體表情。林氏如此細膩地研究、揣摩各種女子神情表現，強調必須透過內在情感的飽滿才能展現中國舞的特色與精神，這樣的編舞方式與日人在短時間內編創異國風情舞作的心態、思維有極大的差異。透過舞蹈創作與展演，林明德再一次深入中國文化尋找與體現古代美人的神情樣態，藉由揣摩中國古典美人的過程確認自我文化認同。雖然，在東亞共榮與中日親善的名義下，林氏的中國舞追尋被日方視為支持盟主國日本實現東亞一體的榮景。

在烽火連天、日常生活物質匱乏之際，林明德的舞蹈卻在追尋一個脫離現實生活的夢幻、甚至是傳統中國封建社會下的華麗舞台。他的舞作多呈現夢幻、浪漫或華麗的仙境。這種與戰時現況極端對比的展演，對日方而言是「大東亞共榮圈」注重神祕精神文化，相對於西方現實物質文化的反差；但是對林明德而言，戰火中現實世界的悲慘情境與舞台上華麗夢幻景象的對比蘊含何

種意義？是否，也藉此逃離戰爭中悲苦的現實？林明德在一九五五年〈歷盡滄桑話舞蹈〉中的一段話，或許可以窺探他在戰火中從事遠離現實的藝術創作之心態。他說：

近十多年來戰爭帶來的苦悶，使人們願意尋找刺激和更追求幻想。羅曼羅蘭說「藝術家所尋求的是生活中所沒有的」，准此原則，很多刺激的舞蹈，便產生於二十世紀的中葉年代。從唯美的抒情作風，變成刺激感官的作風，從形式表現和內心感覺，進步到情感矛盾現象的刻畫，從浪漫寫實作風，過度到對精神反常的狂態的描寫等，多爭先恐後地進入了推陳出新的趨勢。（林明德，一九五五：八四）

從這段話推敲，是否林明德認為藝術家的創作圓滿生活中所無法實現的希望，尤其在戰爭的苦難過程中更是如此，以作為心靈能夠暫時得到解脫的庇護所？如此，藝術在戰爭時期能得到比太平盛世更多的關照，對於身在水深火熱中的眾生更有救贖的意味？

或許因為戰時藝術展演比在太平盛世發揮更多效能，戰時日方對藝術展演經費的挹注也相對可觀，這可從林明德一九四三年的公演一窺究竟。觀察林明德於東京日比谷公會堂「華麗」公演的花費，推測日本官方必定是支持或甚至在某個層面資助這場演出。根據陳玉秀（一九五：

17 《悅容編》又名《鴛鴦譜》，作者是明末清初的衛泳。《悅容編》一書對女性的情、態、趣、神做了淋漓盡致、維妙維肖的描繪，可視為封建士大夫、文人對女性審美情趣的代表。

二）的訪談、趙郁玲在《台灣大百科》線上版的紀錄，林明德那年的東京發表會共花一萬四千三百元左右（當時工人的工資一天兩塊半），一套紅牡丹的舞服就要價五百元[18]。這些「巨額」花費還要與當時在戰爭影響下的民生配給做比對，才能凸顯其不凡。據陳玉秀的描述，林明德東京首演之際，每人每年分發一百點，一年只能擁有三雙襪子、三條毛巾，買布更需要政府許可發放的「布條」。戰爭後期民生物資匱乏，糧食、日常用品以配給的方式分發，林明德的演出開銷可謂龐大。然而在此考量的並不只是經濟上的花費，而是在軍方管制下，衣物布料如何獲得？這些細節史料上並沒有詳細交代。但是官方准許如此華麗的演出，且是在著名的東京日比谷公會堂上演，如果不是官方屬意甚至在某個程度上提供資助，林明德的表演必定無法實現。這個現象也再度顯示，儘管在戰火中民生物資十分匱乏，但是只要是軍方屬意的活動，就可以獲得可觀的支助。

林明德在二戰中華麗的演出，給了我們一個啟示。在生死一瞬間的戰火情境下，舞蹈藝術不反映生活，而是生活的逃逸與理想的追尋；甚至藉由此追尋，精神得以安頓、希望得以延續，尤其在物質極度缺乏，甚至幾乎一無所有的狀態下。教條馬克思主義的經濟決定論，在戰爭情境中得到表層的翻轉，文化思想等上層建築成為驅動生命意志與延續戰爭的重要支柱之一。國家藉由舞蹈表演來安置、撫慰或振奮人心、投射戰後榮景的美夢，舞蹈是生活的振奮劑與催化劑。同時，日本軍方藉由舞蹈的巡迴展演施展文化霸權，在絢麗與感動中召喚國民成就大義為國犧牲。舞蹈所呈現的不是因日方野心所引起的世界大戰而導致的物質匱乏、家人分離、工作超量的現實慘狀[19]，而是展現一個強盛富有、文明進步、五彩絢爛、愛好和平與作為東洋盟主的理想國度。

這是官方塑造戰後勝利即將到來的榮景，讓不義之戰看起來好像是合法與必須。

雖然中國與日本仍在戰火敵對中，但是日方借用林明德台籍人士的身分與對中國舞的研究，宣稱被殖民地人民對「大東亞共榮圈」理想的贊同與支持。儘管中日兩國在戰場上相互斯殺、浴血作戰、視為仇敵，但是日本官方卻以有限度地包容被日本血洗的各民族國家的文化來展示「大東亞共榮圈」的理想。這種裡外不一致的矛盾行為，卻也在某個程度上對開發中國舞產生正面的作用，林明德即是一例。

與此類似的，一九四一年李彩娥以台灣人的身分在日本第一屆全國舞蹈大賽以《太平洋進行曲》奪得第一名時，想必日本官方也是以「大東亞共榮圈」的思維看待李彩娥以台籍身分透過舞蹈支持戰事，即便台下的台灣同鄉是以台人擊敗日人的勝利心態祝賀，而李彩娥本身或許只覺得自己的舞藝出眾而能拿到首獎，對恩師石井漠能有所交代。身為「大東亞共榮圈」的霸主，日本官方也能以看待殖民地韓國舞者崔承喜般地看待李彩娥。李彩娥在日本殖民教育卜、受石井漠的指導才能以台人身分獲得首獎，這樣的狀況更象徵日本文化的至高無上地位，凸顯日本是大東亞秩序領導者的風範。藉由「大東亞共榮圈」的名義與戰時嚴屬的文化政策，任何以民族形式表現出的抵抗終究被收編。只是，台灣出身的舞蹈家在戰火中勞軍與巡演時看到戰爭中恐怖與不公不義的景象，他（她）們的心態與想法為何是更耐人尋味的。[20]

18 呂泉生說當時東寶聲樂隊的月薪是九十日圓，這在當時算是一份不錯的薪資（垂水千惠，二〇〇八：二三五）。

19 二戰後期日本居民悽慘的生活，參見時代生活叢書編輯，唐奇芳譯，《瘋狂的島國》（北京：中國社會科學，二〇〇四）。

小結

台灣出身的舞蹈家留日期間遇上二戰，當時日本捨棄歐美的藝術與舞蹈高唱大東亞共榮，企圖以東方盟主之姿領導東亞諸國對抗英美帝國。「大東亞共榮圈」的理念有其從明治維新以來的政治思想史論述，其中包藏面對國際時局變化的應對策略。一九四〇年日本積極建設「大東亞共榮圈」，實際上是為了重組世界秩序，欲和德國、義大利三分世界。日本的軍事野心導致東亞共榮的願景，變成日本以武力脅迫東洋諸國協力對抗英美的戰爭。「大東亞共榮圈」的宣稱使日本侵略南洋諸國的行為看來具正當性，並藉由振興地方文化政策的推行，使日本所屬之各地文化得以輸送至日本本島，林明德的中國舞展演也因此獲得演出機會。據此，由台人開展的現代化中國舞源起於日本殖民統治下，林明德以證成自我民族文化之姿奮起追尋現代化中國舞，然而卻是透過「大東亞共榮圈」的收編得以展演。台灣舞蹈史的書寫若從此角度追溯現代化中國舞的創作，即重寫中國舞的興起是由國府於一九五〇年代提倡民族舞蹈運動才出現的歷史敘事。

在「大東亞共榮圈」的名義下，林明德的中國舞展演得以實現。然而，此舉也是身為台灣人的林氏展現自我文化認同的機會。如果問問林明德當時的他是如何看待能夠舞出自己民族文化這件事，他會如何誠實作答呢？被統治者總是迎合統治者而產出作品嗎？在展演的同時，藝術家個人不也能體現和殖民宗主國最終期望相異的原鄉情感嗎？身為舞者、編舞者，我相信動作不會說

謊，在舞台上真誠的身體表現必須出於藝術家內在迫切的動力，尤其是自編自舞的作品，唯有如此才能自在、盡興地舞蹈。觀察林明德編創中國舞的經過，其仔細的文獻考察與對古典美人細緻的揣摩，將身心投入於體現中國美人，而不似日本編舞家以自己的方式想像創作異地風情舞蹈，足以證明林明德對中國舞保有深厚的情感。這樣來看，舞蹈家以自己的方式想像創作異地風情舞蹈，台上以迎合統治者的表面，展現自我意志的告白？從林明德自傳的文章得知，現實生活中成長在日本殖民下的林明德無法光明正大地指認自己的民族認同，「大東亞共榮圈」的理想恰恰給他一個可以自豪地在舞台上亮麗演出的機會。此舉依循日方的戰時藝文政策，一方面協力日方宣傳大東亞共榮的願景、正當化太平洋戰爭的理由，另一方面又能彰顯自己原鄉的文化血脈，確認自我民族身體體現的特殊性。

20 在蔡瑞月親筆的回憶手稿中，有一段描述二戰期間她內心的景象：「我是良民，沒事以前我是極愛中華民國的，甚至在日據時代身在日本，躲在防空壕裡，我體內的血聽我為祖國的中華民族禱告祖國的勝利，在那時候這種禱告幾乎是不可能兌現的形況。日本傳播界節節報導，老師、同學、親友都相處在極其和樂之下我這樣的禱告是不應該的，可是我知道日本是侵略祖國的河山人民的……」(蕭渥廷主編，二○一五：四六)。這段文字出於蔡瑞月的親筆手稿，因而可以證明蔡瑞月在戰時雖然以舞蹈勞軍貢獻日本宗主國，但是其內心深沉的祈禱卻是希望中華民國戰勝。蔡瑞月這段文字為她戰後熱切返鄉貢獻一己之力的行動，提供了有力的動機。

第七章

戰後
——短暫的璀璨

戰後[1]是台灣舞蹈藝術實踐，從日人主導過渡到台人主導的時段。日治時期留日學舞的少女，在戰後陸續返回台灣耕耘、播下舞蹈種子，因此這段時期是台灣舞蹈藝術萌芽的重要時段。目前學界對這段淹沒許久的舞蹈史仍未開發，此章即是對這段歷史做初步地勾勒與意義解讀，以理解台灣舞蹈藝術如何由日治過渡到國府主政。

戰後林明德、蔡瑞月與林香芸紛紛返回台灣教學、創作、舉辦舞蹈演出[2]。本章聚焦於蔡瑞月在戰後的舞蹈活動，輔以林明德與林香芸的故事為參照[3]。根據一九四八年高音於《公論報》介紹蔡瑞月舞蹈藝術的文章，蔡瑞月應該是戰後台灣最活躍的女舞蹈家。高音將蔡瑞月與中國舞蹈家戴愛蓮、吳曉邦並列，且指出「她的活動會影響本省人士乃至於國內人士對於舞蹈藝術之注意」（高音，一九四八）。此外，一九四七年中即有

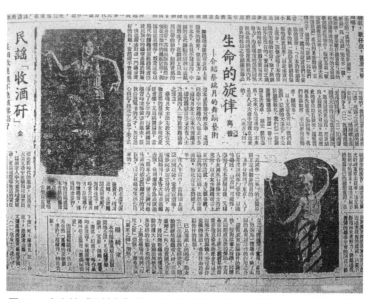

圖7.1　高音於《公論報》的文章〈生命的旋律：介紹蔡瑞月的舞踊藝術〉

帶著音樂家馬思聰的信從香港來台隨蔡瑞月習舞的學生，且蔡瑞月自言上海的《環球畫報》曾刊登她的舞蹈照片與相關文章（蕭渥廷，一九九八a：四六）。換言之，蔡瑞月在戰後初期的兩岸受到藝文人士的關注，這也表示她與當時活動力強的藝文家、記者有來往，而這對她的舞蹈藝術發展有直接與間接的影響。這也呼應蔡瑞月一九四六—一九四九年間創作風格的轉變，從深受日本老師影響的舞風，轉而受戰後兩岸藝文氛圍影響的創作。這個現象也參與到戰後台灣文化去殖民化的歷史過程。蔡瑞月的舞蹈創作能在兩個不同統治政權與民族文化間轉換，要歸功於她所接觸的人際網絡，即她所處之藝術場域。如此，觀察戰後初期蔡瑞月舞蹈之路的轉變，更能彰顯當時的文化風氣與潮流。

此外，相較於同時期的台灣舞蹈家，蔡瑞月以舞蹈藝術挑戰當時普遍保守的社會道德也是其特殊之處。戰後，蔡瑞月為了堅持自己的藝術理念，她的舞台形象在台灣婦女史中也具有特殊

1 以「戰後」來稱呼台灣二戰結束回歸中國的歷史時段是根據台灣史學界的習慣用法，但本章在行文上如需表達戰後初期台灣人對回歸中國的熱情心境與時代氛圍，則以「光復」稱之。

2 戰後初期至國府遷台期間，除了林明德、蔡瑞月、林香芸、李淑芬、辜雅棽等人開始舞台表演與學校舞蹈教育外，還有台籍留日舞蹈家黃秀峯與張雅玲返台開設舞蹈研究所授課（黃得時，一九五五：五四—五五）。林明德的中國舞創作歷程如本書五、六章所述。林香芸則是

3 林明德與林香芸在二戰末期即以京劇動作為基礎創作中國舞。林香芸自述其母林氏好擔心戰時的局面不利於留日的台灣人，於是離開日本前往滿洲。林明德則是在二戰末期日本將近戰敗的情況下，離開日本前往滿洲，並進入劇團學習中國戲曲身段（林郁晶，二〇〇四：二八—三〇）。因此這兩位舞蹈家於戰後歸台皆能繼續以中國古典舞發表創作，也符合當時文化上「中國化」的呼聲。

意義。此現象標示出一九二〇年代受日治教育的台灣新女性所具有的自主能動特質，勇於在藝術界友人的支持下，不畏旁人閒言閒語朝著自己的理想邁進。這是以身體展演的舞蹈比起其他藝術（如美術或音樂）在社會道德規範上更具挑戰性之處。蔡瑞月透過舞蹈藝術鬆脫台灣社會既有的藝術審美與道德間之關係。據此，蔡瑞月相較於同世代的女舞蹈家相對大膽，同時對台灣舞蹈史乃至婦女史的推進有重大的意義。

本章考察蔡瑞月戰後的舞蹈表現，思考當時舞蹈藝術發展的狀況與政治文化潮流之關係，同時釐清此過渡時段在台灣舞蹈發展史上的定位與意義。本章首先從「舞者」（當時稱「跳舞的」或「舞女」）蔡瑞月當時職業的相對特殊性談起。接著，討論當時藝文界的思潮，尤其是蔡瑞月的先生雷石榆的藝術觀對她在舞蹈創作上的影響。最後，討論當時國共內戰的政經情勢與大眾藝文思潮的蓬勃，如何影響蔡瑞月與其他女舞蹈家的編舞取材。

第一節 戰後初期台灣舞蹈史的定位：荒漠？沃土？

戰後初期台灣舞蹈藝術圖景與當時藝術潮流之關係，還未具清楚的輪廓。李天民的《臺灣舞蹈史》對戰後舞蹈現象有簡要的描述。李天民（一九二五—二〇〇七）是東北遼寧人，一九四八年十一月因為國共在東北對戰，於是隻身來到台灣尋覓一個安定的處所。李天民從一九五〇年代起隨著官方推行的民族舞蹈運動，逐漸成為台灣舞蹈場域中操持權力的重要人物，在第一代舞蹈家中他的舞蹈論述與歷史蒐集無人能出其右。他對戰後初期台灣舞蹈藝術的描述是如此：

> 但總的來說，四十年代的台灣，藝術舞蹈仍處於荒漠的狀態，僅有的少數舞蹈家的活動，都是自發的，分散地進行，形不成統一的力量，直到國民政府遷台，台灣的舞蹈始真正得到振興。（李天民，二〇〇五：一六〇）

李天民所描繪的台灣舞蹈藝術史，凸顯了國府遷台後舞蹈的蓬勃對比之前的荒漠，國府是舞蹈藝術從荒漠到振興的背後推力。這也彰顯了官方在一九五〇年代以政治力介入舞蹈的運作機制，大大改變了原有的舞蹈生態。然而，李天民沒有說明這個過渡如何可能。倘若如他所說，舞

蹈在一九四〇年代的台灣是荒漠，那麼如何在短時間內快速形成一九五〇年代的蓬勃？更令人好奇的是，一九五〇年代協助官方推行民族舞蹈運動有許多是台灣出生、留日學舞的舞蹈家，在她們對中華文化的隔閡下，如何快速響應並創作出國府所要的民族舞蹈？因此，戰後初期「少數舞蹈家的活動，都是自發的，分散地進行，形不成統一的力量」的情況到底如何，成了必須考察的對象。

從前幾章的鋪陳，我們知道日治時期學校的身體教育、遊藝會與少數來台的日韓舞蹈藝術家，對舞蹈藝術的發展做了最初的翻土施肥工作，使得一九二〇年代出生的少女們得以發現自己的舞蹈天分，於二戰期間跨海到日本學舞。戰後初期正是留日舞蹈家們回台開始散播舞蹈種子之際，此時種子被零星地播種到曾被翻過土的台灣社會。戰後，台灣中上階層民眾普遍對學校的舞蹈教育有所認識，少數的知識菁英甚至也能欣賞現代化的舞蹈藝術，例如第五章曾討論的，崔承喜於一九三六年帶來舞蹈藝術的旋風。因此以「荒漠」形容戰後初期台灣社會的舞蹈狀況似乎不太合適，因為「荒漠」無法生長能冒出舞蹈嫩芽的種子，也就不可能在一九五〇年代因為國府提倡民族舞蹈，舞蹈藝術就立即蓬勃。這樣的思考驅使本書去探問戰後初期台灣的舞蹈現象，以及在日治、戰後與國府遷台後的一九五〇年代舞蹈經歷何種變遷。戰後初期的舞蹈雖然是零星的，但是此時期卻是連接二戰下的日本統治與冷戰中的國府統治，兩個威權體制的過渡。若能清楚舞蹈在戰後初期的狀況，我們將能更清楚台灣舞蹈藝術的萌發如何從日本主政位移到國府掌權，也能洞悉舞蹈家與舞蹈風格在動盪的歷史中如何延續與轉變。

第二節　舞蹈藝術起步的困難：舞蹈與社會道德的拉鋸

根據舞蹈家的口述歷史，戰後初期留日舞蹈家相繼回到台灣，有些是二
是因為台灣光復而回台。前者如李淑芬與李彩娥，後者如林明德、蔡瑞月與林香芸。李淑芬與李
彩娥受限於婚姻與當時台灣對女子的期待，因此未能自主發揮舞蹈藝術的才華，她們的貢獻主要
在舞蹈教育上。林明德、蔡瑞月、林香芸在舞蹈藝術的創作與表演上則有較顯著的成果。下文先
討論李淑芬與李彩娥的處境，理解戰後台灣舞蹈藝術推行的困難，並以此彰顯蔡瑞月的舞蹈展演
在台灣舞蹈史乃至婦女史上的意義。

一、婚姻：葬送才華的墓地

第四章曾描述李淑芬（原名石淑芬，嫁後改夫姓李）於一九四〇年隨著當醫生的姊夫與姊姊
到日本，進入篠原藝術學院學習日本舞，但是也涉獵芭蕾，以及印度、印尼、韓國舞等各地民族
舞蹈，與現代舞、爵士舞。一九四三年因為戰事吃緊，日方徵召台灣女子到上海與香港當護士，

因為石家是當地望族，日方希望石家女孩能帶頭表率自願前往以說服地方人士。根據李淑芬的回憶，家人認為身為中國人卻要服務日本軍，是極不合理之事。為了能躲避日方的徵召，李淑芬的父母讓她結婚，因為已婚的女子可以免去軍中服務。於是在戰爭中，李淑芬被安排嫁給一個她全無好感的丈夫。更不幸的是，她的丈夫結婚一個月就被聘去當日本人的翻譯，回台後卻發現是一個性格暴戾、動輒毆打她的人。嫁為人婦之後，李淑芬也就很難有機會報了名，不只如此，連學舞的機會也被剝奪。戰後林明德在台北開設舞蹈社招生授課，李淑芬興奮地報了名，但是回家卻被婆婆與先生責罵、甚至毆打，理由是林明德是男性，因此不能跟他學舞（盧健英，一九九五：八八）。

李淑芬的經歷讓我們看到，太平洋戰爭確實直接影響與改變台灣人的命運。同時，即使台灣經歷了日本帶來的殖民現代化，一九四〇年代的社會普遍也還處於封建禮教影響下的生活型態。對已婚女性而言，婦德是最重要的戒律，即便是學習才藝（如舞蹈），已婚婦女遇上男性舞蹈家時也多有顧慮。一九四三年李淑芬回台嫁為人婦後，過的是伺候婆婆、看人打麻將的日子，李自言日子極為無聊（盧健英，一九九五：八九）。這也反映出一九二〇年代出生，接受新式教育並赴日留學的女性，對傳統禮教的不適應甚至反感，但是卻身陷其中無能為力。開啟她再一次接觸舞蹈的機會則是獲得國小教職。小學教師這個正當的職業使李淑芬的婆婆不再反對，因此她得以藉此開展舞蹈之路，而這也是她一直以來受母親影響所形成的學舞志向。類似的，辜雅棽則於彰化女中畢業後，隨姊姊到日本各舞蹈社遊學觀摩一年後返台，一九四六年起於彰女、鹿港等國民學校教授舞踊（嚴子三，二〇〇一：八八）。如此，戰後台灣社會雖然對舞台表演的舞蹈藝術不

熟識，但是毫無疑問的，大眾普遍認可沿襲自日治學校教育中體育舞蹈的正當性。以培養健康、端正儀態為主的身體教育是當時最能被一般大眾接受的舞蹈名目。

李彩娥的處境與李淑芬類似，都是在戰爭期間嫁為人婦後，就像籠中鳥般被關在家中與舞蹈絕緣。一九四一與一九四二年，李彩娥獲得了兩屆日本全國舞蹈比賽的首獎與二獎後，忍不住父親去世的悲痛與戰爭期間的思鄉之苦而返回台灣，不久就嫁作人婦。李彩娥嫁的是屏東的望族，公婆對她開的條件是「不准跳舞」，只要在家當少奶奶即可。當時的李彩娥因為痛失摯愛的父親，喪失學舞的動力，因此也不積極於舞蹈活動，反而因為要躲避他人對留日「學舞」少女好奇的眼光而不大願意社交（楊玉姿，二〇一〇：五六—五七）。在那樣的心境下，嫁入豪門、「不准跳舞」反倒是她逃避眾人異樣眼光的避風港。李彩娥是一九四〇年代中日兩地在技術上非常精湛的舞者，但是也逃不過息舞六年的命運，直到一九四九年蔡培火對其公婆的遊說，才以「南台灣的舞蹈教育為名」的名義重拾舞蹈生涯。李彩娥的息舞有個人與社會的原因：痛失親人使其覺得舞蹈失去意義而意興闌珊是其一；南台灣（屏東）對舞蹈藝術的陌生，乃至對學舞少女投以異樣或好奇的眼光是其二；台灣禮教社會對已婚女子的道德約束是其三。與李淑芬類似，李彩娥得以再次投入舞蹈是基於台灣社會普遍對身體教育正當性的認可。然而，即使舞蹈教育從日治中期就有其正當性，讓一位富家少奶奶出來授課，一開始也遭到李彩娥公婆的反對，這也顯示戰後初期封建的父權社會思想還未能破除，已婚女性的道德枷鎖仍在。

一九四九年蔡培火為了說服李彩娥的公婆讓她出來教舞，李的公公還以「難道我們洪家連媳婦都養不起嗎？」怒叱（楊玉姿，二〇一〇：五九），可見當時台灣普遍還是難逃禮教社會對已

婚女子的規範。已婚女性若是外出工作容易被認定是與經濟的匱乏有關，因此女子是在不得已的情況下才外出工作。出生於一九二一年的楊千鶴在回憶中也提及母親從小對她說，「女兒絕不讓她當醫生，職業婦女一概免談。結婚相夫教子才是女人的真正幸福」（楊千鶴，張良澤，林智美合譯，一九九一：八四）。傳統社會的幸福女性過的是安定於屋內、不愁吃穿的生活；必須拋頭露臉出門工作，是匱乏的象徵。因此少女有的精湛技藝或聰明才智是婚嫁的籌碼，結婚後女子的任務是相夫教子，任何突出的才藝皆可能被葬送掉。二戰末期結婚的李彩娥與李淑芬嫁作人婦後，皆身居家中並與舞蹈絕緣，而後因為舞蹈教育的名義才得以重拾心愛的舞蹈。換言之，這兩位舞蹈家在戰後初期受限於普遍的禮教規範對已婚女子的約束，沒能積極活躍於舞蹈創作與展演上，所幸能在舞蹈教育上耕耘重啟舞蹈之路。

二、挑戰社會道德的界線：蔡瑞月的雙人舞與服裝

蔡瑞月的舞蹈之路和李淑芬與李彩娥所經歷的迥異。她憑著在文化界與基督教圈所結識的人脈不斷外擴至台灣藝文界，同時基於自己熱愛舞蹈的衝勁不停地受邀演出，來者不拒。蔡瑞月說「從日本回來，一直到入獄以前，我一場接著一場的演出，累了我還是演。來邀請演出的，我沒有拒絕過，只因為就讀高中時聽到日本人取笑台灣是舞蹈荒漠，當時我就下定決心，有一天我要將舞蹈的種子，布滿整個台灣的土地上」（蕭渥廷，一九九八a：四七）。蔡瑞月的演出得到

藝文人士的宣傳與長官公署交響樂團的幫忙，這樣豐富的人際網絡在第一代女性舞蹈家中實屬罕見。對比李彩娥在一九四三年二戰後期回台後，不願被人好奇而不喜歡演出與外山，希望把舞蹈分享給社會大眾、把舞蹈的種子散遍台灣各個角落（蕭渥廷，一九九八a：四七）。將自己身體呈現在大庭廣眾下舞蹈，接受各種各樣的目光注視，這樣的心態與行動在當時絕不是恪守禮教的女子所能想像的，即便是受過新式教育的女性恐怕也很難做到。蔡瑞月的行動與舞蹈展現在當時皆屬大膽，她或許無意挑戰台灣人審美習慣，只是基於自己的學習經驗、興趣，與當時藝文環境的感染，但是這卻是突破台灣舞蹈藝術與道德禮教關係的重要時刻。蔡瑞月能實現其創作理想並受到讚賞，是因為有本省與外省籍藝文人士的支持，使她即使曾被一般不熟識舞蹈藝術的人所毀謗，也不致失去堅持創作的信心。雖然，蔡瑞月並非不知道外界對她的負面看法。

蔡瑞月沒有李淑芬與李彩娥嫁為人婦後受到禮教社會對舞蹈的限制，但是她的舞作在服裝上，以及在男女（有身體接觸）的合舞方面，卻受到當時社會的批評。在台灣大半還處在新舊社會交替之際，且一般人還不熟識舞蹈藝術的時代中，男女合舞被視為一大禁忌。一九四六年蔡瑞月剛回國不久，就受台南音樂家的邀約，與當時經商的男性芭蕾舞者許清誥合舞《月光曲》。音樂界與舞蹈界人士合作本來可以提升蔡瑞月在藝術圈的名望，然而卻節外生枝。當時台灣南部保守的社會風氣認為男女私下排練與公開合舞有違社會道德。這個排練與演出，不只是遭來旁人的側目，更造成彰化銀行把原本借給蔡瑞月的舞蹈場地收了回去（蕭渥廷，一九九八a：一三九）。

這個事件也再次確認二戰後的台灣社會，大致可以接受教授以芭蕾為主的舞蹈，但是男女合舞的排練演出具有道德挑戰性，保守人士還難以接受。以傳授芭蕾為主的舞蹈藝術教育，在二戰後能被視為培養女子氣質的身體訓練而被中上層社會所接受，但是社會上卻有相當多人無法接受男女公開共舞的現象，即便是以藝術之名亦然。合演、齊練雙人舞的行為，被保守人士認為是違反社會道德的表徵，且對銀行的正派形象有所損害。此外，排練雙人舞的女性舞者也被貼上汙名化的標籤，連看過多場演出的蔡瑞月大哥蔡文篤，都警告蔡瑞月要有嫁不出去的女性被保守人士認為是有損社會風氣、貶低自己身價與尊嚴，甚至更嚴重的是沒人要娶的「風流」女子（蕭渥廷，一九九八a：六六）。可見一九四六年的台灣，在舞台上公開合演雙人舞的女性被保守人士認為是有損社會風氣、貶低自己身價與尊嚴，甚至更嚴重的是沒人要娶的「風流」女子（蕭渥廷，一九九八a：一四〇）。此種「過度」暴露身體線條與四肢、頸項、胸背的舞衣，在衛道人士眼中看不到

蔡瑞月顯然沒有因此就猶豫退卻，甚至一九四八年與文學家雷石榆結婚後，懷著八個月的身孕照樣登台與男舞者林明德合演《幻夢》。這在當時也有違普遍道德標準與傳統社會對懷胎女性的認識，但是在藝文家雷石榆的支持下，蔡瑞月能勇敢地完成她心中的藝術理想。

此外，芭蕾舞衣的袒胸露背與極短的舞裙，也成為守舊人士撻伐的目標（蕭渥廷，一九九八a：一四〇）。此種「過度」暴露身體線條與四肢、頸項、胸背的舞衣，在衛道人士眼中看不到舞蹈過程中身體姿勢的美感，反而只注意到裸露的身體部位。對保守人士而言，這是引起慾望流動、破壞女性傳統美感的危險符號。蔡瑞月的表演危及了衛道人士對於服飾所持有的道德界線，動搖了既有的社會價值與規範。[4]根據蔡瑞月的回憶：

過去，由民間製作的芭蕾舞節目，曾因為舞者的芭蕾舞裙太短，政府單位不准演出。另

外，有一位很支持我教芭蕾的同學，在看過我的演出後，笑笑對我說，有位觀眾說如果他有女兒的話，絕對不會讓她學芭蕾舞。（蕭渥廷，一九九八ａ：一四〇）

西方芭蕾為了表現腿部動作特色與凸顯身體線條美感發展出來的服裝型態，並不為當時台灣大眾接受。社會大眾缺少對芭蕾舞的認識，無法欣賞因身體舞動的美感需求所設計的服裝時，服裝的特色就不能被理解。「祖胸露背、短裙露腿」的評論，是社會普遍解讀芭蕾演出的方式。李彩娥在一九五五年〈談談我的舞史〉一文曾提及戰後初期有許多外行人以為芭蕾舞是「脫衣舞」（李彩娥，一九五五：九一），這種誤認或許起因於舞蹈服裝過於暴露所造成。除了芭蕾服飾遭到保守人士的鄙視之外，蔡瑞月在創作舞上所採用的服飾亦屬大膽。以下舉舞作《印度之歌》為例說明。

《印度之歌》是蔡瑞月由日返台時在大久丸號船上的創作，此一作品於一九四六至一九四七間的舞蹈發表會上持續呈現。根據一九四七年在台北中山堂演出的照片，與一九五四年於楊三郎畫室所拍攝的影像，可以讓我們對沒有原始錄影檔的處女作有些想像[5]。這支與林姆斯基─高沙

[4]　關於蔡瑞月在一九四六─一九四九年的演出影像，可以參照蕭渥廷，《台灣舞蹈的ê月娘──蔡瑞月攝影集》（台北：文建會，一九八八）。

[5]　雖然在二〇〇四年十二月至二〇〇五年一月，《印度之歌》曾經被重建，但是因為時隔五十幾年，據一位曾進入排練室觀察舞作重建過程的舞蹈老師於二〇一一年四月的敘述，編舞者對原舞作細節上的記憶模糊，加上是由年輕舞者所舞，身體感很不同。因此我不傾向以重建的舞作作為分析的基礎。舞作重建的過程可以參考郭玲娟，《台灣現代舞先驅──蔡瑞月的舞蹈人生》，國立台南大學台灣文化研究所碩士論文，二〇〇七，頁一七四─一八〇。

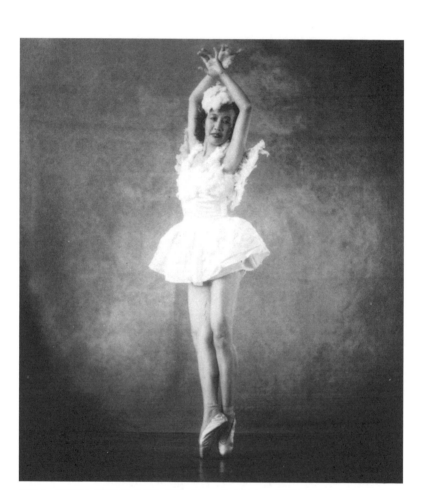

圖7.2　蔡瑞月《瀕死的白鳥》舞姿（1946年首演）。感謝蔡瑞月文化基金會提供

圖7.3　蔡瑞月《印度之歌》舞姿（1946年首演）。感謝蔡瑞月文化基金會提供

可夫（Rimsky-Korsakov, 1844-1908）樂曲同名的《印度之歌》，展現舞者對那如夢幻般令人嚮往的南國仙境的遐想。在這支舞作中，蔡瑞月設計了帶有異國風情的服飾妝扮來展現自己的舞藝與情感。

蔡瑞月創作的《印度之歌》舞作原真全貌為何無法得知，然而根據九張留存下來的圖片，我們得以一窺其中的風貌。首先印入眼簾與令人驚嘆的是蔡瑞月的裝扮。她上半身著吊帶胸衣，胸衣下綴著流蘇，頸項、上胸、手臂、腹部裸露在外，脖子墜著一串長鍊珠，上臂與下臂帶著手鐲，下半身著黑色蕾絲鏤空長裙，舞動時腿部線條若隱若現。以當時視芭蕾舞衣為暴露的社會輿論來看此造型，推測《印度之歌》的服飾在一九四六、

一九四七年是一項極為大膽的裝扮。此裝扮相對於整齊、明朗的一般女性日常服飾（如旗袍與洋裝），給人一種神祕朦朧、變化多端，與惹人遐想的視覺效果。[6] 透過觀看《印度之歌》，觀眾看到台灣女性舞台表演的一種新風貌，看見洋溢著年輕、朝氣的肉體身形與動作，也看到身體解放與開展的另類可能性。不論這些可能性是對身體與動作美感的讚美、對情慾流動的幻想，或受舞蹈感染提升的靈性。舞台上經過裝扮與舞動的身體，帶給女性一個於現實之外可以投射理想與夢境之形象。《印度之歌》的圖像留給許多藝文界人士深刻的印象，作家李昂、音樂學者楊建章、舞蹈學者陳雅萍都認為此作品帶給台灣觀眾一個解脫自傳統封建或國家規訓的身體的想像（陳雅萍，二〇一一：八五）。楊建章說道：

《印度之歌》，所呈現的除了當時一個從日本學舞的台灣少女對異國的想像外，還有這個回鄉的少女藉由這個想像來傳達的一種對於未來台灣的想像，一種身體解放，每個人都可以自由創造身體美感的想像。（楊建章，二〇〇六：一一）

蔡瑞月的舞蹈雖然受到守舊與保守人士的批評，但是藝文界人士如雷石榆卻被蔡瑞月舞蹈多變的造型、豐富的身體動作、舞動時交錯著東西方身體美感與神韻的表現方式吸引（汪其楣，二〇〇四：六四—六五）。對雷石榆等藝文人士而言，蔡瑞月的展演落在他們熟悉的藝術領域裡，「異裝奇服」、短衣短裙、男女合舞是豐富與表現作品內容的媒介。這些裝扮與舞蹈形式，凸顯了舞者身體線條、明亮了肉體散發出的氣息，點燃了整體造型的神韻。藝文人士關心的不是外露

的身體部位所引起的遐想，而是整體造型與舞姿所引發的美感神韻，以及舞蹈創造出既真實又虛幻的舞台空間和生命力量。蔡瑞月在舞台上幻化不同的角色，「忽大忽小，乎深沉乎輕俏」(汪其楣，二〇〇四：六四|六五)的表演，也展現讓人捉摸不定的神祕感，創造出現實生活之外的想像空間，讓人得以神遊於多變的生命型態，回應台灣光復初期知識分子對於新的、自由的社會的期望。就如任先進在一九四七年一月《人民導報》7上對蔡瑞月舞姿的描述：

當蔡小姐在燈光下出現，和諧的絃聲也跟著響了，……我發現像在林日剛昇的樹林，群鳥在枝頭上歌唱跳動，輕快活潑，美艷動人，當你舉目去找那一線陽光時，又像是在海濱了，一個小玩童躲在小傘下面跳口(按：字不清楚)，各種俏皮的表情，在面部在舞踊時表現出來，你正覺這頑皮的孩子應如何收拾吧！一個美麗的少女又隨著絃聲的口雅中婉約的出現了，這麼多的變化在一個短短的舞曲中表現……(任先進，一九四七)

6 《印度之歌》展現異國女子浪漫的風情，呼應二戰日本官方的藝文政策「大東亞共榮圈」與「地方文化振興運動」興起對東南亞地區幻想的藝文作品。戰後初期蔡瑞月在無意中延續了戰時的舞蹈風格，卻以大膽的裝扮讓學者對《印度之歌》在戰後新生活中寄予想像、詮釋。換言之，類似的舞蹈風格在不同政治文化與社會期待下被賦予不同的詮釋。

7 《人民導報》是由左傾立場的本省與外省籍知識分子所創辦，刊載許多大陸的消息與評論，並刊登各種政治、經濟、階級與省籍的矛盾問題。創刊時的社長為時任教育處副處長的宋斐如，發行人鄭明祿，主筆白克、陳文彬，總編輯蘇新。二二八事件中，此報的前後任社長宋斐如與王添灯皆遇害，蘇新與陳文彬逃往大陸，報社停刊。當時的報刊主筆白克也在一九六二年遇害(曾健民，二〇〇五：一七二|一七三)。

舞動身體的自由、幻化不定的舞台表現、大膽創意的舞蹈創作，這是蔡瑞月吸引藝文界的「魔」力。而這種自由、開放與大膽、充滿生命活力的舞蹈形象也平行於戰後藝文界所期望與訴求的理想新生活。蔡瑞月的舞台表演所呈現的不再是一個安靜含蓄、聽天由命的傳統女性，而是一個有主見、有理想、積極進取的現代新女性形象。蔡瑞月對自己舞蹈創作風格的堅持，雖然有部分來自留日所學之舞蹈的理念與信仰，但是本書認為台灣光復初期蓬勃的藝文活動與知識分子建設民主、自由新台灣的高昂企圖，也是蔡能夠以自主、大膽與開放的方式舞蹈的條件，這在第四節會有更進一步的討論。

總的來說，戰後初期舞蹈藝術的發展，很大一部分還是受限於傳統禮教社會對女性保守道德觀的要求，這使得留日學舞有成的女子回台後嫁作人婦斷送了所擁有的才華，深居簡出在家過著相夫教子的生活，以符合一般社會對女子的期待。相對於此，蔡瑞月在戰後初期顯得特別活躍，這一方面要歸功於她成長過程所養成的生命氣質與個性，另一方面要歸因於她在藝文場域中所結識的知識分子，下節繼續討論。

第三節　藝術實現與人際網絡

本書第四章〈舞蹈與社會階層〉討論過蔡瑞月為了達成赴日留學的理想，在父親拒絕下不斷向父親要求，最後終於成行並獨自赴日。這相異於其他同時代少女跟隨家人赴日學舞的經驗。

可見蔡瑞月對舞蹈有強烈的驅力，她非常堅持自己在舞蹈上的發揮，自進入石井漠舞蹈學校後始終不曾間斷，即便一九四九年入獄，仍在狹小的牢房教導難友舞蹈（蕭渥廷，一九九八a：五四）。蔡瑞月跳舞的熱情與當時的一些行動，不只讓一般人震驚，就現在的眼光來看也很難想像。蔡瑞月的表現若沒有藝文相關人士的支持，其才華也難以受到肯定。下文試圖理解蔡瑞月在戰後初期活躍於台灣藝文界的人際網絡。

生於基督教信仰的家庭，蔡瑞月留日期間參加了東京台灣基督教青年教會與台灣同鄉會（蕭渥廷，一九九八a：三八─三九），推測從中可能已結識不少知識菁英。台灣光復時還滯留東京的蔡瑞月，自言因為受到台灣同鄉會一再鼓勵大家返台建設新社會的期勉，放棄老師要為她舉辦的個人發表會，[8]搭乘一九四六年二─三月的渡船大久丸號返台。蔡瑞月說「……我正是為獻身

8　當時，老師為徒弟舉辦個人發表會是象徵徒弟學舞有成可以獨當一面。因此，個人發表會也是「出師」的儀式。

給台灣的文藝建設的熱忱所驅，毅然決定回來的」（蕭渥廷，一九九八a：四〇）。蔡瑞月與台灣同鄉會之間有所聯繫，也感染了台灣光復之際知識青年們滿腔熱情返台貢獻的理想。這個理想從蔡瑞月親筆的回憶手稿中發現，其背後有著與台灣／中國更深的連結。蔡瑞月在一九九〇年代回憶二戰期間內心景象時說：

我是良民，沒事以前我是極愛中華民國的，甚至在日據時代身在日本，躲在防空壕裡，我體內的血聽我為祖國的中華民族禱告祖國的勝利，在那時候這種禱告幾乎是不可能兌現的形況。日本傳播界節節報導，老師、同學、親友都相處在極其和樂之下我這樣的禱告是不應該的，可是我知道日本是侵略祖國的河山人民的……。（蕭渥廷主編，二〇一五：四六）

蔡瑞月在戰時雖然以舞蹈勞軍貢獻日本宗主國，但是其內心深沉的祈禱卻是希望中華民國戰勝。這段文字也為她戰後熱切返鄉貢獻一己之力的行動提供了內在動機。

在回台的大久丸號上，知識分子自籌晚會表演。策劃晚會的趙榮發，[9] 與吳振坤 [10] 都是蔡瑞月在東京基督教會熟識的知識分子，於是他們請蔡瑞月表演舞蹈作為晚會的節目之一。透過東京基督教會的交流，蔡瑞月得以拓展在知識界的人脈關係。而她於載著二千多個留日知識分子的船上表演，能累積更多基督教以外的人際資本。蔡瑞月返台後的首次演出，就是應同船策劃晚會的趙榮發醫生之邀，在台南太平境教會作慈善演出。此外，也受神學家吳振坤之邀，到屏東教會演出。據蔡瑞月的回憶，這些演出受到很大的迴響。之後，便開始不斷地接到表演邀約，「密集到

兩三天就有一次演出」，前後受邀在新營糖廠演出、於關子嶺和陽明山做舞蹈的戶外攝影，以及

受屏東三民主義青年團之邀在屏東戲院演出（同上，頁四四、四六）。蔡瑞月的例子讓我們發現

基督教的人脈關係與教堂作為表演場地，多少提振了台灣舞蹈藝術的推動。

蔡瑞月回台後其大哥蔡文篤為她的經紀人，與藝文界多有認識，也因此認識了當時在長官

公署交響樂團當編審的雷石榆。雷石榆邀請蔡瑞月於一九四六年十二月在中山堂舉辦的台灣文藝

社招待戲劇界的晚會中演出，這是蔡瑞月在台北的第一次正式演出。這次演出由林廷翰小提琴伴

奏，蔡瑞月回憶此次演出「台下掌聲如雷，不斷地喊著『ENCORE』，於是我又表演了《夢》，

這是來台北的第一次正式演出」（蕭渥廷，一九九八a：四五）。跨界藝文團體組成的觀眾群以

熱情的掌聲回報蔡瑞月的表演，使蔡瑞月加演《夢》回報現場氣氛，我們能推想蔡瑞月在第一次

北上時已經贏得藝文界人士的讚揚與認可。雷石榆道出了觀賞蔡瑞月舞蹈的印象：

利用留聲機，她舞踊了三個名曲，如《匈牙利舞》、《洋傘舞》、《白鳥》等，她的技巧那

麼精采，姿態那麼輕盈，在和諧的旋律上微妙地表現出音樂的描繪。我以高度的好奇心期待

9 趙榮發（一九二五—），台南人。台北帝國大學醫學系畢業後，受父趙篤生在樂山療養院服務的感召，赴香港大學、東京大學及美國梅約醫學中心研習癩瘋病與皮膚病的治療方法。國內醫界譽為「癩瘋病終結者」。

10 吳振坤（一九一三—一九八八），屏東人，京都帝國大學宗教哲學科學士、美國耶魯大學神學、西德漢堡大學宣教學院研究。曾任屏東圖書館館長、東海大學教授、台南神學院教授等，看重靈修與宣道工作。高俊明回憶錄說，在船上吳教授每天集合大家研讀《聖經》，講解〈出埃及記〉鼓勵年輕茫然的孩子（汪其楣，二〇〇四：五六）。

她走下舞台來，終至在散場的五分鐘後，在昏暗的燈光下，她出現在我的面前了，我只看見她朦朧的輪廓。（雷石榆，一九四七）

蔡瑞月自言回台後憑著貢獻舞蹈於台灣社會的熱忱，從不拒絕受邀單位，表演場域擴及軍隊、糖場、學校、教會，表演地點甚至在海邊與公園（蕭渥廷，一九九八a：四七─四八）。然而本書認為與藝文界結識並受到認可，才是蔡瑞月的舞蹈被視為精緻藝術的關鍵。

一九四七年一月，蔡瑞月為了台南賑災活動舉辦「蔡瑞月創作舞踊第一屆發表會」，主辦單位與現場伴奏的是台灣省行政長官公署交響樂團（現為國立臺灣交響樂團）。由於雷石榆在此樂團中當編審，他竭盡其力地為蔡瑞月做宣傳、登廣告、寫文宣，並集合了畫家顏水龍設計節目單，電影製片廠長白克11推銷名譽券，結果場場爆滿。扣除演出所需費用，還捐出二萬元的高額款項。雷石榆說為了這次的義演，他負擔了稅務局追繳的稅款（張麗敏，二○○二：二九一）。

一九四七年一月八日，也就是「蔡瑞月創作舞踊第一屆發表會」演出當天，《人民導報》第四版有一篇雷石榆寫的〈蔡瑞月素描：介紹臺灣唯一的女舞蹈家〉，與另一篇由任先進寫的〈蔡瑞月的夢〉。雷石榆的文章用極為細緻的手法描寫蔡瑞月的容貌與變化萬千的舞蹈姿勢，同時也介紹蔡瑞月留日師承石井漠與石井綠的經過，以及她對中國舞蹈界的關心，與經常參與慈善義演的熱心。任先進的文章則描寫蔡瑞月舞蹈令人心動的情景。透過藝文人士的文筆加持與報導宣傳，蔡瑞月回台的第一年就聲名遠播於台灣藝文界，雷石榆甚至在文章的標題寫道，蔡瑞月是台灣當時「唯一」的女舞蹈家，可見她回台後人際資本與名聲的累積非常快速。人際關係的介紹、累積、

並把雷石榆任教於台大的教師宿舍改為舞蹈社。當時這個舞蹈場地常常舉辦藝文界的聚會，蔡瑞

一九四七年五月蔡瑞月再次為了婚嫁進行家庭抗爭[12]，成功與雷石榆結婚並遷往台北定居，蔡瑞

爆紅的崔承喜，得以完美呈現在眾人面前。蔡瑞月的舞蹈現象類似一九二〇年代在日本

本就有跨域性質的藝術，兩者能夠出名皆有藝文人士的支持與協助，且其中有不少是左傾藝文工作者。

經成形的其他藝術場域的加持。藉由跨域藝術家的合作與宣傳，使得舞蹈這門新興、抽象，與原

的舞蹈也被藝術圈的人認可具高度藝術價值。依此現象觀察，舞蹈藝術在台灣生根所依賴的是已

她的演出有一定的水平。蔡瑞月透過藝文界的支援、合作與宣傳進入當時台灣文化菁英圈子，她

展演會因為各種客觀條件影響演出品質。從另一個角度來看，蔡瑞月能與藝術圈合作也顯示

眾的招攬等相關資源極度缺乏的年代（汪其楣，二〇〇四：六六）。若無藝文人士的合作，舞蹈

支持、背書與擴大，讓蔡瑞月較無後顧之憂得以一展長才，尤其是在舞蹈配樂、場地的租借與觀

11 白克（一九一四—一九六四），生於廈門，畢業於福建省廈門大學教育系，曾任教於廈門南女子中學。抗戰期間，於西南第五戰區文化工作委員會負責電影戲劇宣傳工作。一九四五年，隨第一批接收人員來台，負責接收日人留下的電影器材、設備和廠房，合併日治時期的「台灣映畫協會」和「台灣報導寫真協會」為「台灣電影攝製廠」，是台灣第一座設備完善的電影製片廠。一九五六年，他製作的台語影片《黃帝子孫》深受歡迎而聲名大噪，受到政治排擠，離開「台灣電影攝製廠」後，加入民營片廠導演十餘部台語片。一九五七年拍的《瘋女十八年》是他的成名作，也是第一部取材社會新聞的台語片。一九六二年，被警備總部以「海外通諜」罪名逮捕，被迫認罪，處以軍法極刑。資料取自台灣電影數位典藏資料庫。

12 蔡家原本並不贊同蔡瑞月的婚姻，認為雷石榆的經濟不穩定，且在二二八事件發生後，本省與外省籍人士間的省籍差異敏感化。蔡瑞月第一次家庭抗爭是為了要赴日學舞。

圖7.4　雷石榆於《人民導報》的文章〈蔡瑞月素描〉

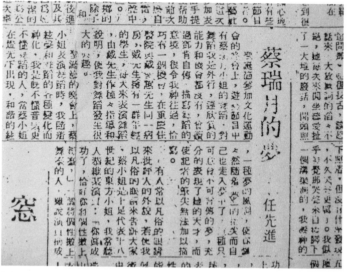

圖7.5　任先進於《人民導報》的文章〈蔡瑞月的夢〉

月回憶，到台北之後「開始了和文人、藝術家聚會的新生活」（蕭渥廷，一九九八ａ：六八）。雷石榆一九三〇年代活躍於日本左翼文學圈子中，與中國、日本和台灣知名的藝文人士往來，並擔任左聯東京分盟《詩歌》刊物的主編，同時在《臺灣文藝》、《詩精神》、《文學評論》等中日十多種刊物發表文章，抗戰期間在中國更結識許多藝文界名人[13]。戰後初期兩岸還未分斷時，藝文人士經常聚會，蔡瑞月的舞蹈社成了聚會場所之一。蔡瑞月說：

> 藝文界交往頻繁，家中常有文人藝術家雅聚高談闊論。田漢、黃榮燦、覃子豪、藍蔭鼎、陳洪甄、王之一、呂訴上、蒲添生、白克（中央電影公司廠長）、龍芳等人都是家中的座上常客。……他們經常聚在一起，談論文學的新方向，如何發展本土文學及島內語言，並及於舞蹈如何推展等問題。（蕭渥廷，一九九八ａ：六九）

蔡瑞月家中的座上客應該及於更廣大的人脈，但是從上述的名單看來，這些藝文人士不只是跨領域（其中有美術、電影、文學、戲劇等），而且是當時引領台灣的藝文界菁英。經常接觸藝文界之人，蔡瑞月對舞蹈的想法自然受到感染，也有所轉變，這可以從一九四七年與一九四九年兩次舞蹈發表會編創的舞碼觀察到。下節我們觀察蔡瑞月舞蹈創作轉變與戰後藝文思潮間之關係。

13 關於雷石榆的人生經歷可參閱張麗敏，《雷石榆人生之路》（保定：河北大學出版，二〇〇二）。

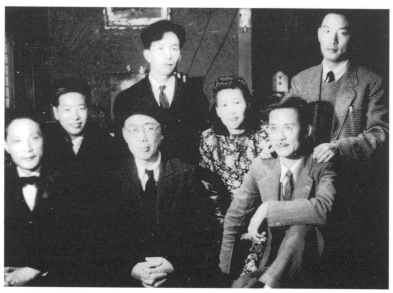

圖7.6　文人會（前排左一為藍蔭鼎，圖中坐者白克，前排右一雷石榆，後排由右至左為黃榮燦、蔡瑞月、林明德）

第四節 戰後初期台灣的藝文思潮與舞蹈

一、民族化、民主化與現代化

一九四五年八月日本天皇宣布無條件投降，受日本殖民統治五十年的台灣人一夕間翻轉為戰勝國的子民，台灣復歸中國。台灣光復雖然不是因為台人以自己的力量戰勝日本，但是對長期受日本欺壓的人民而言，無不歡天喜地。台北街頭各種在皇民化被禁止的傳統民俗活動與宗教活動紛紛出籠；街上的招牌也由日文改為中文；戰爭期間囤積的商品紛紛釋出、琳瑯滿目；大街上飄揚著國旗與「慶祝台灣光復」的標語；街頭不斷響起爆竹聲，人人臉上掛著歡欣的表情。除了街頭景象綻放出多年未見的蓬勃與朝氣，自發性的社團也紛紛組織起來維持治安，或討論台灣未來在政治、經濟、文化與社會上的展望。對台灣社會而言，光復解放了身為殖民地人長期以來的桎梏，日治到二戰期間被禁制的思潮、文化透過百花爭鳴的報紙雜誌紛紛出聲，全台也興起學習國語的熱潮（曾健民，二〇〇五：七三—七四）。葉石濤根據親身的經歷指出「光復後的一段時期，台灣民眾對於祖國的熱情的昂揚是舉世無雙的」（葉石濤，一九九一：一八）。台灣雖然光

復重回祖國的懷抱，然而卻是回到了國共內戰紛擾、政經局勢不穩定的祖國。

光復後兩岸知識分子重建台灣文化的重點是去殖民化、祖國化，同時不忘強調現代化，這是根據當時台灣社會脫離日本統治、回歸祖國，朝向建設富強新中國而提出。去殖民化是使台灣人從被日本帝國壓榨的被殖民者、受軍國主義思想教育的依附民，轉變為有思辨能力的國民；也就是期望台人做個能自主、有參政權的國民。因此去殖民化並非只是語言或文化上的問題，更核心的觀照是民主化[14]。反法西斯政權的理想。祖國化是要讓台灣人認識新中國的一切，包括語文、歷史和文化，同時認識到台灣已是中國的一部分，必須加入新中國建設運動與祖國共進展。祖國化也就是民族化。知識分子強調祖國化時也不忘重新梳理過去被殖民者扭曲的台灣歷史，並對日治時期台灣發生的新文學、戲劇、美術與音樂等文化活動進行回顧。因此，祖國化與台灣化並行不悖。現代化是要與國際同步，學習成為具有宏大眼光的世界人，研究與學習民主、科學、法律、國際等議題，這也是民主化重要的知識來源（曾健民，二○一○：一六四、一六九）。為了打造新台灣與建設新中國，「中國化」、「台灣化」與「現代化」三者並行，這些都是文化（政治）去殖民的重建工程。總的來看，貫穿文化重建工作的基礎是民主化，不論是重建日本殖民下台灣史的「台灣化」；學習中國文化、建設新民族國家的「中國化」；延續一九二○年代前後文化政治運動中民主與科學的「現代化」，都與做個有自覺能力、能歷史地思考台灣與新中國處境的自主人格有關。光復之際的民間報紙，不論是代表本土資產階級的《民報》，或是左翼文化人興辦的《人民導報》皆不只是以民族融合、兩岸交流為前提，更呼籲台灣民眾要與大陸蓬勃的民主運動呼應，對抗國民黨官僚與封建體制，尤其要求「民主政治」與「地方自治」的實施（徐秀

慧，二〇〇七：三八三—三八八）。

戰後初期強調自主人格的追求，不只彰顯於報刊雜誌談論的國家政治大事上，在蔡瑞月與雷石榆私人書信往來中，也可見雷石榆以個人自主的觀點，鼓勵蔡瑞月勇敢追尋心中期待的理想婚姻。二二八事件發生後，蔡家顧慮雷石榆與蔡瑞月的經濟條件不佳，加上本省、外省籍不同，反對兩人的婚事，蔡瑞月給雷石榆的信中也顯示她對婚事躊躇不前（蕭渥廷，二〇一五：四四）。然而一九四七年三月八日雷石榆寫給蔡瑞月的信中，鼓勵蔡瑞月必須堅定地做個具有自主權的女性，勇敢決定自己的婚姻與未來，同時舉例漢代司馬相如與卓文君的愛情故事作為期勉。雷石榆寫道：

（四）

妳所說的家庭問題或是縱的橫的關係等等，其實都不是最大的問題。畢竟是妳的自信心太薄弱所致。我們做為二十世紀的人，面對「愛」、「人生」、「藝術」以及「社會」，如果不持有堅定的意志與新的人生觀的話，無論做甚麼事都是徒勞無功的。……妳既然依法具有自主權（況且令父母也都是思想開明的人），那何必去考慮那些不值得重視的世俗之事呢？實在太不可思議了。就這件事，我要說明妳的決心所不足之處。（蕭渥廷，二〇一五：四

14 曾健民澄清「這個民主化並非西方意義的民主化，而是受五四以來中國革命的歷史和文化深深影響的民主化——人民民主的新民主主義」（曾健民，二〇一四：四〇二）。

雷石榆在信中期勉蔡瑞月做個「有堅定的意志與新的人生觀」的自主新女性，放下世俗的牽絆以確保健全的夫妻關係的情感牽連，從兩方純粹的愛出發，以同情互助為基礎，擺脫世俗的牽絆以確保健全的夫妻關係（蕭渥廷，二〇一五：四四）。此婚姻信念堅定了蔡瑞月追求自主人生的信仰，使蔡瑞月不論在公開的舞蹈藝術或私人的婚姻選擇，皆展現戰後新女性自主獨立的信念與行為。

然而，隨著台灣光復後緊接而來的國共內戰，導致國民黨透過一系列手段壓迫兩岸人民，任何民主化的期待也隨之幻滅。台灣發生二二八事件讓民眾陷入了精神上的恐怖和沉默，加上原本就高漲不穩的物價與失業狀況，使台灣民眾的生活雪上加霜，整體社會瀰漫著淒涼、消沉與悲憤的情緒。蔡瑞月在一九四七年三月七日寫給雷石榆的信中提到二二八事件對她的衝擊，「如此驚天動地的不幸事件，給我雙重甚或三重的痛苦。第一次認識了自己的民族的殘虐程度」（蕭渥廷，二〇一五：四四）。但是二二八事件並非台灣獨有的慘狀，在中國澎湃的反內戰、反壓迫、反飢餓、要自由的學生運動也同時受到國民黨的鎮壓[15]。二二八事件使台灣的知識分子逐漸認清祖國的不同面貌，為了鼓舞社會大眾對抗封建制度與法西斯強權，兩岸藝文人士於事件後不久便聯合起來傳遞藝文大眾化、現實主義化的理想。藝文肩負起關懷大眾與激勵民心、鼓舞精神的使命。儘管當時文學論戰中有許多紛爭，但是目標多強調藝術必須取材自民間、發揮鼓舞民眾士氣的力量以對抗封建與法西斯強權。也就是說，當時的藝文風潮是緊扣兩岸政治情勢，並倒向同情社會大眾生存的人民民主主義。這樣的藝文精神承繼五四運動、一九三〇年代兩岸的藝文思潮，藝文人士選擇了社會主義思潮，並倒向同情與中國在八年抗戰中的藝文救國運動。在國共內戰的兩條政治路線中，藝文人士選擇了社會主義

思想為依歸，台灣藝文場域也多傾向社會主義文藝理論批判與創作的觀點（陳映真、曾健民編，一九九九：一；徐秀慧，二○○七：三八九）。親身走過此段歷史的葉石濤也說「光復初期的知識分子最大的心理癥結，並非現實的統獨之事，而是馬克思主義的蔓延」（葉石濤，一九九一：二○）。這時期的藝文思潮可以透過一九四七年十一月持續到一九四九年三月在《台灣新生報》《橋》副刊所引發的文學爭論一窺端倪。

《橋》副刊的爭論以文學為主，沒有涉及舞蹈藝術，但是雷石榆是《橋》副刊重要爭論者之一，雷石榆的藝文理念提供我們理解蔡瑞月舞作轉變受到的啟發。一九四七年五月蔡瑞月結束了返台後第一次創作巡迴發表會，與雷石榆結婚北上，開始了藝文界的交流。根據蔡瑞月的回憶，藝文界談的是「文學的新方向，如何發展本土文學及島內語言，並及於舞蹈如何推展等問題」（蕭渥廷，一九九八a：六九），這些議題與《橋》副刊中的台灣新文學辯論，主要環繞在幾個議題上。其一，台灣新文學與中國新文學聯繫的問題。在此議題上，本省與外省籍作家絕大部分贊同以辯證的方式看待台灣文學因為歷史所造成的特殊性，同時希望台灣文學朝向大陸進步文學的一般性轉化。作為新中國的一部分，台灣文學不能脫離中國文學；台灣

15 有趣的是，我曾經訪問過一位一九二○年代出生，父親在中國為國民黨政務官，而後隨國府遷台從事音樂教育的前輩。他說他曾參加當時的學運，但是他參加的理由是認為要自由、要民主、反飢餓的口號很正當，所以有人提議大家就跟著去。從他對我講這一段故事的神情，似乎年少的他並沒有認真思考過學運與政治之間的複雜關係。但是這個故事或許也提醒我們，國民黨對學運的壓制，反而讓更多學生對此黨不滿。

新文學建設的問題同時也是中國新文學建設的問題。其二，在論辯中大多數主張藝文風格實踐現實主義人民文學論。這是呼應兩岸當時在反戰、要求和平與民主化情境中，藝文要能走入民眾、為人民服務、反映人民真實的情感脈動。上述兩個主要論點，其一是與民族化的方向有關，其二是與民主化的議題有關（陳映真、曾健民編，一九九○：一—六；徐秀慧，二○○七：三一○—三五六）。

二、雷石榆的藝文理念

雷石榆的藝文理念可從一九四八年五月二十四日，署名阿端的作者在《橋》副刊發表〈台灣文學需要一個「狂飆運動」〉，此文透過討論德國浪漫主義文學運動，強調文學創作貴在自由。然而，作者指出此種自由必定是依附在特定的時空條件下，所以除了現實環境的限制外，作家雖然必須對台灣被殖民的歷史有所認知並進行反省，但是不要過分地強調台灣的地域性或殖民地歷史性格，以免束縛住藝術創作的自由而流於教條或僵化的文學形式。為了解放台籍作家的創作力，阿端非常強調「開放個性、尊重感情」，他忌諱以太多歷史成見施加於創作過程，容易限制藝術家創作的自由（陳映真、曾健民編，一九九○：九五—九九）。

此篇文章發表不久後的五月三十一日，雷石榆以〈台灣新文學創作方法問題〉加以回應與補

充。雷石榆認同阿端的見解，認為遭受五十年殖民統治的台灣人必須解開套在身上、思想、情感的抑鬱，爭取人性的自由與解放。然而，這是不夠的。雷石榆寫道：

我們固然需要開放個性，尊重感情，解說思想，打破狹隘的意識型態，藉以剷除存在於台灣社會下層的傳統的封建意識及殘留於市民層中的被資本主義的意識型態歪曲了的觀念；同時更需要涵養更高的人生觀（提高浪漫主義的個人中心到群體中心）、宇宙觀（提高浪漫主義的精神超越到科學的認識），更深刻地觀察現實，分析現實的特異，氛圍，動向，沒入生活，使用生活的鍊金術；從民族一定的現實環境，生活狀態，把握各階層的典型的性格，不是自然主義的機械的刻畫，不是浪漫主義架空的誇張，而是以新寫實主義為依據，強調客觀的內在交錯性、真實性；強調精神的能動性、自發性、創造性；啟示發展的辯證性、必然性。新的寫實主義是自然主義的客觀認識面與浪漫主義的個性，感情的積極面之綜合提高。（陳映真、曾健民編，一九九九：一二四）

雷石榆在此運用辯證的觀點，一方面強調藝術家個人自發性與創造性，一方面又要細膩地把握民族社會的現實狀態。藝術家不但要深入的觀察現實，也要深刻地感受與體會現實，在觀察、把握、體會下創作出有個性但是卻不脫離社會現實的作品。雷石榆主張在藝術創作上不但要掌握現實，還要反映創作者對現實的感想或批判，以充滿生命力且有血有肉的表現方式提振觀者的精神。雷石榆提出文學創作方法論的主張後，進一步提出具體的台灣文學創作原則：

1. 劇除作為日本法西斯主義統制手段的有毒思想，而接受及消化日本資本主義帶來的有益的一面；科學性，技術的組織力，事物的廣泛的知識，世界文學遺產移植的效果。

2. 接受及攝取中國的文學遺產，尤其是「五・四」以來的新文學的成就……。

3. 為了適切地表現人物的性格、習慣，在對話上不妨使用地方語……。

4. 寫自己最熟悉的東西，最理解的生活。對舊的倫理意識，腐敗的習慣，有害的思想在具體的事實上暴露，在悲劇性上諷示，對於光明面的發展，也必在情感、思想、行為的形象典型性的過程上去把握，去表現，不流於神奇或庸俗。

5. 檢討本省過去作家的作品……。

6. 研究台灣民間文學，如歌謠，傳說故事等……。

7. 對高山族以外的各種族原始性藝術也有熱心研究之必要。

8. 盡可能多學幾種外國語，……使我們較直接地認識世界性的東西……。

9. 保留使用表示某一意義或思想（在中國文字中找不出適當者時）的日本既成語彙……。

（陳映真、曾健民編，一九九九：一二四──一二六）

雷石榆上述的主張顯示他對當時台灣藝文創作者的普遍期待，總而言之主要有下列三點：1.剷除封建的倫理意識、法西斯的思想統制。對於新思想不論是中國五四迸發的，還是日本遺留下的或世界性思潮必須多吸收。2.對於黑暗揭露與光明面的讚頌必須以具體的事件與細膩的手法描

繪。

3.關注台灣俗民藝術與原住民藝術。這些論點呼應兩岸知識分子的戰後文化重建要項，即現代化、民主化與民族化的理念。下文要將雷石榆的藝術觀點對比蔡瑞月（師承石井流派）的舞蹈創作觀點，從中理解雷石榆（與藝文界人士）被蔡瑞月自由大膽的舞蹈風格吸引的原因，以及，蔡瑞月舞蹈創作的轉變與藝文思潮之關係。

三、蔡瑞月舞蹈創作的轉變

（一）、浪漫主義的舞蹈風格：傳承自石井流派的舞蹈觀

蔡瑞月談論舞蹈藝術的資料不多，根據蔡瑞月口述，她遷居台北之際曾受呂訴上之邀到福星國小講演「關於現代舞」，蔡說「我記得講稿內容從舞蹈是什麼，談到現代舞正離開了過去對舞蹈認知的固定形式，現代舞不再只是語言的翻譯或說明性質的舞蹈」（蕭渥廷，一九九八a：六九）。目前這篇講稿並無公開資料可以查閱，然而在一九五四年的年頭與年尾，蔡瑞月在《聯合報》副刊的「藝文天地」發表兩篇談論舞蹈的文章：〈談舞蹈藝術〉與〈舞蹈藝術的綜合性〉。這兩篇文章的內容符合上述蔡瑞月記憶中「關於現代舞」的講演要點，因此透過一九五四年的兩篇文章大致可以窺探蔡瑞月的舞蹈藝術理念。

蔡瑞月對舞蹈的定義是：

> 我以為它是因人的感情或思想在意志的慫恿下通過肉體表現出來的韻律運動；這就是舞蹈藝術的定律。（蔡瑞月，一九五四a）

蔡瑞月指出舞蹈是因個人的情感、思想由內而外表現出來的身體律動，舞蹈的動力源自於個人內在能量的迸發外現。蔡瑞月的舞蹈理念承繼石井流派的舞蹈觀點，石井漠在《舞蹈表現與基本指導》上說道：

> 舞蹈的墮落是忽視韻律，對於音樂表情之第一問題不是拍子，而是韻律，韻律是拍子的基礎，韻律不是來自外在，而是來自內心16。（轉引自楊玉姿，二〇一〇：三三）

石井漠這段話強調拍子與韻律的區分；拍子是機械式的節奏，韻律是有變化、有能量張力的節奏。石井漠指出韻律不是來自外在的強制、規範，而是來自內心的能量。這也是蔡瑞月對舞蹈本質的看法。因此，蔡瑞月把技藝團、馬戲班、舊劇中的武藝、軍隊中的軍操，甚至交際舞、健身用的體育舞蹈排除在舞蹈藝術的範圍之外，她認為這些動作雖然具有舞蹈的形式，但是卻缺乏「藝術的意境，文學的內容，教育的意識」，因此不能列入舞蹈藝術的領域（蔡瑞月，一九五五a）。換言之，蔡瑞月區分舞蹈藝術與非舞蹈藝

術的基準，在於舞動過程是否為舞者內在真誠情感的湧現，因此動作表現出特定情境界。蔡瑞月強調舞蹈是創作者對周遭環境的體會、感應，而後以身體律動的形式表達出來，因此舞蹈的題材必定是使編舞者有所感動、有所思、有所悟後，才能迸發出源自內在的創作力量。石井流派這種極度強調舞蹈是透過內在情感外顯於動作的藝術觀，同樣深刻地刻印於曾經師承石井漠與其弟子崔承喜的林明德的舞蹈中。林明德說：

> 藝術和情感的不可分性，是很重要的，譬喻說「舞是身體的語言」，但這種「語言」必須在情感極度「真」與「熱」之下才能宣洩。由於豐沛的情感，才能自靈魂深處迸溢出許多曼妙的舞姿。（林明德，一九五五：八一）

創作者與外在世界交會，產生內在豐沛的情感驅動身體舞動，是石井流派舞蹈藝術的核心。

此外，蔡瑞月也特別注重舞蹈藝術不同於其他藝術領域的獨立性，而給予舞蹈藝術一個平行於其他藝術的獨立地位。她說：

> 作為一種舞蹈藝術，其動作既非語言的翻譯，也非物象的說明；更不是繪畫其表，音樂其

這同強調個人性、情感性與創作性的浪漫主義藝術觀同流。

16

石井漠，《舞蹈表現與基本指導》（啟文館出版，一九五一），頁四五。

魂；自然，它也不是活動的雕像；；它是以肉體的韻律節奏來創造藝術境域的舞蹈。務必要使肉體運動出的每一個韻律節奏都洋溢著生命意識。別的任何一種藝術都不能做到，只有「舞蹈」才有能力表現出；斯乃獨立的舞蹈藝術。（蔡瑞月，一九五五b）

這裡我們見到蔡瑞月視舞蹈為其他藝術所無法取代，具有獨立性、特殊性的藝術形式。舞蹈之所以不同於其他藝術之處，在於它的主要運作媒材「動作」——以身體律動為中介，表達內在真誠的生命意識。舞蹈所彰顯的是體現（embodiment），而非再現（representation）。「體現」強調舞者的內在意識與情感由內而外透過身體表現，「再現」則蒙上一層模仿、再造與重現。蔡瑞月不斷強調舞蹈不是模擬事物的形狀，而是透過動作傳達創作者因外界現象所激發的內心情感。這種舞蹈藝術觀點傳承自石井漠。石井漠在他著名的舞蹈創作理念「舞踊詩」中談到舞蹈：

不是炫耀技巧的動作，也不是要配合音樂的旋律與節奏，是根據舞踊本質，由肉體運動起來，創造出詩情和畫境的舞蹈。（蕭渥廷，一九九八a：二四）

把蔡瑞月的舞蹈藝術理念對照戰後初期藝文人士給予她的讚嘆，可以推想蔡瑞月不論詮釋何種角色時，都是將整個人由內而外地幻化投入，敞開自己融入到角色性格中。自由、大膽、創意是蔡瑞月吸引藝文人士之處，這和光復之際兩岸藝文人士強調反封建、追尋自主獨立人格、開創新生活的民主化訴求契合。綜觀蔡瑞月一生的舞蹈圖像，沒有哪張相片比一九四六年的舞作《印

度之歌》的服飾裝扮更大膽、更引人遐想。舞蹈展演的風格與藝文風氣、思想潮流之關係可見一斑。而蔡瑞月堅持自己藝術上的理想，不畏一般大眾閒言閒語，也符合藝文界對自主人格的追求。

蔡瑞月大膽開放的裝扮與舞台上真誠的肢體律動，帶給觀者一種能夠突破侷限、新鮮、憧憬未來的氣息，這樣的氣息與台灣光復的歷史氛圍息息相關。當時知識分子秉著昂揚的自信、重建新中國的抱負，使得文化界充滿活力、生氣勃勃。蔡瑞月也自言戰後回南台灣的一段時期是她認為非常有活力的時期，大大小小演出不斷（蕭渥廷，一九九八a：四四）。蔡瑞月能夠大膽地揮灑創意，一方面受台人從被殖民者翻轉為戰勝國子民的自信高傲影響，另一方面受當時紛雜多元的文化風氣影響。創意大膽的舞蹈正合乎本省與外省籍藝文人士對新中國的憧憬。蔡瑞月的舞蹈牽動著藝文人士追求奔放、自由與自在的心靈，尤其在那個經濟窘迫、政治紊亂、社會氣氛動盪，同時渴求民主能夠落實的年代[17]。正是在那個相對動亂與一切正要開始新建設的時空下，蔡瑞月能夠舞得大膽開放。

（二）、蔡瑞月舞蹈的轉折

戰後至國府遷台期間，蔡瑞月舉辦了兩次大型的巡迴舞展，一次是一九四七年由長官公署主

17 汪其楣編導的舞台劇《舞者阿月》也在劇中展現藝文人士對民主、自由的渴望。雷石榆說：「阿月，阿月，你自由的心靈，也讓我自由，還讓我奔放、自在」（汪其楣，二〇〇四：七二）。

辦的台南賑災義演，一次是一九四九年雷石榆被驅逐出境前後的巡演。由於原始舞作已不復在，只有稀少舞碼獲得重建作為參照，下文比較這兩場舞作標題與內容，說明藝文思潮與蔡瑞月創作內容轉變之關係。

一九四七年蔡瑞月返國不到一年即做了第一次的發表會，舞蹈有《國旗歌》、《童謠二題》、《村姑》、《印度之歌》、《牧童》、《春誘》、《耶穌讚歌》、《白鳥》、《壁畫》、《秋季花》（蕭渥廷，一九九八a：一七〇）。《春誘》、《壁畫》、《秋季花》是石井綠的舞作重現。《印度之歌》創作於返台的大久丸號上，此舞在本章第二節有所描述。《白鳥》是芭蕾《垂死天鵝》的改版。《童謠二題》就舞名觀之是取兩首童謠由兒童舞蹈，類似唱遊舞蹈的方式。《村姑》、《牧童》由題名來看是取材自農村生活景象。《耶穌讚歌》是身為基督徒的蔡瑞月對天主的讚美。有意思的是拿《國旗歌》這首在戒嚴時期及其後一段很長時間大家聽到要肅然起敬、立正站好的歌曲來舞蹈。蔡瑞月初次的舞蹈創作取材自她熟悉的舞蹈風格與題材，整場看來有童趣的、宗教性的、浪漫唯美與異國風情色彩，也尚未反映出台灣戰後經濟貧落、政治紊亂的現象[18]。

蔡瑞月的第一場清新、浪漫的發表會，於一九四七年五月巡演台南之前發生了二二八事件，蔡瑞月說因此台南的票房極為悽慘（蕭渥廷，一九九八a：四六）。對比台灣當時動盪、貧困的一般社會狀況，但是她的舞蹈卻還未與台灣的社會現象發生緊密關連，或許也因為她的生活環境並不使她感受到貧困與限制。一九四八年五月《公論報》上高音所寫的〈生命的旋律…介紹蔡瑞月

的舞踊藝術〉一文，也可見作者對蔡瑞月舞蹈藝術一方面讚嘆、一方面勉：

蔡女士還年青（按：青為原文用字），還未體驗到更廣更深的現實生活，我想她最燦爛的藝術生命的開花，終會在她的理想中實現，然而她有技術的成就，只要不斷地向未來努力，除了主觀的具有創造性的作用之外，還需要有客觀條件的發展性，當然，無論哪一種藝術，及對社會之認識，同情及間接或直接的援助。（高音，一九四八）

高音對舞蹈與社會現實關係間的期待，在一九四九年蔡瑞月第二次舞蹈展演會即得到部分的實現。

蔡瑞月第二次大型公演於一九四九年二月底開始巡迴演出，舞碼包括：《鐘錶店》、《與犬同遊》、《搖籃歌》、《田園小景》、《海之戀》、《新建設》、《春的旋律》、《憧憬》、《一片醉心》、《水社懷古》、《匈牙利少女》、《湘江上》、《飄零的落花》、《我若是海燕》。這次演出音樂除了有西洋古典樂，還有台灣民謠與中國藝術歌曲（蕭渥廷，一九九八a：一七○）。《鐘錶店》、《與犬同遊》、《春的旋律》與《匈牙利少女》用的是西洋古典樂。《搖籃歌》與《田園小景》配合台灣民謠。《飄零的落花》與《湘江上》配合國語歌曲。《水社懷古》則是取材自原住民故事

18 這並非是蔡瑞月對這些議題不關心，而是在短時間內還無法掌握，例如一九四六年秋冬之際，蔡瑞月就向雷石榆問起當時作為學生運動之一部分的少數民族舞蹈在中國的狀況，與名舞蹈家戴愛蓮在中國的舞蹈貢獻（雷石榆，一九四七）。

所編的大型舞劇，音樂使用台灣作曲家江文也、吳居徹與陳清銀等人的創作。《我若是海燕》則根據雷石榆的詩作〈假如我是隻海燕〉[19]編舞（汪其楣，二〇〇四：七八、七九）。

總觀這次展演的作品，有強調戰後家園重建、舞作充滿力量強度的《新建設》[20]；有關懷弱勢女子的《飄零的落花》[21]；也有象徵勞動者合力共同奮鬥的《湘江上》[22]。此外，還有取材自原

圖7.7　蔡瑞月《我若是海燕》的舞姿（1949年首演），根據雷石榆詩作〈假如我是隻海燕〉創作。感謝蔡瑞月文化基金會提供

住民故事改編的舞劇《水社懷古》；台灣農村情景的《田園小景》、《一片醉心》[23]；也引用了雷石榆的詩作〈假如我是隻海燕〉創作的《我若是海燕》，象徵海燕在風雨飄搖的困境中勇敢高飛。

這次的舞展題材比前一次要寬廣，呈現對社會議題的關心與活潑有力的舞展主調（而非浪漫唯

19 雷石榆〈假如我是隻海燕〉詩作：假如我是隻海燕／永遠不會害怕／也不會憂愁／我愛在暴風雨中翱翔／剪破一個又一個／巨浪／而且唱著歌兒／用低音播送愛情的小調／但我的進行曲／世間也沒有那樣昂揚。風靜了，浪平了／我在晴朗的高空／細細地玩賞／形形色色的大地／蒼蒼茫茫的海洋／而且愛戀著海島／海島的自然那麼美麗／而且那麼多浪花／那麼多風雨／還有啊！太陽用多彩的光芒／把它浮雕在白雲綠水之間。我發狂地飛旋著唱歌／用低音唱出愛情的小調／用高音開始進行曲的前奏／哦！假如我是一隻海燕／永遠也不會害怕／也不會憂愁。

20 參照蕭渥廷，《台灣舞蹈ê月娘》圖片，二○○八，頁四二○。〈新建設〉的音樂配以打擊樂器，呈現戰後「百廢待舉，團結建設」的精神。音樂的選材受石井漠的啟發，而石井漠受德國新舞蹈的啟發（陳雅萍，一九九五：二五）。

21 歌曲〈飄零的落花〉由劉雪庵作詞與曲。歌詞為：想當日梢頭獨占一枝春／嫩綠嫣紅何等媚人／不幸攀折慘遭無情手／未隨流水轉墮風塵／莫懷薄倖惹傷心／落花無主任飄零／可憐鴻魚望斷無蹤影／向誰去嗚哽訴不平。乍辭枝頭別恨新／和風和淚舞盈盈／堪嘆世人未解儂辛苦／反笑紅雨落紛紛／顧逐洪流葬此身／天涯何處是歸程／讓玉消香逝無蹤影／也不求世間予同情。

22 《湘江上》是根據依庭的〈背縴行〉與應尚能的〈拉縴行〉所編（陳雅萍，一九九五：二五）。《拉縴行》的歌詞為：前進復前進，大家縴在手，顧視掌舵人，堅強意不苟。駭浪驚濤中，前進且從容，涯津終可至，南北或西東。亦掌得穩，有舵自有方，涉險要能忍。拉縴復拉縴，行行萬里遠，萬里不覺長，拉縴不覺倦。所難為舵工，步伐我既整，道路熟在胸，歷歷大小灘，趨吉以避凶。大家從之行，看看即光明，寄語同舟客，果然共濟成。

23 參照蕭渥廷，《台灣舞蹈ê月娘》圖片，二○○八，頁六三一。

美），也彰顯蔡瑞月同當時藝文人士般，欲以藝術提振台灣人的精神。短短兩年時間，蔡瑞月前後兩次的舞展從浪漫抒情路線轉向奮力明朗的基調，相信她所處的藝文圈子與雷石榆對她發揮不少影響。相較於同時期林明德與林香芸的舞蹈創作大多延伸自二戰時的舞蹈風格（如中國古典舞、地方與異國風情之舞蹈），蔡瑞月一九四九年的舞蹈創作在題材上的選擇要比前二者豐富，也較貼近社會現象。

將蔡瑞月一九四九年的創作對照前文雷石榆主張的台灣文學創作題材，可見相呼應之處，包括揭露風塵女子處境黑暗面的《飄零的落花》；鼓舞觀者奮力團結、不畏艱難勇往理想的《我若是海燕》、《新建設》、《湘江上》；關注台灣俗民藝術的《田園小景》《一片醉心》、《搖籃歌》；原住民藝術的《水社懷古》等。這些舞蹈展現的張力與強度必定要大於前一次浪漫唯美的舞作呈現。特別是《我若是海燕》展現不怕狂風大浪、愛在暴風雨中飛翔的精神與姿態。此高昂愉悅的舞作精神與詩句在一九四九年國共內戰中國民黨節節敗退的情勢下，似乎充滿著解放即將到來的期待。

比對蔡瑞月於一九四七與一九四九年編創的舞作，兩者的風格與取材有明顯差異，同時也呼應雷石榆的藝文理念。然而，蔡瑞月在其口述歷史中沒有強調雷石榆對她的影響，只點出她的學生對她創作新作的貢獻。蔡瑞月說，來台北後收的學生「他們個個優秀，體形矯健端麗，學習能力強，引發我的靈感源源不絕，因而在第二屆舞蹈發表會展出的全部是新的作品」（蕭渥廷，一九九八a：七一）。從舞蹈創作與社會、文化思潮之關係觀之，舞蹈家無法脫離時代脈絡與社會情勢在真空中創作。因此本書認為雷石榆的影響、藝文界人士的交流加上舞者能力極佳，使得一

九四九年蔡瑞月的舞蹈展演出現了一番新氣象，從浪漫抒情、抽離現實的色彩，轉向取材在地生

活情景，以舞蹈鼓舞觀者或作為反思社會現實的中介。

對反於蔡瑞月一九四九年高昂與充滿力量的舞作，國共內戰使得兩岸的政治局勢與思想管制

陷入愈來愈緊張的狀態。蔡瑞月在國民黨政治監控日漸嚴酷下，與許多左傾藝文界人士往來，從

一九四九年的舞作來看也呼應左翼人士提倡的藝術創作觀點，舞社會、舞弱勢、展演奮力不屈的

精神。這樣的態度即使蔡瑞月自己當時無知地不加警覺可能影射向國民黨的抗爭，只想著「我又

沒有要革命，我只是跳舞！」（汪其楣，二○○四：一○六），然而對國共內戰中不斷敗退、神

經緊繃的國民黨而言，卻備感威脅。蔡瑞月終於在四六事件與雷石榆被驅逐出境後[24]不久，便被

逮捕入獄。而蔡瑞月在一九四九年所開展的創作新方向，也同她的入獄一起消逝於台灣舞蹈藝術史

上。一九五二年蔡瑞月出獄後即被捲進國府推行的民族舞蹈運動中，創發中國舞與邊疆風情舞蹈。

（三）、蔡瑞月的對照：林明德

相較於蔡瑞月戰後兩次公演的舞蹈風格有明顯的轉變，林明德在創作上卻沒有如此大的跳躍，

因為其新的舞蹈創作不多。戰後林明德的創作主要還是取材中國傳說與故事，不強調展演現實社

會情景，且情感傳達多偏向負面的淒涼、哀傷為主。林明德的創作引人注意之處即是舞作情緒色

24　蔡瑞月的口述歷史指出，雷石榆決定應聘去香港中文大學任教，然而就在臨行的前一夜被逮（蕭渥廷，一九九八a：四八）。

調的轉變，從太平洋戰爭中的光明亮麗，到戰後的淒涼哀傷。

林明德從台灣光復至一九五〇年共公演三次，之後即沒有大型公演。一九四八與一九五〇年。一九四五年台灣光復後十一月的舞蹈巡演內容，與一九四三年二戰末期的首次個人公演相同（舞展內容參閱第六章）。雖然展演的舞作內容相同，然而在不同文化政治脈絡與主權下，展演給不同的觀眾群欣賞，舞作（特別是中國古典舞）被賦予的意義也不盡相同。在二戰期間日本「大東亞共榮圈」的政策下，林明德的中國古典舞作為東亞共榮圖景之一被收編讚揚；光復後台灣復歸中國，林氏的中國古典舞則作為重建新中國的文化資產。筆者好奇的是，林明德在二戰末期與光復之後上演相同舞碼的心境是否相同？

一九四八年年初的公演，林明德自己上場演出的新作只有《王昭君》與和蔡瑞月共舞的《幻夢》，其餘是由舞蹈研究所（舞蹈社）的學生演出，舞碼有《慶祝》、《早起》、《飛鳥》、《追捕遊戲》、《春遊》、《圓舞曲》等。《王昭君》是以中國古典舞的形式呈現，表現「空斷腸兮思憶憶」的委婉哀怨心境。《幻夢》是現代形式的創作舞蹈，少女愛人消失，林明德邀懷孕八個月的蔡瑞月上台共舞。舞作表現一個少女在幻夢中發現心愛的人，不久愛人消失，少女極為悲痛與失望（林明德，一九五五：八三）。這兩首在二二八事件約一年過後上演的新編舞碼，傳遞出與故國或愛人離別的感傷，是否透露林明德對台灣回歸祖國後的失望？亦或是新中國在國共內戰分裂的感傷？

一九五〇年底林明德的公演新作有《秋思》、《銀河會》和《大陸饑荒》。《秋思》表現一個青年對過去的懷念同時憧憬未來的心境，由沉思至幻想的心理過程（林明德，一九五五：八三）。這個舞作一方面懷念過去，一方面憧憬未來，但卻不訴說當下。舞作主角表現的是沉思、

是幻想，卻不活在當下。倘若依林明德曾說過的，舞蹈藝術的表現是對現實生活缺失的追求，就如他引羅曼羅蘭的話：「藝術家所尋求的是生活中所沒有的」（同上，頁八四），那麼，《秋思》是否有所隱喻？秋天是一個蕭殺的季節，萬物進入蕭條的狀態。在此季節緬懷過去、憧憬未來，似乎對當下國府遷台後的情勢感到悲觀？身陷其中的林明德可以做的，似乎只有沉溺在過去與對未來憧憬的想像。從舞作敘述觀察《秋思》的舞蹈風格，非常接近一九四三年的舞作《回憶》，兩者皆呈現追求幻想的浪漫氣氛。

如果《秋思》隱隱折射林明德所處之時代的心境，那麼《銀河會》就更清楚投射當時兩岸分斷的情境。《銀河會》取自牛郎與織女的故事，表現出「盈盈一水間，脈脈不得語」愛人分隔兩地的離情別緒（林明德，一九五五：八四）。這不正是兩岸隔著海峽分斷的寫照？也是當時在獄中的蔡瑞月與被逐出台灣的雷石榆的寫照？《銀河會》相較於一九四八年林明德和蔡瑞月共舞的《幻夢》，兩支舞碼同樣是表現愛人分離的傷痛，然而《銀河會》林明德以牛郎的男角獨舞，女角只存在男角的幻想中，不似《幻夢》還有女角共舞。巧的是，蔡瑞月當時正受牢獄之災。這樣的舞台呈現似乎映照著真實生活情景，林明德是否以隱喻的方式傳達他對當時政治情勢的哀悼？

林明德的創作擅長運用隱喻手法，而不直接描繪現實。那麼，《大陸饑荒》是一支特別刺眼的舞作。林明德說，這是所有舞蹈中最現實的舞碼，描寫一位少婦在中共的苛政下飢寒交迫、提心吊膽地跑著，等待著國軍的解救（林明德，一九五五：八四）。為甚麼林明德要別出心裁地以寫實手法編舞，且在舞意上明確寫著支持國府、反對中共暴政？這麼清楚的舞意並非林明德慣於書寫的。此外，林明德的舞蹈表現善於刻畫細膩的情感而非故事性的描述，《大陸饑荒》卻有清

楚的故事敘述。再者，林明德出生資產階級，在任何舞作中的人物裝扮都是華麗的，唯有此舞是描寫底層民眾的飢寒交迫。這些不屬於林明德編舞慣習的現象出現在《大陸饑荒》此支舞蹈中，更令人起疑是否為了迎合國府的意識型態而創作。

林明德戰後的舞蹈新作是以別離感傷為主調，不論是《王昭君》、《幻夢》或《銀河會》都呈現悲痛、失望與哀怨的情境。這與蔡瑞月在戰後的創作偏向鮮明、高昂、活潑的舞蹈風格極為不同，也與林明德自己在二戰末與光復之際展演之亮麗鮮活的中國舞有所不同。林明德是否藉由歷史故事在舞作中隱喻了國共內戰兩黨分裂，導致人民家破人亡乃致兩岸分斷的悲劇？林明德在藝術創作上擅於浪漫主義式的個人抒情風格，看不出受到戰後強調現實主義的左傾藝文思潮影響。一九五一年之後，林明德即沒有任何公開演出，且於一九五五年之後移居異國。林明德十多年的舞蹈表演生涯在一九五〇年謝幕──一個兩岸對峙、冷戰與白色恐怖的時代氛圍，這是歷史巧合嗎？林明德以一九五四年母親的逝世，使他對一切感到心灰意冷，因此「息影舞台，以作休息」為理由（林明德，一九五五：八五）。然而，當時的政治氛圍是否才是林明德舞蹈生涯畫下句點的主因？是否在白色恐怖的嚴峻氣氛下，林明德因為無法在舞蹈中自由地抒發真誠的情感，而放棄辛苦累積的舞蹈成就？抑或是在國府提倡的民族舞蹈運動與期待的審美標準下，林明德必須轉變其熟悉（特別是男扮女裝）的舞蹈風格，以符合藝文政策的審美道德規範，就如他自己所言「似乎已踏進了非另闢蹊徑不可的境界」（林明德，一九五五：八四）？或是因為時代變遷導致個人經濟生活受影響，而必須改變生活型態？不論是哪個原因，都與大時代的政治動盪有關。

第五節　大眾舞蹈：民間歌舞的振興

戰後初期台灣社會在國族重建與反封建、反集權的政治氣圍下，藝文風潮吹的是大眾文藝，提倡從人民生活中取材、提煉，再還給人民。「從人民中來，回人民中去」是當時兩岸藝文界共同的價值。此段時間台灣除了文學、美術興起人民藝術的風氣，民間歌謠舞蹈也受到關注，因為民間歌謠舞蹈最能直接反映人民生活的心理感受。戰後初期從事舞蹈藝術之人是否受當時民謠歌舞的風氣所感染？當時的大眾藝術與精緻藝術之間是否如今日有清楚的劃界？以下對這些問題做非常初步的勾勒以為後續研究之基礎。本書之所以認為此議題的研究有其重要性，主要是從中似乎可以看見國府遷台後舞蹈史發展的狀流。曾健民（二〇一四：四〇一－四四二）的論文〈黎明的歌唱：一九四九年文化的一側面〉是此議題的啟發與參照。

戰後民謠舞蹈的提倡可以從半官方與民間自發的組織活動中觀察。台灣文化協進會[25]成立於一九四六年六月，是以掃除日本文化、重建戰後台灣文化與宣揚三民主義為使命的半官方組織。此會在成立之初就提出「民謠之蒐集與創作」問題，並陸續在文學或音樂座談會中提及台灣歌謠問題。長官公署的外圍組織看重最能彰顯大眾心理的歌謠舞蹈，不但呼應也帶動戰後蓬勃的大眾藝文風潮。一九四八年文學界在《橋》副刊火熱地爭論大眾文藝的取材、風格，同時民歌民謠的

活動也熱絡起來。台灣文化協進會一九四八年四月與十一月舉行「台灣歌謠演奏會」。同年六月協進會發行的雜誌《台灣文化》的封底也刊出了〈為徵求歌謠詞曲啟事〉，內容為「本會為提倡鄉土藝術，整理民間文學起見……長期徵求本省歌謠詞曲。」並連續刊登三期（轉引自曾健民，二〇一四：四一一）。隨著共軍在一九四八年中起反守為攻、節節取得勝利，民謠歌舞運動也同步蓬勃熱絡。

除了台灣文化協進會在戰後文化重建過程中重視民謠歌舞，並於一九四八年興起高峰，知識青年對此也有自發性的組織，最著名的即是一九四八年十二月到一九四九年初的台大麥浪歌詠隊。這個由台大、師大師生組成的歌詠隊正是依循著「從人民中來，回人民中去」的宗旨，把大陸的民間歌舞帶來台灣，使台灣民眾感受到對岸人民的憤怒、希望與歡樂的情感。因此歌詠隊演出的目的不在技術性的表演，而是以歌謠舞蹈號召與團結廣大民眾，作為反對國府壓迫人民民主的「武器」。歌詠隊取名「麥浪」本身即帶有政治目的。巡迴演出的領隊陳實說「在中國北方，麥子成熟的時候才會形成浪，這意味著中國革命即將成功，國民黨反動派統治即將垮台。所以我們把歌詠隊取名麥浪，富有象徵意義」（藍博洲，二〇〇一：三〇）。當國軍節節敗退與共軍勝利在望之際，麥浪歌詠隊活動背後的政治意圖非常明顯。麥浪以中國民間歌舞為主的表演曾掀起本省籍與外省籍人士一陣討論，而後終於釀成國民黨以「整頓學風」為名的四六事件。一九四九年五月台灣開始了戒嚴體制，也開啟了國府在台灣的白色恐怖。

續接著麥浪歌詠隊推行民間歌舞的是一九四九年三月後，由地下黨推動、但是合法登記有案的「鄉土藝術團」。鄉土藝術團是中共台灣工作委員會在兩岸情勢看似即將「解放」之際，透過

當時為台北市參議員的徐淵深（一九一二─一九五○）與在台大醫院任職的郭琇琮（一九一八─一九五○）等人所成立的。團長徐淵深與副團長郭琇琮皆是地下黨人士。他們透過以合法掩蓋非法的方式，不但登記有案、舉辦活動，並吸收有正當職業（如公教人員、醫生、學生、商人）的青年男女利用業餘時間排練。同時還聘請了台北市長游彌堅、台北市參議會議長周延壽、《公論報》社長李萬居當顧問。「鄉土藝術團」設有音樂、戲劇、美術、文藝、舞蹈、總務等六部門，規模在當時應算不小（曾健民，二○一四：四三三）。

上述三個團體只是戰後活躍的民謠歌舞活動之一部分，從中可見民謠歌舞的蒐集與再創造是戰後大眾藝術重要的一環。根據藍博洲的解釋，民間歌謠興起自中日戰爭，因為具宣傳與鼓舞士氣的效果而興盛，其中取得碩大成果的便是延安的《秧歌舞》。二戰結束後，此類易唱易跳的民間歌舞快速蔓延，尤其在國共內戰之際成為反內戰、反飢餓、反迫害的學生運動的旗幟。當時民間歌謠舞蹈的蒐集、整理、演出在兩岸同步取得莫大成功，許多學運也透過歌謠舞蹈的傳唱表示與人民大眾站在同一陣線，反對國民黨發動內戰與對人民在經濟、政治、文化等方面的壓迫。民謠歌舞甚至成為振奮學生運動的「號角」（藍博洲，二○○一：二一─二三）。從當時的脈絡來

25 台灣文化協進會成立的目的是為了面對戰後文化界的改變與重整，企圖整合台灣的文化人士，協助政府在文學、美術、音樂、戲劇等方面掃除日本文化與重振中國文化。黃英哲從文化協進會的組織名單中，指出此會是政府（行政長官公署）的外圍團體。關於台灣文化協進會的討論可參照黃英哲，〈「台灣文化協進會」研究（1946.6-1950.12）──論戰後台灣之「文化體制」的建立〉，出於鄭炯明編，《越浪前行的一代：葉石濤及其同時代作家文學國際學術研討會論文集》（高雄：春暉，二○○二）。

看，民謠歌舞雖然是建設民主新中國與新台灣的文化重建工作，但是在國共內戰當下，民謠歌舞卻也潛藏著對抗國民黨政權的象徵。更甚者，藉由民謠歌舞等鄉土藝術活動的推動，地下黨也吸收反國民黨或一般民眾參與。把焦距拉回戰後台籍舞蹈藝術家身上，可以觀察到受當時藝文風氣的影響，舞蹈家們如蔡瑞月與林香芸，甚至李淑芬都曾以民間歌謠編舞。但是，本文力有未逮的是去理解這些女性舞蹈家創作民謠舞蹈的理念為何？是在大環境中不甚自覺地隨著大時代的脈動前進？還是背後有另一層更宏大的文化、政治理想支撐？

戰後蔡瑞月除了創作精緻藝術外，也曾（企圖）參與採集民間的鄉土音樂舞蹈。周青（周傳枝）在其回憶中說：

一九四八年初，我曾和張邱東松一家以及詩人、文學家雷石榆和他太太，台灣著名舞蹈家蔡瑞月合作，組織「台灣鄉音藝術團」。這個時候張邱東松剛好寫完〈收酒矸〉和〈燒肉粽〉，第三首的〈賣豆漿〉正在修改中。這些民歌如何打出去有困難，我便奔赴新公園內的台灣省電台找該台廣播部負責人，我小學老師黃海水先生。我們取得他的支持，這個家庭樂團才得以在省電台演出，而我就是他兩首歌的第一個演唱者。〈收酒矸〉和〈燒肉粽〉，優美動聽的旋律和明快的節奏，以反映二二八後台灣社會現實的內容，立即吸引了廣大台灣聽眾，陶醉了千千萬萬個台灣居民，是好歌，很快被人民所接受了。（周青，二〇〇四：三四四─三四五）

一九四八年初，周青、張邱東松一家以及雷石榆和蔡瑞月組織「台灣鄉音藝術團」，蔡瑞月負責民間舞蹈蒐集與再創作的部分。根據橫地剛在《南天之虹》的片段描述，「台灣鄉音藝術團」曾在一九四八年夏季準備在中山堂公演，並在報紙發布預告，但是卻因故未舉行演出（橫地剛，陸平舟譯，二〇〇二：三二〇），也因此無法得知此藝術團對台灣民間歌謠舞蹈採集編創的成果。但是，蔡瑞月是「台灣鄉音藝術團」的一員亦說明了當時她除了從事自身熟悉的精緻藝術外，也對俗民藝術的蒐集、研究與推廣有所努力。就蔡瑞月所處的藝文圈子，蒐集與創作民間歌舞背後有更宏大的政治理想與目標，只是不清楚蔡瑞月自己是否有所意識。蔡瑞月的口述歷史全無提及這一小段故事，因此也很難得知她在「台灣鄉音藝術團」進行過何種歌舞採集與重製？以及，參與過程中她的心態與想法是出於對歌舞蒐集、創作的興趣，或是有更高層次的考量？

一九四八年國軍在國共內戰中從攻勢轉為守勢，象徵人民希望的民謠卻於此年異常興盛，例如有文化協進會舉辦兩次「台灣歌謠演奏會」，與蔡瑞月參與其中的「台灣鄉音藝術團」蒐集整理民間歌舞與計畫演出工作。同年十月三十日為慶祝台灣光復三週年，由台灣省博覽會主辦的「林香芸舞蹈表演會」中也有一幕是以「台灣民謠」為標題的舞蹈，包含如《採春茶》、《鋤頭歌》，其中也包含中國歌曲《賣花詞》，甚至韓國民謠《桔梗花》等（林郁晶，二〇〇四：六六）。雖然不清楚這些舞作的內容如何呈現，但是從歌曲題名〈採春茶〉、〈鋤頭歌〉之初即從台灣鄉土歌謠汲取創作靈感表演「民俗舞」，材料來自反映大眾思想情感與日常生活文化的民間歌舞、小戲加以創新，具代表性的是一九四六年取材自高雄客家風情的《小娘子》，又推想，歌舞必定與農作勞動有關。根據林郁晶（二〇〇四：九一—九二）的描述，林香芸於返台

名《村姑舞》²⁶。此舞描述一對新婚夫婦回娘家路上鶼鰈情深的景象。如此，林香芸自一九四六年夏秋之交返台後，民謠與歌舞小戲的資源即成了她創作舞蹈的題材。林香芸取材民間歌舞小戲為創作題材是因為時代風氣使然？還是為了創新作品就地取材？或者，受二戰時期日本官方提倡的地方文化振興運動的影響，而對民間歌舞有所興趣？抑或有更宏觀的政治文化理想？我們不得而知。

更有意思的是，正值一九四九年四六事件，國民黨對參加麥浪歌詠隊的學生與相關人士進行逮捕之際，一九四九年四月經台北市政府核准的藝術團體「鄉土藝術團」，卻以合法掩護非法繼續推廣大眾藝術。「鄉土藝術團」在一九四九年七月二十二、二十三日晚上七點半在中山堂上演，台北市長游彌堅還上台致詞，嘉許此團體致力提高民間藝術上的貢獻。《公論報》記者羅璜稱台灣光復三年來如此大規模地融合民歌、鄉土舞、改良歌仔戲《白蛇傳》的演出還是第一次。其中，舞蹈占整場演出的一半以上，有《台灣姑娘》、《山地舞》（由阿美族青年陳義德單獨表演）、《仙女散花》、《阿美族舞曲》與《風土舞》。公演之夜整個中山堂座無虛席，本省籍與外省籍觀眾齊聚一堂，文化界人士、公務員與機關首長及家眷也到場觀賞取材自民間經過提煉的表演藝術（曾健民，二〇一四：四三四）。

值得注意的是《台灣姑娘》與《風土舞》是由李淑芬所創作、領銜主演。《台灣姑娘》由一群穿紅花衣裳與白緞鞋的少女舞出柔和輕鬆之感。《風土舞》由男女演員合舞，取材自農民種田插秧的農作過程，配以台灣民謠〈恆春曲〉。《公論報》描述此舞類似麥浪歌詠隊曾表演過的《農作舞曲》。筆者推想身為教員的李淑芬應該不會知道她所參與的「鄉土藝術團」是由台灣地下黨

26
蔡瑞月於一九四七年一月第一次公演時也有一支名為《村姑》的舞蹈，兩者可相互參照。

圖7.8　《公論報》鄉土藝術團公演報導

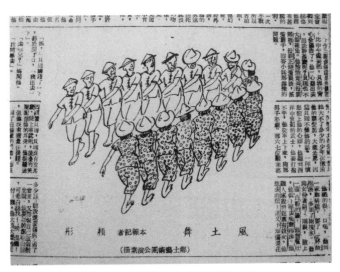

圖7.9　《公論報》記者顏彤素描的《風土舞》舞姿

所推動，可能也沒有警覺到表演的內容與麥浪歌詠隊雷同，可能隱含的政治意義為何。受當時藝術來自人民的風潮所影響，李淑芬自然也取材自她極為熟悉的台灣農村景象，配以台灣民謠編舞。《公論報》由署名玉枕的作者撰寫的〈可愛的鄉土藝術〉一文，高度讚賞《風土舞》與《山地舞》，認為由生活中提煉的舞蹈極富意義，可以作為台灣藝術發展方向的參照。相反地，玉枕認為有些舞蹈則延續日治時期女學校舞蹈表演風格，沒能提煉出鄉土特色（曾健民，二○一四：四三五、四三八）。有趣的是，李淑芬此次的舞蹈嘗試竟成為國府遷台後、民族舞蹈運動推行期間她擅長的編舞風格，尤其以《採茶舞》最受舞蹈界人士樂道。在一九五○年代由官方推行的民族舞蹈運動中，這類的舞蹈屬於官方制定的「勞動舞」範疇。

小結

戰後初期留日習舞的台籍舞蹈家陸續返台，開始在家鄉的土地當家作主，播下舞蹈種子。她／他們除了在學校教授活潑身心、涵養儀態的教育舞蹈外，也設立私人舞蹈研究所，教導技術與藝術性較高的舞蹈。同時，更努力籌辦舞蹈展演，使台灣人有機會觀賞與認識舞蹈藝術。歷史地來看，戰後到國府遷台之際，是第一代台籍舞蹈家以現代化舞蹈的形式技術，將舞蹈根植於台灣、努力取得創作舞蹈正當性之初，這是有別於日治學校教育為健康身心而舞的訴求。舞蹈藝術的教學[27]、創作、展演、論述、評論，在戰後隨著跨域交流的人際關係次第展開，雖不盛大但是卻具足發展台灣舞蹈藝術的能量，也為一九五二年起由官方推行的民族舞蹈運動撒下舞蹈種子。戰後到國府遷台的短暫過渡，舞蹈發展以民間自發的能量為主，官方活動舉辦為輔。本書認為此時段可以稱得上是台灣舞蹈史上非常重要，且意義重大的一段舞蹈播種期，這樣的觀點與舞蹈界前輩李天民對戰後初期的舞蹈詮釋有所不同。相對於李天民以表演活動的多寡做為舞蹈盛衰的判準，

27 這裡的教學不只是實作的舞蹈教育，也包括講演。林明德曾於戰後初期在新竹的各國民小學與中學舉辦幾次的講習會（黃得時，一九五五：六〇）。蔡瑞月也曾於福興國小講演現代舞相關議題（蕭渥廷，一九九八a：六九）。

本書的判準建立在舞蹈現象的時代意義，以及和前後時段的差異、過渡、影響。筆者認為理解戰後初期台灣舞蹈（藝術）現象，才能理解一九五〇年代官方推行民族舞蹈的計畫在短時間內即能迅速勃發的原因，也能澄清民族舞蹈非國府遷台與提倡後才有的舞種，林明德、林香芸、李淑芬等人在這之前即創作了中國古典與民俗舞。

從舞蹈藝術的內容來看，戰後初期也別具意義。台灣第一代舞蹈家雖然受日本教育並師承日籍老師，然而她／他們具自主性的創作、教學起於台灣光復之後。這也是大多數女舞蹈家從跟隨老師表演的學生與舞者，銳變成帶領學生的老師與編舞者。他／她們成為舞蹈藝術界的領導者之際，也是台灣脫離日本殖民統治、回歸中國之時。當時台籍舞蹈家的編創取材環繞在台灣光復初期文化重建的民族化、民主化與現代化的時代氛圍中。舞作取材也多少轉向以台灣俗民文化、社會現實，或中華文化為主的認同。

對第一代舞蹈家而言，現代化舞蹈（包含追求舞蹈作品與時俱進的創新，非一再重演舊作）正符合他／她們所學。舞蹈藝術在台灣的萌發即是殖民現代化的產物，不論是理念、審美觀或是技術皆來自歐美與日本的現代舞蹈，強調主體性與情感表達性。舞蹈的民族化對一些舞蹈家如林明德與林香芸也不困難，二戰末期兩人已取材戲曲動作加以編創，在現代化中國古典舞的面向上有所成就。雖然，中國戲曲舞蹈對接受創作舞教育的舞蹈家如蔡瑞月，還是有所隔閡而難以入手[28]。戰後初期的舞蹈創作別具意義的是與民主化同步，取材自人民（不論是標榜精緻或大眾形式）的舞蹈創作。蔡瑞月、林香芸與李淑芬三位女舞蹈家在這個時期，皆嘗試取材俗民歌舞編創或進行歌舞採集。此外，蔡瑞月也透過精緻藝術抒發對民間生活情景的關懷與鼓勵，可惜的是，

我們無法得知當時的舞蹈如何呈現。唯有林明德的創作風格例外，他偏向以隱喻的方式抒發個人情感。將林明德的舞作置入戰後初期的兩岸狀況，本書揣測他的創作反映了對台灣光復後重建新中國之期待的幻滅。

若問哪些因素影響戰後留日歸台的舞蹈家取材民謠、小戲、俗民歌舞為編創素材？除了台灣光復之初受藝文界左傾風潮影響、關照人民生活的藝術風氣外；二戰期間留日習舞的少女在日本「大東亞共榮圈」與「地方文化振興運動」的政策下，也習慣取材日本本土或各地的民族風情創作。換言之，二戰期間留日學舞的少女，不但學習西方芭蕾與現代創作舞，還以創作舞的技法編創或表演各式各樣的風土（民族）舞蹈。雖然，學習或創作異國風情舞蹈相對於取自原鄉風土的舞蹈，在認知與情感上有很大的差異，但是這會不會是這些少女舞蹈家得以快速融入人民藝文的時代潮流中，自民間歌舞取材編創的動力？本書認為，二戰的舞蹈經驗是留日歸台的舞蹈家們得以立即投入民謠舞蹈創作的原因之一。倘若這樣解釋合理，我們可以看到兩條連接日治、戰後到國府遷台後至一九六〇年代之前的舞蹈伏流。一條是以芭蕾或歐洲創作舞技巧為軸線進行的經典舞碼表演與舞蹈創作。另一條是以民族（風土）為素材，透過現代技法和審美觀創作的舞路

28 本書要提出的是一九四九年蔡瑞月被捕入獄、雷石榆被逐出境使蔡瑞月心寒國民黨，同時對一九五〇與一九六〇年代的勞軍也非完全出自真心。但是她編創中國古典舞的心態卻是萌發於台灣光復後的民族化氣氛中，而不完全是受到民族舞蹈運動的勉強。這樣的思考才能理解蔡瑞月在口述歷史中所說的「我編天女散花、麻姑獻壽、虞姬舞劍、霓裳羽衣等，也沒想到趕上當時國策大力宣揚中國意識，而被運用到很多場合」（蕭渥廷，一九九八a：一四八）。

線。只是後面這條以民族（風土）為素材的舞蹈創作，因為國族認同、戰爭策略、藝術政策的因素，在每個時代唱著不同顏色的曲調。而這兩條路線也演變為台灣學校舞蹈藝術教育從開始（一九六四年中國文化學院舞蹈科成立）至今的三大主流舞蹈風格：芭蕾、現代舞、中國舞。

舞蹈藝術從日治到戰後初期已具足一九五○年代國民黨推行民族舞蹈運動所需之條件。二戰期間日本提倡「地方文化振興運動」使台籍舞蹈家熟悉異國風情舞蹈的編創與表演，這或許也解釋了一九五○年代在官方要求下，台籍舞蹈家雖然不熟悉大陸少數民族舞蹈（如新疆、蒙古、苗族等舞蹈）、也幾乎毫無資料下，還能創作出許多帶有類異國風情的「邊疆舞」。而這樣的編舞能力與興趣並非每個世代的舞蹈人所擁有與習慣的。

戰後初期的藝術舞蹈風格雖然延續（與變形）至一九五○年代與其後，但是其中某些舞蹈特質卻在國府遷台後（逐漸）消逝。蔡瑞月自由、大膽、挑戰父權社會的創作形式不復在；林明德男扮女裝的舞蹈，甚至發自內心淒涼哀痛的表演風格也成絕響。換言之，舞蹈創作的可能性、可突破性、題材的多元性在國民黨推動的民族舞蹈運動中銳減；取而代之的是在理念上趨向保守、表現形式健康亮麗、短時間內拼湊速成的民族舞蹈。就戰後初期藝文界關注的民族化、民主化與現代化而言，一九五○年代在官方的藝文政策下，追求自主獨立人格的民主化與現代化受壓制，而民族主義文藝理論也是國民黨從中日戰爭以來一直延續強調國族凝聚的民族化提升到至高點，而民族舞蹈運動下的舞蹈民族化，與戰後初期左傾藝文思潮下舞蹈的民族化，在目標、理想、舞作風格上並不同。戰後初期的藝文風潮「從人民中來，到人民中去」是以歌舞鼓勵民眾、反映現實生活；然而由官方推行的民族舞蹈卻是先制定舞蹈類型，再透過舞蹈比

賽為篩選機制，由上而下將所欲的舞蹈種類向學校、機構傳播，形成與戰後初期不同調的台灣舞蹈風貌。

第八章

結論

本書整理、解讀史料文獻，建構日治到戰後初期台灣舞蹈萌發史的故事與圖像。書中核心問題是去理解舞蹈藝術在台灣如何可能？透過哪些社會力的作用？並進一步探詢林明德與蔡瑞月如何能在二戰末期與戰後初期比同輩舞蹈家活躍。因此本書一方面從宏觀的政治文化力理解台灣舞蹈史萌發的社會條件；一方面也微觀的關注舞蹈家個人生命過程的轉變。筆者身為舞蹈人，內心希望的是把握住舞蹈家的生命丰采與透過舞蹈幻化的生命豐富性，再以社會條件理解舞蹈藝術如何可能。然而在缺乏影像資料的前提下，舞蹈與舞蹈家的顯影讓位給社會條件的理解，這是一大缺憾，雖然筆者在行文過程也努力讓舞蹈家透過自己的文字發聲，試圖讓歷史的書寫如舞蹈般有情感、溫度與色彩。

本書核心提問是國府遷台前舞蹈（藝術）的正當性如何可能？在舞蹈正當性的提問下，潛在的大問題是去理解國府遷台前後，台灣舞蹈史如何延續與斷裂。以下分兩小節總結本書對上述問題的發現。

第一節　台灣舞蹈藝術史的變遷：從日治到國府主政

二十世紀前半葉，台灣的舞蹈發展是日本殖民現代化過程所浮現出的結果。台灣人在殖民帝國的治理與現代化思潮席捲世界之際，無論是主動或被動，皆努力追趕以「科學」的觀點衡量的現代化身體標準。新舞蹈（現代形式的舞蹈）的萌發正是在一連串身體文化改造過程中發展出來的，其中最顯著的培養皿即是現代化的學校教育，也是舞蹈正當性相對容易確立的條件。

日治時期一切教育政策皆以帝國的利益為目的，舞蹈先是作為活潑身心的體育活動，同時結合陶養性情、團體協力的目標被置於體育課中，為的是培養健康與聽訓的子民。隨著學校中遊藝會的展演，舞蹈在教育體系中逐漸舞台化與精緻化，這促成部分有特殊舞蹈天分的學生，藉著登台表演受到的肯定，一步步邁向舞蹈專業的道路。從第一代舞蹈藝術家的口述歷史中，皆可觀察到遊藝會的登台表演對於開啟往後學舞之路的興趣與啟發。原本以身心健康、協力合作、聽訓配合為目的的舞蹈活動，逐漸偏離出一條為少數舞蹈資優兒童鋪設的表演之路。然而，日治時期能夠邁向專業舞蹈學習的人非常少，主要是這門在公共場合以身體表演的藝術，在封建父權思想仍殘留的台灣社會與傳統（女性）才德觀相牴觸。把現代化的舞蹈藝術當成專業，在當時並不為普羅大眾所認識與支持。因此，第一批留日的舞蹈家其家庭不但具有中上程度的經濟與文化位階，

父母也屬於日治時期推動台灣文化政治前進的社會菁英階層。正是此社會階層人士在當時具有的相對開放性與前瞻性，因此他們的兒女也能成為轉動台灣舞蹈藝術發展的推手。

然而，日治時期台灣舞蹈藝術的開展，還有另一條與反殖民政治文化並肩而行之路。台灣「首位舞蹈家」林明德經歷一九二〇年代風起雲湧的文化政治運動，留學廈門受到反日思潮的影響，且在一九三〇年代日本軍國主義日漸興盛之際受崔承喜來台表演朝鮮舞的啟發，赴日追隨同樣具有反殖民意識的韓國舞者崔承喜學舞。留日期間，林明德獨樹一格致力於創作從傳統戲曲動作取材的現代化中國古典舞。然而，在二戰之際林明德能發表他辛苦創作的中國風舞蹈是拜戰時「大東亞共榮圈」政策之賜。在此政策下作為東亞盟主的日本，一方面鼓勵日本島內民間藝術的發展，一方面也歡迎其所占領或治理的屬地輸送當地的藝術與文化，以呈現在名義上東亞共存共榮的圖景。從林明德學舞的經歷，我們觀察到台灣舞蹈藝術發展上另一條平行於一九三〇年代的台灣新文學發展，在抵殖民文化政治運動潮流中前進之路。舞蹈的正當性在這一波潮流中也從健身、端正體態、陶養心性，提升為對政治文化運動有所貢獻的藝術之一環。文化藝術人士在崔承喜來台展演之際，也期盼台灣舞蹈家的出現。

相對於林明德在太平洋戰爭時就能獨當一面在東京與台北演出，二戰時留日的台灣少女舞蹈家則多是跟隨日籍老師學舞或做勞軍表演，要到戰後台灣光復之際，這些女性舞蹈家才逐一地在台灣擔當起舞蹈藝術界領頭者的角色。因此，戰後到國府遷台前此一短暫時光，是台灣舞蹈發展史上極富意義的過渡。此意義可從兩方面切入。其一，第一代女舞蹈家返台為舞蹈藝術播種之

際，正是台灣脫離日本五十年殖民統治復歸中國之時。光復之初藝文界蓬勃昂揚的氣息與追求民族化、民主化與現代化的風氣，為台灣舞蹈藝術的開始指引出幾條創作路線。其中，取材自俗民歌舞的創作路線在國府遷台後變形延續，但是表現高昂激奮或哀痛憂傷的舞蹈類型則黯然消失。

此外，戰後是舞蹈從健康身心的體育、美育等的教育陶養，到同步開展創作性、技術性與藝術層次的過渡。女性舞蹈家如蔡瑞月在一九四〇年代展演的服飾裝扮與男女身體接觸的合舞，對封建父權價值還殘留的台灣社會投下一顆震撼彈。如此也表明了現代舞蹈藝術的觀賞與評價，必須與禮教社會中對女性道德的審美觀脫勾才有可能。蔡瑞月推動舞蹈藝術化與女性自我賦權的貢獻不容忽視。當然，更重要的是蔡瑞月所處的藝文圈子對她鼎力相助，尤其是其先生雷石榆的支持。

因此戰後初期是尋求舞蹈藝術自主表達正當性確立的時段。

日治到戰後初期的舞蹈藝術圖像使我們理解舞蹈藝術在台灣的萌發並非一蹴可幾，而是有階段性及相對應的社會條件。此一連串過程包含身體觀念的轉變、政策強制（如解纏足）、學校教育的作用，也和日台因殖民關係所引起的文化政治運動，還有二戰時藝文政策的規範有關。一九五〇年代國府遷台前的舞蹈發展圖像，也為民族舞蹈運動能在短時間內蓬勃找到了一些理由。國府遷台前台灣社會視舞蹈為健康身心的觀念，和藝文人士對此藝術形式的接受，與舞蹈家的努力耕耘，是官方推行民族舞蹈能立即蓬勃的先備條件。

一九五〇年韓戰爆發後，在兩岸分斷、冷戰與白色恐怖的社會氣氛下，台灣的舞蹈藝術發展與戰後初期有所聯繫、也有所斷裂。最大的斷裂是蔡瑞月的自由、大膽、挑戰父權社會的創作舞蹈形式不復在。；而林明德男扮女裝的舞蹈，甚至發自內心淒涼哀痛的表演風格也成絕響。也

就是說，舞蹈創作的可能性、可突破性、題材的多元性，在國民黨推動的民族舞蹈運動中銳減。取而代之的是在理念上趨向保守、表現形式健康亮麗，與在短時間內拼湊速成的民族舞蹈。就戰後藝文界關注的民族化、民主化與現代化化三點而言，可以說一九五○年代舞蹈編創的民主化被擱置，現代化置於民族化之下，而民族主義的文藝理論也是國民黨從中日戰爭以來一直延續的民族化，在目標、理想，甚至舞作風格上都不同。相對於戰後初期左傾藝文思潮下舞蹈的民族化，在目標、理想，甚至舞作風格上都不同。相對於戰後初期「從人民中來，到人民中去」以歌舞反映現實生活、鼓舞民眾，由官方推行的民族舞蹈透過由上而下的機制規範、篩選舞蹈作品，再將之傳布於機關、學校。

一九五○年代由官方推行的民族舞蹈運動，最初的理想是以簡單活潑的歌舞作為軍民娛樂與團結士氣的中介（李天民，二○○五：二二六）。弔詭的是，為了達成此目的，舞蹈類型的理想典範是取自戰後學運中曾用來反對國民黨的民間舞與邊疆少數民族舞蹈。但是在相似的舞蹈類型下，卻有著不一樣的舞蹈訴求與審美風格。麥浪歌詠隊表演的民謠舞蹈或是象徵中共的《秧歌舞》，這類偏向樸直粗獷的大眾舞蹈逐漸消失，取而代之的是在兩岸分斷下，舞蹈家憑空想像的邊疆舞，或是經過改編、優美、溫和化的民間舞。而這些想像出的舞蹈之所以可能，依賴留日舞蹈家的創作舞學習經驗，以及從二戰開始表演風土／異國民族風情的經驗。此外，民族舞蹈中的民謠歌詞也經過審慎地重編或選擇才配以舞蹈。如此，歌謠不再反映人民純樸真實的生活形貌，民族舞蹈也喪失了與大眾情感上的連結，逐漸趨向觀賞化與娛樂化，同時為黨國文化霸權傳播的中介。民族舞蹈中精緻表演藝術的中國古典舞，其實也是從戰後甚至是太平洋戰爭後期就開展（如

林明德與林香芸的表演），並延續到一九五〇年代。只是國府遷台前後，中國古典舞的創作形式與編舞者的創作心態不盡相同。民族舞蹈運動推行之際，中國古典舞表演的內容趨向形式化，且為了迎合快速的舞台呈現而速成化，喪失了表演過程的深化與情感化。林明德在　九五五年〈歷盡滄桑話舞蹈〉中曾說「只穿著中古式華麗的衣裳，踩著國樂的拍子，手舞足蹈的舞上一會，就算是古裝舞，那就根本錯誤」，這即是批評當時民族舞蹈中的中國古典舞展演方式太過草率。雖然如此，筆者並不否認一九五〇年代的民族舞蹈運動對台灣舞蹈發展上有極大的貢獻與影響，這是另一個論題。

第二節　舞蹈與舞蹈家如何可能

本書探查日治時期台灣新舞蹈藝術萌發的社會機制，觀察到舞蹈是依附在更高的政治文化脈絡下發展與變化。日治時期不論是現代化學校教育作為新舞蹈萌發的土壤，或是一九二〇、一九三〇年代台灣的反殖民政治文化運動對體育舞蹈或藝術舞蹈投以關注，抑或是二戰時期因藝文政策促使舞蹈蓬勃，舞蹈都受國家政策與認同政治的影響。台灣光復初期打造新中國願景下的舞蹈，與一九五〇年代國民黨提倡民族舞蹈運動，也跟國族建構與認同政治攸關。依附在國家藝文政策或民間政治文化運動下的舞蹈，雖然得以藉此而得力／利，但是其表現形式相對也受影響，創作與發展也容易受牽制，書中可見各時期的舞蹈風格與舞蹈發揮的效用多呼應當下的政治需求。這並非指稱舞蹈人毫無創作自主性，而是注意到創作自主性的背後有更複雜的社會條件作用著，因此熟悉社會態勢有助於舞蹈藝術形式／風格的掌握，以及舞作內容的解讀。

探問林明德與蔡瑞月的舞蹈藝術如何可能？這兩位舞蹈家在二戰末期與戰後初期得以揚名是鑲嵌在當時主流的政治文化思潮中，更重要的是他／她們擁有藝文界（或政治界）活絡的人際網絡。而能如此，舞蹈家個人的習性（能動性）與人生機運（社會環境）的結合是關鍵。以蔡瑞月為例，雖然她向父親爭取獨自赴日留學的現象已展現與同輩女性不同的生命氣質，但是蔡瑞月沒有如李彩娥或李淑芬般，在留日學舞過程中因家庭或戰爭因素被迫中斷、邁入婚姻而無法持續舞

蹈，這是人生的機運。再者，蔡瑞月得自母親的基督教信仰、參與教會活動也為其廣結新知識分子立下基礎，這對她的思想、行動與更廣的人際關係的開展有推進效果。家庭的宗教信仰間接促成其人際網絡的拓展，這也是個人機運。戰後回台，蔡瑞月在既有人脈的基礎上不停地接受邀請表演，同時不斷擴大藝文界人際網絡，因此她能在短時間內便聲名遠播。這其中有她的努力，但也是她興趣之所在，此現象恰恰對反於李彩娥在二戰末期回台後希望過著安靜無人打擾的日子。換言之，蔡瑞月的興趣與目標和戰後初期台灣藝文界相呼應，在戰後台灣文化重建工程的啟動下能順勢而起，並大膽地展演她心中理想的舞蹈樣態。

蔡瑞月在戰後初期快速揚名，有其先備的出生階級所給予的經濟與文化資本，與其家庭教養陶塑出相對於同輩女舞蹈家更自主的習性，與基督宗教信仰帶來的人際網絡。蔡瑞月以這些為基礎，順著戰後初期台灣政治文化重建工程啟動之時勢廣結藝文人士，發揮並實踐其對舞蹈藝術之信仰。而她的藝術表現與信仰，正投合當時具影響力的藝文人士。蔡瑞月的成功是順勢而成，即便有人對她頗有微詞，但是這不影響藝文界對她的認同。同樣的，林明德的中國風舞蹈創作在戰後也投合風舞蹈揚名，也是順著「大東亞共榮圈」之政策而獲致。林明德在二戰末期因展演中國中華文化重建工程，因此能在台灣光復之際以相同舞碼再度公開演出。蔡瑞月與林明德在二戰末期與戰後初期的成功是時勢造英雄。此觀點並不否認這兩位舞蹈家對舞蹈的熱愛，與對藝術下了龐大的投注與努力，只是更強調個人才華是否得以展現、發揮需要適當的條件與機運配合。當大勢已去且貴人不在時，蔡瑞月與林明德似乎註定要轉換姿態以求生存，甚至必須封存曾經耀眼的才華。

本書以此作為結語，多少有對藝術家進行除魅的味道，但是仍不減我對前輩舞蹈家為台灣舞蹈藝術貢獻的敬意。這本探索台灣舞蹈萌發史的研究，是為彼代前輩的努力與貢獻發聲，並致上崇高的敬意。本書也希望引起更多人投入台灣舞蹈藝術史的研究，將瞬間即逝的舞蹈藝術化為能夠流傳的文字，捕捉每個世代以身體展演書寫出的有情感、有溫度的台灣史。

參考文獻

中文部分

台北國際舞蹈季，《台灣舞蹈史研討會專文集：回顧民國三十四年至五十三年台灣舞蹈的拓荒歲月》（台北：行政院文化建設委員會，一九九五）。

下村作次郎，宋佩蓉譯，〈現代舞蹈和台灣現代文學——透過吳坤煌與崔承喜的交流〉，載於邱貴芬、柳書琴主編，《台灣文學與跨文化流動：東亞現代中文文學國際學報》三，二〇〇七，頁一五九—一七五。

小熊英二，吳玲青譯，《台灣領有》，收錄於薛化元編，《近代化與殖民：日治臺灣社會史研究文集》（台北：國立台灣大學出版中心，二〇一二），頁六三—一二〇。

小熊英二，郭雲萍譯，〈「異身同體」之夢——臺灣議會設置請願運動〉，收錄於薛化元編，《近代化與殖民：日治臺灣社會史研究文集》（台北：國立台灣大學出版中心，二〇一二），頁二七五—三三六。

川端康成，鄭秀美、竺祖慈譯，《舞姬》（台北：星光，一九九三）。

山田耕作，〈家庭的舞踊〉，《臺灣日日新報》，三版，大正十三年（一九二四）九月十二—十六日。

王屏，《近代日本的亞細亞主義》（北京：商務，二〇〇四）。

王乃信等譯，《台灣社會運動史（1913-1936）・第一冊 文化運動》，原台灣總督府警務局編，《台灣總督府警察沿革誌第二篇・領台以後的治安狀況》（中卷）（台北：創造，一九八九）。

日高紅椿，《藝術舞踊的殿堂 石井漠春季公演欣賞會》，《臺灣日日新報》，四版，昭和十四年（一九三九）五月十七日。

五分鐘認識一位舞蹈家——辜雅棽。http://mymedia.yam.com/m/2362832。擷取日期二〇一三年九月十四日。

五分鐘認識一位舞蹈家——林香芸。http://mymedia.yam.com/m/2362848。擷取日期二〇一三年十二月二十六日。

不詳，《成立「舞蹈聯盟」決定的理事名單》，《東京朝日新聞》，三版，昭和十五年（一九四〇）六月二十二日。

不詳，《兩千六百年的歌曲與舞蹈的豪華版，藝術家們總動員創作》，《東京朝日新聞》，第二版，昭和十三年（一九三八）十二月十七日。

不詳，《樂燕與崔承喜》，《臺灣日日新報》，五版，昭和十一年（一九三六）七月三日。

不詳，《半島的舞姬》，《東京朝日新聞》，第十三版，昭和十一年（一九三六）三月三十一日。

不詳，《半島的舞姬，崔承喜來台》，《臺灣日日新報》，三版，昭和十一年（一九三六）六月二十七日。

不詳，《舞出精神，崔承喜第二次新作發表會》，《東京朝日新聞》，十四版，昭和十年（一九三五）十月二十六日。

不詳，《舞踊的價值》，《臺灣日日新報》，三版，大正九年（一九二〇）四月二十八日。

王昶雄，林鍾隆譯，〈舞蹈界的鳳雛——淡水所生的林明德君〉，收錄於許俊雅主編，《王昶雄全集（第三冊）‧散文卷（二）》（台北：北縣文化局，二〇〇二），頁三九一四〇。

王昶雄，張文薰譯，《東洋幻想的追求——以林明德氏的舞蹈新作為中心》，收錄於許俊雅主編，《王昶雄全集（第三冊）‧散文卷（二）》（台北：北縣文化局，二〇〇二），頁二九一三三。

王昶雄，張季琳譯，〈給舞蹈家的友人——我的書翰集（四）〉，收錄於許俊雅主編，《王昶雄全集（第三冊）‧散文卷（二）》（台北：北縣文化局，二〇〇二），頁二一一二四。

王昶雄總編輯，《淡水國小慶祝建校九十週年專輯》（台北：編務文化，一九九〇）。

王櫻芬，《聽見殖民地：黑澤隆朝與戰時台灣音樂調查（1943）》（台北：台大圖書館，二〇〇八）。

台灣文藝聯盟編輯，《来る七月來臺する舞姫崔承喜嬢を圍み東京支部で歡迎會》，《臺灣文藝》三（四一五），一九三六，頁三九。

本報訊，〈鄉土藝團明起公演〉，《公論報》，第三版，七月二十二日，一九四九。

石井漠，〈作為運動的社交舞〉，《臺灣日日新報》，三版，昭和五年（一九三〇）十二月十六日。

石志如，〈日據時期臺灣公學校「學藝會」制度對前輩舞蹈家之影響〉，《台灣舞蹈研究》十一，二〇一六，頁六一一九一。

石婉舜，〈「黑暗時期」顯影：「皇民化運動」下的臺灣戲劇（1936.9-1940.11）〉，收錄於吳密察策劃，石婉舜、柳書琴、許佩賢編，《帝國裡的「地方文化」：皇民化時期臺灣文化狀況》（台北：播種者文化，二〇〇八），頁一二三一一七四。

矢內原忠雄，林明德譯，《日本帝國主義下之台灣》（台北：吳三連台灣史料基金會，二〇〇四）。

任先進，〈蔡瑞月的夢〉，《人民副刊》四版，第二十七號，一月八日，一九四七。

吉田悠樹彥，〈太陽旗之下的國家舞蹈：「舞蹈藝術」和江口隆哉的創作〉，論文發表於《舞在太陽旗下》（台北：國立台北藝術大學與台灣舞蹈研究學會，二○○六），頁一六一二八。

朱立熙，〈東洋舞姬傳奇〉，「台灣心 韓國情」個人網站，二○○七。http://www.rickchu.net/detail.php?rc_id=1403&rc_stid=14。擷取日期二○一三年八月十四日。

竹中信子，曾淑卿譯，《日治台灣生活史──日本女人在台灣（大正篇 1912-1925）》（台北：時報文化，二○○七）。

竹村民郎，林邦由譯，《大正文化：帝國日本的烏托邦時代》（台北：玉山社，二○一○）。

吳天賞，〈崔承喜の舞踊〉，《臺灣文藝》三（七一八），一九三六，頁八二一八三。

吳文星，《日治時期台灣的社會領導階層》（台北：五南，二○○八）。

吳密察，《《民俗台灣》發刊的時代背景及其性質》，收錄於吳密察策劃，石婉舜、柳書琴、許佩賢等編，《帝國裡的「地方文化」：皇民化時期臺灣文化狀況》（台北：播種者文化，二○○八），頁四九一八一。

吳叡人，〈福爾摩沙意識形態──試論日本殖民統治下台灣民族運動「民族文化」論述的形成（1919-1937）〉，《新史學》一七（二），二○○六，頁一二七一二一八。

呂泉生，《我的音樂回想》，《臺北文物》四（二），一九五五，頁七四一七七。

呂赫若，鍾瑞芳譯，《呂赫若日記》（台南：國立台灣文學館，二○○四）。

李小華，《劉鳳學訪談》（台北：時報文化，一九九八）。

李天民、余國芳，《臺灣舞蹈史》（台北：大卷出版，二○○五）。

李文卿，《共榮的想像：帝國、殖民地與大東亞文學圈（1937-1945）》（台北：稻香，二○一○）。

李文卿，《想像帝國：戰爭時期的台灣新文學》（台南：台灣文學館，二〇一二）。

李永熾，《日本「大東亞共榮圈」理念的形成》，《思與言》一五（六），一九七八，頁三七一—五八。

李怡君，《蜻蜓祖母：李彩娥70舞蹈生涯》（屏東：屏縣文化，一九九六）。

李彩娥，《談談我的舞史》，《臺北文物》四（二），一九五五，頁八五一—九一。

阮斐娜，《帝國的太陽下：日本的台灣及南方殖民地文學》（台北：麥田，二〇一〇）。

汪其楣，《舞者阿月：台灣舞蹈家蔡瑞月的生命傳奇》（台北：遠流，二〇〇四）。

周青，《文史論集》（台北：海峽學術，二〇〇四）。

東京電報，《陸續有團員脫離石井漠團隊，妹小浪、台柱崔承喜，掀起舞蹈界一片波瀾》，《臺灣日日新報》，一版，昭和四年（一九二九）九月六日。

林明德，《歷盡滄桑話舞蹈》，《臺北文物》四（二），一九五五，頁八〇一—八四。

林明德，《大東亞共榮圈的興亡》，《歷史》九一（八），一九九五，頁七四一—八〇。

林柏維，《台灣文化協會滄桑》（台北：臺原，一九九三）。

林郁晶，《林香芸：妙舞璀璨自飛揚》（台北：行政院文化建設委員會，二〇〇四）。

林慶彰主編，《日治時期臺灣知識份子在中國》（台北：北市文獻會，二〇〇四）。

林懷民，《擦肩而過》（台北：遠流，一九九二）。

武光誠，陳念雍譯，《圖解日本史》（台北：易博士文化，二〇〇七）。

邱坤良，《日治時期台灣戲劇之研究（1895-1945）：舊劇與新劇》（台北：自立晚報，一九九二）。

邱坤良，《陳澄三與拱樂社：台灣戲劇史的一個研究個案》（台北：傳藝中心籌備處，二〇〇一）。

垂水千惠，林巾力譯，〈回敬李香蘭的視線：某位臺灣作家之所見〉，收錄於吳密察策劃，石婉舜、柳書琴、

許佩賢編，《帝國裡的「地方文化」：皇民化時期臺灣文化狀況》（台北：播種者文化，二〇〇八），頁二一九—二三七。

柯基生，《三寸金蓮——奧秘、魅力、禁忌》（台北：產業情報雜誌，一九九五）。

柳書琴，《台灣文學的邊緣戰鬥：跨域左翼文學運動中的旅日作家》，《台灣文學研究集刊》三，二〇〇七，頁五一—八四。

柳書琴，〈帝國空間重塑、近衛新體制與台灣「地方文化」〉，收錄於吳密察策劃，石婉舜、柳書琴、許佩賢編，《帝國裡的「地方文化」：皇民化時期臺灣文化狀況》（台北：播種者文化，二〇〇八），頁一—四八。

柳書琴，《荊棘之道：旅日青年的文學活動與文化抗爭》（台北：聯經，二〇〇九）。

柳書琴，〈從「昭和摩登」到「戰時文化」：〈趙夫人的戲畫〉中大眾文學現象的觀察與〈省思〉，《台灣社會研究季刊》八九，二〇一二，頁一—四五。

洪永宏，《陳嘉庚新傳》（新加坡：陳嘉庚國際學會，二〇〇三）。

席德進，〈從蟬歌到哭泣：十年來台北現代舞表演旁記〉，《雄獅美術》七九，一九七七，頁六四—七五。

徐秀慧，《戰後初期（1945-1949）台灣的文化場域與文學思潮》（台北：稻香，二〇〇七）。

徐亞湘，《日治時期中國戲班在台灣》（台北：南天，二〇〇〇）。

徐瑋瑩，〈打造時代新女性：由日治時期學校身體教育探尋台灣近代舞蹈藝術萌發的基礎〉，《台灣舞蹈研究》六，二〇一一，頁七二—一一一。

時代生活叢書編輯，唐奇芳譯，《瘋狂的島國》（北京：中國社會科學，二〇〇四）。

黃得時，《音樂舞踏運動座談會紀錄》，《臺北文物》四（二），一九五五，頁五七—六八。

荊子馨，鄭力軒譯，《成為日本人：殖民地台灣與認同政治》（台北：麥田，二〇〇六）。

高三村，《來自日本的李惠美》（高縣：高縣文化，一九九八）。

高音，〈生命的旋律：介紹蔡瑞月的舞踊藝術〉，《公論報》，五月十六日，一九四八。

崔承喜，〈胡萱苡私人翻譯〉，〈私の言葉〉，《臺灣文藝》三（四一五），一九三六 a，頁四〇一四一。

崔承喜，〈胡萱苡私人翻譯〉，〈尊し母の涙〉，《臺灣文藝》三（六），一九三六 b，頁四〇一四三。

崔承喜，〈胡萱苡私人翻譯〉，〈私の舞踊について：ラヂオ放送の原稿〉，《臺灣文藝》二（七一八），一九三六 c，頁七四一七五。

張文薰，〈一九三〇年代台灣文藝界發言權的爭奪——《福爾摩沙》再定位〉，《台灣文學研究集刊》一，二〇〇六，頁一〇五一一二五。

張建隆，《尋找老淡水》（台北：台北縣立文化中心，一九九六）。

張深切，《里程碑（上）（下）》（台北：文經社，一九九八）。

張麗敏，《雷石榆人生之路》（保定：河北大學，二〇〇二）。

梁華璜，《台灣總督府的「對岸」政策研究：日據時代台閩關係史》（台北：稻鄉，二〇〇一）。

梁華璜，《臺灣總督府南進政策導論》（台北：稻鄉，二〇〇三）。

許佩賢，《殖民地台灣的近代學校》（台北：遠流，二〇〇五）。

許劍橋，〈起舞的可能：一九六、七〇年代現代舞在台灣的生成〉，《台灣舞蹈研究》七，二〇一二，頁二七一五二。

連溫卿，張炎憲、翁佳音編校，《台灣政治運動史》（台北：稻鄉，一九八八）。

郭水潭，〈台灣舞蹈運動略述〉，《臺北文物》四（二），一九五五，頁三七一五六。

郭玲娟，《台灣現代舞先驅——蔡瑞月的舞蹈人生》，國立台南大學台灣文化研究所碩士論文，二〇〇七。

陳玉秀，〈台灣的表演舞蹈——光復前後〉，論文發表於台北國際舞蹈季，《台灣舞蹈史研討會專文集：回顧民國三十四年至五十三年台灣舞蹈的拓荒歲月》（台北：行政院文化建設委員會，一九九五），頁一一二三。

陳芳明，《左翼台灣：殖民地文學運動史論》（台北：麥田，一九九八）。

陳芳明，《殖民地摩登：現代性與台灣史觀》（台北：麥田，二〇〇四）。

陳映真、曾健民編，《一九四七—一九四九台灣文學問題論議集》（台北：人間，一九九九）。

陳柔縉，《台灣西方文明初體驗》（台北：麥田，二〇〇五）。

陳柔縉，《舊日時光》（台北：大塊文化，二〇一二）。

陳培豐，《同化的同床異夢：日治時期臺灣的語言政策、近代化與認同》（台北：麥田，二〇〇六）。

陳惠雯，《大稻埕查某人地圖：大稻埕婦女的活動空間》（台北：博揚文化，一九九九）。

陳雅萍，《主體的叩問：現代性、歷史、台灣當代舞蹈》（台北：國立台北藝術大學，二〇一一）。

陳慈玉，〈導讀〉，收錄於竹村民郎著，林邦由譯，《大正文化：帝國日本的烏托邦時代》（台北：玉山社，二〇一〇），頁三一二一。

陳翠蓮，《台灣人的抵抗與認同》（台北：遠流，二〇〇八）。

曾天富，〈日據時期台灣與韓國文學之比較研究——左翼文學論之比較研究〉，行政院國家科學委員會專題研究計畫成果報告，二〇〇〇。

曾石火，〈舞踊と文學：崔承喜を迎へて〉，《臺灣文藝》三（七—八），一九三六，頁七六—八一。

曾健民，《一九四五破曉時刻的台灣：八月十五日後激動的一百天》（台北：聯經，二〇〇五）。

曾健民，《台灣光復史春秋：去殖民、祖國化和民主化的大合唱》（台北：海峽學術，二〇一〇）。

曾健民，〈黎明的歌唱：一九四九年文化的一側面〉，收錄於曾健民、龍紹瑞〔台灣社會科學出版社〕編委會總編輯，《方向叢刊2：歌唱黎明》（台北：台灣社會科學出版，二〇一四），頁四〇一—四四二。

游鑑明，《日據時期台灣的女子教育》（台北：國立師範大學歷史研究所專刊，一九八八）。

游鑑明，〈日治時期台灣學校女子體育的發展〉，《中央研究院近代史研究所集刊》三三，二〇〇〇，頁一—七五。

湯志傑，〈體育與運動之間：從迴異於西方「國家／市民社會」二分傳統的發展軌跡談運動在台灣的現況〉，《思與言》四七（一），二〇〇九，頁一—一二六。

顧也文，《朝鮮舞蹈家崔承喜》（上海：文娛出版社，一九五一）。

黃金麟，《戰爭、身體、現代性：近代台灣的軍事治理與身體，1895-2005》（台北：聯經，二〇〇九）。

黃信彰，《工運、歌聲、反殖民：盧丙丁與林氏好的年代》（台北：台北市政府文化局，二〇一〇）。

黃英哲，〈「台灣文化協進會」研究：論戰後台灣之「文化體制」的建立〉，收錄於鄭炯明編，《越浪前行的一代：葉時濤及其同時代作家文學國際學術研討會論文集》（高雄：春暉，二〇〇二），頁一五五—一八八。

黃得時，〈音樂舞蹈運動座談會〉，《臺北文物》四（二），一九五五，頁五七—六八。

黃景民，〈卡普與左聯的比較〉，《信陽農業高等專科學校學報》一六（二），二〇〇六，頁六〇—六三。

楊千鶴，張良澤、林智美譯，《人生的三稜鏡》（台北市：前衛，一九九五）。

楊玉姿，《飛舞人生：李彩娥大師口述歷史》（高雄：高雄市文獻會，二〇一〇）。

楊建章，〈音樂、舞蹈、蔡瑞月——談台灣人的身體〉，論文發表於第一屆蔡瑞月舞蹈節文化論壇「身體與

自由：凝視台灣文化史中的蔡瑞月」（台北：財團法人蔡瑞月文化基金會主辦，二○○六），頁一○一二。

楊渡，《日據時期台灣新劇運動（1923-1936）》（台北：時報，一九九四）。

楊馥菱，《歌仔戲史》（台中：晨星，二○○二）。

葉石濤，《一個台灣老朽作家的五○年代》（台北：前衛，一九九一）。

葉榮鐘，《日據下台灣政治社會運動史（下）》（台中：晨星，二○○○）。

雷石榆，〈蔡瑞月素描——介紹台灣唯一的女舞踊家〉，《人民副刊》，四版，一月八日，一九四七。

趙玉玲，《舞蹈社會學之理論與應用》（台北：五南，二○○八）。

趙郁玲，〈記憶、跨界、共舞：臺灣舞蹈家康嘉福及其芭蕾舞蹈社會教育之圖像〉，發表於「身體記憶與社區的交織：在地觀點」台灣舞蹈研究學會會議論文，二○一○，頁四○一五○。

趙稀方，《台灣：新殖民與後殖民》，收錄於陳映真總編輯，《左翼傳統的復歸：鄉土文學論戰三十年》（台北：人間，二○○八），頁二六一七六。

趙綺芳，《李彩娥：永遠的寶島明珠》（台北：文建會，二○○四a）。

趙綺芳，〈南台灣舞蹈文化史：以李彩娥為例之初探〉，論文發表於「歲月的舞跡——李彩娥舞蹈節」，高雄市政府文化局主辦，二○○四b，頁一一一四。

趙綺芳，《全球現代性、國家主義與「新舞踊」：以一九四五年以前的日本現代舞發展為例之分析〉，《藝術評論》一八，二○○八，頁二七一五五。

鳳氣至純平，〈中山侑的戲劇論述：藝術理念和政策之間的協力關係及其糾葛〉，收錄於吳密察策劃，石婉舜、柳書琴、許佩賢編，《帝國裡的「地方文化」：皇民化時期臺灣文化狀況》（台北：播種者文化，

二○○八），頁二三九—二六六。

劉益昌等，《台灣美術史綱》（台北：藝術家，二○○七）。

劉捷，《我的懺悔錄》（台北：九歌，一九九八）。

潘柏均，《大正民主思潮與日治時期的台灣政治運動——以泉哲及田川大吉郎為中心》，輔仁大學日本語文學系碩士論文，二○○八。

蔡其昌，《戰後（1945-1959）台灣文學發展與國家角色》，私立東海大學歷史研究所碩士論文，一九九六。

蔡相煇，《臺灣文化協會的民眾啟蒙運動（1921-1927）》（台北：中華民國建國八十年學術研討會，一九九一）。

蔡瑞月文化基金會，《大師殞落——日本國寶級舞蹈家石井綠的辭世》，《台灣舞蹈研究》四，二○○八，頁二○七—二○八。

蔡瑞月，《談舞蹈藝術》，《聯合報》，六版，一月二十、二十一、二十二日，一九五四a。

蔡瑞月，《舞蹈藝術的綜合性》，《聯合報》，六版，十二月十九、二十日，一九五四b。

蔡禎雄，《日據時代台灣初等學校體育發展史》（台北：師大書苑出版，一九九五）。

蔡禎雄，《日治時期台灣的女子教（體）育》，論文發表於「舞在太陽旗下研討會」（台北：國立台北藝術大學與台灣舞蹈研究學會，二○○六），頁一—一三。

蔡錦堂，《日治時期臺灣公學校修身教育及其影響》，《師大台灣史學報》二，二○○九，頁三一—三二。

鄭樑生，《日本史：現代化的東方文明國家》（台北：三民，二○○三）。

橫地剛，陸平舟譯，《南天之虹：把二二八事件刻在版畫上的人》（台北：人間，二○○二）。

盧健英，〈為中國文化而跳的台灣舞蹈家——李淑芬〉，論文發表於「台灣舞蹈史研討會專文集」（台北：

行政院文化建設委員會主辦，一九九五），頁八四—九六。

蕭渥廷主編，《看，她依然璀璨！——蔡瑞月紀念專輯》（台北：財團法人台北市蔡瑞月文化基金會，二〇一五）。

蕭渥廷編，《台灣舞蹈的先知——蔡瑞月口述歷史》（台北：文建會，一九九八a）。

蕭渥廷編，《台灣舞蹈ê月娘——蔡瑞月攝影集》（台北：文建會，一九九八b）。

賴明珠，《流轉的符號女性：戰前台灣女性圖像藝術》（台北：藝術家，二〇〇九）。

賴淳彥，《蔡培火的詩曲及彼個時代》（台北：財團法人吳三連台灣史料基金會，一九九九）。

謝仕淵，〈殖民統治與身體政治：以日治初期臺灣公學校體操科為例（1895-1916）〉。見若林正丈、吳密察主編，《跨界的臺灣史研究：與東亞史的交錯》（台北：播種者文化，二〇〇四），頁二七一—三一二。

鍾淑敏，〈日治時期台灣人在廈門的活動及相關問題（1895-1938）〉，收錄於走向近代編輯小組編，《走向近代：國史發展與區域動向》（台北：東華書局，二〇〇四），頁四〇〇—四五一。

簡秀珍，〈觀看、演練與實踐：台灣在日本殖民時期的新式兒童戲劇〉，《戲劇學刊》一五，二〇一二，頁七一—四八。

藍博洲，《麥浪歌詠隊：追憶一九四九年四六事件（台大部分）》（台中：晨星，二〇〇一）。

顏彤，《風土舞》（記者素描舞姿），《公論報》，副刊，七月二十七日，一九四九。

羅吉甫，《日本帝國在台灣：日本經略台灣的策謀剖析》（二版）（台北：遠流，二〇〇四）。

嚴子三，《臺中市舞蹈拓荒者的足跡：王萬龍、辜雅棽》（台中：台中市政府，二〇〇一）。

蘇姍・克蘭，陳志宇譯，《日本暗黑舞踏》（台北：左耳文化，二〇〇七）。

英文部分

Chen, Ya-Ping, 2003, *Dance History and Cultural Politics: A Study of Contemporary Dance in Taiwan, 1930s-1997.* Unpublished doctoral dissertation. Department of Performance Studies, New York University.

Kim, Young-Hoon, 2006, "Border-Crossing: Choe Seung-hui's Life and the Modern Experience." *Korea Journal* 1:170-197.

Zile, Judy Van, 2001, *Perspectives on Korean Dance.* Middletown: Wesleyan University Press.

淡水歷史沿革，http://tamsui.yam.org.tw/tshs/tshs0016.htm。擷取日期二○一二年八月十七日。

陳嘉庚紀念館，http://www.tankahkee.cn/Detail.aspx?id=168&class=11。擷取日期二○一三年十二月十一日。

落日之舞：台灣舞蹈藝術拓荒者的境遇與突破1920-1950

2018年1月初版　　　　　　　　　　　　　定價：新臺幣590元

有著作權・翻印必究

Printed in Taiwan.

著　　者	徐　瑋　瑩
編輯主任	陳　逸　華
叢書編輯	張　　擎
校　　對	馬　文　穎
封面設計	謝　佳　穎
內文排版	極翔企業公司

出　版　者	聯經出版事業股份有限公司	總編輯	胡　金　倫
地　　址	新北市汐止區大同路一段369號1樓	總經理	陳　芝　宇
編輯部地址	新北市汐止區大同路一段369號1樓	社　長	羅　國　俊
叢書主編電話	(0 2) 8 6 9 2 5 5 8 8 轉 5 3 2 1	發行人	林　載　爵
台北聯經書房	台 北 市 新 生 南 路 三 段 9 4 號		
電　　話	(0 2) 2 3 6 2 0 3 0 8		
台中分公司	台 中 市 北 區 崇 德 路 一 段 1 9 8 號		
暨門市電話	(0 4) 2 2 3 1 2 0 2 3		
台中電子信箱	e - m a i l：linking2@ms42.hinet.net		
郵政劃撥帳戶	第 0 1 0 0 5 5 9 - 3 號		
郵撥電話	(0 2) 2 3 6 2 0 3 0 8		
印　刷　者	世 和 印 製 企 業 有 限 公 司		
總　經　銷	聯 合 發 行 股 份 有 限 公 司		
發　行　所	新北市新店區寶橋路235巷6弄6號2樓		
電　　話	(0 2) 2 9 1 7 8 0 2 2		

行政院新聞局出版事業登記證局版臺業字第0130號

本書如有缺頁，破損，倒裝請寄回台北聯經書房更換。　ISBN　978-957-08-5057-4 (精裝)
聯經網址：www.linkingbooks.com.tw
電子信箱：linking@udngroup.com

國家圖書館出版品預行編目資料

落日之舞：台灣舞蹈藝術拓荒者的境遇與突破
1920-1950/徐瑋瑩著 . 初版 . 臺北市 . 聯經 . 2018年
1月（民107年）. 368面 . 14.8×21公分
ISBN　978-957-08-5057-4（精裝）

1.舞蹈史　2.台灣

976.0933　　　　　　　　　　　　　　106023092